宋画

走进

10—13
世纪的
中国
文艺复兴

李冬君 著

北京时代华文书局

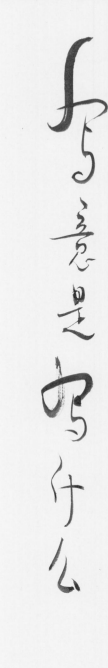

目录

从宋画看"中国文艺复兴"❶

导读

"文艺复兴"原来有其特定的含义，一般指发生在 14 到 16 世纪的欧洲人文主义运动，首先出现在意大利，所以被称为"意大利文艺复兴"。文艺复兴得有个前提——"复兴"什么？

意大利文艺复兴已经给出答案，那就是复兴"轴心时代"的文明。

而"轴心时代"，不是每个民族都会有的，也不是每一种文化都能到达的，能被轴心时代的历史光芒照耀的民族是幸运的。

德国哲学家雅斯贝斯在《历史的起源与目标》一书中，提到了一个"轴心时代"的概念，这对于我们认识人类精神发展史和认识我们自己，都具有非常的启迪意义。他发现，"世界历史的轴心位于公元前 500 年左右，它存在于公元前 800 年到公元前 200 年间发生的精神进程之中。"在此之间，人类历史经历了一次理性的觉醒，觉醒的文明都曾有过一次质的飞跃，且影响至今，故称之为人类历史的"轴心时代"。

"轴心时代"是个文明的概念，而非国家概念。

人类文明进入"轴心时代"，不是只有一条历史道路，古希腊有古希腊的道路，中国有中国的道路，古印度有古印度的道路，由不同的历史道路进入"轴心时代"，沿途会形成不同的文明景观，哲学的、诗化的、宗教的……但奔向的目标都是一致的——人文主义。

我们是这样认为的，人类历史不是所有的文明都有文艺复兴，只有经历了"轴心时代"的文明，才具备了文艺复兴的前提；人类历史上，文艺复兴也并非只有一次，一个连续性的文明，文艺复兴会表现出阶段性，反复或多次出现，比如中国文明。

以欧洲文艺复兴为镜，我们发现中国历史上不仅有过类似意大利并早于意大利的文艺复兴，而且作为一个连续性的文明，在不同的历史阶段曾多次出现过文艺复兴，借用孟子一句话，"五百年必有王者兴"，道出了文艺复兴的周期性。

欧洲文艺复兴是回到古希腊，而中国从汉末至宋代，每一次文艺复兴，皆以"中国的轴心时代"为回归点和出发点。

❶ 中国文艺复兴：日本学者宫崎市定在 1950 年出版的单行本《东洋的近世》一书中，系统地解释了宋代为何可以被称作文艺复兴的时代，20 世纪 70 年代法国著名汉学家谢和耐在他的代表作《中国社会史》一书中也提出了中国晚唐到宋代经历了一场文艺复兴。（此为编者注，余同）

依据"轴心时代"这一基本概念来看中国历史，中国的"轴心时代"大约始于公元前 11 世纪的周公时代，止于公元前 200 前后的秦国统一。以"周孔之教"为代表，孔子"吾从周"，开始了中国的第一次文艺复兴，因此，在这 800 多年的时间里，中国还可以分出两个阶段，一个是周公时期的理性觉醒，一个是先秦诸子时期的百家争鸣。

古希腊有哲人，中国有先秦诸子，古印度有释迦牟尼。先秦诸子，是中国轴心时代一道理性的思想风景线。从先秦诸子开始，理性方显示了勃勃生机，具有了改造世界的能力。诚如雅斯贝斯所言，那是人类文明的轴心时代！理性的太阳，同时照亮东西方，希腊哲人、印度佛陀和先秦诸子并世而立，人类还有哪个时期比它更为壮丽？

这一时期，文明在转型，尤其人类精神，开始闪耀理性光芒，穿透神话思维的屏障，东西方文明都开始从巫术、神话故事中走出来，走向人自己，讲人自己的故事，开辟了人类精神生活的理性样式。

有了轴心时代的理性目标，还要有文艺复兴运动的标配，那就是要在历史的转折关头产生巨人，一方面要产生思想解放的巨人，另一方面要在艺术与科学的领域，产生艺术创作与科学发明的巨人。

因此，在中国历史上，我们就看到了汉代复兴先秦儒学、魏晋以玄学复兴老庄思想、宋代则越过隋唐直接追溯魏晋了。

魏晋文艺复兴，从清议[2]转向清谈[3]，魏晋人崇尚老庄，从政治优先的经学转入审美优先的玄学，从名教回归自然，儒家道德英雄主义式微，乱世自然主义个体人格美学开启；隋唐以诗赋取士，赋予政治以诗性，是复兴《诗经》时代"不学诗，无以言"的政治文化；宋人越过唐人直奔魏晋，在复兴魏晋风度的个体人格之美中产生了山水画，之后从山水画到人物画，到花鸟画，都出现了一种独立精神的表达。

14 世纪开始的意大利文艺复兴，是重启人类理性的一面镜子。在以后的时代里，它成了艺术、文化以及社会品位的基准。用这面具有人文性的镜子，去观看 11 世纪的中国宋代，我们发现，"中国的文艺复兴运动"竟然比佛罗伦萨还早了 3 个世纪。

[2] 清议：东汉后期，出现在官僚士大夫中的一种品评人物的风气，被称为"清议"。官僚士大夫希望通过"清议"表达自己对现实统治的不满，"清议"给魏晋的士大夫品评风气带来深远的影响。

[3] 清谈：最初指魏晋时一些士大夫不务实际，空谈哲理，后泛指一般不切实际的谈论。"清谈"是相对于俗事之谈而言的，亦谓之"清言"。士族名流相遇，不谈俗事，专谈老庄、周易，针对有和无、言和意、自然和名教等诸多具有哲学意义的命题的讨论。

五代十国、北宋、南宋，从文化史角度可看作一个历史分期，这段从 10 世纪初开始到 13 世纪后期结束的历史，算起来有 300 多年。元代建立之时，正是意大利文艺复兴之始。以此来看宋代文艺复兴，或可视为意大利文艺复兴运动之"先驱"。

放眼历史，进化之迹随处可见，然而，一个民族创造历史之综合能力，并非顺应王朝盛衰而消长，有时甚至相反。

如王朝史观，即以汉唐为强，以宋为弱，然终宋一朝，直至元时，王朝虽然失败，但若以文明论之，详考此时代之典章文物，就会发现，两宋时代文艺复兴和社会进步超乎想象，诸如民生与工艺、艺术与哲学、技术与商业无不粲然，域外史家谓之"近世"，或称"新社会"似不为过。考量宋代，无论是以功利尺度，还是以非功利尺度，它都是一个文教国家而非战争国家，是市场社会而非战场社会。美第奇家族凭借其雄厚的财力，在佛罗伦萨城里推行城市自治，建立市民社会时，早 3 个世纪的宋代已通过科举制，亮出了平民主义的政治立场，并向着文治政府推进。

用定格意大利文艺复兴的眼光，瞭望中国宋朝，同样看到了绘画艺术贯穿于精神生活的景象，从汴京到临安，从 10 世纪中期到 13 世纪后期，艺术带来的人性解放，始于"士人群体"独立人格的形成，他们成为文艺复兴的主力。

宋代文艺复兴带来的审美自由，适合艺术蓬勃地生长。有宋一代，艺术上最闪耀的便是中国山水画的兴起，尤其水墨山水画的兴起，成为宋代文艺复兴的标志，而市井风情画，则描绘了宋代文艺复兴的民间社会的新样式。

绘画艺术是北宋人文指标的一个审美增长点。山水画巨子有李、范、郭、米四大家，赵佶善花鸟，并为宋代文艺复兴提供了一个国家样式。宋代在全盘接收五代绘画的基础上，形成了院体工笔与士人写意的两大艺术流派，成为北宋人文精神的天际线。

总之，无论"近世"精神数据，还是"文艺复兴"的人性指标，它们都以审美为标志，这应该是一个好的历史时期了。在一个好的历史时期进入一个好的文明里，宋人如此幸运。

我是怎样进入绘画史的

我是从思想史进入绘画史的，还不敢说在写一部卷帙浩繁的中国绘画史，也不可能像专业画家那样，琢磨于专业技巧上的辨析。我羡慕此两者，但本书还做不到。因为篇幅有限，个体有限，而艺术则丰大永恒。我可以凭着自身的学力与学养，诚惶诚恐地去触摸艺术之缘起的门环，轻轻叩动，"芝麻开门"，引导我走进五代、宋画的圣境，消除因与艺术精神无关的成见而对中国传统绘画存在的误读和误解，斩获豁然之喜。与以往的绘画史不太一样，本书的解读背景是文化史和思想史的。

五代十国以及两宋，开创性画家群星丽天，面对他们的绘画作品，我倾尽全力，也只是浅尝辄止。在过去6年多的时间里，除配合刘刚进行《文化的江山》12卷的写作外，加起来至少有3年完整的时间，我老老实实伏案、坐"冷板凳"，匍匐于美的脚下，向那个时代的每一位巨匠学习，研读他们的作品，孜孜以求地与他们的笔底灵魂合辙押韵。在对每一位画家及其作品的赏析评传中，表达了我作为一个独立的个体对中国传统绘画的致敬，以及个人化的解读。

体例上，赏析与评传结合，既可以重点评析每位画家的代表作品，又便于按史序厘清画家本人在绘画史上的地位。方法上，审美与思辨、艺术史与思想史兼济互动，我试图给出一个全新的形而上的美学样式；绘画史的陈述需要思想的提升以及艺术哲学的陶冶，在走出传统绘画史对画家及其作品的断语的同时，建构一个新的绘画史样式。

我一边沉醉于宋画思想趣味的赏析，一边用思想史和艺术史的方法写作，分析每一位出场画家的艺术哲学背景，这是以往绘画史所忽略的。而哲学与思想的缺席，正是中国绘画史研究不畅的根底，起底式地重读与重构，若能为淡墨晕染的中国绘画添一笔思想的重彩，是一件让灵魂愉悦的幸事，也是我创作本书的价值所在。

本书《走进宋画：10—13世纪的中国文艺复兴》时间上包括五代十国、北宋、南宋。为什么是从五代十国走进宋画？因为从思想

与哲学这扇门进入中国绘画，首先看到的便是五代十国以及两宋的绘画，这时期的绘画开始有了艺术的独立姿态，开始脱离功利的羁绊而自存。也就是说，五代两宋时期，中国的绘画才真正迈进艺术的门槛。虽未登堂入室，但毕竟走进了艺术的大门。为什么还未登堂入室？这个问题，有待于读者读完这本书，自己去寻找答案。

与王朝史分期不一样，我将五代十国与两宋的绘画放到一起来写，是想说明这两个时代在绘画艺术上是同一发展时期，中国绘画在这两个时代的艺术家手里，开始向精神层面的最高境界进取，表达独立、自由的价值取向，已带有人文主义的文艺复兴气象，就像司马迁在《史记》中将老子、韩非两位异代的历史人物并列一传，也是因为二人思想中暗含了相同的趣旨。

从五代、北宋到南宋，绘画艺术因渐入文人趣味的佳境而终于走向了文人画，中国绘画主流终于完成了从宫廷院体向文人画的话语权过渡。

如果说五代两宋的艺术家们为绘画艺术建构范式是中国绘画的"经典时代"，那么元明以后的画家们则更多在"经典时代"的光芒中享受趣味的探寻，这也是我强调绘画史分期的重要意义所在。

中国与古希腊相看两不厌

进入中国古代绘画，头绪纷繁，历史悠久。若从彩绘陶器入手，那要上溯到距今约七千年的仰韶文化；若从起源的时间开始算，岩画的出现在一万多年前了；若以门类论，除了彩陶绘画之外，还有壁画、漆画、帛画、砖画、纸画等，浩如烟海，它们聚集在你想要探访的脚步前，一不留神，你就会迷路。

我们如何进入绘画？从绘画作品中所蕴含的艺术精神进入。什么是艺术精神？苏格拉底认为，艺术应该表现人，表现人的心灵。这就是艺术精神。艺术精神是人文精神的一部分，是人文精神的美的展现。正如道德律令来自自由的心灵一样，艺术精神也是从生命个体的心灵深处自由开放的花朵。

这是古希腊人的思想，个人本位的美学，也就是我们常说的"为

艺术而艺术"的纯粹艺术，即"艺术精神"。如果说艺术有功利性，那也只是为人性建构一个诗意的居所。过去，中国人不这样看，希腊人注重精神，中国人倾向实用，在关心百姓日用的中国圣君看来，"艺术"应该是一种治术，是为政治服务之术。这一近乎武断的断语，差点儿葬送了中国艺术及中国艺术精神。可这一断语也没错，从全球历史看，权力主导社会时，艺术从未举行过独立的庆典，导致政治对于艺术的干预以及功利性需求，很难使"艺术成为艺术"。

但事实是，在全球范围内，权力始终无法遮蔽所有的艺术及艺术精神。

如果用古希腊艺术精神作为尺度，走进中国，寻找具有艺术精神的时代，那么，中国艺术将会呈现一个怎样的景观？当我们怀着对艺术精神的崇敬进入绘画时，那种惊异就如同科学家发现超新星一样，我们竟然发现了炫目的艺术星群，它带着我们直接走进五代十国两宋绘画，登堂入室后，是豁然辽阔而绚烂的人文艺术景观。

为什么从五代十国开始？五代十国的历史看起来血腥、残酷、让人疲倦，但它的时代内核却奔腾着自由和饱满的精神气质。尤其是绘画，有了独立的表情。它开始表现人的精神生活，表达人的内心世界，引导人性升华，为人性建立高远而辽阔的美的苍穹，给人性一个美的"形式"。就这样，在公元10世纪以后，艺术精神以绘画的方式传播人文精神。

其中，新兴的山水画，是最鲜明的一道艺术精神的风景线，它为这一时代的绘画艺术开创了独立风气。从后梁画家荆浩进山开始，一个人的观念转型带来了一场绘画甚至艺术界的进山运动。体制内的家国情怀不再是士人唯一的崇高精神的体现，在自然中表现自我，在山水画中重新定义士人的精神生活，很快得到了时代的"拥趸"，从而使山水画超越花鸟画和人物画，成为绘画的主流。

那时的人物画也开始从传统圣化宣教语境中摆脱出来，走向士人、绮罗仕女以及历史叙事，甚至生动的个体等世俗的生活场景。花鸟画则因装饰作用，更加接近纯粹的审美属性，同时与山水画一样，恪守了向自然学习、格物致知的精神。

创造它们的，是有闲暇或自由出走的"绘画诸子"，如荆浩之后，

有他的学生关仝，南唐有董源、巨然、徐熙、顾闳中、周文矩，后蜀有黄筌、黄居寀父子等。荆、关擅长北方山河之势，董、巨善用水墨浓淡写实江南景色。黄筌工于珍禽异卉，徐熙长于江湖山野的水鸟汀花。此外，顾闳中、周文矩的笔底人物，除了向往世俗之乐，还有人文关怀——人性的底蕴如泣如诉。

他们的艺术精神之光，璀璨了五代、十国各自异样的半壁天空。在赵匡胤结束了各自自由的天空之后，他们跟随新的大一统政权走进了北宋，成为宋初艺术界的基本班底，影响了整个北宋绘画走向。

后蜀的"黄家富贵"，被北宋尊为院体格法，影响并统治了北宋画界100多年。李成也是一位跨时代的山水画家，他在北宋只生活了7年，他的成就与影响，竟居于宋初第一位，被称为"北宋第一家"，居于北宋四家"李范郭米"之首。他师承荆浩、关仝，画风萧索寒远，身后影响深远，至范宽、郭熙皆自称师承李成。董源是否进入北宋，说法不一，因为其生卒年不详，主要生平又多在南唐中主李璟时期，但他画山水用水墨调试的新格法，对北宋甚至后来中国整个山水画的发展影响深远。五代到北宋中期，以工笔山水为主调，从米芾开始，才读懂董源、推崇董源。米芾率先看出董源山水"峰峦出没，云雾显晦，不装巧趣，皆得天真"的墨趣。大收藏家沈括也认为董源"多写江南真山，不为奇峭之笔"。沈括是杭州人，与居住在镇江的"襄阳漫仕"米芾，一唱一和，从江南真山水中，为董源用墨的奇妙所"惊艳"，连董源自己，也为水墨晕染的奇妙所"惊艳"。

从那"惊艳"中，我们看到了什么？我们看到了光的流动！在山水间顾盼生姿，在纵深明暗中变幻不定。"淡墨轻岚"，悄然解构了大自然自定义的轮廓，呈现出边际朦胧的审美印象。不要小看那一抹朦胧，它是美学意义上的形而上造景，表明画家不仅可以不再顺从自然物象的制限，还可以超越并将自然物象打散；以抽象的形式，顺其水墨的自然本性，自由组合、重构并将自然物象升华为审美对象。米芾甚至愈发纵容水墨，"墨戏"带来了一场审美观念的转型。

其实，荆浩在梳理强调笔墨关系时，已经强调重点在墨。李成、

范宽都在探索墨法渐次自由的表现张力，郭熙的卷云皴也很突出，但郭熙因过分追求超验的"仙格"反而失去美的平淡天真。董源则在江南真山水中找到了墨的无限可能性，表现起来与江南"山色空蒙雨亦奇"十分相宜，天衣无缝。米芾的墨池里则晕开了整个士人山水画的"大写意"风格，并赢得了士人在绘画中的独立话语权，泛漫为中国文人画的趋势。

巨然师法董源，与之同仕南唐，随后主李煜一同降宋，来到开封开宝寺为僧，他带来的南唐画风得到北宋士人圈推崇，也曾应邀为北宋最高学府学士院画壁画。还有南唐画院的徐崇嗣（徐熙之孙）、董羽皆被北宋画院所接收。

在绘画史上，时常将五代十国绘画并入北宋绘画，并与南宋绘画统称为宋画；本书依此旧例，但第一次发现五代绘画在中国绘画史上的独立风采，认为五代绘画启蒙并引导了北宋、南宋绘画，从而在绘画史上呈现了前后手拉手且相看两不厌的风景。

宋、辽、金画家有姓名可考的有 800 余人，但具有开创性、独立性的画家，基本生活在五代十国时期。北宋、南宋画界不仅由这些巨匠领衔，而且与他们有着无法分开的内在的艺术血缘关系。流派传承，脉系清晰；自五代十国，技法源流涓涓，顺理成章汇为北宋、南宋的水墨江河。

两位后主文艺复兴的悲剧

还有一条重要的线索，是两个时代不可分割的艺术基因链。

从南唐李煜到北宋赵佶❹，两位后主，两种人生，却有着相似的命运结局。《宣和画谱》里，赵佶谈李煜是遵循赵家口径的，先要说明李煜是"江南伪主"，然后才能赞其"丹青颇妙"，最后还不忘自雄一番：你李煜纵有"风虎云龙""霸者之略"势不可当的气势，也是我赵家的阶下囚；而我大宋赵家更有德服海内、使天下群雄率土归心的圣化胸怀，天下有谁能遏之？

话虽如此，但李煜毕竟在书画、诗词甚至后主文艺范儿上，都是赵佶的前辈，所以，赵佶对李煜还是有惜才之心的，品评亦得体。

❹ 后主赵佶：历史上的后主，一般指南北朝时陈叔宝陈后主，五代十国时孟昶孟后主，李煜李后主。他们命运相似，都是亡国之君，他们的成长环境相同，躺在父辈打下的江山里任性生活，独不擅理朝政；他们的嗜好和兴趣也相近，而且在艺术造诣及艺术成就上都远远超越了他的前辈。他以一国之力去完成艺术江山的宏图，也形成了一道"后主文化"的艺术风景线，以馈后人。

李煜是赵家的俘虏，也是他祖上的手下败将，与他虽易代却心有戚戚焉。

李煜死在赵家的皇权下，"卧榻之侧，岂容他人鼾睡？"当初赵氏兄弟，对这个文艺后主就是放心不下，必欲除之而后快。怎奈李煜一即位，即尊北宋为正统，除南唐国号，自降为臣，纳贡献宝，自谓"江南国主"，如此纡尊降贵，犹不能自保，赵氏之心，路人皆知。公元975年，江宁城破，李煜被俘至汴京，受封"违命侯"。3年后，诗人想起了"雕栏玉砌"的往事，一句"故国不堪回首月明中"脱口而出，终于给了赵光义找碴儿的机会，赐以"牵机毒酒"，诗人头脚相接如弓，抽搐而死。诗人死于诗，是一个死得其所的半圆交代，另一半阙如，是他那颗不甘的"风虎云龙"之君心吧。

赵氏兄弟种下了历史的因，到第六位皇帝宋神宗时，结果了。

某日，赵顼，就是那个支持王安石变法的宋神宗，到秘书省观看赵家收藏的南唐后主李煜画像，"见其人物俨雅，再三叹讶"，适逢内廷来报，说后宫有娠，随后生下赵佶。"生时梦李主来谒，所以文采风流，过李主百倍。"这种托生故事，老套固不足信，但这一说法并非捕风捉影，也锁定了赵佶留给后世的印象，一语成谶，说出了他的命运。他身上，确有李煜的艺术魅影，爱好骑马、射箭、蹴鞠，嗜好收藏奇花异石，对飞禽走兽也有兴趣。若此诸多杂项玩好暂且忽略，且看在书法绘画方面非凡的原创力，赵佶身上不仅有股抑制不住的艺术天赋汩汩流动，而且有与李煜共担艺术使命的情怀。

赵佶的命运，与李煜是分不开了。作为宋神宗第十一子，他的降生如李煜附体，他要竞争皇位，被指轻佻浮浪，暗示了李煜带来的不祥。他就偏以艺术的天分胜出，一幅《千里江山图》将他送上皇位❺。当他与李煜一样遭遇国破家亡被俘北上时，命运的答案简直令历史瞠目，历史故事一模一样地重演了。一个是虚妄里的水中月，一个是无常里的镜中花；一个"凤阁龙楼连霄汉""玉树琼枝作烟萝"的繁华南唐亡于北宋了，一个瑶池玉殿、艮岳荣华的富贵北宋被劫掠于金了。

乱世的悲剧感和末世的悲剧感一样。像我的，转世了，就得亡，

和我一样国破家亡人亦亡。命运的谶语、李煜的魂魄，就是纠缠赵佶不放，将五代十国与北宋紧紧勾连在一起。

关键是这一"勾连"，如雷电撕开浓云密布的历史一隙，从李煜到赵佶的悲剧命运，呈现了另一种闪电般的历史样式。两个人皆具缔造历史的机会，禀赋却使他们在艺术表达中找到了抒发人文情怀的渠道。相同的身份，相同的精神历程，一样倾其一生与艺术相砥砺，一样在艺术的天空中任性、忠实于自我的真实情感。艺术以自由为本分，给孤独者以慰藉。必定是发现了这一审美奥妙，他们才如此迷恋于艺术的伸张。我们看到了两个君王以自我的名义所进行的艺术行为，将两个时代连接起来。

李煜的金错刀、铁钩锁、撮襟书等书画技法名称，念起来有一气呵成的豪迈，也符合线条艺术的流畅气质，虽难解也各有各解，但其"颤笔"勾勒，与他闻名于世的诗词一样，简白真情，带人入境，给南唐画院吹来竞相表现自我的风气；赵佶则以他瘦金体以及调和工笔与写意的宣和体，引导了宣和年间的艺术风尚。这种独步艺术的能力，还是来自与自我对话的艺术自觉，它不反映社会现实，而是个体精神排遣孤独的寄托。10世纪以后兴起的文艺复兴，从李煜到赵佶，作为一道宫廷风景，一个含苞，一个绽放，一个推波，一个助澜，一个开始，一个终结。

他们不是特例，而是范例，是后主的范例，而且是具有悲剧命运感的范例。当其他的君主们都在为争权做殊死斗争时，他们却在笔墨里描绘着可供审美的精神图腾，这就是他们的命，因为他们在绘画里发现了自我。有了自我，还要君王干什么？他们在艺术里是缔造者，是创世者。君王身份则是命运之锁。

不可否认，这类被艺术唤醒本性的君王，在成王败寇的政治斗争中几乎都是失败的君王，与他们类似的还有后蜀国主孟昶。孟昶治下的皇家画院，亦可与南唐画院媲美，但他除了是一名文学青年外，尚不清楚是否善画。孟昶对文学的贡献，在于传说中国第一副春联出于他。"新年纳余庆，嘉节号长春"，是孟昶过春节时嫌桃符无聊，而突发文学灵感的杰作。

李煜与赵佶两个人的失败命运，将两个时代的悲剧连接起来。

但他们并不孤单，在他们的麾下，有一批巨匠，与他们共同担起时代的艺术使命，因此，文艺复兴的精神内核也有他们的一束微光。

松弛裹紧他们的政治情绪，就会显现可供审美的个体人格，升华为东方悲剧美学的高度。一个含苞惹"花溅泪"，一个绽放令"鸟惊心"。

从五代到南宋的笔墨焦虑

南宋呢？北宋被金人打断了脊梁，才有了另一端的南宋呀。

宋高宗赵构在临安行在，开始收罗失散的宫廷画师，同时广为收集散落北地或民间的书画，由马远的祖父、原北宋画院待诏马兴祖，及曹勋、龙大渊等负责鉴藏装裱，由此出现滥造的"绍兴裱"，鉴定者受到时人的白眼，谓之"人品不高，目力苦短"。而被画界称誉的"南宋四家"，李唐、刘松年、马远、夏圭，皆为皇家画院待诏，艺术没有第一，但与北宋的差异显然；北宋四家"李范郭米"，只有郭熙是宫廷画家，余皆为士大夫。南北"四家"的差异是为稻粱谋与为纯粹艺术的差异。到了南宋，五代以来开创性的、各领风骚的绘画风气不见了。但米友仁仍然在以"墨戏"坚守"米家云山"的特立独行；梁楷则在辞掉画院待诏、挂金带出走以后，他的人物画才走向个体自由的禅逸，他的泼墨简笔超凡脱俗，闲逸到了"笑天下可笑之人"的境界，有点儿"玩世不恭"。山水树木截取一枝、一花、一鱼、一草、一人、一水、一船、一坡、一岚或一峭壁，以"一体"与看不见的全体顾盼，以具象与想象相呼应，生出意境悠远之妙，虽小画小品却皆遗世独立。此外，还有一支不可忽略的王孙画派，他们在院体和士人画之间，形成了向"士人人格共同体"靠拢的保守主义画派的旨趣。从宋太祖五世孙赵令穰到十一世孙赵孟坚，从青绿写意山水到水墨春草，王孙画派完成了从院体画到士人画的过渡，最终定格了文人画的范式，在南宋末年翘楚画界。

与五代、北宋绘画不同，南宋绘画更多热衷小画小品中的简笔意趣，即使偏安江南的"残山剩水"，历史给他们的时间也不多了。宋元易代以后，元代很多文人为摆脱废除科举之后仕途不畅的郁闷，

便在绘画里消遣、游戏或陶冶，沉迷于简笔意趣的文学造景，在丧失原创的独立品格后，甚至依附于文学，走向文人画趣味，营造了另一个绘画场景。

与南宋以后的简笔或单体小画相反，五代、北宋的山水画则是"全景式"立轴或卷轴大画，人物画则多在历史叙事场景中展开，花鸟画尤为繁复，或群或友互相陪衬。可画家们还是焦虑或苦恼，这是初创期艺术家的内在情怀。

无论格物写真，还是经营布局，无论线描，还是点皴墨染，他们都对艺术倾注了一种莫逆的忠诚，执着于给审美对象尽可能完美的表达自由。从线条变法，到皴法、墨法的逐渐形成，标的为当时主流画界的导向。如荆关董巨、李范郭米、黄氏父子、崔白、赵佶等，无论是院体工笔，还是士人写意，无论线条走笔，还是水墨晕染，在技法表现上，必欲倾诉自我的审美情绪而后快，必欲建构具有独立风格的艺术形式才放手。

艺术家在"陶醉"于"形式"的过程中，将"意义"注入美的"形式"，这是他们的使命；就像哲学家"沉思"于"形式"，在静观中，给"形式"一个美的定义。艺术有形式，思想也有形式，艺术的形式是形象，思想的形式是逻辑，形象也好，逻辑也罢，作为一种形式，它们都来自人的心灵。人为万物之灵，就因为人有心灵，就因为人类的心灵能创造出形式，创造形式就是"人的心灵为自然立法"、为万物立法。虽然有点勉强，但从五代到北宋的绘画确实开始了这一有哲学意味和艺术品质的探索，将有趣的、丰富的、温柔的心灵注入美的形式中。于是，审美触手可及，可他们的笔底表现仍是焦虑的。因为当他们再也不耐烦唐以前光昌流丽的线条铁律时，才发现仅有笔法的变化还不够，还要在墨法上为丰富的艺术主题寻找新的表现形式。他们就像新世界里的骑士，左突右冲后，画面上，线条开始出现断裂、飞白的破笔意象，而墨法写意在五代、北宋绘画界由时尚走向南宋的成熟。

绘画史的分期，不应依附于王朝史的分期，艺术的发展自有其内在的规律。

《童书业绘画史论集》中说，唐代是山水画儿童期，五代宋是

山水画的少壮时期，元明清是成熟时期。宋元为山水画原创样式的高峰期，也是画家们竞相创作各自样式的高峰期。北宋晚期至元末，山水画技巧完全确立，线条大成于南宋，墨法昌盛于北宋晚期、大成于元代。

传统的绘画史分期偏偏把五代十国这一具有现代审美观的重中之重的绘画时代给丢了，其中分法重叠往复，想必还是受限于王朝分期法的拘囿了。

看看五代十国的绘画，从线条到水墨，似乎永远处于躁动不安的未来时态，这份笔底焦虑打动了北宋，南宋继续它们讲述一个未完的故事。艺术没有终点。

让大一统稍息会儿

五代十国

PART 1

五代十国，在唐宋之间，艺术的渡口有三个：开封、成都、南京。

开封是山水画的中心，成都是花鸟画的中心，南京是人物画的中心，确立了中国绘画艺术题材的三大类。

同时代的成都和南京，设置皇家画院，汇聚了很多宫廷御用的职业画家。

脱离了王朝的正常轨迹，让大一统稍息了一会儿，虽是唐朝藩镇遗风，但也真不能说是一件坏事，因为乱世的自由度适合艺术生长，若用艺术的尺度来衡量，历史正因美的支撑而有了色彩和温度。

这个时代，承唐启宋，艺术之花缤纷在各个割据的小王国里，自成一格。没有大一统的紧箍，反倒给思想腾挪出了建构多样化艺术范式的自由空间，至北宋而结出文艺复兴之果。

公元 907 年，唐朝最后一个皇帝李柷，为朱温所废，第二年被毒杀，死时才 16 岁❻，撇开皇帝头衔不说，单一个花季少年的命运，被这垂死的王朝牢牢绑定，哀莫大焉！继之而起，朱温建后梁，不出 20 年，后唐继之，然后是后晋、后汉，直至后周武将赵匡胤发动陈桥兵变，建立北宋。

期间，在南方和西部还有九国先后存在，北方有北汉。大约从公元 902 年杨行密被唐昭宗册封为吴王开始，前蜀、后蜀、南唐、吴越等，都在各自的地盘上成为割据一方的小国，直到公元 979 年北汉的版图并入北宋为止。

五代在中原更替，延续王朝惯性，追求大一统；南方却在众建小国，保境安民，让大一统的脚步慢下来，歇歇脚、透透气，这口气，一透就是几十年，透出个小国多"偏安"的局面。

用大一统来衡量，"偏安"只是个小时代，但它却见证了中国历史上多元并存的一段历史时光，提示我们割据条件如何有益于艺术的自由成长，"百姓日用"可以不要皇上。

70 多年的时间里，什么样的人间奇迹都有可能发生，尤其在艺术上。

十国铆足了劲头，也难以展示地缘政治的抱负，便尽可能去追求艺术风雅。偏安的日子，使人们有余力顾及有趣味的精神生活，首先在绘画领域，将天命无常安顿下来，让美来说话。

战乱频仍，天下分立，为那个时代的艺术家提供了更多的选择性，他们可以自由选择自己的"国家"，各国纳贤也不问出身，使得艺术家在各自的精神领地追求自己的艺术目标。

历史是人性开启的文化的江山和文明进程。艺术或许可以不必回答文

化的根本问题，但它能够表现人性的形态，建构一种文化或时代精神在当下的审美样式。人性是复杂的，却因我们思维的懒惰而被认知简化为善恶两面，史笔在记载了罪与黑的同时，也会记载光明和美善，而艺术则把被简化为善恶两面的人性修复，将人性还原为丰富多元的一面并呈现出来。

在历史的变动中，善恶随时间浮沉，而艺术如何说出自己的语言？卓越者，一如天启般脱却既定范式，以一种新的品位胜出，去重新定义审美对象，超越以往，启发当下，走向未来，擎着自由精神引领时代上升。

五代十国出现了一批绘画巨匠，著名者如后梁荆浩、关仝，南唐董源、巨然、徐熙、顾闳中、周文矩，后蜀黄筌、黄居寀父子等。荆浩其人，为山水画之拓荒者，行于高处，常以凌云之笔提亮灵魂，关仝师承荆浩而有发展，转向江山寥落，擅画山河之耸峙，两人并称"荆关"。董源、巨然，擅用水墨描绘江南烟雨，以不动声色的写实笔法呈现天道自然的本色，从远山近水的时空中"究天人之际"，将王朝更迭的"古今之变"终结在对桃花源永恒的憧憬里，世人称之为"董巨"。此外，顾闳中所画《韩熙载夜宴图》，周文矩所画《宫中图》，也向我们展开了一幅幅人性与政治的绘画长卷。从六朝山水诗到五代山水画，从南朝宫体诗到南唐宫廷画，绘画终于赶上了诗歌的步伐，成为据乱世而初绽的文艺复兴的萌芽。

"黄家花园"的花絮

在观赏"黄家花园"的《写生珍禽图》之前，先来讲两则花絮。

黄筌 17 岁在前蜀担任"待诏"官职时，已是后主王衍主政的时代了。他风华正茂，后主王衍也二十出头，两人相处了 4 年，留下一段佳话，值得在此一叙。

某日，王衍召黄筌至内殿，一同欣赏吴道子《钟馗图》。王衍不喜欢吴道子画钟馗用右手第二指抉鬼的眼睛，以为不如改为拇指更有力，就让黄筌拿回去改。可黄筌未遵旨，而是另画了一幅。画面中，钟馗以拇指抉鬼目。画毕，呈给王衍，王衍当即不悦，责怪他擅自做主。

黄筌也气盛，当即辩称：吴道子画钟馗，笔意、眼色，都在二指上，不能改，一改，整个画面就不对了。而他自己画钟馗，眼色、笔意，则俱在拇指。王衍闻言立悟，大赞黄筌笔下留德。

两位年轻人，天性未泯，在政治与艺术之间，给艺术留了话语权。

黄筌的辩解，不光是代吴道子立言，也是为自己立言。

艺术就是艺术的事，与政治本来不相干，可帝王也有好恶之心，难免要发言，这就涉及一个问题，那就是：审美的标准由谁来定？最高权力当然可以发言，但不能由权力说了算。

黄筌守住了艺术的底线，同时也就守住了艺术的独立尊严。历史上还没有一个帝王敢于修改一个伟大艺术家的作品，尤其像吴道子那样足以代表一个时代的艺术家。对于这样的作品你不妨有自己的看法，但必须给予应有的尊重，艺术作品本身神圣不可侵犯。

黄筌于此事，没有遵旨，他听从了自己的艺术认知，守住了自己的良心。

根据《益州名画录》讲，公元 944 年，有人送了后蜀后主孟昶几只仙鹤，后主甚欢喜，便把黄筌叫来，让他观察这些活生生的鹤，然后，在朝堂偏殿的墙壁上，一一画下来。

据说，蜀人此前从未见过真鹤，对鹤的认识，都从画上得来，尤其黄筌的老师薛稷画鹤很有名。从殿壁上神态各异的六只鹤来看，有警露状，有啄苔情，有理毛态，有整羽样，有唳天姿，有翘足趣，

六鹤驻足壁上，如栖息于家园。据说惹得真鹤常常光顾，立于壁画旁，悠悠自得。孟昶观之，拍案不止，赞叹不绝，于是，为该殿重新冠名为"六鹤殿"。那一年，黄筌41岁，孟昶25岁，即君位已10年，君臣二人，在美面前，各持好奇冲动。美的发生学，也许就来自探寻生命的幽趣，来自内心的自由状态吧。

想想五代十国动辄杀人灭国，撕裂人性，血腥惨烈，幸而还有艺术，作为人性中不可或缺的配置，调适着人的精神，舒缓心理的紧张感。有了艺术，世界就可以用美来拯救，美超越成败得失、是非利害，向每一个人展开它的胸怀。

据《宣和画谱》载，徽宗时，御府所藏黄筌画作349件，黄筌的次子黄居宝早亡，但也有41幅作品传世，季子黄居寀传世作品有332幅，仅黄门父子就留下722幅画作，其中绝大多数是花鸟画。可目前能确认的黄筌作品只一幅《写生珍禽图》，还有一幅《山鹧棘雀图》为黄居寀的作品。

天才也要有人懂

研究古代绘画史，最大的困难，就是作品本身的缺失。

也许是命运特别青睐吧，黄筌的一幅《写生珍禽图》流传了下来。

公元903年，唐昭宗天复三年，黄筌在成都出生了。有关黄筌的记载，评说他"幼有画性，长负奇能"，他似乎就是为了绘画而生，而且成长于艺术的摇篮里。

13岁，他开始拜唐末画家刁光胤为师。刁师在唐末大将王建做蜀王时，就从长安投奔蜀地。那时，王建在成都招贤纳士，令长安世家大族、文人高士纷纷奔蜀而来。

公元907年，唐天复七年❼，王建索性在成都称帝。这一年，中原发生了政变，朱温废掉唐末帝李柷，在北方建立五代的第一代政权后梁，王建则在西南建了十国之一的前蜀。

那时，刁师盛名倾蜀地，所以，他一入蜀，画价便起，豪门争相购藏，但刁师不喜交游，将时光都专注于笔墨。"病不停"，"老无怠"，画湖石、花竹、猫兔、鸟雀，日日精进，终生不止。

当黄筌师事刁光胤习禽鸟时，已是前蜀初期了。这一时期，黄筌还师

6

事滕昌佑、郑虔、李升、薛稷等，取诸家之善。刁师还有一学生，名叫孔嵩，与黄筌同学。孔嵩登堂时，黄筌已入室。

前蜀小国短命，仅存 18 年，先主王建在位 11 年去世，第十一子王衍继位第七年，即公元 925 年，便被北方五代之第二代后唐国主李存勖所灭。当蜀地再现独立小王国的后蜀时，已经是 9 年后的事了。

当年，李存勖派手下孟知祥任西川节度使。孟知祥一到成都，便整顿吏治，减少苛税，蜀地重归安稳。那时流行称帝，公元 934 年，孟知祥看看麾下治域，相当于一个小王国了，就干脆自己称帝了，反正天命无常，何妨过把瘾？

黄筌大半生，就是在这样的历史时空里度过的，前蜀为画家铺垫锦绣前程，后蜀继而锦上添花。

前、后蜀两国的君王都喜欢收藏与绘画，后蜀专门设置画院，堪称中国历史上第一个"中央美院"。画院招纳了许多名画家，其中，多是子承父业的家族团队，最有名且流芳至今的是黄筌父子。

当时，只要能进入皇家画院，一般授以"待诏"一职。待诏，侍奉内廷，等待皇帝传唤，像是皇帝家臣，诸如医待诏、画待诏、僧道待诏等，到宋元时，待诏中也有了工匠。待诏的地位并不高，但可以接近权力核心，其中画待诏的地位较高。

一个"待"字，多少有那么点"闲暇"的意思。"闲暇"本是一种自由状态，是指能够自由支配自己时间的状态。把这种状态变成处所，在古希腊有学校，在中国则有诸子私学、稷下学宫等各类官学，还有就是翰林院和画院了。前、后蜀翰林院和画院，为待诏们提供"闲暇"，在一小块"闲暇"的领地上，建筑那个时代的审美制高点。

不知黄筌做何感想，他在前、后蜀画院里，待遇非常高，应召作画频繁。尽管如此，他还是有"闲暇"，可以进行自由创作。作为宫廷画家，他的作品并非全部来自谕旨"订单"或命题作画，还有贵族世家的订制，以及自由创作，这表明他的作品也有民间市场。从《宣和画谱》的收藏目录来看，黄氏父子三人作品有 700 多幅，还不包括流失以及壁画部分，如此数量的作品，当然不全是来自"权力"的订制。翰林画院的宗旨，应该就是权力对艺术的订制，表达权力对艺术的青睐，同时，也引导艺术的发展方向。

孟知祥称帝后，厚遇黄筌。孟昶即位后，授他翰林待诏、权翰林图画

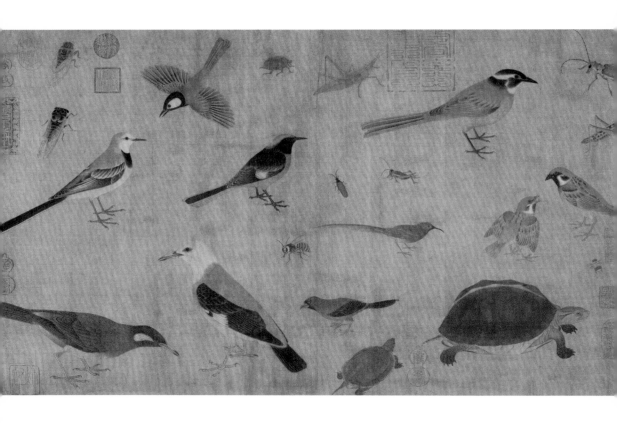

《写生珍禽图》长卷，绢本设色，纵 41.5 厘米，横 70.8 厘米，五代黄筌作，北京故宫博物院藏。

院事，任后蜀"皇家画院"院长，并赐紫金鱼袋。紫金鱼袋是唐形成的服色制度，五品以上，穿紫衣官服，在腰的右侧佩戴鲤鱼状金符，类似身份证，不及五品而得到皇帝御赐紫金鱼袋的，就属于很高的荣誉了。后又加官至朝议大夫、上柱国等职。黄筌供职前、后蜀画院长达 45 年之久，可见天才也要有人懂。

黄筌把"闲暇"大都给了花鸟画，中国的花鸟画，就在他的"闲暇"里成熟了。在后蜀，他画的殿庭墙壁和宫闱屏幛，真不知有多少。公元953 年，孟昶新建八卦殿，对他说"尔小笔精妙，可图画四时花木虫鸟锦鸡鹭鸳牡丹踯躅之类，周于四壁"。于是，黄筌因四时之景，绘于八卦殿四壁，自秋及冬，画事完毕，满朝皆贺，孟后主敕翰林院学士欧阳炯撰写《壁画奇异记》以旌表黄筌。上述那句引文，便出自欧阳炯记，黄筌很珍惜。

富贵从写生来

时至今日，八卦殿四壁上的四季花木鸟虫图，留下的只是传说。

还有《六鹤图》和那只惹来猎鹰扑击的小雏鸡，我们也无法目睹。

幸而画家还有作品流传，还不至于让我们的想象面对虚无。

黄筌的画作光昌流丽，留在画面上的，是满满的喜剧色彩，他的情怀甚至思想都是欢喜的，将所画的对象和环境融合得非常好。他们一家人的喜庆，就如同他笔下的花木鸟虫，在一个非常适宜的环境里，如鱼得水，如虫伏沃草，如花木栽植于阳光下的水岸。

《写生珍禽图》是黄筌留下的唯一画作，藏于北京故宫博物院。徐邦达《古书画过眼要录》说，他过了眼，也过了手。对左下角题款"付子居宝习"，他鉴别道："墨色颇旧，但仍见浮垢，显系后添。"也就是说，这一行小字，是后人添上去的。

"居宝"，是黄筌次子，据说，这幅《写生珍禽图》，是黄筌为儿子做绘画练习准备的。这一说法，最早出自清人顾复的《平生壮观》。黄筌画作流传至今，最有名，且最无争议的，竟然是一件写生"练习本"，仅一幅做教材用的鸟虫画作，就足以奠定他在中国花鸟画史上的宗师地位。

因为是画稿，不讲究整体布局结构，没有时空关系的牵扯，反倒使画面自由、轻松，每一个生命体，都在画面上得到了理想状态的呈现，孤立，但自信，虫和鸟也是万物之灵。

画家在山雀、鹡鸰、斑鸠之间，穿插了各种小虫，有蚱蜢、蜜蜂、天牛等，营造了一个有虫鸟呼吸的空间。鸟以静立，赢得了空间的华贵姿态；虫以行吟，透析出时间里应有的闲适。

尤其是右下角的老乌龟，后面跟着一只小乌龟，欣赏的角度非常舒服，

棘雀愛畢
栖山鷾衷清
廓雀在高
棘枝鷾步低
泉窒圖之素
絹巾輕立
識其眒常
閒古人云罘
子慎而託
庚申淛題

▶ 《山鷾棘雀图》立轴，绢本设色，纵 97 厘米，横 53.6 厘米，北宋黄居寀作，台北『故宫博物院』藏。

上有宋徽宗赵佶题『黄居寀山鷾棘雀图』八字。

从俯视大约 45 度斜角看，老乌龟的透视关系给出了视觉的准确，两只乌龟，一大一小，前后随行，画语憨稚，正是作者才华宣泄的笔墨分寸。虽是样本，却不呆板枯燥，显示了画家非凡的形式能力。

鸟、虫、乌龟，毕竟是一堆素材，它们能否通过作者的创作，成为影响人的精神作品，实现作者自身精神的愉悦体验，最终取决于创作者的技艺和境界，两者缺一不可，黄筌皆备。

当他把素材搬到纸上时，他想把心法传给儿子的冲动，无不深藏于每一笔的勾勒和赋彩之中，他以浓彩轻勾写实，富丽之色达到了理想的极致。

草虫，羽翅透明，屏息之间，牵一丝而全动，纤毫处下笔自若，无迟疑，其妙处尤在以设色表达理想的生命形态。谢赫六法，首称气韵，指向生命的内在属性。孔子说"文质彬彬"，如果"气韵"为"质"，"形似"为"文"，那么"有气韵而无形似，则质胜于文；有形似而无气韵，则华而不实"。"质"是生命本质，"文"乃生命样式，黄筌的鸟虫，文质彬彬，可谓兼之，即"形似"与"气韵"兼而有之。

沈括在《梦溪笔谈》中，评论黄筌花鸟画，谓之"写生"，"写生"的提法妙，在那个时代，应该是给画家当胸一拳的新冲击。"写生"而非"写意"，"写生"就是把生命气息画出来，写出"气韵生动"来，写出生命的内在气质。

作为一名宫廷画师，黄筌"写生"，写出了花鸟恬淡、自足、自然的"富贵"气象：从此，"黄家花园"的花鸟画，评价无论褒贬，都被定格为一种富贵格调。这一格调，以花鸟画呈现，便是恬淡自足或自然。其实，作为艺术的"富贵"追求，不正是人性的祈向吗？

眼前物事，无论何等平凡，都要求得尽善；当下真实，不管怎样难堪，也得趋于完美。后来，"富贵"入俗，可黄筌不俗，因为表达"富贵"，是宫廷画师的大本分和命运的好彩头。

台北"故宫博物院"还藏有一幅《山鹧棘雀图》，是黄筌三子黄居寀的作品。曾经斑斓无比的"黄家花园"，如今仅存的这两件早已淡去昔日的富丽，唯有时间一遍遍涂抹积攒下来的古色古香。

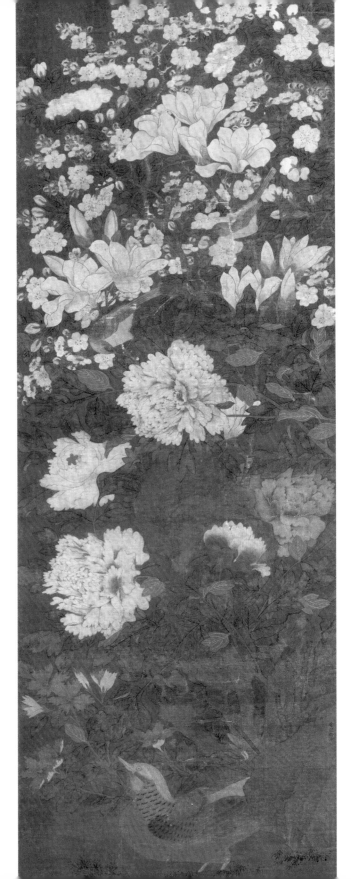

▼ 《玉堂富贵图》立轴，绢本设色，纵112.5厘米，横38.3厘米，南唐徐熙作，台北「故宫博物院」藏。徐熙，五代南唐画家，钟陵（今江西进贤）人，出身「江南名族」。一生未官，时称「江南花鸟，始于徐家」。五代时，与黄筌并称「徐黄」，所谓「黄家富贵，徐熙野逸」。

黄家体制汉赋风

北宋郭若虚《图画见闻志》曰："黄家富贵，徐熙野逸。"

黄筌与徐熙，同为五代时期花鸟画的名家，各自开宗立派。

黄筌开出"富贵"官家一路，徐熙趋于"野逸"名士一途。

黄筌"富贵"，来历非凡。他从 17 岁为待诏，直到 62 岁去世，任宫廷画师，居华宫丽苑，达 45 年之久；所见奇花怪石、珍禽瑞鸟，皆花中之秀、鸟中之冠，耳濡都是宫玩，目染皆为皇藏。更何况，王衍、孟昶是深谙艺术的君王，其品位成就了"黄家花园"的"富贵"气象。

花鸟画，似乎最能反映天堂的光芒，因为万物之中，没有何物，比花叶更能借那太阳的光，比花期更能展现诗意的无常；而鸟，离天最近，是天气、天时、天命的代表。

论富贵之于物，没有比金银更俗，没有比花鸟更雅的了；论富贵之于历代王朝，有哪一朝的富贵气象能胜过汉唐？论富贵之于传统文体，诗瘦赋肥，还有哪一种文体比赋更富贵？尤其汉赋，乃赋中之大赋，而花鸟画的发祥地，就在汉赋故里，黄筌设色花鸟的富贵气象，是从唐诗风华中回到汉赋排比去了。

前蜀、后蜀都浸淫在汉赋传统里，尤其是后蜀"富贵如汉悲也赋"。孟昶之富贵，那是对文学、对艺术以及对生活的精致求索，一如汉赋之文体，集骚体赋、大赋、小赋之华丽于一身；孟昶与黄氏一门，共创宫廷花鸟画的富贵范式。即便过一个春节，他嫌桃符不风雅，便自己在木板上写下："新年纳余庆，嘉节号长春"，就这样诞生了中国第一副春联。赵匡胤蔑视其溺器都饰以黄金珠宝，岂不亡哉！亡就亡吧，反正孟昶不想打仗，他舍不得打仗，生怕他的花鸟江山毁于血流漂杵。

这种传统，同样感染了后蜀皇家画院以及蜀地画风。黄筌的花鸟"富贵"是从这传统中长出来的，再加以他的铺陈，黄家的"写生花鸟"，可称之为花鸟里的大赋了。

文学史里，蜀人司马相如一落脚，便是开疆拓土般为汉赋打下大片领地。同样，写生花鸟的天地，是黄筌一手开启，以至于一提起花鸟画，从画法技艺到艺术范式，都从"黄家富贵"开始。

工笔花鸟，又叫勾勒花鸟，勾勒是用线条画出轮廓后着色，是在白描

上赋色；用笔，又分为单钩与双钩。黄氏画法，讲究轻勾浓色，勾勒精细，设色浓丽，紧要在不露墨痕线渍。沈括概括得非常到位："诸黄画花，妙在赋色。"这便是黄筌独标的"黄格"，浓色铺陈如汉赋排比，成就"黄家富贵"。

公元 965 年，孟昶投降北宋，押送汴京，被封为秦国公，第七天便蹊跷死亡。黄筌父子随主归宋，与孟昶不同，黄筌受到隆重礼遇，赏赐颇丰，被封为"太子左赞善大夫"。但黄筌并不开心，据《圣朝名画评》记载，黄筌在降宋后"以亡国之余，动成哀戚"，病卒于"乾德辛丑九月"。按宋太祖乾德年号查询，并无辛丑年，只有乙丑年，时间正合公元 965 年。那一年，黄筌 62 岁。到达汴京不久，便因亡国亡君的抑郁，舟车劳顿的消耗，他的精神之火终于燃尽熄灭了。

黄筌之弟黄唯亮以及黄筌的三个儿子居实、居宝、居寀，皆擅花鸟。三子黄居寀，随君、父入北宋，形成"宋院体"的"黄家体制"，米芾《画史》说，"今院中作屏画用筌格"。

五代十国时代过去了，留下来的，除了花鸟画的"黄家体制"，还有一首《述国亡诗》。写这首诗的花蕊夫人，究竟是前蜀花蕊夫人徐妃，还是后蜀花蕊夫人费妃，颇有争议。但是，不管前蜀亡还是后蜀灭，这首诗都呈现了蜀人奔放的美学气质，即使亡国也要亡得如汉赋一样壮丽，悲怆犹如铺天盖地的排比，压迫到深宫。花蕊夫人冲口而出："君王城上竖降旗，妾在深宫那得知？十四万人齐解甲，更无一个是男儿。"她惋惜的不是亡国，而是惋惜蜀中无男儿，没有像汉赋那样全力铺陈一下抗争的场面，国家就亡了。

历史即将结束自由纷争的小时代了。

《韩熙载夜宴图》的辗转

据说，抗日战争胜利后，张大千在北京借居颐和园内，打算赁一处王府定居。

碰巧，他从一位古玩商口中得知，《韩熙载夜宴图》被北京玉池山房主人购藏，便很想从这位主人手里买下这幅画。对方得知，索价500两黄金，张大千识得画的价值，决定暂缓购房，买下这幅画，还在画上加盖了一枚他的藏章："南北东西只有相随无别离。"后来，这幅画又随大千先生到了香港，不久，又转到港人手中。20世纪50年代，此画从香港购回，这才被北京故宫博物院收藏。

当代书画鉴定家徐邦达先生，在北京故宫博物院鉴定过这幅画，他认为《韩熙载夜宴图》有可能是摹本，而且是"南宋院体"摹本。不过，他对这幅画评价颇高，他说顾闳中"笔法挺秀，设色古丽，人物面相渲染精工，已达到写真机巧的高度水平"。随后，他又把这幅图与北宋末年的《听琴图》以及《女孝经图》并举，接着说道："屏障上有一些松石等画法接近南宋人，亦不是五代时人的风格。孙承泽称之为'南宋院中人笔'是很有见地的，我同意其说。"

"五代时人"是什么风格？人物画开始从唐人的"丰腴"向"瘦削"过渡，而松石草木也不再是如盆景一般的陪衬，而自有其枯寂蟠虬的瘦透风姿，至少《韩熙载夜宴图》里的仕女已然弱柳扶风了。

五代绢本设色人物画，虽为滥觞之作，但其水准，实为两宋格范，诸如黄筌父子花鸟画，荆浩、董源山水画，还有顾闳中、周文矩的人物画，都被两宋宫廷画师奉为圭臬，成为两宋院体画的标准。

因此，以南宋院体格范临摹的《韩熙载夜宴图》，可以看作是忠实于顾闳中原作的摹本。

南宋时，《韩熙载夜宴图》落入权臣史弥远囊中，经元代班惟志手，至明末清初王铎，清代学者宋荦等，直到乾隆年间，从私家收藏转入清宫，并著录于《石渠宝笈初编》。1921年，溥仪从宫中转出变卖。当它再度出现在北京琉璃厂时，又缘遇张大千。

《韩熙载夜宴图》绢本设色，手卷形式，横335.5厘米，纵28.7厘米，属于中卷。最好的绘画介质，就是绢了，它质地柔软，手感细腻，

尺寸可大可小。

胸中气象，洒落千丝万缕，透过经纬细密分布，适度地表现在一匹绢帛的绵长上，然后，以"手卷"样式，置于几案，缓缓展开，节节清赏，审美的欢愉，在时间的流逝中迤逦。

宣纸出现，似乎应约了绢帛的呼唤，不但延展了丝绸介质的特性，且因廉价而更容易普及，是画者的福音。隋、唐以后，绢本和纸本并行，使得宋画在广泛的普及中形成高峰。

五代时还是绢本为主，《韩熙载夜宴图》流转千余年，向我们讲述了五代十国时期，发生在江南南唐的一个故事。这故事，跟南唐那位"问君能有几多愁"的李后主有关。后主上位，猜忌老臣，这在君主专制的家天下时代是家常便饭，是一个老掉牙的故事。可偏偏作为诗人的李后主有了新的创意，他没派特务去刺探，而是派了画院待诏去画老臣韩熙载的日常起居。本来这应该成为艺术为政治服务的一个范例，结果，却变成了艺术高于政治、拯救政治的奇迹。艺术家对美的忠诚，超过了对君主的忠心，通过不带政治偏见的审美，揭示人性与政治的矛盾。

绘事"政治正确"

中国绘画，本来最重人伦内涵，谢赫《古画品录》，将人物画列于首位。这种定位，一直影响至宋代以前，有关绘事的艺评，必以人物优先。

这倒不是因人物画的绘画技术更为复杂抑或它在艺术表现上更具张力，当然也不是因人物画倾力勾勒人的精神而促使人在对自我的认识中获得灵魂的启示，而是因为人物画是人为自己画，为自己摹写一个人的样子。以人物画为众生规定一个人格范式，去教化人要做一个什么样的"人"。这就是谢赫把人物画放在首位的原因，也是唐人张彦远强调人物画要"助人伦，成教化"之原因所在。

艺术应当只关注人的精神成长，可政治偏要参与进来，对人的精神成长做"政治正确"的认证，影响到绘画，就难免对绘事有着"政治正确"的要求，打上政治文化的烙印。

艺术坚守自我，陶冶独立人格，但它却无法孤立自存，需要生长和生存的文化土壤。艺术虽也回报土壤以思想性的审美种子，却因美的广谱效

应而被各种功利性需求消费。以艺术的名义追求功利，以精神的名义兑换效益，当艺术被功利"文化"时，便常见"美丽的谎言"遍地。

无论中外，早期绘画都以人物画为主，而且大部分是重量级政教人物的肖像画。如中国，早期壁画多半讲述帝王、圣贤以及王公大人、女教垂范的故事，这叫作"文以载道"。

"文"的本意，是指"花纹，文理"，而"绘事"，是"文"的一种，它的第一性原本为美，一旦承载了"政治正确"的"道"，承担了传播"道"的功能，"道"就作为第一性出现了，"载道"也就取代审美。

谢赫说，人物画要"明劝诫，著升沉，千载寂寥，披图可鉴"，短短 4 句，14 个字，至少影响了南朝以后中国传统绘画的审美意识，并成为共识。

基于人物画所具有的政治社会化功能，以及以图像直接呈现历史和存史的功能，中国传统人物画从一开始，就从自我意识的表达和个体人格的呈现转向政治伦理人格的诉求。等级，在画面上呈现，以不合自然的人物比例，突出了帝王圣贤的高大形象，其他人物，皆以矮化或微缩，表明其卑下的身份，使得本来应该成为人物画主体的"人"的自然呈现变得无足轻重，一度成为山水画的点缀。

万物有伦，各自生成，各尽其性，为自然秩序，而谢赫对绘画排列的顺序则依照明劝诫的道德诉求关注人伦，借助绘画建构一个外在的道德秩序，而不是表达人内在的心灵与精神成长。古希腊人物雕塑有一种与此相反的艺术追求，他们更注重表现人的肉身快乐和健康。

助人伦，明劝诫，虽然导致对艺术本质的异化，却在艺术偏离自己的轨迹中，使得政治的宣教功能收获了美学表达，带来信仰般的审美效果，用权力激素催化艺术精神的成熟。

关于美，我们可以说它参与了神的创造，并在神的领域里，架起了通往世俗世界的桥梁，所以，审美属于人的灵性层面，并与信仰层面的神性相通。为此，艺术追求的，不是认知对象，而是虔诚地审美。有位哲人说过，美是道德上善的象征，外在的美是自在之美，人是藏于内心的美。

当意识再次意识到自身的存在时，思想便成了它自己的对象。而这种人的自我状态，唯有突破文明的各种制限，挣脱各种"正确"的紧箍咒，回到纯粹的审美，才有可能达到。有时仅仅是瞬间，便会出现终极感受的奇点，致使个体人格的美，在某个时刻突然爆发了，把自我创造出来。

明劝诚化解了猜忌

顾闳中与谢赫，各有各的时代，谢在南北朝，顾在五代十国。

两人，一个活跃在公元6世纪，一个周旋于公元10世纪。

这两个时代都是因了大一统缺失，而多少有那么点自由气质的小国分立的小时代。

观顾闳中《韩熙载夜宴图》发现，它才是对谢赫"明劝诚，著升沉，千载寂寥，披图可鉴"的最好诠释。中国传统记史读史，有"左图右史"的说法，以图记史，是绘画的初始和传统。载浮沉，序往昔，慨叹逝者脱离时间轨迹的寂寥，再以美学意味的绘画样式呈现出来，使历史获得感性直观的形式。

因此，人们对《韩熙载夜宴图》的热衷，注意力几乎都集中在这幅画产生的历史背景，以及再现历史场景的文献价值上，似乎这幅画为王朝史作注脚的史料价值高于它的艺术价值。世人津津乐道的，是因政治权谋而产生这幅画的历史故事，以及故事本身所呈现的公元10世纪前后上流社会的娱乐趣味。单就食色本性来说，是不必苛求的，它是人生活不可或缺的趣味基础，是世俗性里最值得尊重和提升的一项。画家趁机让每一位角色，都开始说出自己的语言。

据徐铉《唐故中书侍郎光政殿学士承旨昌黎韩公墓志铭》记载，韩熙载出身北方望族，祖籍河南，东晋末年时，为避战乱，迁居河北昌黎。因"唐宋八大家"之一的韩愈自称"郡望昌黎"，"昌黎韩氏"才开始声名远播。至唐晚期，韩熙载这一支已入宦流，祖父韩殷任侍御史，父亲韩光嗣任秘书少监、平卢观察支使，韩家算个不大不小的官宦人家。

据陆游《南唐书》记载，韩熙载诗文书画名震南北，尤其擅长碑碣文，制造典雅，求者甚多，润笔不菲。其撰述，有《拟议集》15卷，格言及后述3卷，《定居集》2卷，今皆不存，唯余诗5首，收于《全唐诗》，1首为《全唐诗外编》补收。韩熙载投奔江南时，上书自荐表《行止状》，不亢不卑，江左人称其为"韩夫子"，时人亦多视之为"神仙中人"。陆放翁说他"放荡，不守名检"，应该是那种傲视名利、不拘俗礼的名流范儿，由内而外，自带一种自由纵逸劲儿。借顾闳中神来之笔，才有夜宴图上韩熙载的仙气逼人，韩亦因此画而扬名。

父亲韩光嗣被后唐诛杀后，他假扮商贾，过淮水投奔江南，侍奉南唐李家两主——中主李璟、后主李煜。李璟居东宫时，韩熙载便每日陪伴侍讲。后主李煜时，南唐政局开始动荡，尤其北部受北宋威胁，李煜一边向北宋求和，一边对"脱北"大臣不能不有所顾忌，因猜忌而诛杀大臣时有发生。韩熙载苦闷之余，也为自保，便散尽家财，放荡不羁，纵情声色，喜为夜宴，以表明对权力和朝局全无兴趣。

据说，每月朝俸发下来，他立刻散给侍姜乐伎，没钱了，再向她们乞讨。实在讨不回来，就向李煜哭穷。原本他一文值千金，可千金散尽不再来，李煜无奈，也只好时常接济他。

李煜那根权力的神经本能地衰弱，想重用韩熙载又有所忌惮，不用又惜其才，犹疑之间，便暂置他于不问。据《五代史补》卷五记载，韩熙载出仕江南，晚年不羁，家有女仆百人，每延请宾客，先令女仆出来相见，女仆接待客人，或嬉戏，或殴击追打，甚至争夺客人的官笏和朝靴，各种玩闹，无不尽欢；然后韩熙载才缓步而出，视之以为常。类似场景画卷中也有出现，如第三段画主盥手，群女与画主同榻而坐，这在南唐以前是不曾见过的。还有，连医人、烧炼（道士）、僧人、星相等三教九流之辈，每来韩府亦无不登堂入室，与女仆女伎杂处无碍，甚至，他的侍姜竟然外出寻欢，夜不归宿，他也装作没看见。

有人说，李煜虽怒，但因大臣位尊而不愿当众臣之面直指其过，便想出"画之使其自愧"的办法；也有说后主颇为好奇，很想知道韩熙载在樽俎灯烛间、觥筹交错中的窘样，又不好明说，便命皇家画院待诏顾闳中和周文矩两人，夜探韩熙载宅邸，完成君王对大臣的一个"披图明劝诫"。

公元 961 年，李煜即位，南唐的外部环境已经非常紧张了。赵匡胤黄袍加身在开封建都一年了，李煜自知敌不过北宋，迟早必为其"盘中餐"，但他还拼死自保。一即位即延续父亲国策尊北宋为正统，称臣纳贡，去"南唐"国号，称"江南国主"，"唐"有续前朝正统的意思，而"江南"是个文化地域概念。赵匡胤正忙于剿灭其他割据势力，给了他一点缓冲的时间，这样李煜又胆战心惊了 14 年。李煜年年朝贡问安，期间次子因病去世、大周后伤心过度而亡、母亲钟氏逝世，宋太祖派人吊祭，李煜反而回送大量金银财宝恭谢，亲弟李从善还在北宋做人质。这一系列压力致李煜几近崩溃，他也一样与臣下日日悲歌宴饮以解压。

真是有其君必有其臣，上行下效，韩熙载也日日夜宴，而且奢华程度可匹敌其君，传递给李煜的信息就是：我也和你一样呀，我的主君。其实，李煜极爱韩熙载的才气，也一直重用韩熙载。公元964年，任他为中书侍郎、勤政殿学士，主持贡举。同一年，又派顾闳中、周文矩夜探韩宅，甚至还想拜韩熙载为相。焦虑让李煜反复无常，可韩熙载早已心凉，他看到了李煜的归宿，也看到了自己的归宿，他不想做亡国宰相，这是他的另一重愁绪，这愁上愁，愁中愁，如抽刀断水，无解。除了夜宴，他们君臣已一无所有。不过，韩熙载是福将，他在南唐灭亡的前五年就逝世了，留下李煜独面"最后的夜宴"。

话说一千多年前，南唐晚风习习，首都金陵（今南京）的一座别墅里，笙鼓歌舞，高潮迭起，夜宴正酣。嘉宾里，有两双眼睛，整晚都在捕捉信息。尤其是顾闳中，不停地变换观察的角度，以画家敏锐的捕捉力，将各种场景努力铭记于心。他似乎不是来赴夜宴的，因为他的心思不在酒菜上，而是悄然穿行于夜宴的每一个高潮间，关注每一个人的表情，观察房间布置的每一个细节，感受每个角落的气息，带给整个夜宴紧张的气氛。同来的周文矩，也许正坐在一个昏暗一些的角落里，边观察边喝酒，不动声色。这是基于他们交上来的作业所做的判断。

画家是否被邀请了，不得而知。反正有两位不速之客闯进了南唐大臣韩熙载的私家夜宴。不管韩熙载是否欢迎，他都必须敞开大门张臂揖让。据说，他的晚宴就是演给后主看的，所以声色犬马、美酒佳肴越奢侈越好。这激起了李煜的好奇心，但他又碍于身份，不便赴宴，于是派两名画家去替他将实况"转播"过来。

也许是一夜，也可能是数夜，顾闳中和周文矩混迹在韩熙载的夜宴沙龙中，将场景一一默记下来，之后二人凭记忆画下夜宴的奢华场景。画成于公元964年，这一年是北宋乾德二年，南唐正处于北宋的压迫下，11年后，南唐亡于北宋，又3年后主被宋太宗赐毒酒，那真是"故国不堪回首月明中"。

据说，后主颇为赏识顾闳中所画，展示之，以劝诫韩及众臣，而韩熙载看了之后，却安然处之，不为所动。若他看了，便立地成佛，那就不是以风流寄身的韩名士了。后有人作打油诗打趣："熙载真名士，风流追谢安；每留宾客饮，歌舞杂相欢。却有丹青士，灯前细密看；谁知筵上景，明日到金銮。"

但顾闳中还是收获了预期的效果，不仅得到了李煜的赞赏，还打消了李煜内心对韩熙载的忌惮，韩熙载还真是因此画而得以善终。韩卒于公元970年，也就是夜宴图画成后的第六年，那一年他68岁。顾闳中理解李煜的忧虑，也深知韩熙载的苦闷，他要以艺术的方式来化解这场有可能流血的君臣冲突。

顾闳中将他所见，默而识之，再现夜宴场景。尤为难能的是，以绘画表达乐而不淫的士人分寸，韩熙载的每一次出现，都会给予画面一弛一张的节律，带来一种美学的矜持。五个场景，无论怎样声色繁复，韩的一招一式，一个眼神，一个微笑，直到最后一个笔直的侧立，都会以内在的沉郁给出在升沉中的"千载寂寥"，在"披图可鉴"的明劝诫中，展示人性与政治的博弈。

一卷"千载寂寥"

人们对"夜宴图"的审美体认，有一种可笑的盲从，多半来自主流话语的灌输而陷入观念先行的沼泽，并非真正体会到艺术家创作的艺术过程，无法了解画家惊心动魄的精神峰值。

因为并非人人都可以通过绘画欣赏走进艺术家的心灵，那种高峰体验如徒手攀岩，只有抓住艺术语言的锋角才不至于堕入平庸的险境。人在表达绝望抑或身处绝望和希望之间时，光有个哲学的说法是不够的。哲学是思维方式的探险，当语言难以走近真理时，启示就会回到审美的原点。

关于韩熙载与李后主以及关系到南唐一国存亡的政治博弈，文献基本流于政治险恶的记载，不及"夜宴图"所给出的艺术图解来得震撼。以写实叙事为主题的工笔人物肖像，仅仅誊之形神兼备还不够，重要的是创作者对被创作对象的内心与精神的观照，所有构思都围绕这一观照进行。夜宴场景，虽欢乐，却不见狂欢，虽笙鼓齐鸣，却静默含蓄，画面设色浓丽，却又矜持风雅，风物、风貌以及各色人等的每一个细节都全力参与了叙事过程。工笔之下，细细描摹人性美以及身不由己陷于政治旋涡的两个孤独寂寞人。李煜不在画里，可他孤独、恐惧、寂寞的情绪就在画中逡巡，以窥探韩熙载的无奈孤独之心。三个孤独寂寞人，一个环顾左右，不知谁能与之共克形如累卵、随时坠毁的王朝危局；一个目睹他的国君称臣纳贡、

输币买安却无能为力；一个在画笔上将他们的无奈都沉淀为历史深处的千载寂寥。

艺术家的职业本能促使他下手之际，首先投注对艺术本质的忠诚，然后是遵循艺术语言的逻辑，完成对美的追求。在大自然的自在生成中，在人间杂芜的乱象里，发现美的内在秩序及关系，以人性对真善的渴望去创造美的形式，提炼艺术关怀的对象等，这些行为其实皆为人的自救。人的自救才是艺术的终极目标，这便是艺术价值中立的边界。为艺术语言的尊严，顾闳中守住了艺术的底线。

他作为宫廷御用画家，既有艺术的灵性，又有对权谋的政治敏感，否则他无法领会君上意图，从拿捏艺术与权力之间的分寸来看，在他，还是艺术占了上风。看得出，他在全力维护艺术的尊严以及人性孤独的尊严，以纷纭里的静穆和奢华中的淡泊，表现了美之于真善与人之于良知的相惜。

画主韩熙载官居高位，本为清流名士，何以不惜纡尊降贵以自黑、自污而自毁？

"士人人格"，是获得士人社会价值认可的通行证，是支撑中华精神的根骨，是中国传统文化绵延至今的精神核心，可这背后，是何等强大的力量使韩熙载宁愿自毁其"士人人格"形象？

想必顾闳中也感同身受，权力博弈如斗兽场，围墙内的皆如履薄冰。何况南唐内外交困之际，在北宋强盛权势颠覆的阴影下，出了一个韩熙载式的艺术喜剧。幸而李煜只是一位具有艺术灵性的小国主，前有长他18岁的后蜀后主孟昶，后有宋徽宗赵佶，几乎不受制约的最高权力掌握在他们手里，那就高抬权力的贵手吧，如李煜对韩熙载以艺术的方式解决政治问题，似乎艺术的灵感在起作用。韩熙载则以其自黑、自污的示众方式化解权力的猜忌，而顾闳中则努力从韩熙载毫无尊严的彻底缴械中发现了他内心的高傲。以现代人格之眼观之，虽然带有"诛心"这一道德绞杀的狰狞，但专制权力在它形成的机制里，就没有预留人格尊严和个体权利的价值维度，是画家顾闳中以涵容古今的胸襟和艺术的解决之道，在权力意志与艺术精神之间求得了一个和解。

这一切，也许只有置身其中并能保持那颗敏感的艺术之"心眼"的顾闳中，才能看到夜宴上豪华纷扰的背后，韩熙载通过自黑、自污甚至不惜自毁人格来保存自己。那么，顾闳中便精心谋篇布局，和那些画上的配角

们一道配合韩熙载，进行一场精英人格的自杀。他以精湛的画技和最后的自由逻辑展开了不见泪水反而喧笑的真正悲剧，升华了艺术表达的极致。他既懂李后主权力猜忌与独裁意志焦虑的密度，也深深明白韩熙载的悲怆。当他审度着夜宴的每一个场景时，他看穿了韩熙载还在竭力持守着人格尊严，在声色酒肉中高傲着。

在画家眼里，那喧闹舞台上演的上流社会的繁华夜宴，敌不过韩熙载一脸的千载寂寥。也许画家内在的纯良和美的质地，敦促他要扮演一个拯救者的角色，将他主观的追求与智慧投射到他所要表达的对象上，让寂寞追随笔端游走在婀娜肢体之间，让孤松般的淡泊隐约在欢酒歌舞中，如特写，如无声的镜头。

他的画取得了巨大成功，恰恰由于并非为讨好猜忌的邪恶，而是阻止屠杀降临。他在宣谕当下的同时，也在告知未来，艺术或绘画的魅力，就在于它可以使那个邪恶时代仅存的良善在历史中永远鲜活；画家的职业操守就是召唤潜在的良知，与未来不停地对话，直到他们交出他们的隐秘——精英式的自污、自毁，这是良知与邪恶较量被置之死地而后在艺术里重生的一个成功案例。不要忘记，当权力欲以各种手段彻底摧毁你的尊严而迫使你匍匐于它的脚下时，还有艺术的拯救；不要忘记，当持守尊严与活下去存在两难抉择时，还有艺术中立的办法，那就是跳出"诛心"式的道德评价体系，回到人性的始点。

顾闳中与韩熙载惺惺相惜，画家与画主能在一幅画上相遇相知，应该是艺术上的高峰体验，宫廷市井的纷纷议论都被收纳到了这一点点打开的时间卷轴里，以艺术融化并终结了自污的游戏。图中五个场景中，无论是六幺舞的摇摆，还是击羯鼓的轰鸣，都是那"千载寂寥"的一笔。

走进夜宴故事

为便于布局，也便于观赏，3米多长的画面，分为五段。

具有分隔画面效果的屏风，又似连接每一个故事的"桥段"，在慢慢展开卷轴的时间里，拓展了视野的空间。画面上，人与人以及人与物之间的关系，渐次明亮起来。

工笔设色，色调圆润，涵容了笔锋，浓淡相宜的边界，清晰而又不突

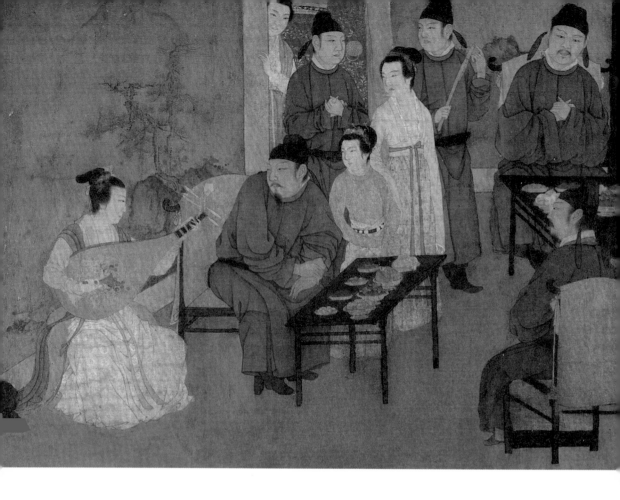

兀的过渡，给出了视觉形式的舒适区域，渲染细腻的色彩语言，烘托出人物因身份不同而呈现的情绪甚至个性异趣。在各种对比关系中，一种内在的精神张力，使他们各自进入角色，给急于观赏者展示他们对权力的无感，对声色的沉湎。自沉于欢乐中的每一个细节的描写，都在陪衬一个时代的风华，诸如衣冠礼制、樽俎灯烛、帐幔乐器，皆为考证一个时代的审美意趣，提供了可资佐证的材料。

第一段，声情。夜宴开始，众宾客听琵琶独奏。画面上，有两件匡床，一面单屏，匡床围屏和单屏上面均绘有松石，浓淡枯润，高古俊伟。看起来，五代十国流行在家具屏风上作画，将室内空间重隔之后，可致旷达的效果，

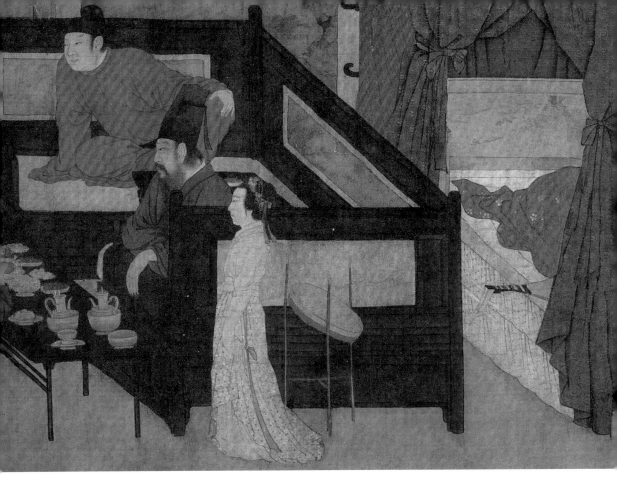

将苍秀浩渺收纳于盈尺，营造一个南唐士人家居的空间。

几案上，酒器、果盘、糕点盒、瓷器等一应俱全，丝毫不马虎，尤其两件湖田窑青瓷温酒壶，不仅因其釉色玉润夺目，更由其凝聚了丰富的时代信息而引起历史之思的侧目。

在中原以及江南地区，雪夜围炉、温酒取暖，成为一种生活时尚。当时生产温酒壶最多的是江西和福建各大窑口，而温酒器最早出现在绘画中的，就是这幅《韩熙载夜宴图》了。

据《东京梦华录》记载，大抵京城风俗奢侈，度量稍宽的人，落座酒店，仅两人对饮小酌，亦须用注碗一副，盘盏两副，果菜碟各五片，水果

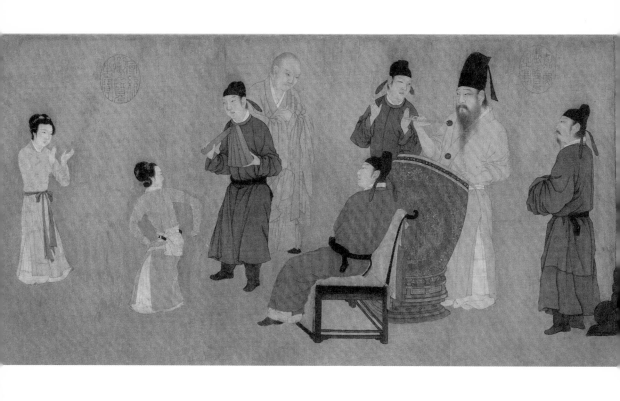

▲ 《韩熙载夜宴图》第二段

碗三五只，皆用瓷器，费银近百两。更何况韩熙载的夜宴上，伴作声色奢靡，必不吝斥巨资购买时尚酒茶果菜之具。顾闳中也不吝笔墨，将几案上各种精品，一一耐心细摹。这些是画面上自言自语的角色，既不喧宾夺主，又礼致而周全。

当帷幔拉开之后，政治权术的使命，再也掩抑不住艺术家的灵性，在奢华布景预热之后，画家的意志若离弦之箭，立刻射入审美领地。一女伎端坐屏前、绿袍、白裙、高髻，手拨曲项琵琶，七男五女布局紧密有序，凝神于琵琶女。画面是有声的，传递着琵琶的美妙音质及旋律，聚焦了所有人的耳朵，目之所及皆凝眸于这一美的象征上。韩戴高帽，正襟端坐在床榻上的最佳位置；其上方身着红衣盘坐的，是 20 多岁的状元郎粲，他的身形不自觉前倾；琵琶女身边侧身侧耳倾听的坐者，留着三绺清髯，是琵琶女兄长教坊副使李家明；李家明身后的那位淡蓝紧衣女子是王屋山；两位端坐者应该是太常博士陈致庸和中书郎朱铣，他们都是有名望的高官；另两位站立的年轻人，有一位想必是韩熙载的门生舒雅；而立在韩熙载身边的应该是他的宠妓弱兰。韩熙载不群的朋友圈聚齐了，夜宴开始了。

第二段，观舞。韩脱了青灰外衣，高冕，葛麻外衫衬白袍，自击羯鼓为舞娘伴奏，家伎王屋山跳六幺舞正酣。六幺舞，又称"绿腰舞"，曾经是唐代宫廷与上流社会最为流行的软舞，与唐代男子"健舞"正相反，为女子独舞，长袖舒广，延展了空间的张力；节奏舒缓，先慢后快。大概这便是古人所说的"以手袖为容，踏足为节"。看王屋山蛮腰迤逦含蓄，踏足有力，轻盈飘逸。《全唐诗》有李群玉《长沙九日登东楼观舞》一诗，诗中对舞姿进行了生动的描写，令人拍案叫绝的不只是舞姿，更有汉语的美。所谓"慢态不能穷，繁姿曲向终。低回莲破浪，凌乱雪萦风。坠珥时流盼，修裾欲溯空。唯愁捉不住，飞去逐惊鸿"。

一人牙板，两人鼓掌，主人亲自击鼓，舞娘踏足为节。节奏如莲叶滚浪，似乱雪萦风，扑面而来，撞上两朵愁云，静悄悄伏在两人脸上。一动一静，一明一暗。动的、明的，是主人击鼓。即便王屋山舞姿入魂，但那矮小的背影也无法承受画面的倾斜之重，愁绪如浓云密布在主人的眉宇间。

以大小区分轻重，是中国人物画传统，画面的重心偏向主人，为此，还以红羯鼓、红衣状元郎粲烘托，只要将目光从聚焦的红色向上一挑，就会为主人紧锁的眉头所震动。其实，他并不开心，混迹于声色，万不

得已呀！与王权周旋，与权谋捉迷藏，那一点眉愁已是他的最后一点尊严了。

画家点睛之笔点到画主的眉头上，"愁"在哲学中的美学滋味，是"唯愁捉不住，飞去逐惊鸿"的一瞥。

暗的其实也不暗，既然是观舞，整个现场就必然聚焦于王屋山的舞姿上。其中设一暗笔，就在眼神绕不过去的焦点上，当视线从主人的眉宇间向舞娘游移时，必定经过击掌和打牙板的两位年轻人，而就在打牙板人的身后，有一位在场者，全场唯有他，目光不在绿腰舞姿，隐于暗处，眼帘低垂，屏蔽了一切嘈杂，双手握胸前，做"叉手礼"，窘态呼应主人眉宇，那双手叉合的手势，便是宋僧致礼的手语。

画家让德明和尚立在暗处，袍服不着色，但特别着意了线条，给予僧衲以特殊的立体感，意在以宽大而非色彩突出他的张力。德明和尚被安排在画面正上方，给人的第一观感就是这个有别于所有观者的僧人，眼神微闭，给夜宴平添了不和谐的暗调，以凝重平衡画面的轻浮。

从第一段到第二段，从听曲到观舞，从耳朵的立场到视觉的观点，画家有预谋，但谨慎地一层层引导观者，在渐次展开的审美体验中，逐步淡化因权力参与而带来的笔下紧张感。

第三段，沐手。夜深了，夜宴才告一段落，宾客暂歇，画家还在讲述一男七女的自家故事，没忘在细节上留点风趣之笔。反正他将画面定格在沐手的瞬间，其实是故意拉长时间，带出迟缓的笔意。

画主稳坐床沿，似与舞娘说笑，却不失端庄，另有诸女子同榻而坐，各自说笑，不太拘礼，又有女侍数人，一女侍肩擎曲项琵琶，散淡逗趣十足，另有一矮小女侍送饮具，榻旁一黑几，几旁，一架直立的烛台，有一种凛然简洁风，这一切都是铺垫，在为沐手的迟缓动作经营轻松的氛围。

在此，画家让我们看到了主人进退自如的淡定，毕竟权力治下的中国士大夫们，积累了丰富的韬光养晦的经验，能够在权力旋涡中平安着陆，便是中国智慧评价体系里的最高智商了。只有高手过招的政治游戏才会有如此平静且带有审美的呈现，尽管背后每个人都走在激流险滩上。

第四段，竹管飘着笛音，五女清吹，一男子背依大屏，持牙板击节拍，大屏另一侧，一对男女正隔屏私语。主人兴酣，脱了罩衣，只剩下一件贴身白衫，坦腹高坐，执扇轻摇，同身旁侍女谈笑。夜宴就要结束了，曲终

◀ 《韩熙载夜宴图》韩熙载眉梢之愁，"唯愁捉不住，飞去逐惊鸿"

▼ 《韩熙载夜宴图》细节

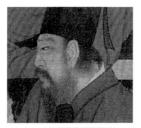

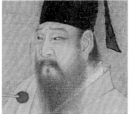

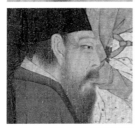

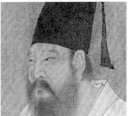

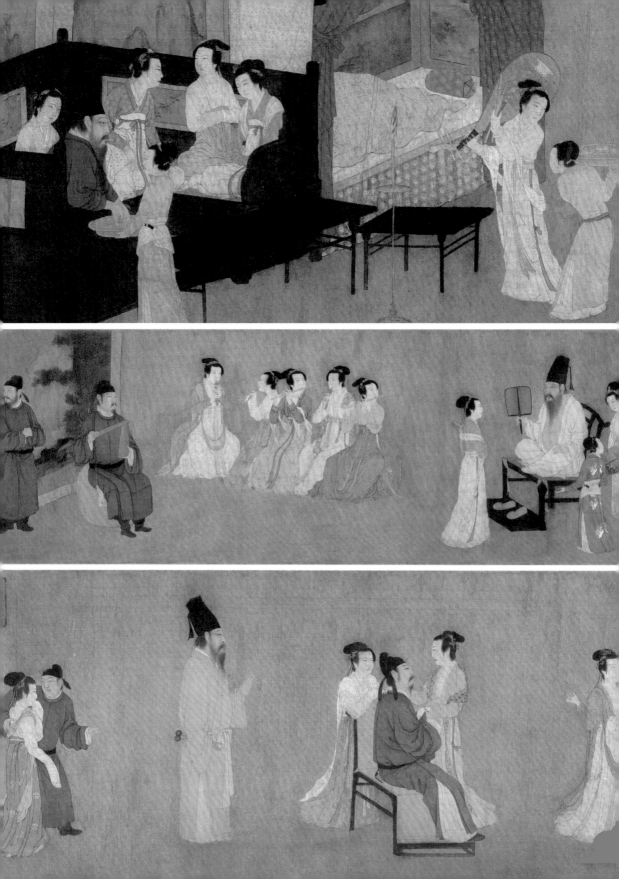

人散，天下哪有不散的筵席呢？

第五段，欢宴的人在用自己的方式告别，主人重新罩上褐色外衣，一手倒握双鼓槌，似乎击鼓方停，几番喘息，才淡定下来，另一只手立掌礼别。

看起来，敲鼓并不轻松，在茂密的阴谋丛林里，在权力意志的十面埋伏中，画主难道不是击鼓言志？在汗津津的斗智斗勇的纠缠间隙，主人侧身的清流之姿，士人风骨，耸立起来，似乎无视前后两组矮到视线以下的缠绵告别，即便在夜宴欢乐场，韩熙载依旧不失士人品格。

夜宴结束了，顾闳中画了46人次（女子26人次，男子20人次），其中多人重复出现，被他安排在一场惊心动魄的叙事中，以艺术的能量，淘沥了猜忌与阴谋以及对声色的欲望。

一见此画，后主李煜也就释然了，他深懂人的尊严是人活下去的底线，他尽量不去触碰，连正面的呵斥都没有，只是派个画家去看看，只要不是他的政敌，画一幅画去劝劝也就算了。

"韩君轻格"的人格分量

从开场到终场，韩熙载头上始终戴一顶黑色高帽，那是他独立人格的标志。

夜宴上，无论肃立，还是端坐，抑或坦腹盥手，击鼓伴舞，他都戴着那顶黑色的纱帽。他为什么要戴那顶黑帽？难道他尚"黑"？也许他在内心深处是个崇尚大禹的墨者？

戴着那样的帽子，活动于声色场所，有点儿不合时宜，形似轻佻，神却沉郁，凝重的表情，与那灯红酒绿的场合，总有点儿貌合神离。而那顶黑色高帽，就是他"神离"的标志，宣告他在风月场中的独立不依。

这道具的真趣，就是他在无法掌控命运也无法不低头时的人格独立的姿态吧。

所以，那鼓槌最宜于他，他用持续不断的打击，使舞蹈

变得激越，舞姿更加奔放，将他内心的鼙鼓之气和凌云之志都打出来，将鼓点都敲在他的心头上，如同命运在敲门，哪里还听得见浅斟低唱？世无英雄，伤心人别有怀抱，混迹于红颜堆里，聊发酒狂。

整个画面的情绪，忽而荒诞，忽而庄严；忽而幻灭，忽而真诚；忽而酸楚，忽而欢快；忽而冷峻，忽而温情。自黑而又不甘于下沉的黑色幽默，充盈着泪点与笑点，从顾闳中笔下优雅地流淌出来。

五段叙事里每一位在场者的内心都如飞瀑落崖，百转千回，险境跌宕，但那顶戴在主人头上的黑高帽却屹立不动，这就是士人的操守。高高的黑帽子是一个象征，象征着士人精神的高度。无论如何，韩熙载和顾闳中都要把它戴在头上，不落亦不能歪斜，就像子路"结缨"之悲壮。慑于王权淫威的自黑韬晦，在不离不弃的黑高帽的坚持中，获得超拔，至此可见韩熙载的底线，亦见顾闳中之"绝笔"。

北宋人陶谷在《清异录》中，提到多才多艺的韩熙载自制轻纱帽，时人称之"韩君轻格"，也多有仿效。《韩熙载夜宴图》上，韩氏所戴那顶黑色高纱帽，应当就是当时所谓"韩君轻格"了。

"韩君轻格"，一度在士人中流行，从五代流行到北宋，虽称"轻格"，实则重如泰山，此体可污，此容可辱，唯此头颅，不动如山。当年韩君投奔南唐，就颇有"英雄进当铺，用头颅作抵押"的气概。画中，他头戴黑色高帽，手拿一对鼓槌，看得出，他初心未泯，以鼓"鸣志"，豪气犹在。

流行的格调，总是避重就轻，在流行中，轻纱的玲珑，取代了头颅的沉重，示以"轻格"，忘却"重范"。画面上，韩君屡次更衣，但这顶帽子一直戴在头上，无论帽子下面那副表情如何变化，不管全场的宴乐有多纷繁，他始终不为声色所动。在顾闳中笔下，他脱到最后一件衣服，甚至坦腹、摇扇驱热，也不肯摘下那顶黑色高帽。那帽子，是他的设计，他的风格，他的风骨，他的精神寄托。即便襟袍被权力意志剥光，只要头在，帽子就必须戴在头上，还要端端正正地戴着，"君子死，冠不免"。黑帽是士人人格的象征，也是韩熙载的精神支撑。

还有一个不可忽略的细节，便是可与"韩君轻格"对称的"顾君轻格"。顾闳中在那顶高帽子下面的下巴上，细细勾染着韩熙载的胡须，每一丝都显示着他对美的耐心，每一丝都承载了他的使命。胡须在五个场景里屡屡出现，甚于他对衣皱、裙裾、发髻、床帐、帷幔等更为细腻明晰的描摹，

因为它承担了与黑色高帽同样的衬托使命。于是，他的大笔便在细节中沉潜，悄然抒发着炫技、炫格、炫幽默的艺术情怀，书写生命在艺术里的自由状态，可细腻流畅，可蓬松飘逸，使会心的观者在啧啧赞叹中，恍然认出这就是传说中的"美髯"，士人胡须的格范。政治风云在面部表情中上演着变幻的不确定，而胡须始终条分缕析透露着淡定的士格底线；无论悲喜都以美的呈现，与韩熙载一同开启了一种命运的格式。

谈五代文学艺术，不能不谈李煜词；谈五代绘画艺术，同样不能不谈李煜词。李煜词的赤子天真的贵气，是整个南唐艺术的底蕴，从他的词里，我们能看到时代的心灵。

赤子的孤绝

乱世，对于个体命运来说，有一种不确定的悲剧感。

但是，不确定性带来的自由度，却适合艺术蓬勃生长。

王国维在《人间词话》里说道："词至李后主而眼界始大。"这位"后主"，便是五代十国的南唐后主李煜，他的"词眼"有多大呢？顺着王国维的指点看去，我们看到的是命运。

不光家与国之命运，还有个体命运，都被"流水"带走。"一江春水向东流""自是人生长恨水长东""流水落花春去也"，无论他怎么"愁"，怎么"恨"，都只能一任自然，听凭命运。

词至于此，已非从歌伶博取铜币转到士人抒怀那么简单，也没有停留在种种意义泛滥的家国志趣上，而是个体生命对自我意识的那一份独特体认，所以，他的词，堪称"孤绝"。

王国维说，生于深宫之中，长于妇人之手，是他为人君的短处，也是他为词人的长处，正是论他赤子之心短长的起点。

李煜幸遇王国维，赤子碰到了赤子，即使穿越千古也会成为知己。对赤子，你无法以是非来审度，只能在审美的维度与他的"天真"达成共识。对于韩熙载，他不放心，派个特务去就行，可他偏要派画院待诏顾闳中去，政治上难免要扑空，然而，却留下一卷千古名作《韩熙载夜宴图》，搞了一场政治行为艺术。

王国维《人间词话》将诗人分为主观和客观两类，认为"主观之诗人，不必多阅世，阅世愈浅，则性情愈真"，他说，李后主就是这样的"主观之诗人"，唯以真性情填词，以真血性写诗。明知诗可致祸，却因自我意识必欲弹奏诗的意志而成绝响，然后坦然走向死亡。诗人死于诗，是诗人的宿命，乃不幸之幸事。

不是每一个人都如此幸运，有人是经历大悲大痛的顿悟，有人是天生赤子的禀赋，如李煜。他原本是君主，至少要为他辖下的王

朝江山端拱教化，摆拍一下意识形态的姿态，写一手"政治正确"的道德文章，但他偏不，偏以赤子之心放纵他的审美之眼，我行我素于美的异途。

被婢侍宫娥感动时，他随手小令一咏，"云一緺，玉一梭，淡淡衫儿薄薄罗，轻颦双黛螺……"，便给出一个丰富的意象以及动人的姿态，如清泉般，蜿蜒于云水花溪林下，叮咚在他审美的心田；而当他为无常的命运惊讶时，那股清泉，在一瞬间，便可化为无法遏制的一江春水，从他忧郁的词眼里奔腾而出，却又受阻于诗人自我意识的闸门，在悲剧之眼的敏感缝隙里，化为涓涓细流。

"砌下落梅如雪乱，拂了一身还满。……离恨恰如春草，更行更远还生。"

诗人没有给出君王"赞天地之化育"的大丈夫情怀去铺陈宏大叙事，不能任凭一江春水恣肆汪洋，也无法升华为"上下与天地同流"的乐感。因为诗人只有一腔桀骜的赤子之性，在一无所有的纯净中，流淌出个体感性的悲悯情怀，在化解时间与存在的较劲中，给予一组"存在"之美的永恒意象，暗示了生命易逝而精神恒在。落梅、春草，都是安静与寂寞的，而乱、满、离恨以至于"更行更远还生"，则是任性和自我的，它们既是落梅、春草的本性，也会为落梅、春草短暂而安静的外在属性所羁縻。但它们顽皮任性、天真不改的本我智慧，在无数个无常和不确定的瞬间一叹中重生。

这就是悲悯之眼，也是李煜看自然的词眼。人的生命与自然的花期一样，都是时间里的存在，人不仅把自己放到时间里去伤感，也把万物放到时间里去度量。但凡时间里的存在都是短暂的和不确定的，于是，就有了生死、兴衰和消亡等变化，以及对永恒的焦虑和为化解这份焦虑而去追索时间里的存在意义所产生的悲剧感。诗人在无法把握的存在中细细品味、慢慢磨制切割时间的悲剧之剑，与永恒较劲，明知不可为而为之。人在幻灭中，唯一能够抓住的利剑，就是不灭的人的精神，可与永恒相抗衡。

人的精神，以英雄主义和悲剧意识为双刃，与其说人是万物的尺度，还不如说人的精神是万物的尺度。李煜拿着他的精神尺度，在朵朵如雪的"落梅"前，轻掂轻量，他的赤子之心，便在那饱满而沉郁的悲剧意识里，得到了一份儿干净和安宁；在一棵春草"更生"的存亡接力中，他逗留片刻，便斩获了一个千年恒在的美学肯定，一个英雄般的自悟传奇。"拂了一身还满"，"更行更远还生"，瞬间交替的生死过程，启迪了诗人一把抓住给予"不确定性"以恒在的精神秘钥——精神的不死。永恒是精神性的。

人性的贵气

李煜与苏东坡的不同，是基于家国情怀之上的命运不同。

他们两人，一为君主，一为士人，或为诗而死，或因诗受难。

李煜是只管任性的诗人，他的担待，只忠实于自我，只管倾诉生命的内在痛感，任凭自由意志去采撷性灵的诗花，以灵性的诗句，提升自我意识，在微笑的垂泪中沉思。

李煜痴迷，苏东坡放达，放达与痴迷，是人个性的两极。国破之前，李煜痴迷于宫娥，痴迷于风月，家亡之后，又痴迷于"愁"，痴迷于"恨"，痴迷于故国山川，甚而尤甚者，痴于诗。于是乎，诗人死于诗，不管怎么说，总还算是"死得其所"。

如果说痴迷不宜于政治，那么达观又如何呢？同样不宜于政治。就像苏东坡，虽然喜欢讲政治，讲得头头是道，但政治不是讲出来的，而是做出来的，多半的情形是，能做的政治不能说，到处都能讲的政治其实做不了。文人的本分应该是文艺，可中国文人却不安分，偏偏有一肚子家国情怀，要"忧其君"和"忧其民"，文章写得好看，话也说得好听，可政治有时需要下黑手，却又怕昧了良心，所以，对于政治是既爱又怕，爱的是用良心讲政治，可以做道德文章，怕的是政治要下黑手，因为国家的本质里有个"利维坦"，或多或少都有些阴谋的手段，痴迷于放达者，不想伤害人，又怕被人伤害，就在其间躲闪。

若能从中跳出来自由一把，这就叫"放达"。苏东坡曾经被官场放逐了，可谁能想到，他从此放下了良心的躲闪，在文化的江山里"上下与天地同流"，开始了自我的放达。

而李后主却没有这样的幸运，他痴迷于自己的家国故里，而忽略了自己身后还有一个更为辽阔的文化的江山，还把春江花月当作他的故国，这让新王朝宋情何以堪？苏东坡是士人"艺术伦理"的代表，而李煜则是后主文化的代表。中国历史上，开国多雄主，后主多为文艺范儿，因此，中国文化史上有一种后主现象，有不少亡国之君，都能诗善赋，多才多艺，其中最有名的，莫过于李后主了。后主们不善于在诗里端拱，不会写帝王气象的"政治正确"的诗，而是更多地表现为"艺术任性"。亡国以前的后主们，"生于深宫之中，长于妇人之手"，写出来的诗，多半是宫体诗，

多半是爱美人不爱英雄，重床笫不重江山，言情欲不言志略，总之，是先行了的亡国之音。如李后主于绝望中的词：

> 四十年来家国，三千里地山河。凤阁龙楼连霄汉，玉树琼枝作烟萝，几曾识干戈？
>
> 一旦归为臣虏，沈腰潘鬓消磨。最是仓皇辞庙日，教坊犹奏别离歌，垂泪对宫娥。

这便是李后主所填的"亡国之音"了，词牌名是《破阵子》，据说，此曲为唐太宗李世民所制，为唐开国时大型军乐舞。那时，太宗为秦王，故曲名《秦王破阵乐》。词牌《破阵子》双调小令，乃截取乐舞一段，音调激越，而后主则用这一词牌写"教坊犹奏别离歌"，将《破阵乐》奏成了"别离歌"，那不是亡国之音是什么！《破阵子》也变调了，由铿锵而沉吟，由激越而幽咽，由铁马金戈变成"垂泪对宫娥"。

这样的词，若放在中国传统里来看，可以作为"政治正确"的反面教材和帝王学的一个失败案例，而且是不带一点儿英雄气概的没出息案例。可就词论词，却是难得的好词，难得的艺术任性。

诗人一起笔，就是"四十年来家国，三千里地山河"，千言万语，都拢在这里了。就这两句，收敛了激越，慢慢道来，有一种不失身份的沉郁，显得人贵气，词亦贵气。紧接着，天堂就沦落，他喟然一叹："几曾识干戈？"由君王变作臣虏，本来就要天崩地塌的架势，被他的一个自问消减了。

他早已想好了后果，也做了选择，那就是"沈腰潘鬓消磨"。沈约腰细，潘安鬓白，都是美的标志，他也要像沈、潘那样，死也要"带着美去死"。虽说"仓皇辞庙"，但还得有个君王的样子，他总不能对着教坊中人和宫女们说他亡国了。于是，她们还在为他演奏《破阵乐》，可他怎么听，都觉得变了调，《破阵乐》变成了"别离歌"。乐里似有默契，那是对于死的默契，"带着美去死"。人性之中，还有比这更加激越的吗？他却不带一点儿悲壮的声色，已然选择，便无话可说。只是还有宫女，她们怎么办？

"垂泪"二字，对于情感的拿捏，分寸恰到好处，有着任性亦任情的从容静美。愤怒与悲哀，都是人之常情，此刻却显多余，不光怒发冲冠、挑灯看剑显得多余，就连凄凄惨惨戚戚也多余。情感的多余宣泄，并非悲剧的本色，被理性节制的悲哀，以及坦然接受命运的安排，才能放出悲剧的光彩，是人性被提炼的贵气。

用理性作为悲剧的尺度

中国传统诗话，有对悲情的品味，却罕有对悲剧的审美。

对于李煜词，世人多从悲情的层面上解读，没有悲剧意识的理解。当士大夫群体人格的"艺术伦理"面对李煜的"艺术任性"时，对悲剧的理解基本处于失语状态。幸亏王国维，在叔本华与尼采这两头悲剧狮子的发聩下，突破了传统语境的屏蔽，去探寻一个生命个体的悲剧精神。

就民族性而论，中国人不太有悲剧精神，《感天动地窦娥冤》是怨剧，不是悲剧，剧中有冤情、有悲情，就是没有悲剧精神。因为，悲剧精神不怨天、不尤人，但爱命运。

按照古希腊人对于悲剧的理解，演出时，若悲情过度，催人泪下，悲剧诗人非但不能受奖，反而要被罚，何也？正如情感必须服从理性，而煽情过度，会使人丧失理性，理性是辨析命运的尺度，然后判断接受命运的分寸，这就是悲剧精神。

王国维第一次用了悲剧精神的尺度来衡量中国文化，为中国文化打上了他独立人格和个体命运的烙印。他用悲剧精神的尺度衡量《红楼梦》，衡量唐宋词，还衡量了他自己。

在《人间词话》里，他放下中国诗话传统的神韵、性灵、格调等优雅的陈词，另辟"境界"一说，于《人间词话》所有诗人中，特别用悲剧精神的尺度衡量了李煜，宛如面对自己。当"五十之年，只欠一死"的王国维，相遇"沈腰潘鬓消磨"李煜词时，两个赤子的灵魂，会有怎样的共鸣？

那真是一个性情天才遭遇另一位性情天才，一个生命个体体认另一个生命个体的诗谶。诗人就讲诗人的事，别跟诗人讲政治，这是后主的脾气，而且一讲就俗。其实，"亡国"又如何？古今中外，文明史数千年，何曾有过不亡的国？亡是都要亡的，不过时间早晚的问题。南唐是亡了，可那个灭了南唐的宋不也亡了？当然也有不亡的，李煜的诗就没有亡，他的诗已经存在了上千年。

而害死他的人，也许在《宋史》里还有个"本纪"什么的，可那已是历史的遗迹，对于今人基本不发生影响。而诗人就不同了，诗人的本质是诗，他的生命还在诗里流传，他的情感还在感动今人，他的精神还在影响我们，从某种意义上可以说，他依然活着，因而具有普适性和现代性。就此而言，

政治的现实功利性敌不过诗性，若非以制度化来传承，就当是过眼烟云。

政治家若想不死，就要建制，要在制度上留下他个体生命的印记，如秦始皇帝，只要中央集权和君主专制还在，他就没死，还活在制度里，要不，何以今日还言必"秦始皇"？

不过，制度也有历史的局限性，它虽然可以超越朝代，可以用千年的尺度来衡量，但不可能永远存在。一种制度用到了头，就要终结，例如帝制。帝制已死，即便你能言必"秦始皇"，也不能真的就做皇帝；即便你有做皇帝的胆，再也没有做皇帝的命了，不信请看袁世凯和张勋复辟。

而人性不然，具有永恒性，即便考虑到进化的可能，那起码也是万年的尺度，更何况诗性和理性，都在人性的精微处。人的进化，如果不出太大的意外，应该表现为诗性和理性的进展。因此，诗人李煜，要比制度化的李后主高贵，不仅比制度化里不及格的后主高贵，也比制度化中的帝王高贵。

制度化的等级高贵有着明显的时效性，难以长久，而诗性的高贵则不朽。当诗人李煜，以赤子之心呈现诗性，以个体人格开显命运，让不确定的政治生命担待必然性的、无常的悲剧精神，那就不仅感动了古人，还会感动今人，乃至于后人，这样，他就有了永恒性——超越自然和历史的生存。

法国诗人缪塞说，最美丽的诗是最绝望的。《虞美人》就是李煜的绝命之词：

> 春花秋月何时了？往事知多少。小楼昨夜又东风，故国不堪回首月明中。
>
> 雕栏玉砌应犹在，只是朱颜改。问君能有几多愁？恰似一江春水向东流。

据说，公元978年，七夕日，李煜诞辰，小周后问李煜，祝寿唱何词？李煜惨然道"即用此词"，小周后读罢，恐生不测，欲止又不忍。宋太宗闻得"故国不堪回首"，即命赐酒，鸩杀之。不久，小周后哀绝而亡，而暗恋李煜一生，且陪其终老的女官黄保仪，亦投缳自尽。诗人死于诗，可谓死得其所。大多数人习惯说"死去元知万事空"，但那是针对物质而言的，对于精神来说，死是一个新的开始，尤其他带着凄美的绝命词去死，把一腔赤子之心、家国情怀，放在明月中，泊在春水里，让"一江春水"带他到永恒去。

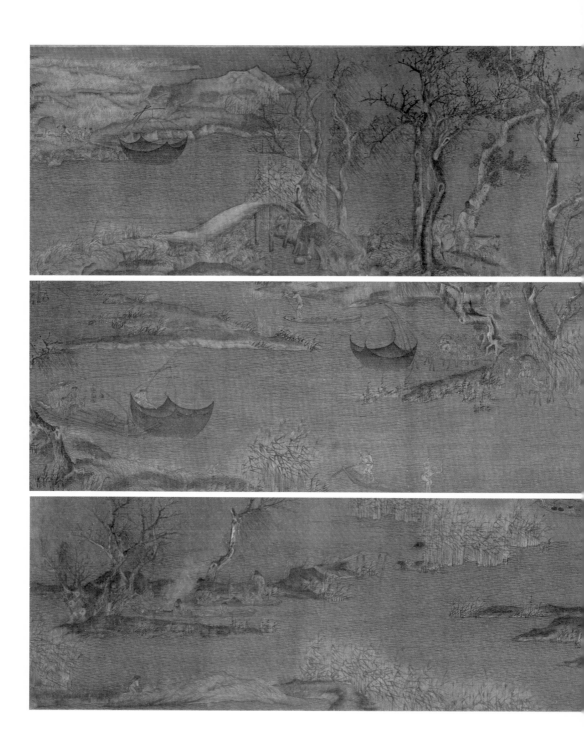

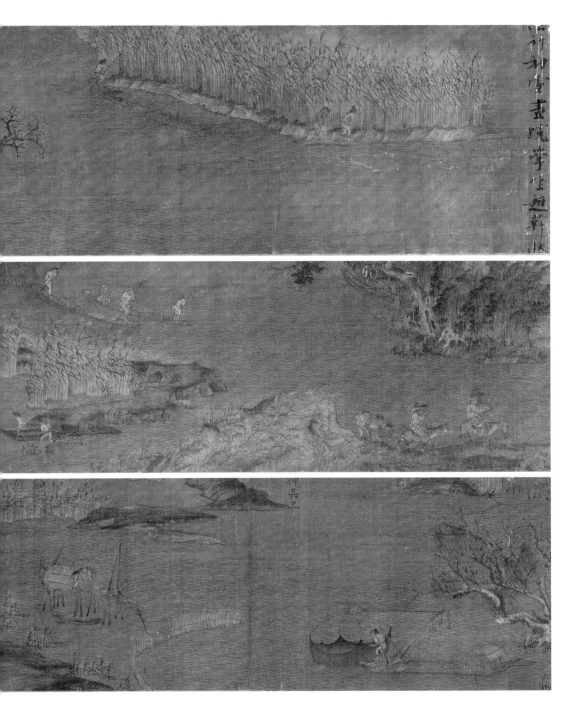

▲ 《江行初雪图》长卷，绢本设色，纵 25.9 厘米、横 376.5 厘米，南唐赵幹作，台北"故宫博物院"藏。赵幹是南唐画院学生，也是李煜门生。《宣和画谱》有著录"江行初雪"，前隔水有行书一行"江行初雪画院学生赵幹状"。赵幹的写生能力，见证了 10 世纪中国山水画的水平。从批阅学生作业的题款来看，李煜应该是满意的。

在"铁钩锁"里折腾

以一种疼痛的姿势飞，颤抖划过的轨迹却又驰怀纵意，是南唐后主李煜特有的水墨笔法，被称为"颤掣势"，现称"颤笔"，又称"战笔"。

稚拙中，烧灼着对自由的痴迷；疾速中，顾盼着对美的执着。腕力刚劲，埋伏在天真而又苦涩的线条里。这不是面对受伤的大雁翩然振翅的想象，而是读李煜唯一的书法残迹《入国知教帖》的印象。

李煜的艺术敏感区，不仅在诗词音律上，还在书法和绘画上。他在书画艺术上的独特语境，与他在诗词上的表达并驾齐驱。他的颤笔风格深深嵌入那个时代，却在中国书画史上潜形匿迹。我们只能在零星的文献里，寻找他"蓬首神秀"的蛛丝马迹。

李煜不光有诗流传，还有书画传世，宋人是见过李煜书画的。

《宣和画谱》卷十七"花鸟三"，有一段关于李煜画事的记载，其中提到"今御府所藏"李煜9幅画：《自在观音像》《柘竹双禽图》《秋枝披霜图》《竹禽图》《色竹图》《云龙风虎图》《柘枝寒禽图》《写生鹌鹑图》《棘雀图》，以上，今不见一幅，都失传了。据说，李煜死前，叮嘱女官黄保仪将他的画都烧个干净，能上《宣和画谱》的，也许是生前流传出来的。

台北"故宫博物院"藏有一幅南唐画家赵幹的《江行初雪图》，上有行书一行"江行初雪画院学生赵幹状"，据考证，是李煜真迹，与唐代韩幹《照夜白》题字"韩幹画照夜白"笔法相类，似出自一人之手，许多画史皆以为"照夜白"为李煜所书。李霖灿说，"江行初雪"似命题作文，画院学生表明官阶身份，"状"是交的卷或作业的意思。徐邦达评《江行初雪图》说：原以为赵氏自署，然细看书法，颇似南唐后主"金错刀"意，启元白（启功）先生论之在先，我亦同意其说。按李后主书有古摹韩幹画《照夜白》图上标题，书虽亦出临仿，但书法与此卷首题字极肖，可见韩画上题字必有来历，仍堪与此题作证。

两幅画题字互证，可见出自同一主人之手。《照夜白》也许曾藏于南唐御府，赵幹是南唐画院的学生，当然也是李煜的学生。《江行初雪图》是他写生的长卷，描述了南唐冬雪之际渔村的生活景致。雪花漫天飞舞，如扑眉睫，用的是"弹粉"法。"白粉"可是画冬景的宠儿，有了它，江南初雪才有雪点纷纷却又不沾地气般落在瑟瑟的人身上的样子。画中人不

知是因寒冷而笑，还是因瑞雪而笑，似都在憨笑中，可见作者活泼泼的心，千载犹新。画院学生赵幹的山水写生能力，证实了 10 世纪中国山水画的水平。

李煜亲笔题款，批阅学生作业，看来他是满意的。若谓荆、关、董、巨之绘画还有存疑处，这幅画，则让我们见识了南唐画家的真实状态。《江行初雪图》在《宣和画谱》上有著录，画上有"明昌七玺"印和金章宗的题签。金章宗对宋徽宗的书法十分景仰，故意用瘦金体为这幅长卷题签，并盖了他的"明昌七玺"中"明昌御览""御府宝绘""群玉中秘""内府宝玩"等藏章。画上还有元文宗"天历之宝"御印，后面则有柯九思的名押。

1975 年，香港《书谱》杂志曾刊发《入国知教帖》，帖后有米芾长子的跋语："右江南李煜真迹，臣米友仁奉敕审定恭跋"。米友仁横跨两宋，南宋初年，宋高宗赵构常请他帮御藏鉴定字画，以他家学和家藏蕴养的学养和见识，他的题跋应该是可靠的，何况他还是奉诏审定。

宋人郭若虚《图画见闻志》说他看过李煜画的林石飞鸟，认为"远过常流，高出意外"。黄庭坚《次韵谢黄斌老送墨竹十二韵》诗，有句"古今作生竹，能者未十辈"，而他推崇的，除了"吴生勒枝叶"，便是"江南铁钩锁"。"吴生"，是吴道子，那是有唐一代最伟大的画家，而"铁钩锁"的主人，便是李煜。黄庭坚认为，吴、李画竹，古今独步，就连黄筌父子也不如——"筌稁远不逮"。"筌"，指黄筌，"稁"，指黄居寀。还为诗作注补充道："世传江南李主作竹，自根至梢极小者，一一勾勒成，谓之'铁钩锁'。"

从《宣和画谱》的记录来看，黄庭坚也许有幸过眼了李煜的《柘竹双禽图》《竹禽图》或《色竹图》，他仔细研究了"铁钩锁"的绘竹技法，以其老吏断狱之眼，洞察了"铁钩锁"的来历，断言此笔法唯柳公权最善之，颇似柳体"骨法用笔"。《全唐文》卷一百二十八，确有一段李煜对柳体书法的评价："善法书者，各得右军（王羲之）之一体……柳公权得其骨而失于生犷。"李煜认为，历来书家仅能得王羲之一体，像柳公权那样，便是仅"得其骨"，难免失于"生犷"。"生犷"指生野粗犷，而李煜之于柳体，已能去粗取精了。

王羲之的"书骨"是什么？如何道来？

幸亏天生一个曹子建，文心雕诗。据说唯有他的《洛神赋》可与王羲

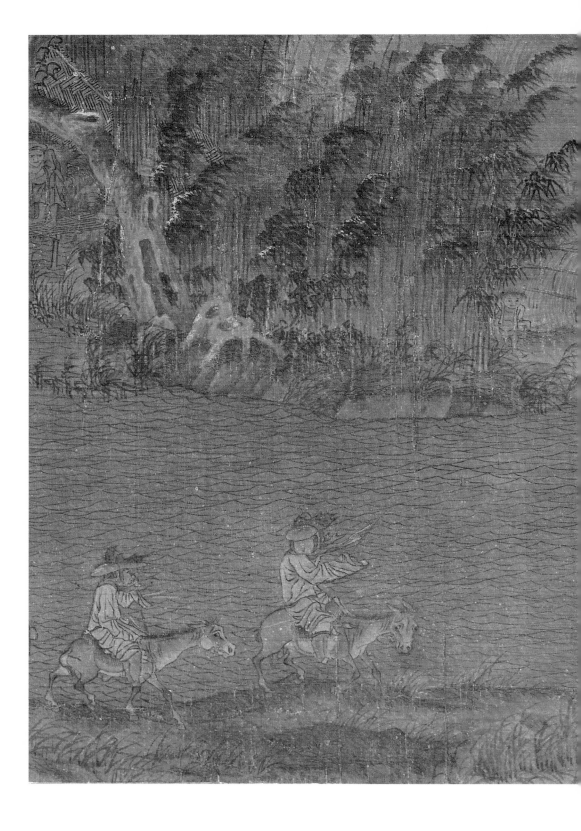

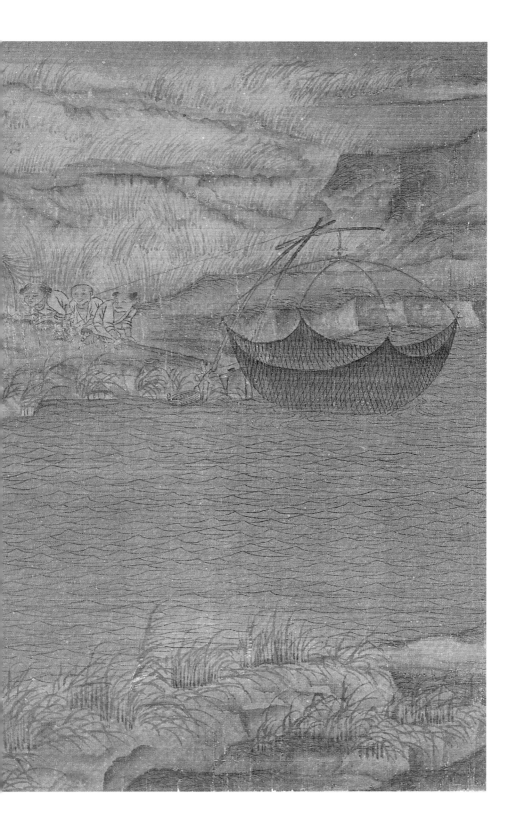

▶ 《照夜白》册页，纸本水墨，纵30.8厘米，横33.5厘米，唐代韩幹作，美国大都会艺术博物馆藏。

之的字"门当户对"。这一对魏晋美少年，一个悲情风流，一个潇洒倜傥，皆以潇洒不羁、驰骋胸怀而任赤子之性也。难怪世人多以子建诗句喻羲之书法，论右军书法，多引《洛神赋》之"翩若惊鸿，婉若游龙，荣曜秋菊，华茂春松"四句，可谓神、形、肌、骨具备，"惊鸿"与"游龙"，乃神与形也，是运笔的速度赋予时间的线形美，而"秋菊"之丰熟淡然与"春松"之遒劲蓬勃的姿态，则如肌与骨也，丰润了线条的内在气质，开显了笔墨、线韵、结构的空间张力。

柳体仅"得其骨"，而李煜则能得其骨而神秀之，穿越柳体，直奔王羲之。"铁钩锁"，源于二王，经由柳体之变，去柳体的"生犷"。柳体的"犷"，除个人的教养打底外，亦有唐风使然，时代不同了，唐朝西北风与南朝风味毕竟有所不同，到了南唐后主时代，时风又变，变得风雅有余，直抵魏晋。

说李煜比柳公权更懂二王，大抵不错，原因有二：一是基于风土，李煜与二王都生活在江南，是在同一方水土里生活的人物，人格之中，应有相近的水土属性，故易相通，而且都有去国离乱之忧，身世也差不多，故易交感；而柳居西北，未历江南，其于二王，终是纸上所得，未有风土体验。二是缘于时代，柳处大唐统一时代，虽然盛世不再，但统一的格局还在；而李煜所处的时代，则是统一政权的土崩瓦解期，恰似二王所处的东晋时代，其文化个体性从大一统里跑出来，或多或少都要跑出个自由的款式。沈尹默曾赞王羲之不曾在前人脚下盘泥，李煜深懂王羲之，如何能在二王脚下盘泥？不失赤子之心，是他的突围之钥。

《宣和画谱》说李煜"画竹乃如书法有颤掣之状"。据说他的《云龙风虎图》，有霸者气势，而且势不可遏。"自非吾宋以德服海内而率土归心者，其孰能制之哉？"宋人对南唐欺压再甚，也还是无法否认李煜的艺术才华，说他"画亦清爽不凡，别为一格"。但宋人懂艺术也懂政治，他们从李煜的书画中窥探到他的政治抱负，说他画《云龙风虎图》是有霸者之气的。如果不是大宋以德服海内，又有谁能控制此等野心家呢？唉！他毕竟是个君主，在颤笔与铁钩锁之间，即便性情如赤子，亦自有其龙虎风云之气，但终归施展不得，便在笔墨之间，缩手缩脚，做成个"铁钩锁"。

南宋词人周密在《志雅堂杂钞·图书碑帖》里提到一事：李煜曾命人将南唐秘府所藏书法作品勒碑刻石，取名"升元帖"。"升元"是南唐开国皇帝年号，李煜即位时，南唐已向北宋称臣纳贡，李煜袭父制，去"唐"

国号，自称"江南国主"。可"升元帖"刻石上有"升元二年三月建业文房模勒上石"字样，除"升元"为祖父李昪年号外，还有"建业"代指国都金陵，李煜内心之志，溢于言表。正所谓"故国不堪回首月明中"，宋人一直盯着他内心里的那把"铁钩锁"，那是赤子之心与霸者之势互动形成的"颤掣"笔法，在颤笔与铁钩锁之间，有一股遏制不住的精神力量被压制变形。从李煜的"铁钩锁墨竹图"里，或能读出两个字：不服！

无常的"金错刀"

据《宣和画谱》载："李氏能文，善书画，书作颤笔樛曲之状，遒劲如寒松霜竹，谓之金错刀。"

《宣和画谱》又提到李煜"自称钟峰隐居"，或称"钟隐"，这又是怎么回事？据米芾《画史》载，李煜"每自画，必自题曰'钟隐'"，遂自号"钟峰隐者"，并在自己的字画作品上题款加盖"钟隐"印章。据说，在书画作品上加盖印章始自李煜。原来这一切，都是为了向当时的太子、李煜的大哥李弘冀表白他无意王位。

《宣和画谱》将南唐画家唐希雅与李煜列为同卷，说唐希雅"初学伪主李煜金错书，有一笔三过之法，虽若甚瘦而风神有余。晚年变而为画，故颤掣三过处，书法存焉"。

这里倒是把"金错刀"说清楚了，要"一笔三过"，瘦而有神。

杜甫有"书贵瘦硬方通神"的诗句，用来描述"金错刀"，可谓恰如其分。柳体如骨，贵在"瘦硬"，但神韵不足，这在李煜看来，便是仅得"右军之一体"，未免俗野。

李煜"金错刀"以后，又有赵佶"瘦金体"，虽然都在"瘦"上下功夫，但又分了贵贱贫富等级。赵佶就数落李煜"略无富贵之气"，一副穷酸相，"不复英伟，故见于书画者如此"，还说，我祖上早有所言，"煜虽有文，只一翰林学士才耳"。他认为"金错刀"当然不如他的"瘦金体"，他"贵为天子"，才具对比李煜还是高出一筹啦！

显然，这番话是在"靖康耻"以前说的，经历了"靖康耻"以后，他徽宗还会这样说吗？若谓"金错刀"是穷酸相，那么"瘦金体"岂不要称作"奴隶体"了？李煜还敢让人唱"故国不堪回首月明中"，唱得自己以

身"殉国"，他赵佶敢这么唱吗？骨子里少了那么一点儿悲剧精神，唯有偷生，贵贱自分明。

再说，艺术就是艺术的事，艺术上，别显摆什么天子的贵气，在《诗品》里，帝王诗没有任何优势，反而要被打折，反倒是像李陵、曹植那样的失败者，他们的诗都属上上品。

有道是，"国家不幸诗家幸"，正是"国家不幸"造就了诗人的悲剧精神，唯有悲剧精神，才够得着最高的诗魂。可同样遭遇"国家不幸"，李煜留下千古名句，当然，赵佶也没归零，他也有佳作传世。

大体而言，宋徽宗赵佶以天子的贵气俯瞰这位亡国之君，可具体而论，他又是最懂李煜的人。说到底，他也是一位后主，也有一颗后主之心，所以，《宣和书谱》中一句"落笔瘦硬而风神溢出"，就道出"金错刀"的来路和去处，宋代御府收录李煜行书 24 件，如《淮南子》《春草赋》《浩歌行》等。

"金错刀"，最早指一种带有错金花纹的钱币，是王莽改制时发行的一种货币。想必李煜之前，"金错刀"仅与钱财有关，而《宣和画谱》之后，李煜与"金错刀"相关的说法，就跟绘画用笔有关了。

"金错刀"笔法，最重要的一点是"一笔三过"。有人为"三过"做了总结，说是一笔下来，笔锋三折，即便微小如米粒的一点，也是一笔三折锋，落笔藏锋为第一折，提笔转锋顿挫再引笔为第二折，回锋收笔为第三折。运笔如刀，笔下应有刀的杀气，是他骨子里那一点儿不甘之气，可运笔的偏偏是那颗永远追随自由、个性的赤子之心，这就使得他的不甘未免落窘，只有由着赤子之心的任性了。

关键，"一笔三过"不再光昌流丽，而以"颤掣"夺目。"颤"为颤抖；"掣"为牵、引、拉、拽，有牵制、控制以及抽和拔等意思。这是怎样的纠结之力呀，从内心的纠结到笔墨的纠结，在绑缚缠绕中苦苦地挣扎，只为释放他的自由意志。在手腕的"颤掣"中，方向相反的力运作于同一个笔锋内，与纸墨较劲，在线条上折腾，应验了一句话"人格即命运"。

"颤掣"，是在细润的绢质上增加阻力，依靠手腕内蕴的劲力在悬空中拿捏上下求索、左右纵横的分寸，破笔的张力不圆润、不肥滑、不规矩，甚至或缺或倾、蹒跚歪扭；不抱团，离心向外挣扎，实现了一种突破汉字结构束缚的视觉效果；在绢上飞白、凹凸、枯虬的细节，使主体结构呈现为一种有质感的审美体验，速度之后或似匆匆不及的斑驳，或细若游丝，

或笔断意不断，却如惊鸿飞过，瞬间留白或如时间失忆，等等，突破一切阻力之后的颤笔气质，却原来"骨气惊绝"。前人书论，有所谓"善笔力者多骨，不善笔力者多肉。多骨微肉者谓之筋书，多肉微骨者谓之墨猪，多力丰筋者圣"一说，李煜的"颤掣"，是否可称"多力丰筋"？

金错刀，是对太过华丽的宫廷风的切割。这位"生于深宫之中，长于妇人之手"的王子，偏偏不要那么顺遂的生命流程，欢乐中，偏偏要去咀嚼痛苦的滋味，用痛苦去触摸自我意识。

人生的艺术偏向于悲剧的表达，偏向于自我意识的痛苦挣扎，更何况李煜整日面对种种不自由的激流险滩。他有哈姆雷特之问吗？有的，甚至每天都面临着生存还是毁灭的抉择。他的精神抗争恐怕都在他的笔下了，仔细辨析他那些投射自我意识的笔迹以及笔法线条的内涵，每一笔都带着对命运的质疑，以及寻找生命底蕴的阻力感，而阻力感则来自对不自由的突破，在笔墨纸帛上驰骋一颗自由之心！

"金错刀"遒劲的笔法，就像他由生命感发而来的坐骑，是他得心应手的剑戟，带着自由的爆发力，在绢帛上拼杀，丝毫不可松懈，不可迟滞搁浅，而是在行进的速度中，颤笔，如惊鸿一瞥，又如飞鸟不动。那是苦费思量的瞬间，是生命短暂的焦虑，是命运裸露被烈日炙烤、风雨撕裂吹皱的痛感。他在自己的命运线上一刀一钩地错镂，因反噬而痛彻心扉，为使内在的精神不至堕入平滑，每一笔线条都充满了刀斧搏击的力度，而每一弯钩的决绝，又将自由的张力拽回到审美的法度里，在毫不凝滞的速度中，因轻重缓急带给线条起伏跌宕的节奏，褶皱间留下了寒松霜竹的枯涩美感，意外地收获了自由之无常美，如他命运的无常悲。

饱蘸痛与苦的"撮襟书"

《清异录》里讲李煜艺事，说他喜欢写大字，而且不用笔，将散帛卷起来，蘸墨就写，人称"撮襟书"。不过，若非君王之家，哪里舍得大把卷起绢帛蘸墨呢？

《宣和书谱》也说，李煜作大字不用笔，撮绢帛而书之，世谓"撮襟书"。如此挥写，看似豪放，实则精细，若非将"拨镫"七法都用上，墨汁怎能在枯干以前，洒脱帛上？

"拨镫法"并非李煜所创，但将"拨镫法"分为七种笔法，却是他的贡献。他在《书述》中说："书有七字法，谓之拨镫，自卫夫人并钟、王，传授与欧、颜、褚、陆等，流传于今日，然世人罕知其道者。孤以幸会得受诲于先生。……所谓法者，擫压钩揭抵拒导送也。"

李煜谈"拨镫法"来历时，提到的这位"先生"，将拨镫七法传授于他，可这位"先生"于史无考，那就权且将"拨镫七法"挂在李煜名下吧。

"镫"指灯，"拨镫法"指古人拿针拨灯芯之法。古人持针，式如今人执笔，简称单钩用笔。可见李煜对线条的诉求，不再单纯地一笔滑过，而是要有墨的变化，或凹凸有致，或轻重疾滞，在笔势相生相克的缓急中表达时间有形的质感。一如展示生命的时光是有刻度的，划过的轨迹带着黑白的颤抖，以一种疼痛的姿势抑扬，提撕着筋骨奔放的受挫与曲折，没有一帆风顺的开场白，没有风调雨顺的小顺遂。

《笔阵图》也有"七法"书论："横"如千里阵云，"点"似高峰坠石，"撇"如陆断犀象，"竖"如万岁枯藤，"捺"如崩浪雷奔，"折"如百钧弩发，"钩"如劲弩筋节。论者法天象地，给出一个有迹可循、有象可摹的动感式喻体，透露出李煜的"拨镫七法"似取法于此。

《笔阵图》可谓源远流长，从卫夫人，经由二王，越过大唐，一直流到李煜跟前，形成了属于他自己的传统。同时，李煜又从自己出发，建立了他自己的书法谱系，超越前唐，直达二王，并上溯至王羲之的老师卫夫人，直至源头钟繇。钟繇是"楷书鼻祖"，其小楷，南朝人称"上品之上"，唐人亦称"神品"。卫夫人是钟繇学生，唐人说卫夫人的字，"如插花舞女，低昂美容，又如美女登台，仙娥弄影，红莲映水，碧沼浮霞"，被宋人陈思在《书小史》中引用了。这样的评语，是用了等级观念，并着眼于光昌流丽那一面，但这显然不入李煜赤子法眼，他对二王的理解就与前唐不一样了，他有自己的理想。

他不想笔锋沿着惯性的滑行去临帖，而是将笔墨沁入他所景仰的个人精神的骨髓里，揣摩他们的性灵诉求，端详他们意志的路径，再打磨他自己的人生线条。他懂钟繇，懂卫夫人，懂王羲之，因为他们的精神气质是如此地相像。从"铁钩锁"到"金错刀"，从"拨镫法"之于《笔阵图》再到"撮襟书"，是他与书史上群贤聚会时的灵感，是他如曲水流觞一般去拜谒每位先贤、一饮而澄明的醒悟，在自我意识主宰的笔墨体验中独创

了多种笔法样式，美从险中求，一如美女"蓬首"而"神秀"。

这种独步历史的能力，是一种与自我对话的行为艺术，它不反映社会现实，更多表现为个体精神的高来高去。但这足以让李煜在历史上彪炳一个独特生命的别样风景，一个关于个体精神成长的成功案例，因此而遗赠后人的精神遗产，应该获得"具有现代性"的嘉赏。因为有关个体精神成长的话题是人之所以为人的永恒主题，这也恰好是对他"失败的君王"的历史证词，何况李后主不是孤证，这类被艺术唤醒本性的君王，在成王败寇的政治斗争中几乎都是失败的君王，与他同时代的还有后蜀后主孟昶。

李煜不是一个特例，而是一个范例，不仅是一个后主的范例，还是一个具有悲剧精神的个体人格的范例。当其他的君主们都在为"马上得天下"而做殊死之争时，他却在红巾翠袖堆里写他的"撮襟书"，这就是他的命呀，因为他在"撮襟书"里释放疼痛时发现了自我。有了自我，还要君王干什么？

当然，他还是没有抛弃君王！

无论从哪一个角度看，若封一个"绘画界的后主"，非周文矩莫属。

"颤笔" 蛛丝与马迹

据说，周文矩的"线条风格"是从李煜的"颤笔"书法中悟出来的。

李煜的画，业已失传，若欲知其画风，可从周文矩入手。周文矩的人物画，承唐启宋，用他的"仕女图"来配李后主的"宫女词"，同风同趣，恰如其分。

仕女画之于中国画史，跟早期人物画承担的宣教功能一样，出于女教垂范的需要。后期仕女画与人物画也相似，没能独立发展出来，直到近代以后，才有了林风眠风格的中西合璧之仕女画。

周文矩画仕女，既不在意"帝王意志"，也不管什么"教化万民"或"母仪天下"，他只管表达女性的生活常态。对他而言，线条艺术的超越之路，是对传统白描技艺的突破，是对礼教主导人物画的摒弃，他在仕女身上为审美打开了一扇女性美的别样窗口。

而我们要探寻的重点，是导致这种美学效果的精神成因。历来艺评都说他尤精于画上流社会女性的闺阁神情、绮罗衣饰等，这恰好为我们进入周文矩的精神世界提供了路径。

周文矩生卒年已无考，关于他的绘画事迹，主要依据刘道醇《圣朝名画评》、郭若虚《图画见闻志》、米芾《画史》以及宋徽宗主持编纂的《宣和画谱》等著作中的记载。这些著作皆为北宋人所创，时差约百年，以历史的尺度衡量，算是最近的见证了。从作者的出身和资历来看，这些也是目前最具权威的信史了。

王朝正史里，未见有周文矩的记载，因为，无论是《旧五代史》，还是《新五代史》，都是"五代史"，不是"十国史"，在王朝史观里，中原五代更替，还有大一统的抱负，而"十国"不过是割据一方的蕞尔小国，只图苟安，不算正统，当然不可入史。欧阳修重修《新五代史》，才算在王朝史观的窠臼里打了个补丁，为十国小君争得了"世家"地位，至于他们的臣下就免提了。就这样已是史观的开明进步，获得后世的盛赞。好在艺术家有作品问世，他们不是活在

▼ 《重屏会棋图》手卷，绢本设色，纵40.3厘米，横70.5厘米，传为周文矩所绘，北京故宫博物院藏。据南宋人考订，中坐者是南唐中主李璟、与弟景遂、景达、景逷会棋，人物容貌写实，技巧高超，衣纹细劲，略带顿挫。四人身后屏风上画白居易《偶眠》诗意，其间又有一扇山水小屏风。故画名"重屏"。《重屏会棋图》有数本流传，如今仍有一摹本藏于美国弗利尔美术馆，北京故宫博物院所藏摹本更早些。画面不再仅限于肖像的孤立表达，而是强调置于情景之中的叙事氛围，内容饱满具有视觉影像的张力。10世纪的中国人物画，构图叙事，层次已十分丰富。

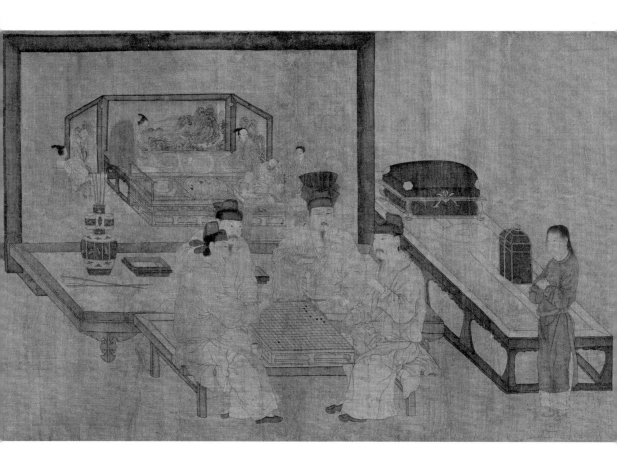

王朝史里，而是活在自己的作品里，他们的作品流传世间，时时被人提起和致敬，个体生命的价值要超过那些帝王。

第一个提到周文矩的人，便是北宋刘道醇。在《圣朝名画评》中，他称赞周文矩"美风度，学丹青颇有精思。仕李煜为待诏，能画冕服车器人物子女"，还说周文矩的画"用意深远，于繁富则尤工"。

稍晚于刘道醇的郭若虚，是宋真宗皇后的侄孙，他为续唐代张彦远《历代名画记》而著《图画见闻志》，在谈到周文矩的画风时，说他"尤精士女，大约体近周昉，而更增纤丽"。

在此，郭若虚指出了周文矩画仕女的来路，从唐代周昉一脉传来，"更增纤丽"。

唐宫廷画家周昉，大约生活于唐玄宗、肃宗年间，他画唐代女子，体态丰盈，面部圆润，有一种富态美，那是唐风。

至周文矩，时风变得"纤丽"，他笔下的仕女，开始做减法，向顾长瘦削过渡。但米芾不这么看，他在《画史》中特别提到，"江南周文矩士女面一如昉，衣纹作战笔，此盖布文也，惟以此为别"。就是说，周文矩画仕女，同周昉一样，还是唐风，唯一不同的是画衣纹，周文矩用了"战笔"。米芾说的"战笔"，是指"金错刀"颤掣笔法。

看来，周文矩还在唐宋之间过渡，这符合他的时代属性，他没从人体入手改变画风，而是在衣纹上先行转移，最明显的标志就是"战笔"。他不仅是李煜之臣，还是颤笔传人。

他是第一个用颤笔入画的人，当然，除了李煜，可李煜的画都已失传。所以，欲知颤笔作画的究竟，就要到周文矩的画里去看，看周文矩如何将李煜颤笔书法化为他的线条白描。

周文矩的白描，是在游丝描和铁线描上略施顿挫，而周昉的细线描则没有顿挫。颤笔衣纹，是周文矩与周昉的唯一区别，颤笔顺着布纹肌理，更宜于表现人体，尤其仕女的曲线。

北宋御府所藏周文矩画作共76件，《宣和画谱》说他"善画，行笔瘦硬战掣，有煜书法"，也把他当作了"绘画界的后主"。

"瘦硬战掣"是后主的遗范

"瘦硬战掣"，是李煜在自我意识里所进行的书法探险。

他再也不想在前人脚下盘泥，便用一条自己的线来表达自我意识。

他用"一笔三过"之颤笔，将自己从"吴带当风"中解放出来，想必对他治下的南唐画院产生了直接影响，画院的画家或多或少都参与了他倡导的艺术探险及试验。

其中有两人，用"颤笔"做白描试验，那就是南唐画院待诏唐希雅和周文矩。

唐希雅与韩熙载一样，因避五代之乱而南迁江左，入南唐画院。

唐希雅深谙李煜"金错刀"笔法，"乘兴纵奇，具战掣之势"。刘道醇说，"江南绝笔"，唯"徐、唐二人"。"徐"指徐熙，那位与黄筌并驾的南唐花鸟画家。而唐希雅工竹树，刘道醇说他绘竹得李煜真传，我们誉他"江左竹郎"也不为过。

据米芾说，南唐井闾之间，流行收藏名画的风气。风雅之家，无不有名画垂壁，那时名画头牌，必称"唐、徐"二人，"人收甚众，好事家必五七本"。但米芾不以为然，视"唐希雅、黄筌之伦"为"翎毛小笔"，多画禽鸟，"不足深论"。还劝时人，黄筌画不足收，容易临摹，徐熙画不易摹，可多收。说到唐希雅，学李煜作林竹，虽然韵尚清楚，但"作棘林间战笔小竹非善"。

米芾眼尖，于精微处，看出唐希雅的粗糙，说他不如李煜愈精微愈提神。《宣和画谱》录唐希雅画作《梅竹杂禽图》《桃竹会禽图》《柘竹山鹧图》等88件，可惜今已不见。

唐希雅亦步亦趋，追随李煜。李煜画竹，他也画竹，虽得真传，却决然不及李煜之灵性。而周文矩则撇开画竹，用"金错刀"法，另辟人物一途，用在人物的衣纹褶皱上，完成了他对线条的新诠释。

李煜与周文矩，同道不同路，一个在书法上，一个在绘画上，一个画竹，一个画人物。李煜无师承，"私淑"王羲之；周文矩则可谓无一笔无来历，尤其以颤笔画仕女，宣告了他对周昉师承的突破。与周昉唐女的富态端静相比，周文矩只在白描上略施顿挫，他的仕女便开始妖娆曼妙、鲜活起来，人性的表情更为丰富。一如李煜为少女思春的人性本色辩护，周文矩也在

为新时代的仕女，提供一个自由的人性款式。

一代艺术双骄，并世而立，谓周文矩为"绘画界的后主"不为过也。

五代十国，人物绘画，从壁画走向绢绘，以南唐画院为最独特的景观。与前、后蜀成都之花鸟、北方开封之山水方兴相比，金陵人物画更为成熟，足以在南唐的高大城墙上逡巡展示，宣谕其为艺术"重镇"。

人物画"重镇"里的"重镇"，当属周文矩。遗憾的是，其画作传世不足十之一二，且散落在世界各地，还多为摹本。《重屏会棋图》《宫中图》和《琉璃堂人物图》，皆为宋摹本，是目前最被看重的几件摹本。有的摹本附以说明为周文矩真迹临本，有的摹本远至明清两代，已无从考证。美国弗利尔美术馆所藏周文矩团扇《浴婴仕女图》与《宫女图》，绢本设色，发髻不再高耸，而是稍微后倾；头饰也不再是梳篦插髻，而是金凤银钗；脸庞虽还微圆，但身体已经完成了向瘦削苗条的过渡；衣饰颤笔娴熟，俨然宋女模样，看起来也是南宋摹本了。至于北京故宫博物院所藏的斗方《西子浣纱图》，团扇《仙女乘鸾图》以及美国弗利尔美术馆所藏绢本观音斗方，从服装、发型、款式看，大体可断为明代以后的摹本。

从《画史》中可以看到，宋人对前人的真迹收藏非常较真，那位米芾先生，就在书中叹曰"今人好伪不好真"。他甚至对沈括收藏周昉画作的莽撞行为，大为痛惜。据说，沈括手上有六七件周昉画作，但竟"以其净处破碎"便随意裁剪四边，再将画重新贴于碧绢之上，做出一件新横轴来。

米芾认为，应该保留那些破碎的旧痕迹，这便是守旧，而沈括的做法是，裁去破碎旧痕，重新装裱，这就是维新了。维新不仅表现在对作品的收藏上，还表现在对原作的临摹上。米芾的说法，固然有理，但也幸亏有宋人对前人真迹的临摹，否则，那些名家画作也许早已不在人世了。

如何看待这些摹品的真实性？周文矩本人的真迹，恐怕已经见不到了，留下来传世的，都是宋人或明人的摹本。这些摹本，显然难以"真"或"伪"而论，那就不妨换一个角度，以"原本"或"传世本"来说。应该这么说，"原本"固然为真，那些忠实于"原本"的传世摹本也属于真，因为若无那些"传世本"，我们根本不知"原本"为何物。所谓文化传承，说到底是要靠"传世本"的。

宋朝实现了大一统，江南尤其是前蜀、后蜀、南唐、吴越等国，以自保带来的稳定与丰硕果实，悉数进入宋人腰包，画院藏品甚至画家个人也

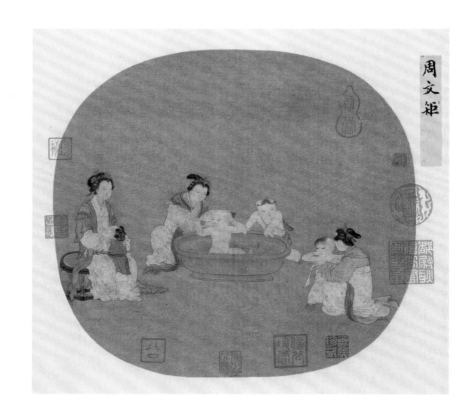

都归属于宋朝皇家。宋朝掠走了后主和他们的收藏，从此便传世了后主范儿。

统一的好处是，一代王朝可以合法地占有一切财富，不但可以占有土地和人民，把土地变成田亩，使人成为户口，还可以占有艺术，把艺术品当作战利品，打包带走。可怜南唐，还有后蜀，不但土地和人民被兼并了，就连后主们的兴趣和爱好，也被胜利者没收了，谁让你是败寇？

好在有宋一代，君王的艺术品位不低，陶冶着赵家的皇子王孙，终于也炼成了一位后主，一位不亚于那几位后主的后主——宋徽宗赵佶，他可是有书画作品传世的后主。李煜的诗，赵佶的画，都是后主政治文化的奇葩，连命运都相似，两人都是亡国之君，只是一个不服，另一个却服了。

周文矩提着画笔去追随他的后主，得其一体，因而成为"绘画界的后

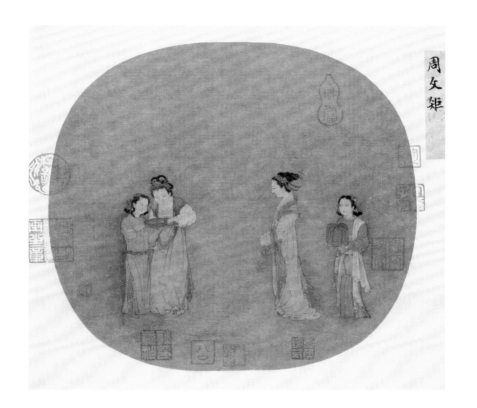

《宫女图》团扇、绢本设色，纵 22.7 厘米，横 24.4 厘米，美国弗利尔美术馆藏，有「周文矩」款，一般认为是宋人摹本。

主"。而另一个后主，则收藏了他的画，并且自己还画，就在后主范儿里画，画成了一位真正的"绘画界的后主"。

突破禁忌的女性观照

对于女性做纯粹审美的观照，是要有勇气的，必须突破伦理的禁忌。

李煜"生于深宫之中，长于妇人之手"，似乎从来就不知道有什么禁忌。他只是用了一双赤子的眼睛去欣赏女性的美，就如同婴儿吮吸母乳，出乎本能，无须解放思想，做观念的冒险。

在政治文明的禁忌中，他奉行审美优先，在审美先行中，他采取女性优先。诚然，他还不具有歌德那样的"永恒之女性，引导我们上升"的观念，

也不像陈寅恪那样，要从一个女子身上发掘一个民族的魂，从女性美里发现人文性的"独立之精神，自由之思想"。但是，他如赤子般天真。

在艺术上追随后主的，最有名的一位，便是周文矩。刚好，他的审美观念要转型，要走出唐风，走出传统女范，便走向了后主的天真，分享了来自赤子之心的灵感之源，开了一双"思无邪"的审美之眼。在斑斓的绣衣群里，他以李煜的颤笔描绘李煜词韵里的仕女。

美在泛滥，就在他眼前，就在他身旁，他能感受到的，不再是《女史箴图》里的肃穆与端庄，也不再是《洛神赋》里的逍遥与缥缈。"吴带当风""曹衣出水"在这里都变成了教条，而不是真实的线条，那是用来礼赞神佛的线条，难免带有宗教的规制，难以表达人的鲜活气息，总之，不是周文矩想要的线条。他需要的，是带着女性体温的线条，是会呼吸的线条，他要让时间在线条上曲折起来，快慢不一地跑起来，但不能停止，要让时光雕刻散发着生命芬芳的胴体。那还是用"金错刀"吧，在线条上像"拨镫"一样，表达他一个又一个瞬间的微妙感受，用颤笔弹拨的节奏和吟诵的旋律，开始了线的奏鸣曲。

《宣和画谱》说，周文矩"不堕吴、曹之习，而成一家之学"。他与李煜不同，李煜之于女性美的感受，完全出于赤子之心的本能。而他要发现女性的美，则必须经历"观念的冒险"，首先要突破传统女范的伦理禁忌，其次要突破审美规范等对人体美的禁忌。具体来说，就是要突破神佛化的线条束缚，去发现人本身的线条，也就是让线条从"吴家样""曹家样"的观念化的神佛样式中破壁而出，重新附体，就依附在眼前那些如花似玉的人体上。从神佛到仕女，自由的线条开始了"观念的冒险"。

从神佛到仕女的转型，是不是有点像从圣母向蒙娜丽莎的转型呢？从神圣的美转向世俗的美，那样一个美的历程，必然要经历"观念的冒险"，达·芬奇如此，周文矩也如此。可达·芬奇比周文矩晚了500多年，也就是说中国艺术所经历的那一场世俗化的"观念的冒险"比西方早了500余年。但不是周文矩的"观念的冒险"发动了那一次审美转型，那次转型的真正发动者，是一颗赤子之心。周文矩从一个过往传统的传承者，转变为赤子之心的追随者，正是他的这一转变，引导了女性之美的发现。

中国画讲究水墨，五代时刚开端，周文矩也不是水墨的探险者。

他实践的绘画转型，还是在线条上，是一次"线条的突围"。

传统的线条中，他首先碰到的就是"吴带当风"。据说，吴道子作壁画时，笔下满壁生风，衣袂飘飘，若云起霞飞，线条灵动奔放，如飞鸿，若垂瀑，真可谓神仙高蹈，不带人间烟火气，心中无一毫挂碍，笔下不见一丝阻隔。这样的线条，就做了盛唐的代表，被定格为中国绘画的"吴家样"。但那线条，宜于神化，不宜于人文，宜于高墙之上，不宜于卷轴之间，而人文精神的觉醒及绘画文人化趋势的出现，在绘画的表现语境上，需要一条新的线。

比"吴家样"更早的，还有"曹家样"，出自北齐画家曹仲达。据说，曹仲达来自西域曹国，地理位置相当于今天的乌兹别克斯坦撒马尔罕西北一带。的确，他的笔法里有浓郁的西域风，刚劲婀娜，直白热情，衣饰线条紧贴身体，如出水芙蓉，似印度佛造像之紧身衣，带有犍陀罗艺术之遗韵，将大理石雕像的线条，作为用笔的参照，一种绮罗"体贴"的中原佛教画样式，得到了普遍认同，尤为唐人尊崇，与"吴家样"、张僧繇之"张家样"、周昉之"周家样"并列，一同被奉为人物画典范与法度。

曹仲达画今已不存，唯有北朝遗存的佛造像中，依稀可辨"曹衣出水"的华丽痕迹，如山东青州窖藏佛造像，《点石斋丛画》说，"用尖笔，其体重叠，衣摺紧穿，如蚯蚓描"。

然而，无论"吴带当风"，还是"曹衣出水"，一旦被奉为典范，便同神佛一起流行，由流行而入俗，由入俗而积习，由积习而僵化，由僵化而教条，终致"千家画笔摹一线，吴带曹衣满眼灌"。当线条不再因思想与个性而"风生水起"时，昔日的荣耀便走向尽头，而另一个时代就开始了。

李煜更能代表乱世的自由气质和原创的爆发力。南唐李姓，初以大唐正统自居，至后主李煜时，早已降格自保，向宋称臣了，显然大唐没能保佑他。既然政治上复兴大唐已然无望，艺术上他也没兴趣和唐人玩了，他跑到晋人那里去，玩"我与我周旋"的游戏，体验一把"宁作我"的自由意志，不惜一切潇洒走一回，不在乎"过把瘾就死"。

而"颤笔"，就反映了他的政治焦虑和审美焦虑。在政治围城里，他坐以待毙；在艺术围城里，他用"战掣"之笔，进行自我突围，突出"一

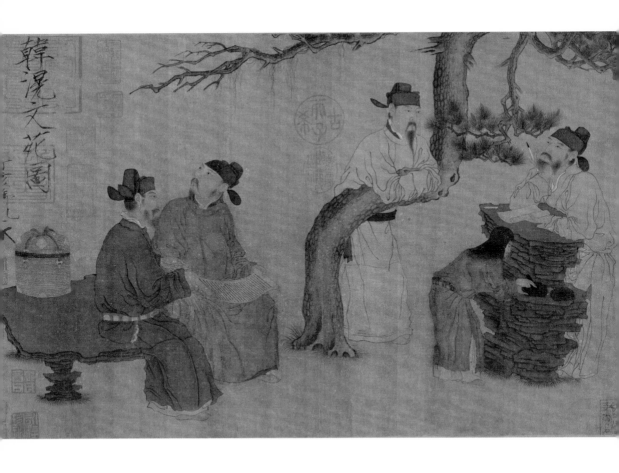

▲ 《文苑图》长卷，绢本设色，纵37.4厘米，横58.5厘米，南唐周文矩作，
北京故宫博物院藏。唐朝诗人王昌龄任江宁（南京）县丞时，在县衙
旁的琉璃堂与诗友们雅集，画面上，诗人们似乎正在苦思佳句。物是
人非说的是历史的无情，彼时故事的地点，已是此时周文矩作画的南
唐都城了。画上没有作者款印，因有宋徽宗题字"韩滉文苑图，丁亥
御札"，还有"天下一人"花押，被误为是唐代韩滉之作。但从整体
风格以及衣纹细节的处理来看，皆似周文矩的"战笔描"，人物头戴
的"工脚上翘"的幞头形式，至五代才出现。美国大都会艺术博物馆
所藏《琉璃堂人物图》卷，其中后半段画面与此图完全一样，应为宋
以后摹本。

线生机"，从此"不堕曹吴积习"。周文矩紧随其后，试以"战掣"的"金错刀"，开凿出一缕自我意识的生机，突破各家线条的样式范，被称为"战笔水纹描"。

明代张丑《清河书画舫》说，周文矩的"行笔瘦硬战掣，全从后主李煜书法中得来"。《宣和画谱》说，周文矩曾以"战掣"笔法为李煜画了三张像。今已不见，大概亡国之君的模样没人临摹吧。

周文矩将李煜的线条自觉用于人物画，本身就含有对人的内在气质之于形象表达的思索。他在白描中关注墨的意味，线条开始有了墨的抑扬，不再让软软的笔锋轻易划过，一笔流畅到底，而是运笔时略带颤动，时有顿挫，笔锋带出墨韵，线条转趋凝重，曲折而不确定，打点起来，要拿捏好分寸，行之于人体，衣褶布纹加身，如水纹，似波浪，或缓或急，缓如微风，急若波荡，线如游丝，无论长短，每一笔下去，都带有墨韵的战颤，绵软之线、流丽之线，在抑扬顿挫间，变得瘦硬若筋骨了。

时代之巅，晨曦之中，是李煜与周文矩抵掌论艺的剪影，这就是他们在"线条的突围"中，隐含着的自我意识的脉动和独立人格的宣言。

绣衣闻异香

"绣衣闻异香"，出自李煜探望小周后所作的《菩萨蛮·蓬莱院闭天台女》。用这句词形容周文矩笔下的仕女，尤其《宫中图》仕女，再贴切不过了。

那词，是在场者的写真，一如周文矩画《宫中图》时，混迹于 80 名仕女中，用颤笔勾勒她们的衣饰，恰似后宫"生活 T 台"的时装展示，但展示的不是衣饰的华丽与奇异，而是女性身体的微妙气息。那气息随线条颤动，虚实若断藕连丝，一展身体婀娜的张力，身影若即若离，绣衣飘香可掬，虽远远地，却依然可"绣衣闻异香"。

为什么"远远地"？一千多年前还不远吗？现存周文矩仕女画，唯这幅南宋摹本的《宫中图》，最贴近他的写实画风。

卷轴《宫中图》，残卷四段，绢本白描 81 人，以后宫仕女生活片段为主，有弹琴、画像、梳妆、游戏的，还有小儿欢乐；令人惊奇的是，竟有一男士穿插于热闹的红粉之中，看得出他尽量压低姿态，隐藏自己，在给

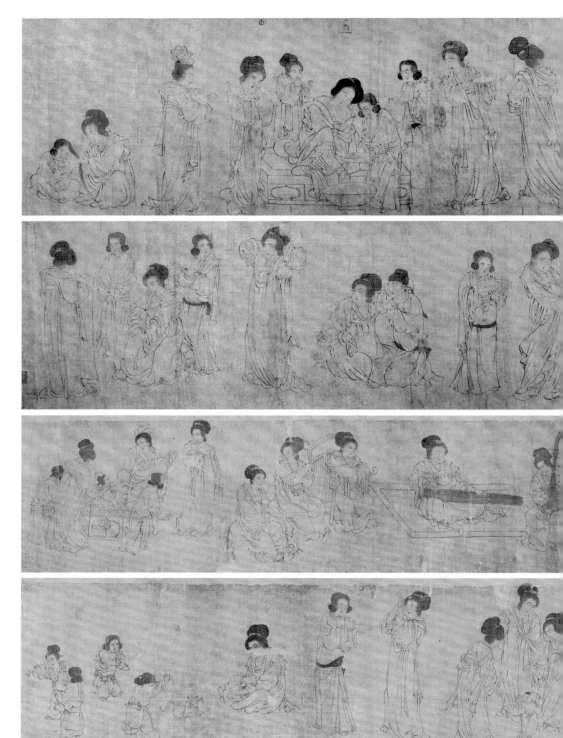

一贵妇画像，宋人称"写神"，也许此处就是画家本人出镜所做的幽默暗示，如西画中，也有画家将自己放进画面的幽趣，那是为觉醒了的自我留一个位置。

从李煜词到顾闳中的《韩熙载夜宴图》，再到周文矩"仕女图"，南唐有一种直视女性的开放风气，至少在上流社会，女性不仅在诗词里和绘画上妖娆着，还在现实生活中，纵情任性，就连打情骂俏、夜不归宿这样的行为，似乎也能得到宽容。反倒是艺术家们需要挣脱伦理禁忌下的审美焦虑。周文矩能现身众宫女百态间，看来他不仅在观念上而且在行为上解放了自己，他那幽默的存在，也暴露了他本人的身份以及抑制不住的审美喜悦。

他笔下，仕女的姿，仕女的态，仕女的神韵，已非周昉笔下的唐女招贴画，而是真人真态的出场，提示了只有画家的"在场感"，才能给予感官的真实与美的真实所洋溢的人性真实。

线条是调试时间的艺术，讲求如何把时间表达得更完美，更有生命的质感，以满足观赏者的"自我欣赏"。他审慎使用着美所赋予画家的判断力和选择权，在一幅长长的卷轴矩阵上，展示80位红颜的鲜活面貌，三五一组、六七一丛，热闹与沉静的场景被他定格在预设的秩序里，笔力瘦硬，笔尖颤动，如率性的小鱼儿，短促而不迟疑，疏密聚散在"工于繁富"的张弛中，贴近人身体审美的真实。

从《宫中图》每一组仕女身体的故事来看，细密观察与敏锐，使他在丝绸与仕女人体的动态关系中，找到了独特的艺术空间，使他跳出了线条教条化的传统语境。他不再步"吴家样"后尘去临摹不食人间烟火的仙衣飞扬，更不愿模拟"曹衣出水"的贴身佛性。前者遮蔽了人体曲线美而以仙气夺目，后者则在完全凸显人体曲线中反而失了肉体与衣饰之间的分寸感与审美张力，教条化为佛造像用笔的中性气质，并没有带来世俗人体之美的快感。而周文矩的笔锋，则依形体虚实、随身体动态，流动、曲折，一节节、一段段，自由而欢快，用颤笔描写衣纹，还原身体的自由状态，大胆而又有分寸地表达丝绸与身体的关系，越来越贴近肌肤，含蓄而性感，尤其是针对仕女的丝绸与肌肤的细腻柔软关系。幸亏有了丝绸绢锦质料给予线的灵感，这自然的物性之灵，造化了中国仕女画总有一份儿"天工"之雅。衣料的柔软，人体的柔软，笔尖的柔软，绢帛的柔软，皆在"颤笔"中找到了自己的本色，配合得天衣无缝。

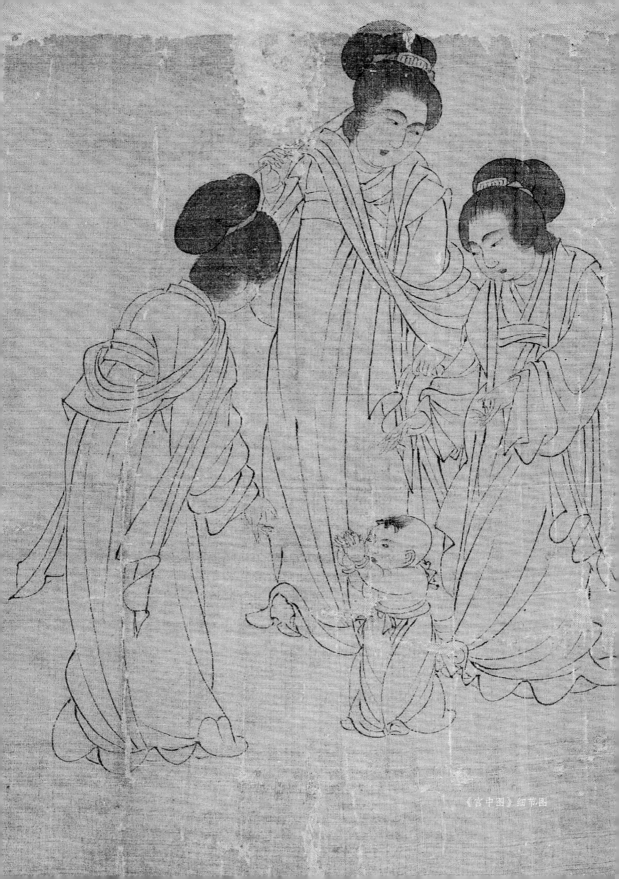

《宫中图》细节图

画出女人"异端"美

表情是人物画的画眼，周文矩一"点睛"，整个画面便开始沸腾了。

80 个仕女，就是 80 个人，80 个会喜怒哀乐的女人，各有各的表情。

她们由着各自的性子表达着各自的情绪，带着各自的个性款式。春晓梳妆时，不必拘泥礼教的端庄，只有活泼泼的美娇容。那位仕女，扭头注目被抬在辇里的小儿时，开心到眉眼都笑弯了，鼻子嘴巴也跟着扭动，表情十分夸张；随着夸张的表情，她的手居然还撩起裙裾，更令人瞠目的是裙裾还要扯得高高的。那位坐在四位丫鬟中间的贵妇，哪有往日里的嫔妃淑范，她似乎被面前这位丫鬟抻开的画面给逗笑了，开怀大笑到赶紧把两手撑在腿上，才不至于前倾扑地。酥胸香肩供着一张傲慢的脸，还带着"晚妆初了明肌雪"的慵懒，大概她才是最尊贵的后宫主子，丫鬟、大小嫔妃一干众人都在小心伺候着，右脚抬着——哦，这是准备洗脚——活色生香的后宫生活。

哈哈哈！周文矩愈发觉得有趣到收不住笔了，他把伸懒腰的、梳妆的、忧郁的、想心事的仕女统统写真出来，在弹琴拨阮、丝竹管弦、戏婴等的穿插中，描绘了她们的生活状态。

几乎每一个闺阁之态、每一个叙事场景，都突破了传统仕女画的格范，而脸部表情的复杂以及个性化，增加的难度与"颤笔"衣纹不相上下，他却仍然依赖白描，略施赭红晕染，发髻亦略染淡墨。舍弃了传统白粉敷额、鼻、面的"三白"，只用赭红与淡墨结伴，便足够给每一张生动的表情一个小小的助威。每一张表情丰富的脸，如从身体里生长出来的花朵，绽放了南唐后宫的春天，至少此时，冲淡了后宫的等级阴森，还有宫外小朝廷颠簸的命运。

从中国人物画的传统规制来看，《宫中图》中后宫嬉乐场景当然是不能入画的，因为传统文化推崇女人的母性和妻性之美德，关心女人在礼乐文明中的角色和身份，所以仕女图多半尚女性之美德，慎女人之美色。

东晋顾恺之，可谓仕女画造像之先贤，居建康（今南京）时创作的《女史箴图》，便是一卷宫妃淑范的伦理图示。他的"春蚕吐丝描"❽，赋予仕女一种关于美的历史风范——冰肌玉骨的女史气质，有一种可观而不可近的美。

500多年后的南京，《宫中图》依然是最美的，它洋溢着人性自由之美。画家笔墨之色与女性的香气共氤氲，就在绣衣裙里，睁开了惊世骇俗之眼。其实，他只不过是调换了一下视角，从伦理视角转向直接面对女性身体，从理想主义的女范描述转向现实主义的人体写实。他画仕女，不画女人的佛性与神性，只画人性；不画女人的历史性，而画现实性；不画女人的道德性，只画单纯的女性，画女性的身体美，犹如意大利文艺复兴时期的拉斐尔、达·芬奇，他们的人文主义关怀，几乎都是在展示女性人体美的描述中来表达对人性的看法。

如果说以往的仕女图为翩然虚幻的仙气、佛光以及淑范所笼罩，那么周文矩的仕女则开始下凡有人气了，那是创作时不受任何先行观念约束的自我意识的自由显现。画家除了享受得心应手的技艺快感，其余只要顺着仕女、婴孩的天性和天真就可以了。想起李煜那首《长相思》："云一緺，玉一梭，淡淡衫儿薄薄罗，轻颦双黛螺"，有如此诗人，有如此画家，南唐仕女们才能千古留香。

清代周济评价李煜词"粗服乱头，不掩国色"，《宫中图》又何尝不是呢？不管静安先生是否见过《宫中图》，但他的话——"境非独谓景物也。喜怒哀乐，亦人心中之一境界。故能写真景物、真感情者，谓之有境界。否则谓之无境界"——用来品评周文矩，再恰当不过。周文矩在"绣衣闻异香"的境界里，完成了抗衡传统伦理的"异端"审美。

《宫中图》流离

李煜死前，本来有充分的时间处理遗产，可他还是太匆匆。据说，他命女官黄保仪悉数烧掉他的作品，伤情至极也会带来无法弥补的遗憾。

不过，南唐画院的画作及收藏还是较完整地被宋王朝笑纳，但周文矩却不见载于北宋画院，也许他死得早，未见南唐亡就去了，否则，他有可能像李后主那样，活得比死还惨。对于需要标榜"政治正确"的开国君主来说，他的画，就跟李后主的诗一样，都是导致亡国的不祥之物。

不管怎么说，这两人，一个死于诗，一个死于画，终是死得其所了。但故事还未结束，因为作品开始有了自己的命运，画中人已四散，《宫中图》的飘零传说，尤为令人唏嘘。

《宣和画谱》载周文矩的作品条目不少，可《宫中图》却难以确认，《画谱》记有《游春》《捣衣》《熨帛》《绣女》传世，今已不知花落谁家，总之御府未得，想来万分惋惜。御府所藏七十有六，不见上述四幅，30多件仕女图，亦未见"宫中图"字样。也许《宫中图》与这四幅图的命运一样，经历了两种可能：一是御府未能收藏；二是民间摹本流传太多，真伪难辨。很可能周文矩所绘后宫生活场景，因展示了上流社会女子的生活样式而得追捧，如米芾所说，风雅之家多收藏。

《宫中图》完成之后，理应收入南唐画院，南唐归宋以后，画院藏品都归了宋朝，所以，它的安身处应该在御府，可御府无载，说明它未曾进入。御府收藏当然有标准，一是政治标准，一是艺术标准，而《宫中图》显然属于"政治不正确"的作品，不能进宫。更何况，有宋一代，对于女性美的理解，又回归了传统淑范，理学兴起后进一步收束，宫里的气氛太压抑了，想必《宫中图》就更不必进宫了。

《宫中图》再次出现，已是南宋时期的摹本了，摹本卷尾附有南宋绍兴庚申十年（1140年）张澂跋文。明嘉兴人郁逢庆在《书画题跋记》中将跋文保存下来，"跋记"内容如下："作仕女近周昉，而加纤丽……《宫中图》云是真迹，藏前太府卿朱载家，或摹以见馈，妇人高髻自唐以来如此，此卷丰肌长襦裙，周昉法也。予在峤南于端溪陈高祖之裔，见其世藏诸帝像，左右宫人梳髻与此略同，而丫鬟乃作两大鬟垂肩项间，虽丑而有真态。李氏自谓南唐，故衣冠多用唐制，然风流实承六朝之余，画家者言辨古画当先问衣冠车服，盖谓此也。绍兴庚申五月乙酉澹岩居士题。"13枚藏章中有一枚倒置，是张澂本人的。

南唐李姓，以大唐宗室嫡传自居，故衣冠多袭唐制，可流风遗韵，多是六朝积蓄。周文矩画仕女虽近周昉，长服高髻，但面庞体态已稍抑丰腴，向瘦削过渡。跋文也证实了《宫中图》真迹藏于太府卿朱载家，摹本出于馈赠，张澂的跋中未言朱家一共摹了几卷，馈赠何人。其命运亦如《兰亭序》一般，原本湮没，摹本流传。

后来，《宫中图》历经元、明、清，又经历了怎样的跌宕，我们不得而知，总之，它还是进入了清王朝大内，可到了民国初年，就被人盗出故宫。据刘凌沧讲，1947年，它又被画商肢解为四段流向海外，卖给美、英、意三国四个藏家，第一段由意大利人卜林逊家藏，第二段在美国潘西鲁巴

尼亚大学附属美术馆，第三段在哈巴德佛古美术馆，第四段在英国贵族大卫家。

如今《宫中图》四段又改换门庭了，80余名宫人皆有去处。赵启斌主编的《中国历代绘画鉴赏》（商务印书馆），将《宫中图》"截三段"。第一段藏于美国克里夫兰美术馆，曾名《仕女图》，第二段藏于美国哈佛大学福格艺术博物馆，名《宫中图》（另有一说藏哈佛大学赛克勒博物馆），以及辗转到美国大都会艺术博物馆的第三段，名《唐宫春晓图》。还有将《唐宫春晓图》作第四段的，说藏于"哈佛大学意大利文艺复兴研究中心"。藏克里夫兰美术馆的"仕女图"本，卷尾有南宋澹岩居士张澂跋，恐怕这一段应该属于《宫中图》的最后部分，因为"跋"作为一种文体，必置于文尾。有人说此图原本名为《唐宫春晓图》，摹本改名为《宫中图》，画中，仕女们多半在梳妆，似清晨起床之后的梳洗，与"唐宫春晓"图名相宜。

历来评价周文矩，皆推《重屏会棋图》《文苑图》《南庄图》，虽以颤笔勾勒，却均未脱院体习气，难免做端拱相，表情亦被所谓大丈夫精神所格式化，没有画仕女或戏婴来得酣畅和幽默。就此而言，《宫中图》的艺术价值，理应高于《重屏会棋图》等，毕竟审美的尺度所依据的还是自由度。

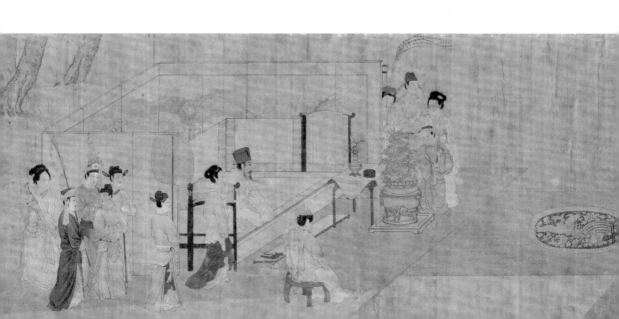

不带女教的仕女图

除了《宫中图》，值得一提的，还有《合乐图》与《合乐仕女图》。

这两轴长卷，皆有"周文矩"三字落款，现藏于美国芝加哥艺术博物馆。除有些藏章模糊外，画面保存完好。《合乐图》《合乐仕女图》，皆为绢本设色。有以为《合乐图》是周文矩版的《韩熙载夜宴图》，因卷首有"唐周文矩合乐图无上神品也"款题，钤章为"缉熙殿宝"，卷尾落款"周文矩"。

画面设色浓艳，华丽繁复，但故事简单，秩序井然，一观赏，一演奏，看似一场王侯之家的音乐会，与顾闳中所绘"夜宴图"相比，其索然无味的画面，呈现出一种"和谐之美"，与周文矩《宫中图》相比，反差强烈。反倒是《宫中图》里的氛围，与顾闳中的《韩熙载夜宴图》相近。

而《合乐图》与《韩熙载夜宴图》画风如此不同，一个如此这般地画，一个如彼那般地描，各自拿了去，交李后主定夺。这两卷画，就像事先都设计好了的，两人一正一反地看，一庄一谐地画，画出夜宴两面。

《合乐图》是讲政治的，所以有南宋皇家图书馆收藏印——煊赫的"缉熙殿宝"钤章，这是周文矩《宫中图》不曾有过的待遇。因此，有人以《宫中图》为据，指出《合乐图》似乎不像是周文矩的作品。另有一说则提出，

《合乐图》长卷，绢本设色，纵41.9厘米，横184.2厘米，美国芝加哥艺术博物馆藏，传为周文矩绘「韩熙载夜宴」场景。

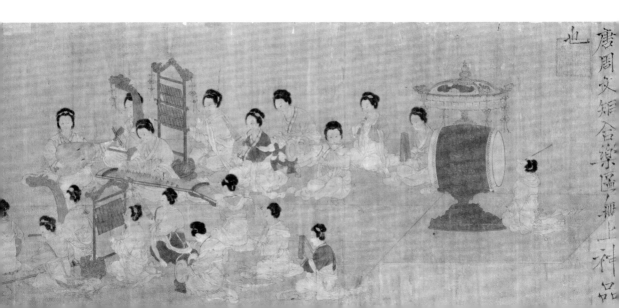

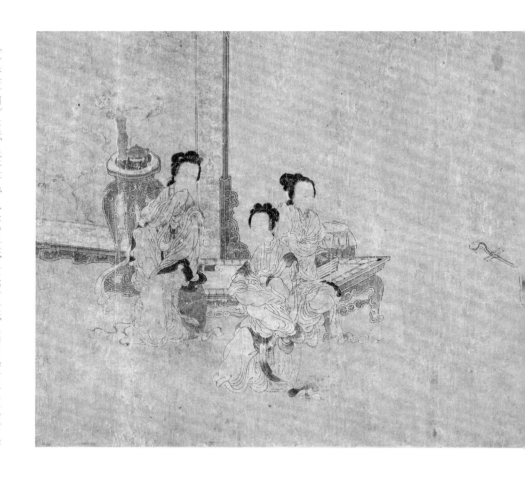

也许《合乐图》是"周文矩传派"的作品。"传派"提法，来自高居翰先生。他认为，还有一幅藏于台北"故宫博物院"的无款《宫乐图》，比那些被鉴定为周文矩的作品，更像是那个时代和他的画派作品。

的确，《宫乐图》中仕女们放松、慵懒、游艺，放纵颓态，颇似《宫中图》，但《宫乐图》设色浓艳，则与周文矩白描不同，周文矩是"不施朱傅粉"的，他擅长的是，"镂金佩玉，以饰为工"，这就是"金错刀"的好处，何况女儿家饰件要多讲究就有多讲究，女红细腻，饰品玲珑，闺阁红妆，宜以"金错刀"勾勒，而能曲尽其妙，可见他内心有多么安静，连香气都能被他用线条拨镫式地勾勒出来，散发芬芳。

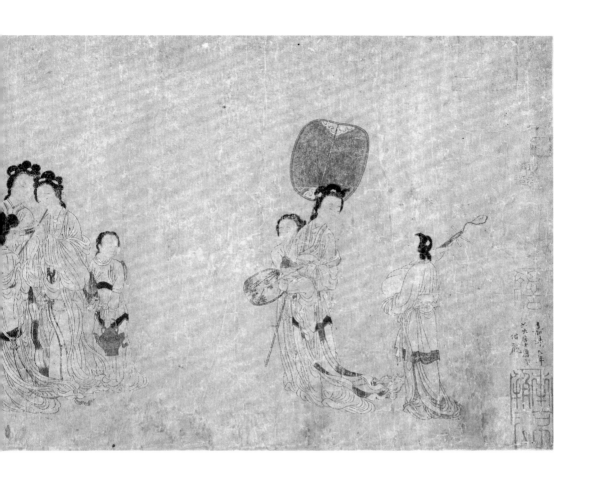

　　与《宫中图》相比，《宫乐图》太浓艳，而《合乐图》过于端正，那么《合乐仕女图》又如何呢？观之，卷首有钤章五六枚，均已迷离，但"嘉靖九年六如居士唐寅借观"12个字清晰异常，钤章"南京解元"，卷尾落款"周文矩"。问题出在"嘉靖九年"，唐伯虎逝于嘉靖二年，怎能借观《合乐仕女图》？从画面仕女着装、发髻发型来看，皆为明朝风气。画面分5组，计19人：第一组3人，一仕女手执绘竹纨扇，腰间挂一支长箫，一侍女立其身后执扇，一侍女胸抱锦囊未解的琵琶，面对女主人；第二组4人，尤以正面吹箫之女，姿态模仿唐伯虎《吹箫仕女图》；第三组6人，端坐聚话，颇有母仪；第四组4人，其中一女读书，一女抚琴，一女赏画，各

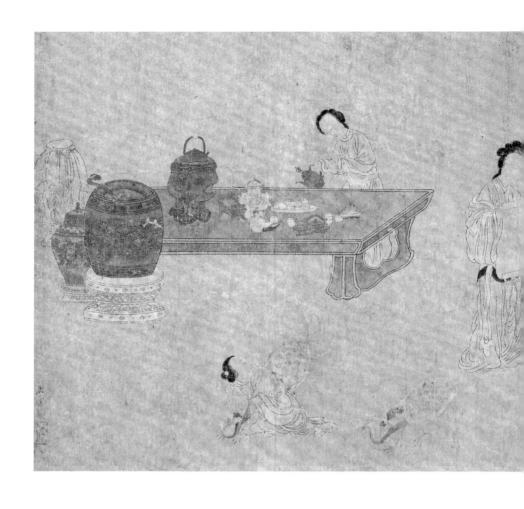

有各的风雅；最后一组两婢，烧水泡茶。上述诸种生活仪态，皆不似南唐时代，反倒是明人的样式，因此，至少应该是明人的作品了。

不过，无论"宫乐"还是"合乐"，都是宫斗间歇时女性的平和之美，放松下来的各种姿态，是无常世界里的一次真性情的小憩，被画家抓住了瞬间美好，展示她们的美丽。

德国剧作家莱辛在《拉奥孔》中说："美就是古代艺术家的法律，他们在表现痛苦中避免丑。"他列举了古希腊人在绘画时选择美的绝对态度：希腊艺术家所描绘的只限于美，而且就连寻常的美，较低级的美，也只是

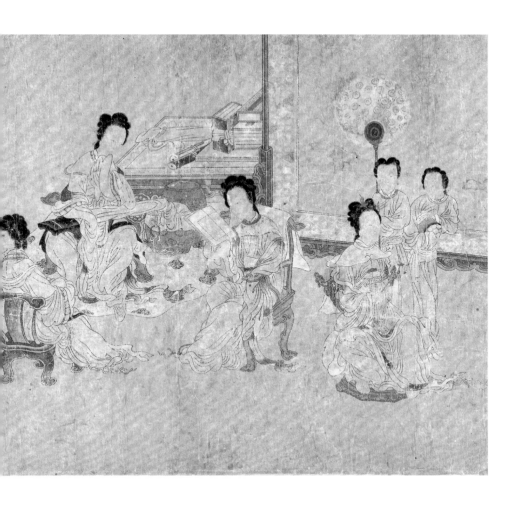

偶尔一用的题材、一种练习或消遣。在他们的作品里引人入胜的东西必须
是题材本身的完美。如果与美不相容，就必须给美让路，如果与美相容，
也至少必须服从美。

周文矩画仕女图，便是"题材本身的完美"。作为美的象征，画家尽
一切努力，一边在现实中为她们寻觅美的依托，一边又让现实中的女性走
进他预设的理想状态里，给予仕女以最体贴的美的呵护。从这一点出发，
用审美的尺度来衡量，"合乐"与"宫乐"皆非伪作，因为美就是真。

审美的真实，属于价值形而上学，是一种精神的真实，在它无法确定

或把握时，真实就是一种价值判断，是判断者以自我选择的一种价值观进入叙事者的价值建构里去调查真相。

周文矩传世作品，以《宫中图》最能反映其价值建构，他开风气、创格调，承唐启宋，尤以仕女图独步五代。他的仕女，开启并成就了不同于唐代的五代新女性的主流审美情趣，逐渐范式化为一种理念中的仕女样式，是后来陈老莲之仕女、林风眠之仕女、傅抱石之仕女范儿的先行者。

幸亏李煜，周文矩走出了晋唐以来的艺术藩篱，走向唐宫春晓中的仕女。他画仕女，少有青春少女怀春之美，也鲜有严装贵妇颐指之华威，而是多画宫中妇人生活的实态，甚至大有美人迟暮之感。作为皇家画院的职业画家，对于巩固李后主的政权有什么意义呢？显然没有什么意义。但对于艺术来说，"没意义"就是意义，艺术不为朝政承担什么，也不依附宫廷什么，它只宣谕艺术之美。

▼《宫乐图》又名《唐人宫乐图》，立轴，绢本设色，纵48.7厘米，横69.5厘米，无作者款识，台北"故宫博物院"藏。美国汉学家高居翰认为，这幅图更像周文矩手笔。作品描绘了后宫嫔妃10人，围坐于一张巨型长桌四周，有的品茗，有的在行酒令的场景。

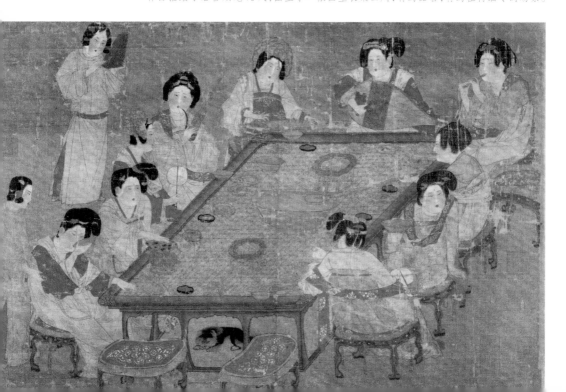

自然与人文，是中国文化里一个值得深思的对子。

不过，这一对子，却把我们的思想引向了人类精神的屋脊——14 世纪初意大利文艺复兴的历史视域，甚至早于此好几个世纪，中国画里就出现了相似的精神趣旨。

相似，不仅出现在人性解放的仕女画里，还出现在水墨山水画里。

10 世纪末山川觉醒

从 10 世纪中期到 13 世纪后期，两宋历时 319 年，艺术上最值得称道且足以自豪的，便是中国山水画的兴起，尤其是水墨山水画的兴起，可以说是那一时期中国文艺复兴的标志。

欧洲文艺复兴则从 14 世纪到 16 世纪，也历时 200 多年，在回归古希腊人文的传统中，开始了文艺复兴运动，完成了整个西方世界向近代社会的转型。放到人类文明史上来看，东西方不约而同，首义于艺术，表达人性，前后相随，6 个世纪，为人生而自由"确权"。

一个是回归自然，一个是回归古典，皆始于绘画。

文艺复兴之于近代欧洲，是从中世纪神学至上的神文主义回到古希腊的人文主义，复兴古希腊思想中的现代性，将古典世界关于人的价值体系，作为未来人类性的普世架构。

意大利人是幸运的，只要他们回一下头，眼界，就立在了文明的高处，直接从曾孕育他们生长的古典时期的丰厚遗产中，汲取文艺复兴的思想资源，表达人性的现代化诉求；意大利人是幸运的，他们有幸接力了古典希腊世界的文明之棒，并成功地编辑了一部人类走向未来的教科书。

文艺复兴，几乎成为检验任何一个文明是否具有普世性审美的唯一尺度。

回归自然，是中国文化的宿命，中国的思想家们几乎一边倒地宠爱自然，以自然为师，向自然学习，顺因自然；与之相应，人为的价值观就要损之又损，少之又少。人文表现，只好借景抒情，托物言志，在回归自然中重启自由表达，以审美为自由的自然属性"确

权"。回归自然成了自由的第一出口，艺术的表现形式也在自然山水中寻求。就这样，审美与自然在人文诉求中相遇相知了。

当山水画出现时，中国并没有回到纯自然状态，如庄子所说的那个"至德之世"，而是迎来了人在审美自然中发现的文化的江山，以山水画建构人文理想国。如果说意大利文艺复兴始于艺术回归古典的人性启蒙，那么中国山水画复兴的思想资源则是回归自然的传统。

中国王朝史上有两次盛世崩盘，一次是强汉，一次是大唐，一旦王朝的江山靠不住，国人就到文化的江山去，中国因而更新了发展空间，尤其在艺术上，会出现相对应的自由的款式和新的审美样式。

汉以后，三国纷争，五胡乱华，而晋人却挥洒着他们的审美能力，在"人与山川相映发"中抒怀，还产生了新的山水诗；唐以来，历经五代十国，王朝更迭，不变的是江山，因而又产生了文化江山新样式——山水画。所谓回归自然，其实就是回到文明的自然形态去，即被赋予了审美品位和人文精神的文化的江山。如果说率先跑到山头上去写诗的谢灵运，成了中国山水诗的第一人，那么400多年后，又有一人接踵山水意识，再一次开始进山运动，他就是荆浩，在山水画里建构了中国士人的山水精神。

一个人的观念转型

走进荆浩的山水画，才发现，我们迈进了一个伟大时代的门槛。

公元10世纪，艺术的独立精神，在中国绘画里开始蓬勃萌芽了。五代十国，因此而跻身于一个伟大时代。

判断一个时代的伟大，有很多历史截面，但作为基本考量的全息景象，应该是人的精神成长带给这个时代的观念转型甚至生活方式的转变，让历史以一种理性的方式回归人性。而山水画为这个时代所做的努力，正是在战乱的迷茫苦闷中，开辟了一条通往自由的精神通道，直接面对大自然质询个体存在的意义，在山水画里重新建构个体存在的意义。

荆浩，字浩然，号洪谷子，五代时后梁士人，博通经史。入梁后，仕途多舛，又加战乱频仍，他开始厌倦权力与政治，他不想无谓地牺牲在这样一种恶劣的环境里。与南方小国不同，北方朝廷不设皇家画院，画家们任职朝廷之余兼作画。荆浩，没有皇家画院可去，他要摆脱对于体制化的

惯性依赖，就必须找回自我表达的途径，于是，他决定归隐山林。这也是中国文化所能给予中国士人的一种选择，既然文明让我们受苦又郁闷，那就回归自然吧。

荆浩归隐，除了外在的自由条件，还有对自我内在性自由的自觉。这种自觉，是荆浩人生的转折点，内在性的自由意志促使他做出了明确的判断和明智的选择，他决定，要走出体制的不自由。

他一个人走进大山里，像老和尚那样"独坐大雄峰"，这时候，你不追求自由，自由也会向你逼来，因为你除了拿自由来证明自己的存在——"我自由故我在"，其他一切都消失了，最起码，暂时消失了，你已经"一无所有"。没有了社会化身份，也不再成为体制性符号，主流评价体系与你无关了，脱离了它们，你无比自由，你就是你自己。

谁敢对自己做这样的"断舍离"？而荆浩就这样放逐了自己，回到自然中去，艺术家彻底自由了，生活的主题围绕山水画开展起来。他将先验的影响损之又损，直接由他的审美体验和自由意志对他下达创作指令，没有任何外在的压力，只有来自内心的光明律令映照眼前的大好河山。

他以自然山川为镜子，来认识自己，他从自我意识里，发现了"自我的江山"，他要将"自我的江山"表现出来，变成一座属于他自己的"文化的江山"，变成他独立人格的理想国。

于是，他回归太行山了，重又走在回家的路上，进行没有任何权力痕迹的完全独立的绘画创作。他以这种独立方式认知自然，在中国艺术史上恐怕还是第一位。

他在大山里，完全摆脱了体制化的评价体系，舍离了熟悉的生存环境，在自然山川与自我意识的互动中，开始了一个人的文艺复兴，建构了中国山水精神。

他是梭罗的先驱

荆浩隐居于太行山东麓、黄河之北的林虑县，在今河南林州市境内。

郭熙《林泉高致》说，此地为太行山的脸面："太行枕华夏，而面目者林虑。"

太行山脉在此绵延近一百公里，号称林虑山，其中有一段近南称洪谷

山，荆浩便在此躬耕自给。《笔法记》开篇，他便自我介绍道："太行山有洪谷，其间数亩之田，吾常耕而食之。"作为独立画家，他不食官家俸禄，除耕读外，这里距开封也不算太远，虽与外界交往甚少，也会时有"润笔"贴补。

有了经济上的自由，我们可以为荆浩过一种有尊严的生活放心了，还有什么能比在山水之间表达自由之思想和独立之精神并探讨如何以艺术的方式来表现人的尊严更有尊严的呢？

就这样，他一个人进山去了，带着他的画笔，后来者美国作家梭罗有点儿像他。

梭罗先生，为了寻找自我而回归自然，只带了一把斧子，便独自走进森林，于林中湖畔，筑屋而居，离群生活，他要离开那个"社会关系的总和"，回到自然状态，重新认识他自己。荆浩也如此，你可以说他进山躲避乱世，也可以说他进山去是为了认识他自己。梭罗是作家，留下一本《瓦尔登湖》作为全人类的读物；荆浩是画家，开启了中国山水画对人性救赎的序幕。

两人一前一后，相隔近千年，一中一西，相距何止万里？但他们仿佛老相识，我们一边看荆浩的山水画，一边读梭罗的《瓦尔登湖》，会发现，《瓦尔登湖》是对中国山水画最好的解读。古今中外，两个完全不同的个体，竟然如此相似，可以互相诠释，荆浩可以说是梭罗的先驱。

他们相似，是因为两人都是纯粹的个体，都表现出孤独和寂寞的个体性。

当孤独的个体独自面对自我与自然时，作为"意义动物"的人，就要给个体存在的"意义"重新定义。荆浩在自然的山川中重新定位自己的"意义"，在价值重建中重启了自我意识。

荆浩从体制内出走的那一刻起，他便不是儒家政治与道德体用的工具，也不是君臣关系中的一分子，而是面对完全没有意义压力的大自然，自己给自己定义的纯粹个体，就像后来梭罗在《瓦尔登湖》里给自己的定义一样：我是我自己的国王。

过去的意义不复存在，那就创造出新的意义，因为，就像梭罗在书中说的那样：我并不比一朵毛蕊花或牧场上的一朵蒲公英寂寞，我不比一张豆叶，一枝酢浆草，或一只马蝇，或大黄蜂更寂寞。我不比密尔溪，或一只风信鸡，或北极星，或南风更寂寞，我不比四月的雨，或正月的融雪，

或新屋中的第一只蜘蛛更寂寞。唯其寂寞，所以懂得如何原始地活。

只有你回到你自己，你才是唯一的标准；当你面对他人时，你就不是唯一的尺度了。

太行山之于荆浩，就如同瓦尔登湖之于梭罗，虽说时代各异，地域不同，语言、文化难以相通，但只要回归自然，回到个体，重现个体生命的孤独原点和寂寞本色，他们就不仅在个体性和原始性上相通，还能在人类性和未来性上相会。唯其个体，才属于人类；唯其原始，才直抵未来。

有一句话，叫作"越是民族的，就越是世界的"，是世界的，可以说是世界的一部分，还可以说成"只能说是世界的一部分"。"一部分"不具有普世性，世上有那么多的民族，没有哪一个民族的特性具有普世性，因为普世性不是从民族性来的，而是从人类性来的。所以，还有一句话，应该叫作"越是个体的，就越是人类的"，因为人类只有在个体性上相同，在阶级性、民族性和国家性上都是有差异的。

《瓦尔登湖》，是梭罗为自我立言的作品，表现了他的文化个体性，而非阶级性、民族性和国家性，但它却具有人类性，所以，能与我们相通，并能感动我们。而荆浩的山水画，也是为自我立言的，也是文化个体性的呈现，同样不具有阶级性、民族性与国家性，但他的作品却被收藏在美国的艺术博物馆里，在没有半点水墨画传统的美国，如同《瓦尔登湖》之于中国，也成了人类的瑰宝。

给自己画了一个圈

有人说，荆浩没有参与到社会变革中去。这是对社会变革的误解。

在齐家、治国、平天下的语境里，荆浩回归自然，可以说是出世。

以出世和入世来划分人的类型，佛、老都是出世的，唯儒教入世。

这样划分，当然是出自王朝政治的需要，与文明的进程其实没有关系。一切政治，尤其是王朝政治，都希望能解决所有问题，但它实际上能解决的问题很有限，它在尽可能地扩张领域的同时，也为其所能统辖的范围画了一个尽可能大的圈，圈内的是入世，圈外的便是出世。

那么"圈"是怎样的呢？西周政治的"五服"是个"圈"，那是个体国经野的"圈"；"六合"是个"圈"，那是个宇宙意识的"圈"，庄子说"六

合之外，圣人存而不论"，那"六合"就是宇宙，"四方上下曰宇，古往今来曰宙"，这"四方上下"的空间加上"古往今来"的时间就构成了"六合"；还有一个"圈"，从正心、诚意、修身到齐家、治国、平天下，是"内圣外王"的"圈"，在这些个"圈"里面，就叫作"入世"，出了这些个"圈"，当然也就是"出世"了。还有人将出世与入世合起来，做成"儒道互补"的"圈"和"三教合一"的"圈"。总之，你不入这个"圈"，就入那个"圈"，你"无所逃于天地之间"的"圈"网。

可总有那么一些人，不喜欢圈圈，他们的自由意志，谁也圈不住。例如《庄子》，开篇就是"逍遥游"，"四方上下"它嫌小，"古往今来"它不去，它的去处，天地未分，无古无今，是个混沌，可那些圈子里的人，却不把它当真，只当作寓言和神话来看。有的人，起初也待在某些圈子里，但他们的独立人格圈不住，于是乎"归去来兮"，自己给自己立一个圈，是陶渊明的"桃花源"。

陶渊明在山水之间找到了自己的精神家园，荆浩也在山水之间发现了自我的江山，他也要给自己立一个圈，那就是山水画了。要知道，这世上真正伟大的人，便是那些自己给自己画圈的人，没有什么社会变革比自己给自己画圈更为深刻。荆浩在自己的圈子里，获得了一切都要原创的创世体验。到如今，南朝已非，可"桃花源"理想依然，唐宋已去，可山水诗、山水画气韵犹在，他们自己也没有想到，本来给自己画的那个圈圈，居然影响并改变着世界。

而世上的你争我夺，从一己之争到一国之争，大小俨然有别，反正都是折腾，与文明进程无关，同人类福祉无缘。即便改朝换代，号称开创新纪元，其实也还是在几个老圈子里折腾。

被王朝史观一叶障目者，以为王朝战争就是一场社会变革，恰恰相反，那不过是一家一姓争正统的你死我活，既不会给予社会福祉，更无关乎超越政治的人的观念的转型。而荆浩则以艺术家的行动展示出他的观念已转型，也幸亏他是画家，在山水画中创造他观念里的一个新世界。

的确，山水画不关心政治，也不涉入战争，将乱世甩得远远的，为折腾的众生，提供一点诗意，提示一个远方，只想告诉人们在那圈子外的山水之间还有可以诗意栖居的地方。在柏拉图那里，它被称为"理想国"；到了我们这里，就叫作"文化的江山"，而山水画便是荆浩开创的自我江山。

独立全景山水

从《宣和画谱》可知，至少宋人见到荆浩的山水画有 22 幅。

宋人对荆浩的山水画，有一个很高的评价，叫作"全景山水"。

"全景"，当然是指山水画中景物之"全"，有山有水，有草有木，有花有鸟，有溪有瀑，有云有路，有四季变化，还有渔樵耕读，如此山居人家，便是个天人合一的去处。将现实山水中最美的理想元素，集中到一幅画卷里。

一个"全"字，还另有一番深层的意味。首先，它意味着要能在经济上"自给自足"，虽然只是底线，但它却决定了人的诗意栖居的基本面，这便要求自然山川的"全"。

但这还不够，因为，仅仅为了满足日常所需的物质上的"全"，就不一定要回归自然，这是"苟全性命于乱世"也能得到的"全"，所以，"全"还有另一面，那就是精神的一面，除了要有物质上的"自给自足"，还要有精神上的"自由自在"，这两方面加起来才是"全"，是人的主体性之"全"。

与主体相对应的，还有客体那一面，对应于物质的便是自然的山川，对应于精神的则是文化的江山，这样就有了客体性的"全"。将客体性的"全"与主体性的"全"统一起来，就形成了主体与客体统一的"大全"，对于宋人所说的"全景山水"，我们可以从这样的"大全"上来理解。自然无所谓美丑，是人赋予其审美的意义，山水画，就是荆浩赋予自然的文化样式，是与他的独立人格相对应的独立形态。所以，称之为人文山水。

这便是中国山水画与西方风景画的不同，中国山水画要有个诗意栖居的去处，作为个体性的天人合一的启示。而西方风景画则是表达对自然景物的纯粹理解，同山水画一样，西方风景画早期也是作为人的活动背景和人物画的陪衬，独立性的风景画姗姗来迟，比中国山水画迟到了近 700 年。

中国山水画的独立，是从荆浩开始的。在王朝的更迭中，他发现了江山的永恒，在王权的崩裂中，他找到了自己的精神家园。残酷的杀伐，给时代精神烙下累累伤痕，没有宗教信仰的"天堂"可去，那就到文化的江山去。他将山水带入人们的精神视野，悄然发动了一场"审美政变"，颠覆了人们对体制的路径依赖。与其在朝廷里费尽心机地谋官求职，何如到山水中去放歌耕读？只要转个身就可以实现，为何不转身呢？荆浩已经转

身了。后学李成，为唐宗室后裔，曾遭遇权贵豢养索画的邀约，他当即怒斥："吾儒者，粗识去就，性爱山水，弄笔自适耳，岂能奔走豪士之门？"

一个人的观念转型，带来广谱效应，特立独行的事物反而具有了普适性，本来是他给自己画的一个圈，结果却引来无数追随的人，有人跟他一样进山去体验"全景山水"了。

去不了的更多人，便在家里挂一轴山水画，或展开一幅长卷，神游其间，于是有了收藏热，把文化的江山带回家。

郭熙在《林泉高致》中说："山水有可行者，有可望者，有可游者，有可居者。"

一幅好的山水画，应该使人在审美中分享"可居、可赏、可卧、可游"的同时，还要有一种在山水里安身立命的归宿感。山水画的这种特性带来了北宋的收藏热，有不少殷实人家用山水画挂满整整一面墙。据米芾《画史》载，毕仲愈家有荆浩山水一幅，林虞家有王维雪图四幅、董源山水图六幅、李成雪卧图等。

从公元 10 世纪前后开始，中国画界风向为之一转，绘画语境从传统人物画的宣教意识转向山水画的精神风景。此前的山水，不过是人物的陪衬和背景，如今人物谦卑为山水的点缀。

这一变化的背后是价值观的振荡，它带来主流文化的分野：王朝政治文化与士大夫精神文化。士大夫游离其间，多了一重选择，虽然会养成在朝与在野的双重性格——儒家政治文化性格与野逸的庄禅文化性格，但毕竟为自觉或失意的文人提供了一个选择自我的"意义合法性"空间。荆浩在集权时代的实验，证实了个体自由意志在任何时代都有自我行动的可能，既然自由与生俱来，终究要给出一个内在自由反刍的路径——艺术的或自然的，在山水画的形式里，为独立人格保留了一块审美的方寸之地。

可是，当审美忘情于山水，并且满足于从山水中领略自由时，往往就会忽视自由的社会属性及其在政治上"确权"的必要，终致理想国的沃土流失为个体存在的荒漠，而个人权利的萌芽在荒漠上始终没有长成绿茵。除了诗意栖居的理想感召，"家天下"的观念毕竟给自由留下了审美后遗症。

据说，传世的荆浩作品中，几乎都无法证实是他的原作。毕竟，他大半生生活在公元9世纪下半叶。

可反过来说，谁也不能否定那些创造力旺盛的作品出自他的笔下。徜徉其画中，如沐松风，若临悬崖，上千年的笔墨，还在显示荆浩精神活动的痕迹，图不足证，还有文字。

有关他的记载，每一个字都来之不易，都不能轻易忽略，因为在王朝史观里，他连个隐士都不是。幸亏有同道们的零星记录，为我们回眸山水画伊始，提供了一些"散点透视"。

刘道醇《五代名画补遗》"山水门第二·神品"应该是记载荆浩最早的文字，其后，郭若虚《图画见闻志》、米芾《画史》以及《宣和画谱》，对荆浩及其作品都有"补遗"。

据《宣和画谱》载，皇家秘府还藏有荆浩画作22件，实属不易。在画山水之前，荆浩擅画人物，《宣和画谱》中有《山阴宴兰亭图》3幅，《写楚襄王遇神女图》4幅。

历来谈荆浩山水画者，皆以藏于台北"故宫博物院"的《匡庐图》为范本。

《匡庐图》，高近2米，宽1米多，堪称巨幅。右上角，有"荆浩真迹神品"题款，据说，出自宋高宗赵构之手，并附有南宋内府宝印，此为鉴定者所持第一依据。

另有元人韩屿和柯九思的题诗。柯九思在元内府负责鉴定书画，其题诗中一句"写出庐山五老峰"，第一次提出《匡庐图》所画的是庐山五老峰。此图流传到清初为孙承泽私人收藏，孙在《庚子销夏记》"荆浩庐山图"条目下，记述了他从"故家"买到此画时"绢素如银板，对之令人色飞"，并说上有赵构和两位元人的题诗。1791年乾隆五十六年，阮元等撰写《石渠宝笈续编》著录宁寿宫藏画时，将题目改为《匡庐图》，当然少不了乾隆帝题诗，再加上大臣梁诗正、汪由敦的和诗，也多亏了此图尺幅够大，衔雾连天、丛林茂密的山脊线上挂满了题诗。非常可惜，有损原图意趣。

《宣和画谱》说，梅尧臣曾经见过荆浩的《山水图》，有"上有荆浩字，持归翰林公"的吟诵，到宋徽宗时《山水图》还在秘府所藏，后不知所终。有人认为《匡庐图》就是《山水图》。

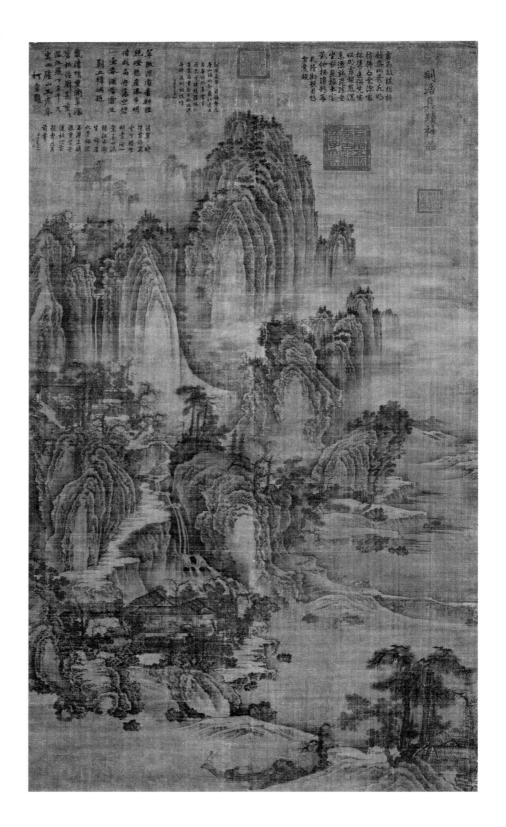

⬤ 《匡庐图》立轴，绢本水墨，纵185.8厘米，横106.8厘米，五代荆浩作，台北「故宫博物院」藏。

可为什么《匡庐图》上，不见梅尧臣的题诗？刘道醇与梅尧臣，应为同时代人，刘在《五代名画补遗》"山水门"里，讲了《山水图》的来源，说邺都青莲寺沙门大愚，曾写诗向栖居于太行山中的荆浩求画，并表达了索要画面的内容："六幅故牢健，知君恣笔踪。不求千涧水，止要两株松。树下留盘石，天边纵远峰。近岩幽湿处，惟藉墨烟浓。"荆浩画好《山水图》后并赋诗回赠大愚，"恣意纵横扫，峰峦次第成。笔尖寒树瘦，墨淡野云轻。岩石喷泉窄，山根到水平。禅房时一展，兼称苦空情。"

从"恣笔踪"到"墨烟浓"，禅者与画者相知，荆浩亦不愧为山水画的开山祖师，用枯笔淡墨，画寒树野云，以一幅《山水图》题赠，便从容道出禅诗与山水画相遇以及禅画合一的"苦空情"。刘道醇还说，他在李公第观赏过荆浩《山水》一轴，并赞之"虽前辈未易过也"，不知是否就是这幅《山水图》。

大愚居邺城，距洪谷不远，想必求画不止这一次，读其求画诗，第一句"六幅故牢健"，已知此前大愚曾向荆浩求过六张或一屏六幅的画，而且保存得都很好，所以《宣和画谱》中的《山水图》，或是大愚所求。有人以为《匡庐图》就是《山水图》，不知以何为据？但其目的明确，是想以此证明《匡庐图》就是荆浩所画。

笔者对此存疑。翻遍荆浩生平所记，不见他曾出游过庐山，相反，他在《笔法记》开篇就说，"太行山有洪谷，其间数亩之田，吾常耕而食之"，也确证了五代山水画创始于北方的太行山中。现藏于美国弗利尔美术馆的《钟离访道图》，似更接近荆浩所创的北方山水画的气势，且颇有太行山风骨。

《钟离访道图》与《匡庐图》一样，不见载于《宣和画谱》。清代李佐贤在《书画鉴影》中，著录了荆浩的作品《钟离访道图》，并对此画留有笔录："山林墨笔，人物着色，兼工带写。"画面上，横亘的石壁，如刀劈斧砍，与太行山的肌理走势吻合，"横亘石壁如带"，构筑了大山的天梯，纵横叠次云端；峰腰飞瀑雾腾，峰巅俯瞰，云雾攀附，生成大山的深邃幽妙；苍松倒悬于石缝，不离不弃，岩崖花团锦簇，馨香漫卷；人物设色，山腰有仙人伏虎，道教神话人物钟离权一行正从山脚起步。画家在表达太行山的横亘气势时，想必正沉浸于"写生"的喜悦之中，内心遍植的山水灵感，从山脚一直到云霄，画出大山还在生长的态势。

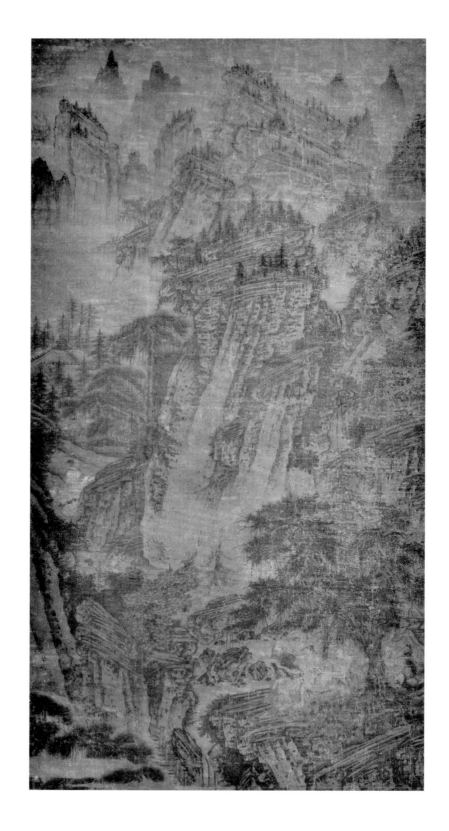

▶《钟离访道图》立轴，绢本淡设色，纵141厘米，横74.8厘米，五代荆浩作，美国弗利尔美术馆藏。基于荆浩《笔法记》的判断，似更接近荆浩所创的北方山水画的气势，且颇有太行山风骨，画面上横亘的石壁如刀劈斧砍，与太行山的肌理走势十分吻合，甚至画出了大山还在生长的态势。

写出山水"气质"

据荆浩自述，有一日，他攀山入云端，迎面见一大岩如门扉。

穿过露水苔径，望见"怪石祥烟"之后，便是一片古松林。

林中，各色古松争奇，中间一株最大的，树皮苍老，藓斑若鳞。有不能成林者，或抱节自屈，或回根出土，或偃截巨流，或挂岸盘溪，披苔裂石……婉转着各自的生命姿态。

荆浩为之惊愕，拿起笔来，开始临摹那些古松姿态。从秋到冬，也许整整四季，"凡数万本，方如其真"。"本"指树干，在这里代量词"棵"，"真"是写生真实。

在临摹数万株松树后，"方如其真"的"真"又是怎样的"真"呢？荆浩说，就是把对象的生命态"写生"出来，把画家对树的内在理解画出来，画面如"生"才是"真"，而且是生命动态的"真"，每一个季节姿态的"真"。每一棵树在一年四季流转的过程中，所展示的不同活法的"真"，一株松的每一个年轮成长的"真"。

面对全新的体验，画家开始反省。他要褪尽"作画只为取其华美"的浮华，摒弃"画者，华也"的积习，回到"画者，画也"的本真上来，艺术就是艺术的事，要为艺术而艺术。

华丽是否真实？如果说人性并不排斥华丽，那么艺术就必须肩负表达华丽的使命，呈现真实的华丽；如果说华丽是不真实的表象，那就要穿透"华"表，直抵本真，方法就是写真。

他说："度物象而取其真。物之华，取其华，物之实，取其实，不可执华为实。若不知术，苟似可也，图真不可及也。""华"就华，那是华丽的真，"实"就实，那是朴实的真，写华和写实，都趋于真，但"不可执华为实"，因为那样就不真了。可"写真"，又有外表的真和内在的真，都能写出来，那便是"全真"。当然，他也知道，"图真不可及也"，所以，又说"苟似可也"。"似"就是外表的真，可以用写生的方法来实现，而内在的真就不能用写生来表达，必须通过写意。写意是艺术家内在的精神之眼对审美对象的观照之后的表现，于是，将写生的真和写意的真都加起来，才能达到"全真"。由此看来，他画山水，不仅是"全景山水"，还是"全真山水"。

那时写意画尚未发达，对于写意的追求，也多半停留在"画中有诗"的层面，还是诗意向画面的延伸，没有作为一个画派、一种画风出现，但这种写意的趋势，已包含在了荆浩的写真里。写真对于写意和写生来说是一种更高的追求，可惜后世绘画的路走偏了，或走写意一路，走到文人画那里去了，或走写生一路，进入院画之中。各走一路，均非写真，而是求似，写意求神似，写生求形似，这在荆浩看来，都属于"若不知术，苟似可也"之流。而写真者，既要形似，亦要神似，既要写出自然的真，也要写出自我的真，要写出自然与自我天人合一的真，这样的真，便是如荆浩所说的，"真者，气质俱盛"。

气，在中国哲学里具有宇宙观和本体论的意义，天地一气，万物一气。人的生命形态是由"气"生成的，气聚而形生，气散则形散，人死谓之断气。以此为据，人类的审美活动，就不能停留在物的形象上，应当深入到内在的气质里。所以，谢赫"六法"，首推"气韵生动"，而荆浩则提出了"气质俱盛"一说。

"气韵"和"气质"有所不同，"气韵"表达意境，颇有神似意味，"气质"追求真理，要深入到事物的本质。因为，气为物质本体，本体才是真。但真不能以"气韵"呈现，作氤氲状，必以事物"质"的规定性来显示，所以"气质"说是从审美的角度去追求真理。

"我思"的山川倒影

"思"是荆浩《笔法记》中关于山水画创作的"六要"之一"要"。

荆浩的"思"，与西哲名言"我思故我在"同类，是他笔墨下的一重境界。

《五代名画补遗》载，荆浩有《山水诀》一卷，与《唐书·艺文志》所载荆浩《笔法记》应为同一书，书中谈到山水画创作的"六要"与"四势"，完整地保留了荆浩有关山水画的创作思想。在绘画理论上，荆浩提出的"六要"可与南朝第一位艺评家谢赫的"六法"有一比，两者都讲气韵笔墨，但荆浩"六要"之"气、韵、思、景、笔、墨"之中有"思"，这就使他超越谢赫，给中国的山水画带来了凤毛麟角的理性"气质"。

尽管人们意识到荆浩山水画理论卓尔不群，但是由于谢赫"六法"的经典性，人们还是习惯以"六法"为镜鉴，来对照"六要"进行品评，视

野格局还是受限于对"六法"的路径依赖，陷入两者的对应关系中，而无法进入荆浩的"六要"堂奥。

自谢赫之后，"气韵"带着南朝人的自由气质，生成中国审美的原教旨。连荆浩本人，也仍然以"气韵"为首要。如果"气韵"是一种有意味的审美状态，那么"思"则是组织这一状态的思想力，"气韵"是目的。"思"的功能，是将不完整的、碎片化的、美的元素整合为形而上的、美的形式。"思"更具有理性的力量，可荆浩还是将它置于"气韵"之后，这也许是荆浩对于作为先锋画家的自我，进行"戒喻"的美学分寸吧。

在绘画的形式上，荆浩不再用长卷以时间换空间，而以立轴自上而下开启天地。《笔法记》提到，尖峰、平顶、圆峦、连岭、穴岫、峻壁、崖岩等，为山的"诸象"；"路通山中曰谷，不通曰峪，峪中有水曰溪，山夹水曰涧"，给出了山、水、路的定义，又有"气势相生"之象。水是大山的血脉，滋养山体万物的母源，从飞瀑呼啸到溪流潺潺，它变幻妖娆，是大山的节奏。无论阳刚雍容，还是阴柔魅惑，都是大山之美。而运思则追随山中审美的脚步，将山的姿态、山的结构和山的要素都搬到一个全新的画面中去。

"思"是存在者存在的身影，它提醒你，你的存在，是因为"思"还没有放弃你，你还有"思"在期待，并且拥有"思"的能力。荆浩之"思"，因具有行动力的理性"气质"而成为"全景山水"和"全真山水"里的灵魂。正如他所说的，"思者，删拨大要，凝想形物"。"删拨大要"是提炼审美要素；"凝想形物"是结构布局。

"思"还表现为一种重构理想的能力，为"全景山水"和"全真山水"的出场做好形而上的准备。于是，"思"开始宣谕，山水画既不是自然的复写纸，更不是分解自然甚至解构自然、征服自然的人类主体意识的狂妄行为，而是运思布局如何在一幅富于理性"气质"的山水画里保值增值人的精神，只有此时此刻，"思"才是一种有效的自觉存在，才能在美学境界里获得一种对待山水的自由度。本来，"思"为自我立言，"思"为审美立宪，可惜的是，"思"仍未成为中国绘画的主流，还是"气韵"优先。"气韵"作为中国绘画的原教旨，它早已被格式化为无所不包的评价套语式的教条。

水墨无限可分

荆浩对中国山水画的另一大贡献，就是率先运用"水墨法"。

《匡庐图》是现存最早一幅被称作"水墨画"的山水画，叫"绢本水墨"。不过，《匡庐图》所显示的墨法已相当圆熟，而《钟离访道图》则带有开创期的生长气象，应当在前。

此前，画人物、花鸟多以线条，也有水墨探索，但未成气候。仅用线条，似乎难以表现山水的"气韵生动"，有人仔细分析过荆浩所画山水的步骤，先以线来确定山体形状，然后，用侧锋皴擦，形成小斧劈皴，最后，再用水墨渲染，墨法兼容笔法，这便是荆浩水墨江山的重大突破。

他说："墨者，高低晕淡，品物浅深，文彩自然，似非因笔。"用水调制浅墨，可以晕染高远的山水景致，烟霞朦胧，云雾缭绕，山脊若隐若现，都是淡墨画开；浓墨则表现眼前的景物或渊壑，为画面的层次皴染出有凹凸感的肌理。

墨色原本单纯，却因水的参与而无限可分，深浅浓淡，渐次展开，不断转化，在自然光线的时空变幻中，所谓"墨分五彩"，不过是一个形容单位，其实，水墨无限分。

忽而淡远，忽而浓近，忽而光芒，忽而阴沉，在"我思"的指挥棒下，墨韵的节奏与形式渐次生成，用浓淡来处理远近高低的关系，在高远、深远和平远的视域中，实际蕴含了透视的维度以及光的直白，还有什么比纯粹的黑色被水包容所生成的画面，更适合表现中国的大自然呢？尤其在经纬纵横的绢帛上，特别是本草式宣纸出现后，水墨就更加恣肆铺陈了，具有线条无法达到的表现张力。

"水墨"，打开了山水画的众妙之门，从表现形式和技法来看，荆浩解决了如何表现空间形式感的问题。《图画见闻志》《宣和画谱》都提到了荆浩对唐人滥觞期水墨画技的批评，诸如李思训"大亏墨彩"，"吴道子画山水，有笔而无墨，项容有墨而无笔"等评论。对于"吴带当风"，荆浩颇恨其无墨，线条再飘逸也不会起波澜，用笔越流畅就越难蓄幽妙；而天台处士项容则因过于宠墨，致使"棱角无足追"，"用笔全无其骨"。评论精彩。

荆浩还发现吴道子笔下"骨气自高"，项容用墨放逸，"不失真元气象"，故云"吾当采二子之所长，成一家之体"。这便是荆浩在笔墨得失间的取

舍，如草叶山花，如飞瀑戏水，至细腻处，笔下精神一丝也亏不得；而天远山峦、云霞雾雨，则皴擦泼墨带出的自由底蕴来不得半点凝滞。据说他直接师承唐代画家苏州人张璪的"破墨法"，而张璪又承王摩诘的水墨理念。荆浩评价其师说："气韵俱盛，笔墨积微。真思卓然，不贵五彩，旷古绝今，未之有也。"对于原创者来说，基本上，皆为"旷古未有"。

中国传统绘画中的"五彩"是指矿物颜料青、白、黑、赤、黄五种，就画面本身来看，皆以矿物五色"随类赋彩"填充。正像荆浩所说，"随类赋彩，自古有能，如水晕墨章，兴吾唐代"。自王维、张璪便开始在墨色中寻找突破，超越线描与矿料"随类赋彩"的局限，到荆浩终于找到了墨色自身所蕴含的浓淡，最适于表达大自然的不确定性。所谓"雾云烟霭，轻重有时，势或因风，象皆不定"。

六朝以来，线描不仅难以描绘山水间的不确定，还为"五彩"设色设定了各自的边界。唯有水墨则可以一色晕染万千，岂止墨分"五彩"？此五彩也许来自于对上述五种矿物颜料的对应，纸帛上水墨的层次感无限可分。这一便利来自于黑色恪守的属性——黑色是表达光明的前提。墨色由浓而淡是对光的渐次让步，对透明的宽容吸纳。而水墨在黑白过渡地带的自由度足够光的徜徉，远近高低、雾霭光芒等都需要水墨才能尽兴。水墨漫染出黑白交融后的灰色调，丰富并平衡了各种理想元素的孤立，将它们统摄在一个空间里，使一幅山水画面不再是孤立的、不同样态的集合，而是完整的境界，这要归功于墨法的表现。在水的配合下，墨统帅了全局。的确，没有水墨的方法，就没有山水画。

突破传统线描的单纯之后，皴法成为水墨写实的基本技法，最宜于表现山石之顽涩、树木之枯荒、大地之皴裂、江河之缓急等大自然的肌理质感，且变化多端，如斧劈、如锤捣、如云卷、如雨泼、如雪乱、如披麻、如旋涡，甚至如骷髅，等等，用来裸写大自然的质地，极具自由的张力。荆浩所用皴法并不固定，也许他在尝试各种表达山水树石的"写真"方法，而斧劈皴最宜表达北方山水。

荆浩将"墨"置于他的"六要"最后，这一促成山水画最终完成的伟大发现，似乎并没有被他拿来大肆挥洒，而是在一层一层地铺垫前"五要"之后，在他认为攒足了画家丰厚的艺术修养、在创作一幅山水画的条件皆备而只欠一个空间表达方法之际，画家终于轻松一晒，给出了"水

墨"的拓展。

黑色是宇宙之色，是大地之色，是大自然的底色，最具包容胸怀，揽山怀水，表达光明，不弃一草一木，在中国的水墨山水里，得到了充分的展示。画家借助大地之色无中生有，一层一层分水涟漪，涵容大自然风云变幻的不确定，隐藏神秘的美感，也在水天一色、山水连天中得大自由矣。

荆浩作为开山者，开拓了一个时代的审美领地。他喜欢大量使用笔墨兼具的各种皴法讲解山水空间的每一个细节的美好，用水墨宣谕大山的丰饶，以水墨泼染带来一场美学的拯救。

一个浩瀚的灵魂，可以将山水拉长至无限……

董源主要活动在南唐中主李璟年间，卒于后主李煜即位第二年。中主李璟文武皆能，对外开拓用兵，后庭谈诗论画，把个南唐经营得风生水起，为李煜积攒了丰厚的人文艺术家底。

那时，中原混战，民不聊生。董源在江南，生活优渥，加以担任北苑副使，管理皇家茶苑，连精神都能生出清风来，人们称他"董北苑"。绘画之余，又添了一份春天的风雅，吃茶去。但凡产好茶的地方，都有一片好山水，一边喝茶，一边寻山问水，在乱世，便弥足珍贵。他与春天一期一会，与江山一期一会，明年江山属谁？谁知道呢！赶紧把好山好水带回家，画画吧！

他善画人物禽鸟瑞兽，那是宫廷画师的看家活儿，可他更想把与他一期一会的江山画出来。于是，他开始钻研水墨山水画，灵感来自对新事物的喜悦，敦促他不仅超越了以往人物花鸟画众家，而且助他成为与荆浩齐名、又别具一格的山水画家。

《潇湘图》前世今生

《潇湘图》是董北苑的代表作，被画史定位为山水画的"南派"开山之作。卷裱引首栏有董其昌题跋，讲述他与这件珍品的奇遇，于是，这幅画便与他"三游潇湘"轶闻一同流传。

《宣和画谱》录入御府藏董源78幅图，皆不知经历了怎样的辛酸，在南宋离乱中流离散佚。其中《潇湘图》在600多年后，重现于董其昌之手时，虽已落得半截残躯，毕竟还是回归画家之手了。

公元1597年万历二十五年，夏日，董其昌在长安偶得一幅长卷，上有文三桥题"董北苑"三字。文三桥是文徵明长子文彭。董其昌慢慢展开卷轴，虽仅存一半，但还是让他恍然大悟、兴奋异常，让他想起了《宣和画谱》所载的《潇湘图》。他开始回忆一年前"持节长沙"，行经潇湘道的片段，"蒹葭渔网，汀洲丛木，茅庵樵径，晴峦远堤"，竟然"一一如此图"，似身临其境，有不动步而重作湘江客之感。

如此写实的山水，促他忽生感慨，深感后人对山水与山水画关

系的误读，他说："昔人乃有以画为假山水，而以山水为真画者，何颠倒见也？"过去，人们多以为画上的山水是"假"的，其实哪有什么真假之别呢？山水画本来就是对自然山川的写真。

一般来说，来自审美经验的真山水，除了自然山川的真，还有人的自我意识与之感应的真，这样的真，北有荆浩，南有董源，当然还要有真懂的人。

而董其昌，就是这样一位真懂者，他是他们的知音。600多年以后，哪怕只剩下半截残卷到他手中，江南山水的气质，依然向他扑面而来。他曾身临其境，王朝虽改，江山难移，他在潇湘一带，亲见了画上的景致，也许他还做过写生，所以，他一眼就认出"潇湘本尊"了。

除了山水的真，还有画面的真，因为山水的真仅能确认《潇湘图》中的"潇湘"二字，还不能确认这卷《潇湘图》，就是董源所画过的《潇湘图》，还必须对画面本身进行考证。董其昌的考证，不仅通过文献索引，还有画家对画家的笔墨体认，他临摹过董源的作品，对其精微深处，尤能神会。

董其昌对于《潇湘图》的考证，用了两重证据法，一重是还原山水的真，二重是体认画面的真，这对于确认写真时代的山水画尤为得体。因为写真时代的山水画，属于原创时期，荆浩与董源，一北一南两位开创者，他们没有师门能够承继，没有摹本可以临摹，只能师法自然，写真山水。荆浩在北方太行山中，以高山为主体，故多写立轴，而董源人在江南，起居于江湖之间，故以水为主，多画长卷。自二子之后，山水一脉，始开师门，且立师法，而有师承，荆、董巨作，后世多以临摹传承。

写真，为荆、董本色，即便如荆浩建构理想山水，那也是在大山里与山水朝夕相处，以艺术的思想之眼择入山水元素，从现实山水到山水画，是画家主体从认知到表达的过程。董源画中山水，烟峦出没若龙，是江南真山真水的写实，正如米芾评之："溪桥渔浦，洲渚掩映，一片江南也。"董其昌流连于《潇湘图》间，恍若重游潇湘故地，兴奋地自问："余何幸得卧游其间耶？"真是天外飞来的好运，睹画如卧游潇湘了。

《潇湘图》之美，惊扰了董其昌，潇湘烟云萦绕不去。两年后，公元1599年万历二十七年，他作为湖广提学副使再次到湖南。这次，他随身携带半截《潇湘图》，重觅图中之境，以便再作印证，加上得图时的"卧游"，正合他说的"予为三游湘江矣"。

董其昌在《潇湘图》上盘桓浸淫十几年，感悟良多，屡次题跋。"忽忽已是十年事，良可兴感。万历乙巳九月前一日书于湘江舟中。董其昌。"这一"良可兴感"，便到了 1605 年的夏末。1613 年，他畅游扬州附近的射阳湖，再于湖中览阅《潇湘图》，"万历癸丑射阳湖舟中阅。四月十七日"。依王朝纪年惯例，这一年应该是万历四十一年。

董其昌于 1636 年去世，数年后，《潇湘图》转到好友袁枢手里。如今《潇湘图》前隔水仍留有王铎题证，"亲家收藏如此至宝。葵丘城堕家失，有此数帧，不宜郁宜快也。王铎。"大书法家王铎与大收藏家袁枢是姻亲，明末农民起义中，《潇湘图》幸存，王铎慨叹不已，特此题记。1645 年，王铎与钱谦益一同打开南京城门降清，一个"华丽转身"，他便由大明王朝的太子少保、户部尚书，文渊阁大学士、中书舍人，成为清王朝的礼部尚书，任明史副总裁。

如今，半截《潇湘图》，藏于北京故宫博物院。

走出皇家山水遗范

一千多年后，我们尚能有幸观赏荆浩与董源的水墨山水。何其幸哉！更让我们开眼的，是他们不同的江山感，带来的艺术风格的异趣。

可他们的审美诉求是一致的，水墨里澎湃的都是士人的独立精神，山水生成了他们自由人格的样式。荆浩在北国大山中皴染理想，董源在江南烟渚间"轻描淡写"了一方桃花源。

后梁，盘踞太行，有背靠大山的底气；南唐，跨越长江两岸，有江河湖汉隐约、扁舟垂钓的安逸，更有丘陵逶迤错落、耕读人家的笃定。与荆浩不同，董源不避世就已出世，至少从山水气象来看，整个南唐家国就像一座出世的仙山画卷，他不必像荆浩那样自我放逐到太行山里，他有皇家画院可去，如果嫌画院这座象牙塔烦闷，那就到皇家茶苑去转转，看茶林起伏绵延，孕育他笔下的山峦烟雨。

董源虽在皇家，但精神早已游离，新兴的水墨山水气质，敦促他从金碧山水中出走，带着皇家江山的赭绿，走进水墨皴染的士人情怀，沐浴更衣后，眼前已经是一片淡设色的桃花源了。

宋人郭若虚于《图画见闻志》中说，董源"水墨类王维,着色如李思训"。

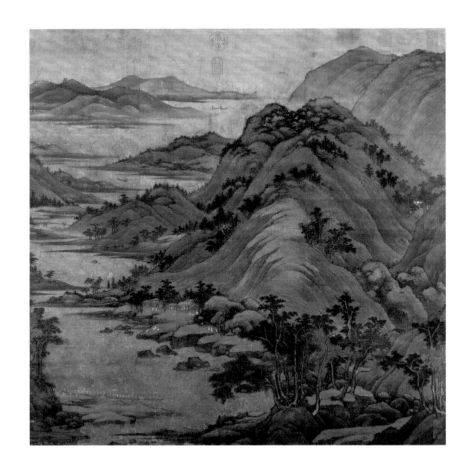

这一评价基本为董源山水定了调，却忽略了董源在两者之间精耕细作的那片淡设色的、唯美的过渡地带所内涵的美学张力。这一张力也促成他自身的创作风格实现由皇家院体派向文人画的过渡。

王维被看作中国水墨山水之开山之祖，"类王维"是说董源在水墨运用上，已有"品物深浅"的"造意之妙"，而此"妙"是水墨自然晕开的文采，而非画家手中的笔触。这一"妙"，被苏东坡的审美之眼捉住，便成为那种稍纵即逝的诗意情绪。苏东坡从王维的画境中拈出水墨的诗意，又在王维的诗里赏出画面的美感，提炼出"画中有诗，诗中有画"之诗画并重的"大写意"式的美学特征，尽管那时还未出现画家在画上题诗的行

为，却为后来文人"咏情性、写物状"，开拓了"不托之诗则托之画"的表达渠道。东坡与郭若虚大概同时代，他们对王维山水画的评价如出一辙，表明了宋代文人审美意趣的共识。

水墨很适宜"咏情性""造意境"，董源用墨，一开始就抓住了王维"写意"的脉息，较王维的禅境，他更增添了一抹淡淡的雅致。

"着色如李思训"，则指出董源的笔墨里，还有皇家山水的遗范，兼有院体的贵格。李思训生于大唐，为宗室近支，他用重青浓绿画山水，追求色彩明亮的张力，直奔贵气而不妥协，成为皇家山水的典范，为画界称道为"金碧山水"。

董源的设色谱系，源出李思训的金碧山水，但新兴的水墨影响，不啻一场精神"诱拐"。他在水墨上，施以淡淡的青绿，是对皇家遗范的一次个性出走，是任性于艺术呼唤的自我放逐。

他走得轻声淡色，踽踽独行于水墨、烟绿的过渡地带。对他来说，批判不是一种话语权的对峙，而是以一种更为自由的色彩驾驭能力，给予皇家青绿一个更美的呈现；在对浓设色谱系消解的淡设色中，足足过了一把自由设色之瘾。看得出他在解构既定色彩秩序中获得了欢快与巨大满足，但他内心沉淀的艺术律令，给予他的判断能力，不是基于是非好坏，而是遵从美的法则，才会使他有以王维和李思训同为宅邸的自如，以及在院体与文人趣味之间游走的放松。他的山水既不承载表达"政治正确"的金碧大青绿，亦非为高蹈之士归隐独居准备的峭壁奇瀑，而是可游可居，可渔可樵，可耕可读，如平常心的桃花源。

他不峭竦，也没有棱角咄咄，只以"净静"的美学维度，将重青浓绿过滤为淡淡的绿，便带来一场对金碧山水的悄然变法。在人们还未及惊叹他的伟举时，他已悄然地走进文人与皇家的合璧，握手谈笑间，还原了江南烟雨中的真实色彩，水墨之间，皴染一抹淡淡的绿，开启了中国文人画淡设色的心情和意境。

淡设色桃花源

观画如观人，董源"不为奇峭"险笔悚人，亦不为"金碧"折腰，那会亏损他笔下平淡的自由度。《潇湘图》就像一卷淡设色的江南桃花源。

　　画面上，不施一笔水纹，却有烟波万顷的舒阔，借助绢底色反映光与水的融洽，才会有云雾晦明的效果。晦明，是光在空气中被水分解后的隐约状况，是对江南烟雨的微妙写照。画中圆峦绵延，迤逦到湖天尽处，山脊线在"披麻皴"细腻而密集的拥簇中，皴出远远的天际茂密。偶尔雾霭泛涌，带来山头呼吸光的通透。山坡草地上一派淡淡的丘陵舒展态。

　　点染山石，圆融错落，节奏从容淡定。高山脚下的坡地间顶天铺陈，丛树深蔚，有茅屋数栋，隐约可见。山坡伸向湖水，如大山的襟袍衣摆，做了江湖的岸边，为归帆的靠岸，为旅人的作别，为红颜的折柳，为捕鱼的生计，为蓑翁避世的垂钓，那山与湖才相挽相拥、彼此契约，永不分离。

　　那些深入湖心的洲渚，则争相邀约两岸，却又衔水擦肩形成湖汊，隔水注目，纵横繁复，滋养着芦荻草木繁密，成为鸟禽栖息的湿地。残截部分，沙洲上有数丛芦荻，萧疏若梦，恰到好处。

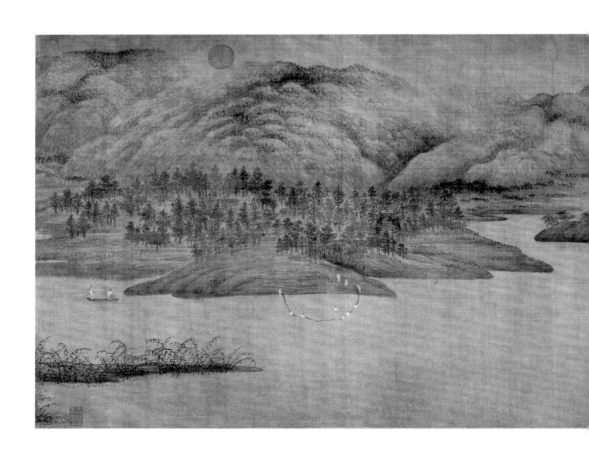

只是不知残损的那一半是怎样的图景，仅此亦有不可续之美。远处散落三五渔船似柳叶御风，近处一大船，许是刚刚离岸抑或是即将靠岸，可见艄公与舵公分立船头船尾，伞盖下坐紫衣、红衣人，岸上数人彬彬，揖别或迎归。再远的对岸，水中岸上有十人结网，不见渊鱼却知鳜鱼正肥。

一卷淡定，水墨里没有市井人家的喧嚣，而是静若处子；淡绿设色，止于水墨共进，是持守赭绿的老派所支撑的端拱与体面，在笔揉"净静"中再新生出一种精神洁癖，对任何审美之外的世俗杂质都充耳不闻，主君李璟的宫体词难与之媲，少主李煜的"故国明月"那点后知后觉的自我意识乡愁，或可与之共鸣。

米芾唯恨自己晚生，没能与董源"共克时艰"，他对董源的评价是长叹的，叹其"平淡天真，唐无此品"。

米友仁更是满脑子《潇湘图》，他画《潇湘奇观图》一卷，既是对

《潇湘图》长卷，绢本淡设色，纵50厘米，横141.4厘米，南唐董源作，现在流传的版本为残卷，北京故宫博物院藏。

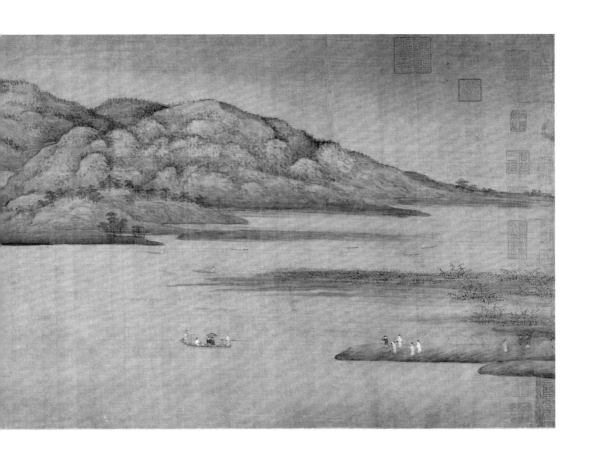

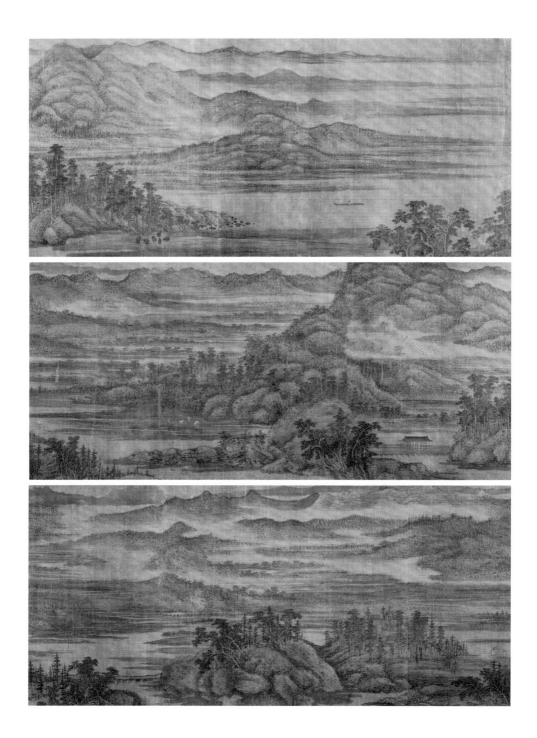

▲ 《夏山图》长卷，绢本水墨淡设色，纵49.4厘米，横313.2厘米，南唐董源作，上海博物馆藏。明
代书画大家董其昌曾收藏此卷，并认定此图为五代董源所作。《夏山图》卷用笔抽象凝练，是对
沈括《梦溪笔谈》所言"（董源）其用笔甚草草，近视之几不类物象，远观则景物粲然，幽情远思，
如睹异境"的很好呈现。

父亲"长叹"的回应，也是表达对前辈的无比景仰。他在"自识"中写道：
先公居镇江四十年，生平熟潇湘奇观，每于登临佳胜处，辄复写其真趣。

　　镇江与潇湘，本在两地，一在长江下游，一在长江中游，米家居镇江，处下游，与潇湘何干？若作地名解，米友仁说先父居镇江 40 年，而最熟悉的却是"潇湘奇观"，这话便说得有点儿驴唇不对马嘴了。显然，所谓"潇湘奇观"不是指地名，而是指画名，很可能就是董源《潇湘图》之别名，也就是说《潇湘图》曾经米家父子之手，二人目睹心识，得其"真趣"，遂成"最熟"，所以米友仁作《潇湘奇观图》，乃以《潇湘图》之"真趣"画镇江山水风物，所作之画遂亦名为"潇湘奇观"。

　　米友仁所谓"真趣"，无非以"平淡天真"去理解山水本色，因此，即便他登临镇江山水抑或其他山水，画出来的依旧是董源山水的"佳胜处"，平淡天真中的自然山水。

唯美的治愈力

董源的山水画，内存一种救赎的力量，蕴于"淡墨轻峦"中。

造景中远山近水之澄明，可以洗涤所有投射于它的视线；江渚浩渺里，一种唯美的信仰式温暖，向视线后面的心灵靠拢。山水画的对象，原本就纯粹，而董源以其天真的洞察与对象的纯粹性一拍即合，他只要顺从所要表达对象的天性以及自我的天性，就足以创造一个唯美的世界。

面对如此"净静"的世界，任何世俗的欲望都会因使它蒙尘而惴惴不安，这种对人性的净化与拯救，出自一种审美的力量，这是一种比近代以来才兴起的"知识就是力量"更为原始的力量。

读《潇湘图》，全然感受不到乱世的喧嚣，嗅不出一点儿血雨腥风的味道，乱世宛如被隔离在江山之外，桃花源不在世外，就在江山之中。在潇湘云水中摇着渔舟的老翁，他不知有什么十国分立，也不知有什么五代更替，他们宁静到不带一点儿烟火气，似乎就是个没有时空的恒在。董源动用了审美的力量，把无限江山从刀光剑影的乱世中拯救出来，同时也给他自己一个安身立命的所在。

淡设色，最适宜表达江南山水的淡远，在表达与被表达的"淡境"中，淡化了人的欲望。水墨淡，青绿也淡，山不动，水也不动如山，一切静默如天，但它所呈现的美学意味，却如同一个信仰层级的过滤器，过滤了人间所有情绪的杂质。没有任何宣谕教化等人为的企图，没有帝妃缠绵的潇湘传说，没有神人交感的暗喻，唯有恬淡的富庶。"恬淡的富庶"是山水本色、生活本身给予心灵的一个尺度，可用来衡量精神的富裕程度，与物质没有太多关系，可为心灵提供一个不再拥挤的上升空间。在这个空间里，人文是船，是渔网，是送往迎来的山居岁月，那岁月，跟历史无关，跟传说无关，只和自己的生活发生关联。

《潇湘图》，不但"净静"，而且"生动"，"净静"是画面，"生动"是画面呈现的灵魂姿态。以一个"生动"的灵魂，去触动另一个静中欲动的灵魂，亮出的"生动"底牌，是一种逸格驾驭下的适度释放。那份内在的无法安宁便在他笔下的山水里充盈，为江南烟峦注入了一个灵魂的走势，救赎之力浩浩荡荡，却又不起波澜，不见风浪，有如江清月近那么平平常常。

董源的另一幅画，《北苑山水图》，出处不甚明了，卷轴，绢本设色。

上没有名款，但有宋御府宝藏大印，以及多枚藏款钤章，并附后跋，说："此写虽无名款，与旧藏天下第一图笔法如出一手，且系宋绢。有'御府宝藏'大印"，王鏸世宝长方印，曾经孟津昆仲鉴赏，当为北苑真迹，必有觉斯，题跋后遗佚耳。戊申二月任斋记。"除"后跋"这一文字线索之外，唯有《北苑山水图》自证了。如"后跋"所云：其笔法设色，确与董源之《夏山图》《潇湘图》"如出一手"。近6米长的卷轴上，淡设色的峰峦起伏，似山风奔跑，又从容不断，如浩瀚的灵魂，奔波在山间。如果《潇湘图》"净静"到几乎容不下一根针的跌落，那么《北苑山水图》的山脉运动则像流浪远方的长江之水，逐浪飞花却又波澜不惊。

两幅画，一静一动，是董源对江南山水丰富内涵的精准提炼。无论其"静如处子"，还是"动如脱兔"，都是为表现江南山水的独特语言。《潇湘图》呼吸平淡，却在观者的心灵里引起波澜；《北苑山水图》奔腾浩瀚之后，却平复了观者的心灵。

灵魂的水墨印象

形式主义者认为，艺术的卓越在于将熟悉的对象陌生化。

毕加索是个典型的例子，而一千多年前中国的董源，已经开始将他熟悉的山水陌生化，峰峦被他拉长变形，山脊线也奔放起来。画家哪里是临摹自然，分明是把自然作为释放他自由意志的空间，在勾勒丘陵起伏与人的精神关系中，让大山跟着他的审美意识奔跑，他暂时悬置了善恶，与他笔下的山脉一起奔跑，迫切追问人在自然中的审美意义以及生命应有的样态。因此，他不给你静止不动的大山，就是让你追随奔跑的山坡，直到灵魂开始焦渴起来，就像夸父逐日，奔向五光十色的焦渴。金碧山水里，安顿不了这样焦渴的灵魂，它需要一场水墨的及时雨，为焦渴皴染一个新形式的山水，解构或颠覆传统山形的审美习惯。当新的宇宙意识觉醒时，早已满眼芳华。

《北苑山水图》，奔放着山水画初创时的自由精神和画家惊人的形式能力。

大地山丘背负着轻风奔跑，向着远方，绵延不尽。追随山冈，起伏光的欢乐；缭绕草木，翻滚风的笑声。即便气喘吁吁，也不能让光与风掉进

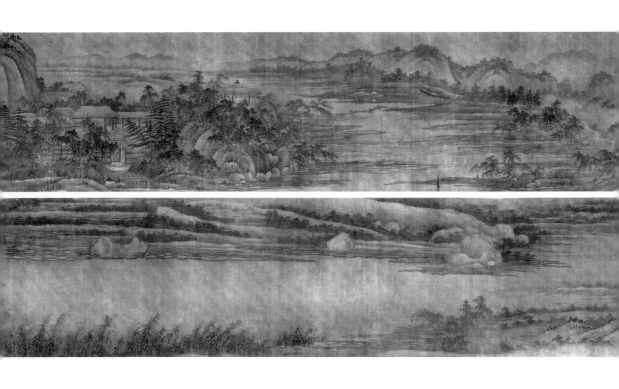

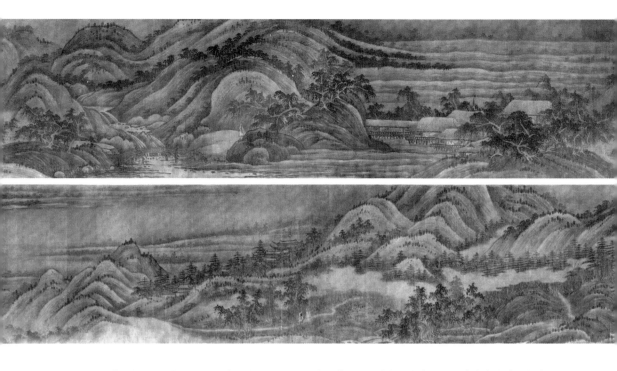

▲《北苑山水图》长卷，绢本设色，纵38.8厘米，横593.8厘米，出处不明，传为南唐董源所作。

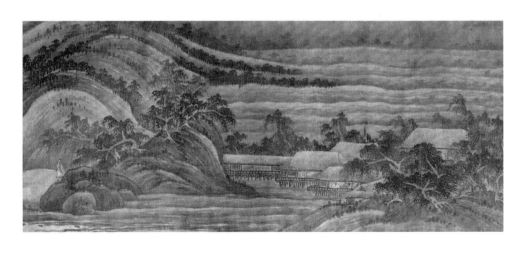

▲《北苑山水图》细节

草丛水土里。要让它们跟着山岚回旋，掠过树林秀密的枝叶，吹拂草廊茅舍，撞上山道上的行人，撩拨草庵偶见的持帚门童，再爬上一个又一个山冈，奔下一道又一道山梁。一路上，远山朦胧，远水无痕，山带着水，水追逐山，只有遇到清寂单薄的木栈时，山水才渐渐舒展了江河湖汉的雍容，清渚烟汀上，苇草华滋。画家的欢快，成就了山脉的节奏，在速度的伸展中，在时间的形式里，上演着生命的接力赛，直到抵达他的桃花源。

正如西哲所云，只有当形象反抗既定秩序时，艺术才能说出自己的语言。董源的山水画，悄然间已经脱离了皇家金碧山水的遗范，他用水墨山水反抗了金碧山水的传统秩序。董源是写实的，但他没有止步于写实的固有形式，而是将山水抽离出来，给它一个新的形式，走向"境由心造"。

"心造"是在写实基础上的主体性超越，是主体意志在遭受存在包围时的挣扎，是生命力上升遇阻的反抗，面对大于个体表达的大前提所带来的压力，艺术的使命就是让艺术的"心造"说出自己的语言。在解构中生成，在反抗中创造，那作品必定是震撼的、刻骨铭心的。

这是《北苑山水图》带来的审美启示，那奔放着的沉郁和沉思着的浪漫，显示了审美的分寸，有一种趋险而又复归于平衡的矫正力。他享受着天纵之才的恩泽，只要率性，绘画的语言就会活灵活现。

文艺复兴以来，人文主义的尺度，指向个体解放，承担批判现实的使命。而中国山水画，虽然与之同在一个人文关怀的界面上，皆在理想的、唯美的维度里传递审美救赎的能量，但"焦点"与"散点"的指向，却不尽相同。中国山水画的笔墨效应，无论如何都无法成为一把手术刀去解剖人性，但它可以成为一把锄头，在桃花源里耕读，在理想家园里卧游。

面对现实，虽然理想国与桃花源都有悬置于未来的乌托邦属性，但乌托邦所具有的现实批判性，是桃花源难以提供、山水画也无法表达的，它们只是暗示某种对现实疏离的情绪。理想国可以成为革命的号角、自由的钟声，它在本质上是对现实世界的否定，完全有可能将批判的武器转化为武器的批判，与现实的国家机器进行肉搏。

可桃花源，并非国家形态，而是聚族而居、在乎山水之间的边缘化存在，它不是作为否定的力量横空出世，而是作为一种朴素的美的存在，对个人生存在现实的处境外所做的新安排。它吸引人的，不是治国平天下的帝王将相的功业志向，也不是寄生于政治文化的才子佳人的情怀，而是自由和

美。它只负责对人的精神救赎，并自有其社会基础，正因为"山高皇帝远"，才有了在山水之间聚居形态的自然社会，也就是山水画中所描述的自然生活、诗意栖居的桃花源，展现了文化中国美丽生存的一面。

董源，绝不会让他笔下奔跑的欢乐之光，散落在人性的不毛之地上，抑或人性的幽暗处，而是引导人性向往他建构的桃花源。那里不存在心灵的荒寒，精神给养充足。而他留给山水画中的救赎精神，也许是出于自我救赎的同时，顺便释放出来的一丝光亮。

对人性焦虑的毕加索，恍若被哲学绑架的医生，被胁迫着不停地为他的艺术对象做手术，将哲学给出的病灶以艺术图像的形式公布出来，解剖人性，用艺术治疗哲学疾病，施救人类的迷茫、迷醉以及无所适从的"存在"。的确，哲学要完成原本的使命，必有艺术参与。美是整个哲学批判的根基，所谓批判不是预设对立的"丑"，而是基于人性的要求，确立真、善、美。

当是非难辨、善恶难分时，美便成为人唯一的终极追求。在愈益复杂的人性成为艺术对象之后，艺术遭遇了与哲学同样的命运，被当作了一种精神治疗方法，但艺术之于美的唯美诉求毕竟不同于哲学，在哲学忙于解救人性异化的不断挑战之际，美学依然任性于"皴染"式救赎。

中国山水画，在君主专制追求大一统的常态下，开启了审美救赎的自由一隙。一般来说，西方人有天堂可去，中国人有江山可往；西方人画了多少天堂，中国人同样就画了多少山水。

从这一点来看，所谓"文化的内在调节机制"，无他，唯追求美而已矣。我们不能因为专制的强势就无视人性在文化固习里争取生存空间的努力，在美的夹层中寻找独立精神释放的渠道，尤其是在山水画里开拓文化的江山，才是自由之思想的一个好去处，是对中国文化的一次审美的救赎。

浩瀚的留白谱系

文人画溯宗王维，是王维用"破墨"笔法，为文人画开宗。

所谓"破墨"，就是浓墨未干再施淡墨，淡墨未收又抹浓墨，层层递染，浓淡氤氲带出纷纭的质感。若没有驾驭水墨的深厚功力，很容易乱了分寸，"破墨"有可能就是一团脏墨。

董源有这个实力。他在有限的空间里"破墨"不动声色，再把大量的

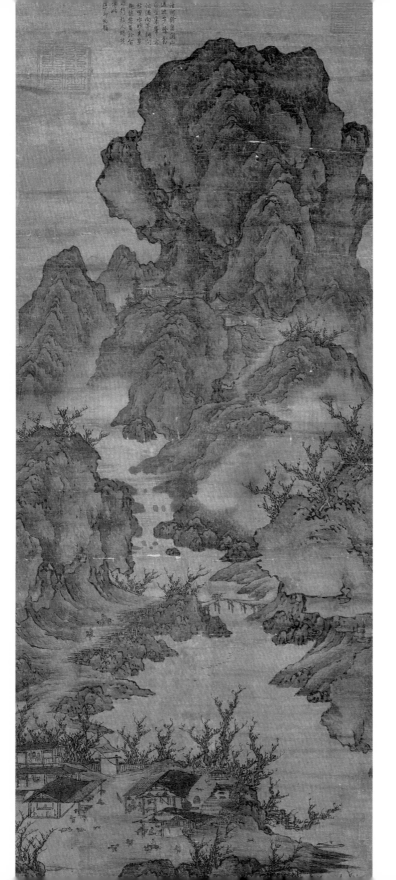

空间处理成"留白"。留白，是灵魂无言于审美的馈赠。一个浩瀚的灵魂，由"破墨"到"留白"开启了文人画的源头。

　一个人，精神上能否自洽，决定了影响自己的能力。董源毕竟身系皇家，长期熏染皇家的精致与精益之风，再怎么破墨皴染，亦自有其淡定与从容、矜持而自律的艺术尊严，透着贵气。沈括在《梦溪笔谈》中，一边称董源写实，一边又说他的画大体"皆宜远观。……近视之几不类物象，远观则景物粲然，幽情远思，如睹异境。如源画《落照图》，近视无功，远观，村落杳然深远，悉是晚景。远峰之顶，宛有反照之色，此妙处也"。近视不类物象而远观皆妙，妙在对于具象的突破，开了写意的先河，印象的风气。

◀ 《关山行旅图》立轴，绢本浅设色，纵144.4厘米，横56.8厘米，五代关仝作，台北"故宫博物院"藏。目前被认为是关仝唯一真迹。关仝，五代后梁画家，长安人，师从荆浩，喜作山河之险，但大师也有败笔，米芾在《画史》中，评之"工关河之势，峰峦少秀气"，一语破的。"关家山水"出关中，关仝就像关中山势之险一样，每在"峭拔""辣擢"处着眼用力，追求"危险"的美学效果。关仝并非那种艺术显灵之人，而是属于刻苦类型，刻苦一处即得一处的光芒，用力不到的地方则粗拙不敏。"辣擢""峭拔"，执着于山体危峰，便是他的光芒惊人处，如杜甫诗"语不惊人死不休"。《关山行旅图》，画面上方危峰欲倾，直逼眼前的重墨写实，一笔"倾"成的峰顶，悬于天空，威压视觉，这种"头重""脚轻"的构图，并非愉悦的审美体验，表明关仝的山水抱负，或是他个体境遇的况喻，所呈现的精神样式不再是关乎建构自我江山的自由抒发，而是表达现实在大山危峰语境中的江山威迫感，在现实与山水理想之间的个体自由意志，似乎正面临抉择与晦涩的游离状态。也许这些痛点，才是关仝艺术的审美值点。他可以屈服于自然，但他痛苦的张力不会在回归自然中与任何以痛苦为前提的存在和解，他不会给树枝一片绿叶，更不会给出"小人物"的舒适姿态。比起关仝的用力，董源显得轻灵，无须炫技，亦不做惊人之语，文人书卷气以及院体格范的天真集成，率性自由，唯美是用，全无迎合。因此，后世临摹董源，会有一种消解虚高自我的天真愉悦感，以及对膨胀的情怀做减法带来的笔意轻松。

荆浩以其个性开宗立派，董源则具有大宗师的格范。他把荆浩那种尖锐的精神穿透力，涵养成平淡天真的圆融，将设色与水墨、写实与写意统一起来，开启院体画向文人画的过渡，随着他将皇家金碧山水降解到水墨，又让设色走进水墨，"金碧山水"走向了中庸调和的浅淡。

他不仅开出山水画一宗，还开出山水画里的文人画一脉，他身后，有个追随他的一脉相承的山水画和文人画的谱系。同时代，有学生巨然追随他，宋代有拥趸沈括、米芾，宋元之交，有汤垕《画鉴》赞他在各家之上。并说宋代山水画超过唐代的，只有李成、董源、范宽三人，这三人的画，各有各的特点：董源得山之神气，李成得体貌，范宽得骨法，故三家照耀古今，为百代师法。相比之下，"神气"最难得。

元代以后，董源的灵魂更加浩瀚了，他的声望越来越大，受他影响的人越来越多，经过时间的拣选，李成、范宽都难免时有落寞，唯独董源，那片天真烂漫的本色，不仅丝毫未打折扣，而且居然还在保值增值。当年米芾就说过，董源天真，无半点李成、范宽的俗气。后来黄公望在《佩文斋书画谱》"元黄公望论画山水"一条中，重提当年米芾说过的老话，之后又说，画山水一定要师法董源，就如同作诗要学杜甫一样。这样的说法，可以说是真正理解了董源浩瀚的灵魂，真正懂得了什么是真山真水的天真。

对于董源的"一片江南"，黄公望理解颇深，《南村辍耕录》卷八有"黄公望写山水诀"，提到"董源坡脚下多有碎石，乃画建康山势"，"董源小山石，谓之矾头，山中有云气，此皆金陵山景"，可以看得出，他对董源的山水画，几乎都做了两重证据的确认，有如潇湘之于董其昌。一个浩瀚的灵魂，终于在不同时代找到了可以为之代言的深邃传人，宋有米芾，元有黄公望，明有董其昌。

比起荆、关的力道，董源则显得轻灵，若谓荆浩在北方构建理想国的样式，那么董源则在江南述说桃花源的愿景，而那幅《潇湘图》正好表达了"桃花流水鳜鱼肥"的江南山水民生景观。

董源还有一幅《洞天山堂图》，可知他对桃花源天堂般的憧憬。他每一笔都落在江南的真山真水上，山头苔点皴密，山峦水天云晦，峰峦若潜龙隐约，汀渚溪桥连接垂钓人家，民生的风土是他笔下的常态，如沈括所言"（董源）多写江南真山，不为奇峭之笔"，是对金碧山水画的一次拯救。

他以平实的笔法告诉人们，桃花源就在你眼前、你身边、你脚下。董

源无须炫技，亦不做惊人之语，但皇家贵气、文人书卷气、院体大匠气，都集合在他身上，形成平淡天真的从容格调，唯美是用，全无迎合。因此，后世临摹董源，总会有一种消解虚高的天真愉悦感，以及对膨胀的情怀做减法带来的笔意轻松。元末四家和明代吴门画派，皆奉董源为典范，明末"南北宗"论者虽然在理论上尊王维为"南宗画祖"，实际上却是在祖述董源。

雪底蓬勃的消息

巨然是董源的嫡传门人，《圣朝名画评》说他是江宁（今南京）人，《宣和画谱》说他是钟陵（今南昌）人。南唐来回迁都，画家们跟着皇家画院迁移，难免造成籍贯混乱。公元 961 年，李煜即位国主，恢复金陵为国都，董源便从钟陵到金陵了。

巨然得董源亲授，大概就在董源到金陵以后，《圣朝名画评》说他"受业于本郡开元寺"。可能受业的时间并不太长，巨然却深受老师"披麻皴"审美感召，他将老师的"披麻皴"，披挂千山万壑，皴遍江南一草一木。峰峦竞奔，笔墨秀润，讲述的全部是老师的"皴山皴草"的山水故事，对后来山水画发展影响颇巨，世皆以"董巨"并重。不过在山水造型上，巨然不再像老师那样徜徉于卷轴，而是在立轴上仰视大山，颇似荆浩和李成的山水构图；在运思观照上，他似乎不太在意山水间渔舟唱晚、桃源耕读，而是一味埋首点皴幽远的仙山道峰，少了些许平淡天真的纯味真趣，多了些表现他抱着经营"性灵"的志向而进山问道的"艺计生涯"，虽为僧人，反倒颇多世俗情怀。诸如传世作品《秋山问道图》《万壑松风图》《溪山兰若图》等，以群山竞披"麻皮皴"取胜。风格直白，皴山满贯，审美爆发，为画史乐道。

道闻未闻？那是一生之事，是不得而知的，而刻意阐扬一技，却也是画院生的看家底牌。巨然当然无法企及才华天成的董源，他在自然山水间绝不恃才横溢，只给山头苔点，渐次内敛，余则大量留白。

反倒是另外一幅作品《雪图》，因颇具争议而被悬置，却与巨然的精神世界更为接近，表达了离乱丧国之后天地万物之于"生"的纯净。有人把《雪图》归入范宽名下，也有人把《雪图》置于李成身后，甚至还有说是郭熙笔法，唯独董其昌鉴定为巨然作品。

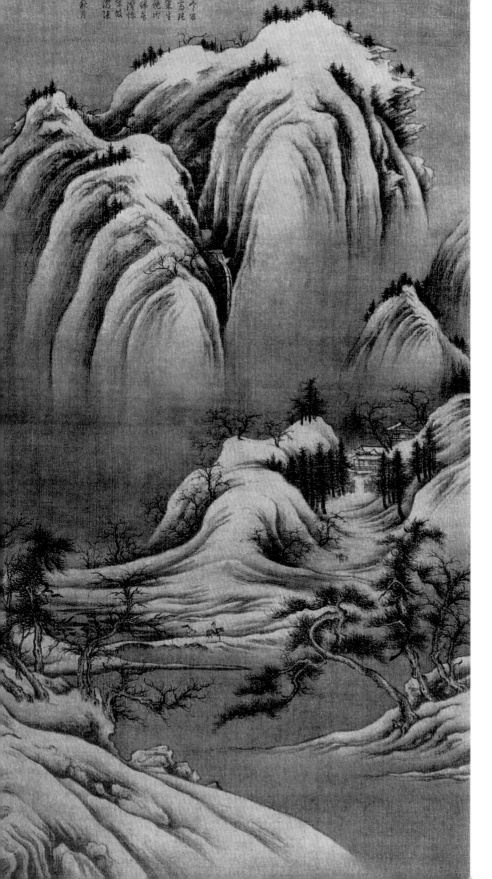

的确，《雪图》没有题款，但上有南宋皇家图书馆大印"缉熙殿宝"的钤章，至少这幅画的年代资本，应该在宋理宗以前。现藏于台北"故宫博物院"的《雪图》本尊，上诗塘有董其昌题"巨然雪图，董其昌鉴定"字样。董其昌是以他亲临巨然山水画而得之的心法鉴定的，他熟悉巨然的技法，可以之为依据。从时代来看，公元 975 年宋军占领南京，李煜奉表出降，巨然随后主至开封，居开宝寺，受邀为学士院墙壁画"烟岚晓景"图。画成，据说一时称绝，画声远播，巨然取得了巨大成功。身为亡国之臣，又是一名职业画家，无论从哪一个角度，已然身居北方的巨然，都会研习北方画风，写生北方山水。因此，《雪图》隐约有李成等的风格并不奇怪，但更多是他尝试改变画风时的另一重境界，自由喜悦超越。

是否可以换个角度，去探求改变风格后巨然的艺术追求呢？可以肯定《雪图》似乎放下了师法对他的内在羁縻，彻底释放了自我，更为个性、更为奔放、更为激情、更为昂扬在"留白"之间，与以往端拱、矜持以及肆意"披麻皴"的雄奇险峻不同，呼啸而过的笔底率性，任性"疏野"他的另一块精神领地。

雪是静的，静如处子；但雪底是动的，有生命在萌动，而且是奔向春天的生命速度，如脱兔般使一切设防都来不及阻挡的瞬间，生成精神的光芒，照亮心理视觉，去触摸雪底的热烈，散点透视中透出生命体贴生命的感动。

《雪图》表现北方的枯寒，有李成的冷峻，可以寒蚀万古萧疏。但李成的枯寒之气，必是骨子里的枯寒任性方能成之。而巨然是带着江南早春二月的湿寒来体贴"萧旷枯寒"的，因此，他的"萧寒"不见一丝残酷，纯净唯美，莽莽雪原，起伏险峻中满是生机！不是"天地之大德曰生"吗？他却不着眼于春天之生，而是沉迷在主"杀"的冬季去寻觅蚀魂的生机。

只要有雪，就有瑞雪覆盖的生机，以他灼灼可见的热肠，去描绘内心对生的期待，向世人宣谕枯寒肃杀的背后，必是生机一片，那雪底早已生成"春有百花秋有月，夏有凉风冬有雪"的意象。

"披麻皴"逐渐内敛，隐约连缀着冬雪的襟袍边角。白色颜料此时是描绘"无"的宠儿，给《雪图》淡设色，覆盖矾头密林。画面的最高峰，也许出自画家情绪癫狂之际，满眼山脉若龙；顺着山脊望去，白雪覆压的主峰，若"老子犹龙"，万古的眉眼，堆挤出千年的慈笑，眉毛胡子一把

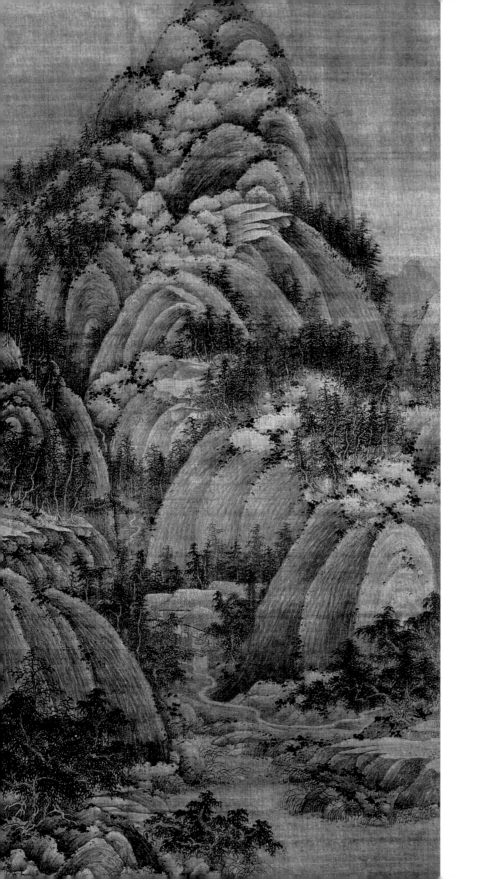

《秋山问道图》立轴，绢本淡设色，纵165.2厘米，横77.2厘米，五代巨然作，台北「故宫博物院」藏。巨然，生卒年不详，南唐画僧，钟陵（今江西南昌）人，在南京开元寺出家，南唐降宋后，随后主李煜来到开封，居开宝寺。巨然师法董源，专画江南山水，笔墨秀润，深受文人喜爱，为董源画风之嫡传，但李成对他的影响也很大。为迎合北宋，其画多采用北方山水的立轴形式，画法上比董源更加趋于粗放，用粗重的大墨点点苔，鲜明，疏朗；而画中散发的润泽之气，依然可以追溯至董源。尤以在林麓间点缀卵石，玲珑剔透，清晰润泽，仿佛刚被水冲刷过一般。荆关董巨以其秀异以及各自的经历走进五代十国的自然山水，成为中国山水画开山之祖。

抓却欲盖弥彰；树茸照旧拱出向天欲生的昂扬；副峰则像久别重逢的故友，酒酣耳热之际，隔一线飞流，与身旁脚下的一干山友诗歌唱和，若曲水流觞，都有自己的文心，好似龙脉可雕。

峰峦间，簇拥错落的悬空寺，诠释着出世的建筑理念。古时，道观选址皆遵循"顺应自然"和"争人之所不争"的宗训，那些风骨熠熠的出家人，很喜欢在悬崖峭壁间建造宫观，或坐落飞石之上，或邻瀑布，或隐云烟。顺形借势，攀险附危，尽可能不去斫伤天地造化中一草一木、一石一水以及一寸土地，反而造就了一种蜿蜒跌宕、错落叠致、飞檐腾空、回廊悬吊的人文景致，牢牢地匍匐在大山的脊背上，隐藏自己，融入自然的观止。此皆画家的精神寄托，也许此时，他正骑着小驴走向他的精神家园。

最令人精神昏眩的，是匍匐于两峰脚下、居于立轴正中间的丘陵，起伏的山坡被覆盖的白雪拉长，如天遗雪衣，长袖舒广，羽舞霓裳，昂扬着向主峰奔去，主峰又向天空奔去，奔向自由；群山竞舞，绵延交织。线条流畅丝滑如锦如缎，墨韵似云水流年，想是他豁然时分的独白？

他似乎抓住了雪山的旋律，听到了藏于雪底的生命欢乐；他似乎又与董源有共鸣，在波澜起伏的大地上寻找内心的节奏。以艺术家的细腻，倾听寒冬里的"无中生有"，再以先知的敏感，宣谕生命已然萌动、流水悄然初融的消息，启蒙了观者的审美之眼；虬枝俯仰蟠曲，左顾右盼，姿态天真苍古，自不必说；连松针都在飞扬，见证着画家的笔尖在举杯邀舞。画面上滚动着欢乐的春之声，真乃江南董源在江北顾盼生辉。师生二人用何其剔透的自由灵魂照料着他们的笔底江山，写真人的精神。

李成在孤绝萧寒中昂扬，巨然则潜伏在雪景中探知生的消息。李成昂扬，是在直面肃杀中昂扬着个体的不朽，而巨然则在萧寒的背后隐藏了无限生机，即便萧瑟，亦不见一丝绝望之笔，即便落魄，也要去雪山打滚，一个不可救药的江南孤隐，想必"朝闻道"矣。

文艺复兴来了

北宋

PART 2

14世纪开始的意大利文艺复兴，是重启人类理性的一面镜子。

在以后的时代里，它成了艺术、文化以及社会品位的基准。

用这面具有人文性的镜子，去鉴定11世纪的中国宋代，竟然发现这里的文艺复兴运动比佛罗伦萨还早了3个世纪。

用观赏意大利文艺复兴的眼光，瞭望前3个世纪的中国宋朝，我们同样看到了艺术贯穿于精神生活中的繁忙景象，从汴京到临安，从10世纪中期到13世纪末，我们发现中国文艺复兴也首先从艺术开始表现人性萌芽。

日本学者内藤湖南认为，唐朝是中世的结束，而宋代则是近世的开端。内藤以及日本学术界，在对中国历史进行分期时，提出了一个"近世"概念，并以宋代作为近世的开端。

宫崎市定在《东洋的近世》一书中指出：中国宋代，实现了社会经济的跃进，都市的发达，知识的普及，与欧洲文艺复兴现象比较，应该理解为并行和等值的发展，因而宋代是十足的"东方的文艺复兴时代"；宋代社会，还可以看到显著的资本主义倾向，呈现了与西方中世纪社会的明显差异。他在《中国史》中指出：进入宋代，社会突然打破沉滞而生机勃发，从某种意义上说，中国的文艺复兴开始了。号称世界三大发明的使用，在宋代已经普遍化。在文学和经济上宋代呼应古代的复兴，而绘画特别是山水画已经达到世界最高水平。宋代的文化在当时的世界中，恐怕与任何地区相比都是能以先进性而自豪的优秀文化。在《宋代的石炭与铁》中，他还特别强调：宋代是中国历史上最具魅力的时代。中国文明在开始时期比西亚落后得多，但是以后这种局面逐渐被扭转，宋代时已居于世界最前列。然而由于宋代文明的刺激，欧洲文明向前发展了。到了文艺复兴，欧洲就走在中国前面了。他这样来解读"宋代文艺复兴"，表现了一种对世界文明史的可贵的通识。

汤因比在《人类与大地母亲》中说道："10世纪、11世纪、12世纪的后起蛮族，被中国文明所强烈吸引，除了自身采纳中国文明，他们还在自己统治的领土上传播了中国文明，而这些领土又从未被纳入中华帝国的版图。因而，中华帝国的收缩由于中国文明的扩张而得到了补偿。不仅在中华帝国周边兴起的国家如此，在朝鲜和日本也是如此。"汤因比在这里指出了一个非常重要的问题，即"帝国的收缩"指北宋、南宋，那是王朝中国的事，"文明的扩张"，则是文化中国的事。而有宋一代，便是王朝中国的

失败，文化中国的胜利，宋代文艺复兴，可以说是文化中国胜利的标志。费正清生前最后一书《中国新史》第四章的标题就是"中国最伟大的时代：北宋与南宋"，指出这个时代的中国是欧洲的先驱，文明远远超前。作为文明"先驱"的中国，显然不是王朝中国，而是文化中国，而其所谓"先驱"或当以文艺复兴视之。北宋始于10世纪中期，南宋终于13世纪后期，算起来有300多年，宋元易代之时，正是意大利文艺复兴之始。从人类历史的整体格局看来，宋代"近世"文艺复兴，或可视为意大利文艺复兴运动的"先驱"。

人类历史上，不是所有的文明都有文艺复兴，只有经历了"轴心时代"的文明，才有文艺复兴；一个连续性的文明，文艺复兴并非只有一次，它表现为阶段性，反复或多次出现。以欧洲文艺复兴为镜子，我们发现，中国历史上，也有过类似的文艺复兴。从汉末至宋代都有文艺复兴景象出现，每次文艺复兴，皆以"中国的轴心时代"为回归点和出发点。据20世纪德国哲学家雅斯贝斯研究发现，公元前8世纪到公元前3世纪人类历史进入了全面的理性觉醒时代，古希腊的哲人诗人、中国的先秦诸子、古印度的释迦牟尼等先后辉煌在各自的文明中。欧洲文艺复兴是回到古希腊，而中国每一次文艺复兴，皆以"中国的轴心时代"为回归点和出发点。

两汉文艺复兴在整理先秦儒学典籍中，掀起了儒学文艺复兴运动；魏晋文艺复兴，从清议转向清谈，魏晋人崇尚老庄，走向儒释道三教合一，从政治优先的经学转入审美优先的玄学，从名教回归自然，儒家英雄主义式微，乱世美学开启；隋唐以诗赋取士，赋予政治以诗性的特征，是复兴《诗经》时代"不学诗无以言"的古典美俗，是复兴以诗歌作为"修齐治平"的政治文化；宋人的美学风格更为简洁，越过唐人直奔魏晋了。

考量宋代，无论是功利尺度还是非功利尺度，它都是一个文教国家而非战争国家，是市场社会而非战场社会。当美第奇家族凭借雄厚的财力，在佛罗伦萨城里，推行城市自治、建立市民社会时，此前的宋代早已通过科举制开放了平民主义的政治立场，并向着文人政治推进。

社会安定，经济富庶，文人为政，带来了复古主义思潮。以唐宋八大家为首的文学复古运动尚未退场，王安石又提出了以《周礼》变法的政治复古主张，而宋徽宗师古更是推动宫廷上下在热衷重构青铜礼器的古典主义法度的同时，又兴起了收藏的风尚，使古雅成了绘画以及工艺美术的新

潮流，使中华文明如青瓷开片般迸发出新的审美体验，更在人物画、花鸟画和诗意栖居的山水画体认中达到最高峰。文人在政治斗争中失败，还可以回到民间书院自由讲学，政治只是人生的一部分，此乃士人共识，士人之间可以政见不同，但必须坚守共同的道义。这种共识让超越政见的宽容之花开放，比如在苏东坡与王安石的彼此谅解中，浮动的是一种新人格美带给整个时代的优雅气息。

那时，与世界上任何地区相比，凡是宋代最好的，就是世界最好的。印刷技术的推广，都市的发达，知识的普及，使绘画成为时代风尚。

绘画艺术带给人精神的营养，助力北宋人文指标的增长。山水画巨子有李范郭米四大家，赵佶善花鸟并以国家的力量成为文艺复兴的推手。宋代在全盘接收五代绘画的基础上，形成了院体工笔与士人写意两大艺术流派，成为北宋人文精神的天际线。

总之，无论"近世"的精神数据，还是"文艺复兴"的人性指标，它们都在审美里萌芽，这应该是一个好的历史时期了，在一个好的历史时期进入一个好的文明里，宋人如此幸运。

谈起宋代皇家艺术，"宣和"恐怕是最火的年号了，也是宋徽宗的最后一个年号，从公元1119年到1125年。7年时间里，他拓展皇家画院，将画院纳入科举取士系统，并对此前所有艺术活动进行总结和编纂。宣和年间，是皇家推动宋代文艺复兴最好的时期。

画家也可以参加科举考试了——制度安排

宋徽宗完备皇家画院制度，从提升画院规格着手，设翰林图画院直管。据邓椿说，宋徽宗亲自主持画院工作，并于1104年正式将画学纳入科举考试。考试分佛道、人物、山水、鸟兽、花竹、屋木六科，由徽宗命题，他常以古诗为题，考的不单是绘画，还有"诗中有画，画中有诗"的意境。宋人方勺也在《泊宅编》中谈到"徽宗兴画学，尝自试诸生"。

以诗句统考，没有统一答案，在"意境"中给考生留出想象的空间，考验自由发挥的能力。如"嫩绿枝头红一点，恼人春色不须多"，凡直白桃红柳绿的考生，皆不入选，独一人画美人红衫与垂柳相依，写意含蓄，便登上了皇家画院的录取榜。又如考题"蝴蝶梦中家万里，杜鹃枝上月三更"，就比较复杂，前一句境界大，后一句又以小景收之。有考生画苏武牧羊在塞北，万里之外，披毡枕节卧雪，梦中蝶舞翩翩，魂已归汉。身边草木荒凉，月影泻地，杜鹃夜啼，泣血之意渗透画境，大小意境变化自如，可思接千里，可触目杜鹃，处理巧妙，得中首选。

宣和年间的诗句考题，大部分还是以小景为主，重在创意。如"竹锁桥边卖酒家"，考生多在酒家上落笔，唯李唐在桥头竹外画一酒帘，尽现"竹锁"之意。那时，李唐已经五十开外，看来考生是不限年龄的。他也不负徽宗的栽培，后来成为南宋画院首席。还有如"踏花归去马蹄香"，若画马踏落花，便大煞风景，而画蝶舞马蹄，即可夺魁。"野水无人渡，孤舟尽日横"，有人画以空舟系于岸侧，或鹭立于舷，或鸦栖于蓬等皆不选，而夺魁者反以一人卧于舟尾，任舟自横，其意不在空舟无人，而是渡口无行人。总之，意境在"无"字上，"无"是时间静止的一种姿态，画面上要给出这一姿态的回味，

就像"深山藏古寺"，在"藏"字上写意，如何表现时光被藏起来了。这种出题方式会引导或训练画家的艺术敏感度。如今，这些考题还活跃在中学生作文中。

以上多是写意试题，还有致知的试题，即知识性、常识性的写生或写实考题。

有一次，郭熙任考官，出了"尧民击壤"一题，应考者竟然"作今人巾帻"，便大错特错了，还要被斥之为"不学"无术。其实，尧时代，民穿什么样的服饰，大可以想象，只要不画今人的穿戴。该考生之愚，不入取也不冤枉。徽宗也出了一句诗，"万年枝上太平雀"。这一句，考的就不是什么诗情画意，而是格物致知的功夫，结果，没有一个考生能画出来，后来，有人去问答案，回答是："万年枝，冬青木也；太平雀，频伽鸟也。"

"冬青木"不算稀罕，不过常绿乔木而已，可要将它联想到"万年枝"上去，就必须在王朝的家国天下观念上来思考，只有在国家至上的倒影中，平常的"冬青木"才能变成非凡的"万年枝"。"频伽鸟"，产于印度，出自佛经，色黑似雀，羽美，喙赤红，善鸣叫，未出卵壳就鸣，其音美妙，为天、人、一切鸟声所不能及，就连"紧那罗"——印度的"音乐天"和"歌神"都不及它。在佛经里，常以其鸣，比喻佛菩萨妙音，或谓此鸟为极乐净土之鸟，人头鸟身，能为国家祈福致祥开太平，所以，叫作"太平雀"。

"万年枝上太平雀"，可是徽宗的王道初心，要为他的千里江山开万世之太平！他不是乱世"马上得天下"的雄主，那是他祖辈的使命；也不是治世"治国平天下"的明君，那是他父辈的责任；而他则要开创一个审美时代的新纪元。用什么"开"？不以权力开，不以理政开，他要用艺术开创新世界。太平世，就是他的艺术乌托邦，他的审美理想国。那些治国理政的事，争权夺利的勾当，都让别人去做，而他要做的，就是做那只"太平雀"，用极乐净土的"频伽鸟"妙音，宣告一代王朝的"冬青木"已开始向着新纪元的"万年枝"转型，从普通花鸟里，格出"万年枝"和"太平雀"来。这难道不是格知审美的王道境界？可他的抱负——那以审美为王道走向自由王国的艺术追求，那样一条文艺复兴路线的"内圣外王"，有谁能懂？

中国传统的"内圣外王"的序列里，分了这样几个程序：格物、致知、正心、诚意、修身、齐家、治国、平天下。在艺术上，徽宗没有特别强调

"正心诚意"，而是更为关注"格物致知"，将"格物致知"落实在绘画中，便是写生，才是审美层面的王道。

《画继》卷十《杂说·论近》讲了宋徽宗"格物"的两个小故事。

一则是龙德宫建成，徽宗命待诏们作宫中壁画，他们都是当时最好的画家。画成之后，徽宗来看，他只对一斜枝月季花看了又看，然后问左右画者是谁，听说是一位刚来画院的少年，他很高兴，就赏赐了一匹红帛，古称"绯"。做成绯衣、绯袍，穿上就表示升官了。一个初出茅庐的小子，不经意间，便得了徽宗如此恩宠，待诏们云里雾里搞不懂，就请徽宗身边的侍从去打听。徽宗说：月季花很少有能画好的，四时朝暮，花蕊叶都在变化中，这一枝月季花，作于"春时日中，无毫发差，故厚赏之"。

还有一则，宣和殿前种了一棵荔枝，还结了果实，那是岭南才有的水果，居然在北国的宫廷里种活了，就在他的宣和殿前，这当然是祥瑞来了。凑巧，有一只孔雀来到荔枝树下，徽宗急召"画院众史"来画，"各极其思"，各尽其妙，真可谓满幅光昌，一派流丽，可徽宗都不满意，便说了句"未也"，"未也"就是不行的意思。为什么不行？各位摸不着头脑。过了几天，徽宗又把他们叫来问，还是没人回答出来，徽宗只好降旨曰："孔雀升高，必先举左。"尔等所画，"先举右脚"。众人大悟，无不骇服。

宋徽宗的格致功夫之深，由此可见一斑。一件作品，不管多么诗情画意，不管怎样多彩多姿，不管如何神似形似，都必须服从一把最重要的艺术的尺子，那就是格物致知，先要能过观察写实那一关。

他亲自抓绘画，除了抓绘画本身的写意和写生，还抓了国画队伍建设和画院体制化建设。皇家画院虽非他始创，但确立画院国家观念，形成画院国家体制，制定画院国家标准，赋予画院国画属性，在这些方面，没有人比他做得更多了。当时，瓷器有官窑代表国瓷，而绘画则有院体代表国画。

北宋开国后，汴京成了艺术中心，画院先后集中了后蜀黄居寀、黄惟亮、夏侯延祐、赵元长、高文进，南唐董羽、厉昭庆、蔡润、徐崇嗣，还有中原一带的王霭、赵光辅、高益等画师人才。

陈师曾《中国绘画史》谈到"宋朝之画院"说："宋朝画艺之盛况过于唐朝，而帝室奖励画艺，优遇画家，亦无有及宋朝者。"有宋一代，画院盛况，极盛于徽宗之时。此前，南唐李后主已设画院，以待诏、祗候官位优待画人。及至宋初统一，后主归宋，画院随之，其藏品与人才，亦归

宋所有，规模益宏，故设翰林图画院，聚天下画人，能入画院的画师，俸禄优厚，享受与翰林官员相同的待遇，并授予头衔，有待诏、祗候、艺学、画学正、学生、供奉等职。

在画院供职，还要根据出身，分"士流"与"杂流"。"士流"，通常有文士背景，而"杂流"，多为工匠身份。除学习绘画外，他们都要学习《说文》《尔雅》《方言》《释名》四种书，此外，"士流"还要选习一"大经"、一"小经"，而"杂流"则诵"小经"或读"律"就行。宋代所谓"大经"，一般是指《道德经》《黄帝内经》《周易》，"小经"有《孟子》《庄子》《列子》，"律学"包括断案和律令。无论"士流"或"杂流"，课外，还要修习一本道或儒的基本经典。

制度如此完备，可谓中国最早的美术专业学校了。画家的政治地位和经济待遇，以画院为首，其次书院，琴院、棋院、玉院的百工等技艺人员皆在下院。支给其他院里的工匠报酬叫"食钱"，而书画两院的报酬叫"俸值"，表明对待书画家和工匠的不同态度。画家还可以获得高官显爵，光禄寺待丞，最高可升至国子监。

其时，画院不仅一时高手云集，而且代有新人，不同绘画题材，均有代表人物出现，诸如以山水画知名的燕文贵、翟院深、高克明、李宗成、屈鼎等，擅长宗教壁画的有高文进、武宗元等，花鸟画则有赵昌、易元吉、王友等，擅画市井百业的张择端，擅画百马、百雁的马贲。据说，还有为徽宗代笔的刘益、富燮等人，都是一时之选。而于他们之中真能金声玉振集大成而为国画者，则非宋徽宗莫属。

宋徽宗有一双艺术家的敏锐之眼，随时将观察的灵感、发现教导他的画师画匠。他们在皇家画院接受"写意"与"写生"的严格训练，成为"宣和体"画派的中坚。想必现存的宋代佚名画作，多是出自画院画师之手。

宣和"四大名著"——国家工程

编撰皇家学术谱系，是宣和年间艺术水到渠成的结果。《宣和睿览》《宣和画谱》《宣和书谱》《宣和博古图》的完成，是宋代书画艺术及金石收藏的一个高峰展示，从书的编纂体例到收录的作品，称之为中国古典艺术之四大名著不为过。

宣和时期，是有宋一代皇家艺术收藏的丰收期，除了赵佶独创"宣和体"绘画外，四大艺术名著竖起了一个文艺复兴的时代风标。"睿览"取自睿览殿，那是赵佶从事艺术活动的空间，相当于国家艺术宫殿。他在那里带领皇家画院诸生，一边收藏，一边创作，留下一部《宣和睿览》。

《宣和睿览》分为两部分，一部分是收藏，名之曰《宣和睿览集》，一部分是创作，名之曰《宣和睿览册》。收藏部分，上自曹弗兴，下至黄居寀，集为100秩，列14门，总1500件。创作部分，更是日新月异，收获颇多。由于在宫廷创作，为国家"祈福致祥"便成为最重要的艺术主题。

祈福之物，动物则赤乌、白鹊、天鹿、文禽之属，植物则桧芝、珠莲、金橘、骈竹、瓜花、米禽之类，乃取其尤异者，凡15种，写之丹青，集为一册，又有种种朝贡异产，载之图绘，续为第二册，如此这般，而有第三、第四册，增加不已，至累千册，这就是《宣和睿览册》的由来。

这些作品，应该说是由徽宗牵头集体创作的，参与创作者，没有一人是当时有名的画家，也并非由哪一位待诏代笔，而是在徽宗亲自指导下，由画院画工分头执笔、通力合作完成的。当时画工每作一画，必先以草稿进呈，得到徽宗认可，才可以进入正式绘画，画自珍贵，稿本也多有妙味，徽宗在创作过程中，既是国家艺术工程的总设计师，又充当了代表国家观念的艺术导师，并且还言传身教。

国家绘事皆出画院，由徽宗亲自抓，所以，他常到画院来训督，邓椿《画继》卷一"圣艺"说他对画工要求极严，"少不如意，即加漫堊"，"漫堊"即涂抹，抹了重画。即便如此，还是有人"所作多泥绳墨，未脱卑凡"，以至连邓椿也忍不住喟叹曰："殊乖圣王教育之意也。"

但就大体而言，徽宗应该是满意的，《宣和睿览册》煌煌千册，凡15种为一册，共有15000幅图。15000幅图，每一幅他都要题款盖印，亲自验收，想必心头充满了"粉饰大化，文明天下"的喜悦。

完成《宣和睿览》后，徽宗又开始着手《宣和画谱》和《宣和书谱》的编纂。

从内容看，《宣和画谱》全书贯注了宋徽宗的编辑理念，应该是宋徽宗挂帅，由蔡京等主持的国家艺术工程。

《宣和画谱》将内府所藏魏晋以来以至当代的历代绘画作品6396件，画家231人，按题材分为10个门类进行编辑。其中，道释49人，人物33人，

宫室 4 人，番族 5 人，龙鱼 8 人，山水 41 人，畜兽 27 人，花鸟 46 人，墨竹 12 人，蔬果 6 人。

编著体例，分门别类，每门先作叙论，辨源流，再按时代先后，排列画家小传，包括籍贯、仕履、才具、学养、擅长、故实等，传后附列作品目录，共 20 卷。这部巨著，不仅是宋代宫廷收藏的一部绘画作品编目，还是一部纪传体的绘画通史。

像顾恺之、展子虔、阎立本、李煜、僧贯休、武宗元、周昉、顾闳中、李公麟、李赞华、王维、关全、李公年、王诜、范宽、董源、童贯、韩幹、黄筌等皆因这本书而流传下来。

《宣和书谱》全书也有 20 卷，著录内府所藏书迹，历代帝王书 1 卷，正书 4 卷，行书 6 卷，草书 8 卷，八分书 1 卷。自篆以下，亦各有叙论，述书法各体源流及其变迁与著录标准，终以制诏、诰命、补牒附录。各卷分目，人各一传，传主 197 人，作品 1344 帖❾，另有御府所藏法帖立目不录文。

"二谱"之外，还有《宣和博古图》，这是一部皇家收藏图录，集中了宋代所藏青铜器的精华，包括一些著名的重器，是宋代金石学"重镇"。宋徽宗敕撰，王黼（一说王楚）编纂，30 卷。

大观初年（1107 年）开始编纂，直到宣和五年（1123 年）才成书于宣和殿。该书著录了宋代皇室在宣和殿收藏的从殷商到唐代的青铜器 20 个种类，839 件。20 个种类包括鼎、尊、罍、彝、舟、卣、瓶、壶、爵、斝、觯、敦、簠、簋、鬲、甋及盘、匜、钟磬及镈于、杂器、镜鉴等。从卷一至卷五，收鼎、燕 126 件；卷六至卷七，收尊罍 41 件；卷八，收彝、舟 27 件；卷九至卷十一，收卣 53 件；卷十二至卷十三，收瓶、壶 56 件；卷十四，收爵 35 件；卷十五至卷十六上，收斝、�640、斗、卮、觯、角等 64 件；卷十六下至卷十七，收敦 28 件；卷十八，收簠、簋、豆、铺、甋、锭 15 件；卷十九，收徽鬲、甋、盂 32 件；卷二十至卷二十一，收盉、镳斗、瓿、罋、冰鉴、冰斗 14 件，匜、匜盘、洗、盆，鉶杆 28 件；卷二十二至卷二十五，收钟 118 件；卷二十六，收磬、镈、铎、钲、铙、戚 38 件；卷二十七，收弩机、镦、钱、砚滴、承辕、舆辂饰、表座、刀笔、杖头 40 件；卷二十八至卷三十，收镜鉴类器 113 件。

各种器物均按时代编排，每一类有总论，每一器都摹绘图像，勾勒铭

文，或注铭文拓本及释文，记录器皿尺寸、容量、重量等，间附出土地点、颜色和藏家姓名，对器名、铭文也有详尽的说明与精审的考证。每一图旁，标注器名，器名下注有"依元样制"或"减小样制"，说明图像之比例。

宋人还根据这批国家收藏的青铜器实物形制，订正《三礼图》得失，为宋代国家大典制作礼器提供依据，规定名称，如鼎、尊、罍、爵等，一直沿用至今。《四库全书总目》评述《宣和博古图》所录铜器，形模未失，而字画俱存。读者尚可因其所绘，以识三代鼎彝之制。据王国维先生考证，书中所录的铜器，在"靖康之乱"时被金人辇载北上，而其中的十分之一二，曾流散江南。国之重器，不可流失民间，高宗时不惜花重金搜寻散失的青铜器。郑欣森先生，在其专著《天府永藏》中，谈到两岸故宫文物藏品时特别提道："中国历代宫廷都收藏许多珍贵文物，到宋徽宗时，收藏尤为丰富。《宣和书谱》《宣和画谱》《宣和博古图》，就是记载宋朝宣和年间内府收藏的书、画、鼎、彝等珍品的目录。"

当然，内府收藏远不止这些，如徽宗所藏端砚就有 3000 余方，墨工张滋制作的墨块，竟达十万斤，其余种种亦不可胜记，但它们都没有被提炼到宣和四大艺术名著里。赵佶的可贵之处在于，他将还处于知识素材阶段的艺术样品和藏品进行了学术整理，并构造了新的知识体系和国学范式。

艺术不是王朝国家的目的，与王朝国家的本质亦相背离。一个王朝国家的首要任务是经营财与兵。王安石新政以后，解决了财与兵的问题，王朝有钱了，可以为艺术而工作，加上与辽、金谈判换取了和平的结果，不用打仗了，也正是可以转型为艺术而工作的时候了。不用养兵，那就多养艺术家吧。艺术是一种纯粹的精神消费品，一个能为艺术而工作的王朝国家，除了财力有余之外，还要有一种爱的热情。艺术是一种传递爱的行为，是一种爱"爱"的方式，爱自然，爱生活，爱人，爱一切美好的事物。这种有着"文艺复兴意味"的皇家收藏，带有一种自觉创造历史的使命感，表现了国家对于文化的自觉，是在利益共同体的基础上建设精神共同体的自觉，在王朝中国的基础上确立文化中国的自觉。国家作为政治实体，不仅参与经济，还参与到艺术工作中来，以一国之力，去创造人类的精神财富，这是个愿意为艺术而工作的国家，也是个有能力为艺术而工作的国家。有幸能够进入人类精神史的国家，助力文艺复兴的国家，是无比荣幸的国家。

把顽石画到点头为止

几乎没人能批评或质疑范宽的《溪山行旅图》，因为它太完美了，完美到你的审美尺度和理念因受到震撼而散落一地，从而献出卑从之心。如米芾所言"范宽山水溱溱如恒岱"，"恒岱"，稳如泰山，是完美的呈现。作为完美的奉献者，范宽首先以卑从献祭了自我。

完美的最大可能，会导致卑从的暗示。面对一幅作品，完美到你无从下手批评，结果是什么？那就是拜倒、匍匐，献出卑从，《溪山行旅图》便是如此。

这幅纵2米有余、横1米之多的巨幅立轴，究竟名噪于何时，难以考迹，《宣和画谱》录入范宽作品58件，不见"溪山行旅图"字样，但也难说它不在其中，也许画作的名称不一样。画面上不见作者落款，上诗塘有董其昌题字"北宋范中立溪山行旅图"，小款"董其昌观"。还有一些藏印，其中"御口之印"，有人认为是北宋御府藏章。此外，还有乾隆、嘉庆、宣统内府诸印。

看来，范宽的《溪山行旅图》浮出于世，与董源的《潇湘图》一样，传世的关键人物，还是董其昌。据说，董其昌留有《溪山行旅图》的临摹本，他的学生王时敏，也有临摹本传世。直到1958年，台北"故宫博物院"前副院长李霖灿发现，此图右下角，灌木丛里，有"范宽"二字题款，才确认为《溪山行旅图》原本。

1933年前后，李霖灿在杭州艺专读书时，就临摹过《溪山行旅图》。1949年以后，在台北"故宫博物院"他再遇此图时，那份经历战火离散又重见的惊喜，情境动人；而惊喜中最大的惊喜，是他发现了隐蔽在密林丛里千百年来无人知晓的"范宽"落款，欣喜之余，自比米芾对范宽的发现。

米芾在《画史》中不无得意地讲过，驸马王诜曾送给他两幅范宽的画，其中一幅，画面左边画的一石上，有"洪谷子荆浩笔"的题款，另一幅，经米芾确认，也认为"全不似宽"。后来，米芾在丹徒僧房看到一轴山水画，起初，他怀疑是荆浩的作品，但在画面瀑流边，却发现了"华原范宽"字样，因此，断定是范宽少年时期

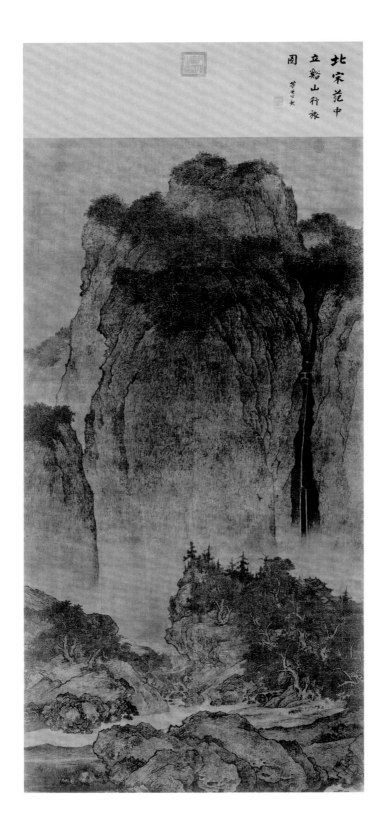

北宋范中
立黠山行旅
圖

《溪山行旅图》立轴，绢本水墨，纵 206.3 厘米，横 103.3 厘米，北宋范宽作，台北『故宫博物院』藏，被誉为山水画中的『蒙娜丽莎』。

的作品，这令米芾开心到手舞足蹈。范宽初学画以荆浩为师，有荆浩之风是不奇怪的。

李霖灿发现《溪山行旅图》的范宽落款，也许得自米芾的启发吧。他把《溪山行旅图》的完美，比作山水画里的"蒙娜丽莎"，那一抹完美的"微笑"，在李霖灿看来，就是范宽笔下暴风骤雨般的"雨点皴"，打在一块天外飞来的巨石上，短促有力的皴点，若斧劈一座大山的骨骼，在凹凸有致、结组有序的高潮中，"从心坎里把顽石画到点头为止"。

李霖灿还另摹一图，详加解析，图上，面面俱到，逐笔分析，并用纳西文签上了自己的名字，连签名都学范宽隐笔，看得出他对完美的那一份卑从。他还陪同《溪山行旅图》到美国博物馆展出，2004 年，美国《生活》杂志将范宽评为"上一千年对人类最有影响的百大人物"之第 59 位。

自我无意识

对大自然完美的卑从，对艺术完美的卑从，使范宽放下了自我意识。

最早评价范宽的，是北宋人刘道醇，他和范宽为同时代人。在《圣朝名画评》中，他将范宽列为山水画神品第二，排在第一位的，是范宽的老师李成。

据刘道醇介绍，范宽早年师法荆浩，又学李成。荆浩开创的"全景山水"，被后人奉为圭臬，既是山水画的起点，也是山水画的至高点。李成出身唐宗室，生逢五代，又入北宋，学画荆、关，人称宋初第一家。李成原本博涉经史，志在修齐治平，京城权贵屡屡重金聘请，李成概不允就，还愤愤地说，"吾本儒生，虽游心艺事，然适意而已"，怎能与那些整日"研吮丹粉"的画院待诏们同流？若如是，还不如学戴逵破琴。绘画是他的精神消遣，他可不做画院"弄臣"，真一个孤傲的书生范儿。

李成的士范天成，老实的范宽学不来。《圣朝名画评》说：李成之笔，近视如千里之远；范宽之笔，远望不离坐外。一个要把绝尘而去的大山拖回到俗世，就立在你跟前，如《溪山行旅图》之构图，这让东坡先生在推崇"近岁惟范宽稍存古法"的赞誉之余，也不得不说他"微有俗气"！这俗气，大概就是"远望不离坐外"吧。而李成则以其凛然孤绝的傲气，将近在咫尺的景物推至千里以外，他那蕴于寒寂的笔底惊涛，与张旭的狂草

共舞，才见他的率性不羁。一时一世的烟云迷茫，已遮不住呼啦啦盛唐倾塌在他的脚前，五代离乱所给予他的历史洞察力，撑开了他纵观古今的心眼。人世事，虽不过沧海一粟，但他之一粟，必以孤独的敏感，若流星划过万古长夜，在人类绘画史上留下珍稀的一抹，那是巾生的傲气在荒野里绝地重生，拔地而起！

《宣和画谱》的鉴赏水准虽说是皇家级别的，有时却也会走眼，竟然视李成之"清绝孤寒"如"孟郊之鸣于诗"，可谓大失其当，实未知伤心人别有怀抱。诗界称孟郊、贾岛为"郊寒岛瘦"，孟郊之"诗寒"，其实有股高不成低不就的辛酸味，气象格局难与李成同日而语。李成虽自称儒士，但其山水画的品格完全是道家根底，那股出世的玄远幽独、断桥绝涧的孤寒清雅，直由画里溢出画外；他的自我意识似乎永远飘忽于远离尘世的紫霞萦带中，矗立于飞流危栈上若隐若现，倒有几分像"张颠之狂于草"。

李成以其抑制不住的才气，不断刷新自我意识，在"绝寒"的图景里夺人魂魄！荒寒的历史穿透力，引领共鸣者走进他内心的深邃。王诜曾把李成与范宽比作一文一武。李成质文，范宽质武，言他们艺术风格的异趣，李成萧疏清旷，雅气可掬，是一介有气魄的巾士；范宽端庄沉重，雄奇高峻，好道嗜酒，仰其师任自我。

"荒寒"是李成山水画的特征，如旷世绝品《读碑窠石图》。画面上，枯树萧疏，树后，一座古碑孤凄，碑后，触目凋芜，再后，便薄雾缥缈，杳冥幽远了。这一层层传递的荒寒，加上曹娥碑的传说，似乎连地老天荒都归隐了，宇宙静止了，画外画里的时空在石碑前相遇了，那碑就像是创世遗物。

画面的情绪忧郁而压抑，古树枯挺蟠虬，纵有太古之力，也拾不起一地的破碎悲怆；时间的洪荒之力，使人类甚至连同人类的造物，都会统统"作古"，若非伤心人别有怀抱，谁能托得住这有如太古之初的"荒寒"，谁能撑得起他内心深存的洪荒格局呢？盛唐不再，家世陡转，历史之于他便是"荒寒"。

典故"惜墨如金"，便出自李成诉诸笔墨的极简风格，亦见其清凛孤傲的个性，孤绝之路，只此一人。李成太高了，世间有一个李成就够了，天才不可名状，天才的作品终归要天成。

▼《读碑窠石图》立轴,绢本水墨,纵 126.3 厘米,横 104.9 厘米。碑侧题"王晓补人物,李成画树石"。日本大阪市立美术馆藏。

　李成(919—967 年),先世系唐宗室,原籍长安(今陕西西安),祖父于五代时避乱迁家营丘(今山东青州),故又称李营丘。擅画山水,师承荆浩、关仝,后师造化,自成一家。多画平远寒林,气象萧疏,惜墨如金;画山石如云卷云舒,后人称为"卷云皴",被誉为"古今第一",为北方山水画代表人物。

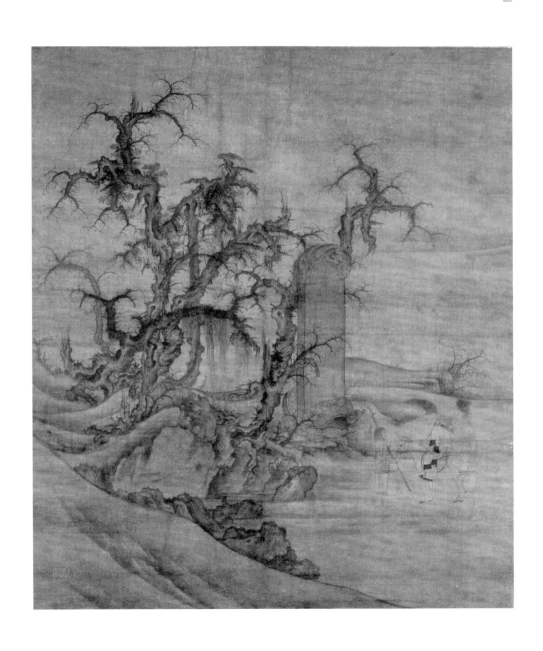

范宽知道，学荆浩尚有活路，仿李成必死无疑。也许他在无法突破前辈的痛苦中挣扎了很久，因为模仿者永远无法超越的，便是被模仿者的创造力和原创性，所以，模仿是艺术的死敌，溺于重复会磨损灵魂。范宽既不想靠模仿度日，又岂肯亏损灵魂？山水画初创期，鲜有画家以模仿为荣，他无法容忍自己没有自己的方式表达他所要表达的对象。好在幸运之神降临，启示了他：与其师诸师，不如师己心、师外物。而且，前人之法，也是就近取诸物。因此，与其师于人，未若师诸物，与其师于物，未若师诸心。

所谓"师诸物"，便是格物，是从造化入手，向自然学习；而"师诸心"，则是"反求诸己"，找到自我，以"吾心"来表达"我在"。不过，这还是荆浩、李成等人曾经的境界，师法自然，师法自我，是通往原创的必由之路。范宽的进一步突破则在于，他在对自我的处理上，采取了"无我"的立场，在对"吾心"的把握上，表现出"无心"的态度，他将自我隐于自然之中，就如同他在画面上的题款一样，总是把自己的名字隐藏起来，这不光是对画面的敬重，更是对画面所反映的自然的敬重。

他不再追随李成，而是将自我放逐于终南、太华二山的岩隈林麓之间；不再追随自我意识的表达，而是自觉抑制自我意识的疯长，放下自我意识的主观身段，寻找无我的纯粹客观的表现。

他像荆浩那样进入山林，但不是带着自我意识进入、在山水中印证自我，而是以无我与无心的自我无意识与大山劈面相逢，与他的自我欲望倾力肉搏，做减法，尽可能单纯地"写山真骨"，而少有桃花源式的寄托。

以"自我无意识"惨淡经营，反而使自我意识在"无我"中获得了艺术的馈赠。

皴的欢乐颂

苏东坡说，范宽"萧然有出尘之姿"，这话应该怎样理解呢？

"出尘"，本有出世的意思，但东坡于此，仅言其有"出尘之姿"，只做一个出世的姿态，表现在画面上，就是他尽量隐藏自我意识，留在画面上能够证明他的签名，也像躲猫猫一样，躲得无踪无影。在大山面前，他要隐去自我，尽量无我，如果必须签名，那也要签入树纹，或藏于苍

松的年轮，或隐于造化之中。

在《溪山行旅图》上，他完全放下自我，做大自然最好的学生，直接师法自然，卑从于大自然。"师于心"，是范宽习画的最后一位老师，那是一颗完全卑从于自然的心，是清空平生所学并对象化为自然的心。心之于他，既是需要学习的谦卑主体，又是必须被师法的客体，他只倾听这样一颗内心的声音。心是放下了自我的自我意识，以卑从的姿态与自然融为一体，以一颗卑从之心，形成卑从的宇宙意识。

天人之际，是他卑从的起点，在起点上，他完全释放了卑从于天的自我意识，力求其自我无意识的完美。他既能动用自我意识，在尺幅间为山水画建构严谨精致的法度，讲究山水结构以及各种比例关系，又能以一颗卑从之心——自我无意识成为自然的一部分。《溪山行旅图》就是他卑从"天师"，交了一份从自我意识走向自我无意识的完美作业。这件作品，见证了他的创作既是自我的，也是无我的。

其实，从师法自然中，他所得到的，还是"一个人的道理"；所表达的，还是他个人的心绪，并非纯粹客观的自然大山之理；以审美之眼看懂的自然现象，其实还是以自己的认知方式认识了自己。以自然为镜，所见之山川，便是"人与山川相映发"的"适我"之境，但他所"适"的"我"是被山川砥砺之后的"无我"。从师于师、师于自然到师于心，他在不断放弃自我中寻找自我，终于在"无我"中"重获自我"。有了"无我"的基石，他笔底的江山，每一笔都与造化有关，都是自然的一部分，他用笔便可"参天地、化万物"了，"无我"终于走向了圣人之我。

一卷立轴矗立眼前，主峰赫然满幅，与关仝《关山行旅图》的"主峰欲倾"不同，范宽理解的大山，必须顶天立地，山巅平头，生机饱满，"山顶好作密林"，向着天空和太阳生长；大山还要四面峻厚，中正稳健，折叠有势；稳坐天地间，不会对视觉造成威压，但你必须注目它，而且它的强势与厚重，从内心深处拉出你卑从的意志，以"无我"之境，做"自我"的靠山。因此，除山顶平头树木葱郁外，山峰主体不施一笔绿意，亦不施一笔枯槁，所谓"不取繁饰，写山真骨"，只为突出磐石是大山的骨骼。而表现"磐石骨骼"的"雨点皴"如暴雨骤至，若苍天雨粟，带着"小斧劈"的疾劲，更像他放下自我意识的"泪点皴"，短促而有力，在最易散漫零落的大面积处，结组有序，一气呵成。

泪点皴，一点点，如凿击巨石。他放下的自我意识，就藏在那数万颗的"皴点"里，密密麻麻的欢乐和喜悦，如同贝多芬的《第九交响曲》"皴点"的"欢乐颂"。

人是为自然活着的，这也许是范宽对贝多芬说的，而贝多芬的回答是还要自由。也许，他们的灵魂早已穿越时空，有了交往，可谁又知道呢？总之，在软绢上，用软笔、软墨作"雨点皴"来表现坚硬的石头和山体，在范宽理解的自然生命的柔软中，我们似乎看到了范宽从"完美的卑从"中，重启了自我意识的欢乐。

对完美的卑从

李霖灿真乃范宽的千古知音，他说《溪山行旅图》是山水画中的"蒙娜丽莎"。

那些"雨点皴"演奏的"欢乐颂"，应该就是"蒙娜丽莎"的神秘微笑。

山腰一侧，隐隐一线，是叠落分际的千尺飞瀑，纤若丝带，拉远了人的视线；飞瀑，定格为静止的流线，如江山生生不息的血脉，在空中摔碎了的轰鸣与山涛林海交响；飞瀑溅谷，生成云霭晦暗，幽冥不可见底，给出"天地之间，其犹橐籥乎"的意象。所谓"橐籥"，在老子那里，是个天地呼吸的大风箱，带给大山风雨的节奏和云霭变幻的韵律。山有多高，云雾就有多幽深，守着深不见底的孤独，疏离间断山脚下突兀的巨石，而依偎于巨石的山涧，则在迂缓曲折的潺潺中贴近人生。可见，人称范宽"嗜酒好道"，良非虚言。岂止一个"好"呀，老庄的"无我"，是他自我无意识的命根。

山脚边，溪出深谷，奔流有声，水吟风咏，如闻山语；水际突兀大石，勾勒一指多粗，上有云树昂扬，与山头密林呼应；一桥悬涧，道人晚归；驴行漫漫，载着范宽，嗒嗒在山水间。

中国的审美符号，牛为牧童坐骑，马乃皇家御用，而驴则总是驮着诗人踽踽。

《溪山行旅图》，尚有荆浩山水的痕迹，也有李成《晴峦萧寺图》的影子，但范宽就是范宽，他的山水形式已无懈可击。他踱步于精神的荒寒与灵魂的雄奇之间，一股脑儿开出他自己的"四面峻厚"的江山语言。他放下李成，

是为放下那个受制于急功近利的自我。李成对内心的孤独虔诚无比，对绝世荒寒甘之如饴，近看其山水，恍若置身万古幽渺之境，对现世绝不妥协的孤绝，使他狂放任性，处处自我，稍不留神就会触碰到命运的"虎尾"，被狠狠地抽打。范宽对此弃而不取，尽管现实的冷鞭被李成的傲气化为悲剧意识，但它被范宽的精神背景遮蔽了。

他的精神背景是什么？答案只有一个，那就是对完美的卑从，怂恿他不停地打磨自己的凹凸情绪。

范宽也是一位天才，一位入世的天才，他追求的是"四面峻厚"式的圆融，而不是荒寒绝世。他动用凡笔，将荆浩远遁的理想国拉到跟前来，做一个完美的呈现，把独坐大雄峰的雄奇，化作《溪山行旅图》中普度众生的宏愿，所以，东坡说他"微俗"，刘道醇说他"远望不离坐外"。

当囚徒般的恐惧笼罩他时，他找到冲破牢笼的办法，就是放下自我，没有了自我，那绑缚自我的外在枷锁自动解除，他才得以从老师名气与才气的逼人缝隙里挤出来，直接面对大自然，贯通自然与自我，重获自由和自在之后，再从格物到师心，至《溪山行旅图》横空出世，宗师风范之旌已在画界猎猎飞扬。《圣朝名画评》《宣和画谱》皆赞之可与荆浩、李成媲美，挑剔如米芾者也被他的完美折服，折叠起犀利的目光，连连赞之："本朝自无人出其右"，"物象之幽雅，品固在李成之上"。也有小疵，但无碍翘出。

《溪山行旅图》从技法到构图，皆可为山水画格范，刘道醇在一番赞誉之后，对范宽画的树略有微词，认为"树根浮浅，平远多峻"，但又不忘缓解道"此皆小瑕""不害精致"。"小瑕"倒也未必，树根裸露地面，或浮出雪融水际，是考验画家笔力和技法的精微之处，平淡处见险峻，亦不失为奇笔。而米芾则说范宽用墨过浓，致"土石不分"，也许范宽追求厚重的大山气韵，对工笔山水逆反一把，以水墨混淆土石吧。

一番挣扎，几番痛彻之后，他又重新乘上了卑从完美的囚车，又被艺术的另一重完美所禁锢。当他对高山仰止时，他的画里，便会隐约溢出画家的卑从意志，并将这一卑从的意志暗示给欣赏者。他对完美的卑从不曾结束，卑从在他那里早已惯性为一种人生的经历，并在经历中不断增长，直至卑从的气质布满画面。面对《溪山行旅图》，我们能感受到画者的卑从，不光是自我意识回归自然时对自然美的卑从，还有他在追求自我表达时对艺术美的卑从，他的画面实现了完美——自然美和艺术美的统一。

徐邦达称它"气势雄伟，结构奇特"，李霖灿赞其"顶天立地"，有"阳刚之美"，在所有赞誉之后，李霖灿以一句"山水画中的蒙娜丽莎"夺冠，这是在传统以外所做的中西合璧的考量。

蒙娜丽莎的微笑是完美的，完美到让那些失去卑从记忆而只能依赖叛逆的后人，除了为那完美的微笑添加叛逆的胡须之外，也就靠破坏完美的艺术来证明"后现代艺术主义"的存在了。范宽的卑从也是完美的，他不忍去冒犯任何一双审美之眼，给出的时代况味美到无懈可击，不见枯寂的踪影，亦无苦涩的审美焦虑，为宋初形成山水画的审美共识，提供了一个完美的范式，树立了美的理念样本。

完美，只接受两种眼神，仰视的或怀疑的。除了仰视，我们是否可以对"完美"给一点点怀疑的理性之光从而加以审度呢？这当然不是"后现代艺术主义"的行为艺术，就像给《蒙娜丽莎》画几撇胡子一样，为《溪山行旅图》的"平头峰"再添几笔"朋克头"，而是对于"完美的卑从"的格范，做一次尝试性的批评空间的拓展。

例如，范宽的卑从，是放下自我意识，拿起了自我无意识，这里面已包含了自我无意识对自我意识的否定。其实，回归自然不应该与自我对立，而是对人的社会性来一次叛逆或挣脱。

范宽以自我无意识混迹于自然中，反而在"完美的卑从"中获得了存在感，有了意义的卑从，崇高感油然而生。一旦自以为"完美"，其自身就不再"卑从"了，就会反过来以"完美"的姿态，要求他者的"卑从"，一个"大我"便开始端拱起来，一种榜样的教化力量开始显山露水。《溪山行旅图》的"四面峻厚"，不就有了几分端拱的模样？或意识形态的媚姿？山水画里期许的自我的江山语言，开始在世俗中悄然圣化，这或许就是苏轼对范宽做高度赞美之余，尚留有些许遗憾的原因。

其实，范宽对完美的追求，对超越的追求，早已潜伏了更大的自我抱负。完美与超越的神圣基因与生俱来，它们只有借助艺术的形式才能获得最好的表达，表达一旦成功，成为标准和样本，就会向着"政治正确"转化，成为其中的一个典型。而"标准"通常不知不觉也就染上了某种意识形态的病菌，开始固化，出现板结，自我意识的浮光，也就是我们通常所说的那种俗气，在越来越多的赞美中，终于覆盖了整个作品，这大概也是苏轼有所感觉而未能言明处。

▲ 《溪山行旅图》细节。山脚边，溪出深谷，奔流有声，水吟风咏，如闻山语；水际突兀大石，勾勒一指多粗，上有云树昂扬，与山头密林呼应；一桥悬涧，道人晚归；驴行漫漫，载着范宽，荡荡在山水间。

在我看来，问题不在技法上，而是出在人的精神的基本面上。范宽以卑从的姿态出世却赢得了入世的荣誉，看他的山，是不是有一种千仞而不颓、高山仰止的所谓"盛世风骨"呢？是不是与宋初开国大一统的"政治正确"耦合了？

绘画中，个体人格的宣示，从来就包含了对道德制高点的追求，如花鸟画中的松竹梅等，都有明显的人格意味。而山水画中，除了个体人格的意味，还有国体国格的意味，表现了农业文明和耕读社会对于理想国的寄托，那"青山四合，碧水一涵"的山水格局，确有理想国的憧憬在里面，易于普世化、范本化。

几乎可以肯定，《溪山行旅图》因它不见枯寂的踪影，亦无苦涩的审美焦虑，赢得普世的乐感；又以它丰厚圆融，结构稳定，对于宋初形成山水画的审美共识，提供了可资凭借的精神结构。

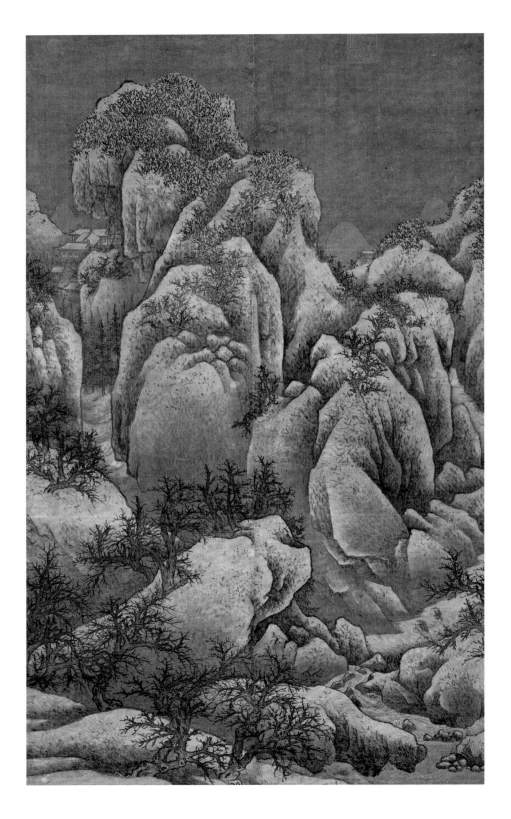

《雪山萧寺图》立轴，绢本淡设色，纵182.4厘米，横108.2厘米，北宋范宽作，台北『故宫博物院』藏。

散点透视中想象昂扬

范宽，字中立，名中正，陕西华原人。画如其人，《溪山行旅图》就是那么中正、中立。又，生于五代后汉，因性情宽厚，人称其为"宽"，他便用作画上签名了。一介布衣，自由自在，无身份礼数约束，且"性嗜酒好道"，"进止疏野"，"落魄不拘世故"，把这些评语放到中国文化里，那就与老庄有缘了，而且被视为魏晋风度。

范宽的个性，如同一个精神活泼的跷跷板，一边是完美的卑从之沉郁，另一边则是个性之昂扬。这种"二律背反"的个性，正是他对艺术探索的真诚。如果说《溪山行旅图》表现了范宽对完美的卑从姿态，那么《雪山萧寺图》则展现了他的昂扬之个性。

对于艺术家来说，对美卑从，之后必是昂扬独立。在卑从与昂扬之间，范宽分享了艺术创作中关于个体性与创作对象之间的敏感对峙，在艺术表达与"自我保存"之间的博弈中，他的卑从与他的昂扬和解了，他使它们互为弥补，完成自己的艺术人格塑造。可喜的是，《雪山萧寺图》为他那昂扬的个性提供了无碍的艺术展示空间，任由他那不羁的灵魂自由奔跑。

该图藏于台北"故宫博物院"，巨幅立轴，绢本淡设色，无作者款印，上诗塘有清初王铎题跋："上以兹画特赐内阁大学士商丘宋公玄平先生，画之博大奇奥，气骨玄邈，用荆关董巨，运之一机，而灵韵雄迈，允为古今第一。佗如薄浅单隘，小小有致，譬莒邾小国，本非坫坛盟长。公以第一流人赐天下第一画，懋昭道德勋业，对扬休命，其博大亦可知已。顺治六年上巳，王铎观识。"

王铎，大书法家，河南孟津人，1644 年崇祯十七年，还在做着明朝的东阁大学士。1645 年，王铎与礼部尚书钱谦益开江宁（今南京）城门降清，且于次年即顺治三年就任了新朝礼部尚书、弘文院学士加太子少保衔。

清军入关之初，立足未稳，顺治帝不仅以高官厚禄笼络投诚的汉人，还不惜拿出前朝皇家旧藏厚赐汉大臣，也许顺治还不很明白这些艺术珍品的价值，但他明白汉大臣会以此为命。王铎观完此轴，的确惊异不已！此次观画雅集是在 1649 年，3 年后，61 岁的王铎便离开了人世。

画上有宋元平本人的鉴藏印记，正书木印，曰"顺治三年七月初二日，

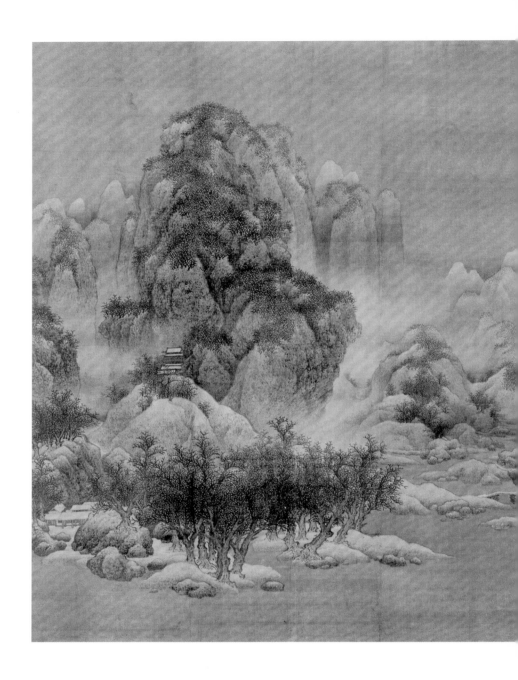

钦赐廷臣大学士臣宋权恭记"，以及"钦赐臣权""臣荦""子孙永保"等印，还有清嘉庆、宣统内府诸印。

《徐邦达集》录入范宽两幅画，除了《溪山行旅图》，就是这幅《雪山萧寺图》，可见徐邦达对此画的重视。他说："此图笔法厚重，方中带圆，后来李唐、马远等人，都从此变出，工整而不刻板，艺术水平颇高。原定为范宽之笔，但与《溪山行旅图》面目稍有不同，或疑非是。待深考。"

李霖灿则相反，他认为，台北"故宫博物院"所藏《雪山萧寺图》轴，笔墨晚近，难与《雪景寒林图》相比。他更看重藏于天津博物馆的《雪景寒林图》，绢本三拼合成，比《溪山行旅图》还要阔约 60 厘米，更近于屏风画的原始形式，在中间一幅下方一树干枝上，有淡墨"臣范宽制"名款。

尽管二人对范宽的两幅著名雪景图的关注度不同，但皆以《溪山行旅图》为标准是一致的；对技法首肯却又因风格不同而略有迟疑也是一致的；不排除与《溪山行旅图》因创作先后导致技法娴熟的差异，如王铎批评的"薄浅单隘"。的确，《雪山萧寺图》颇显稚拙，但更为个性、更为昂扬，与《溪山行旅图》端庄浑厚的矜持以及雄奇险峻的完美不同，与徐邦达所赞的"笔法坚劲而不狂野"亦不同，而是任性"疏野"。

《雪山萧寺图》是有缺憾的，缺憾是不完美。

率性而为的画面，总是有缺憾的，缺憾暴露了画家昂扬的"马脚"。图画正面，让位给一个个争相矗立的雪景山屏，左右千岩万壑，雪峰奔竞，在散点透视中想象昂扬。

有光穿透寒林

《雪景寒林图》，昂扬在隆冬的寂静里，寂静到连灵魂都要显影，时隐时现，敦促万物生长。远山嵯峨，白雪茫茫，皆为山脚下、汀渚上那一片寒林。

寒林，是《雪景寒林图》的"画眼"。画家的自我意识，潜伏于枝丫萧疏的枯寂里，鼓舞它们蓬勃；窥探盘根错节的树根，鼓动它们伸张欲望，发布雪融的消息。隐藏如大易之道的训诫，冬季万物要"退藏于密"，避开严寒的锋锐，潜龙勿用。行诸笔端，捎带雪意，笔笔都饱蘸一元复始的喜悦，为春天的到来积攒家底。

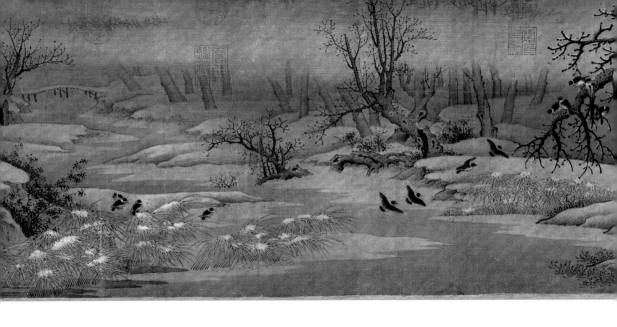

雪带来天空之光，穿透密密的寒林之巅，绰约影碎，印象派的气息初露端倪。

当西方油画还在从教堂的穹顶接引天堂之光时，中国的山水画早已全方位地直接沐浴在大自然的天地之间了；直到 19 世纪，西方绘画才开始走向大自然的光影之中，面对绚烂耀眼的天然之光，画家们在遮阳伞上、在睡莲上发现了来自天空四溅的光芒，才开始了印象派的罗曼蒂克。

而中国山水画，自诞生之日起，便沐浴在毫无遮拦的天光云影里，去追随自然之光带来的散点透视、流光碎影与水墨氤氲，已然开了印象先河，《雪景寒林图》之"寒林"便可印证。

《雪景寒林图》被认为是范宽早期作品，见载于《宣和画谱》。从藏章可知，此画经历了清人梁清标、安岐鉴藏，乾隆时，收入皇家内府，1860 年英法联军劫掠圆明园时曾流落民间。

西方油画，可以油彩堆垛万道霞辉，亦可以光线或阴影来描绘，但水墨画若以色逐光则无从下手，除了黑白底蕴，再无着力点，故退而求其次，在黑白之间，不断妥协，不断让渡，不断暗示，用黑白浸染的层次，黑色无限可分，向白贴近，宣告一个墨染花开的水墨印象世界，一个墨分五彩

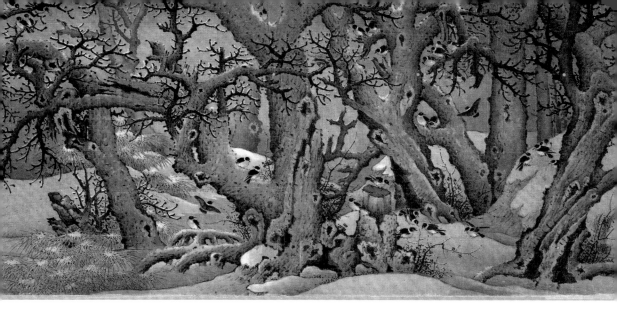

的淡设色的光影空间。《雪景寒林图》的灵感，是冰雪与天光相映，光透寒林，洒落碎影，映发了从黑到白光明开化的山川印象。

李成的荒寒里，还能看到与历史激烈博弈后的余烬，但在范宽的雪景里，却总能感到些许暖意。这暖意，恍若苍凉分泌的一种情绪，但没有一丝绝望之气。淡淡的，悠悠的，透出的孤独使人暖洋洋的。表现孤独的点皴，一点一点，从水墨混沌里皴出光明的质感，雪霁中的寒林印象，想必是范宽在内心以孤独皴擦对生机的希望，皴染一副启蒙我们与他共对荒寒的笑脸。

中国山水画，荆浩是开拓者，董源、李成、范宽为荆浩之后引领中国山水画的"三驾马车"。

读郭熙有难度!

其实,读宋画都有难度!

因为宋人在认真地画画,他们创作并成熟了绘画艺术几乎所有的表现技法,尤其在山水画方面,还产生了"工笔"与"写意"的分流。"形似"还是"意趣"?他们认真地思索如何表达他们对艺术的热情和内在的诉求,就像宋词在每一个字里认真地愁,认真地婉约,认真地笑,认真地豪放;又像理学在人欲面前认真地拷问,认真地慎独与自律一样。即便在墨的千变万化中驰骋自由意志的涂抹派,也都会像工笔写实一样求真,一点点反复皴山擦树,以干墨、湿墨、焦墨、破墨、泼墨等不辞铺陈的墨染深情,回报墨的丰富,直到倾尽自己全部的艺术感觉。所谓倾囊所有,献给山水画。

难度在于如何破解宋人在山水画中生成的艺术语言,如何表达人性在自生的文化生态里的精神密码。

读郭熙同样存在这个问题。在他的儿子郭思为他整理的言论集中,郭熙曾非常认真地说过,浮世名利是缰索,为人情所常厌;烟霞仙圣,则为人情所常愿却又不能常见。怎么办?作为一名宫廷画师,他可以妙手呈现,作为一名皇家画院的教授,他还可以教出很多妙手,人们便可以"不下堂筵,坐穷泉壑"了。

这本关于绘画的言论集叫《林泉高致》,是中国画评史上很重要的著作。书中他较真地说,世之笃论,山水画有可行、可望、可游、可居者,画凡居一,皆入妙品。郭熙以为,非也,可行可望不如可游可居,因为大凡君子林泉之志,不仅要可行可望,更要可游可居。

因此,他的山水画,"四可"皆有,尤其后两者,"可游"是赏玩的心态,要有可供徜徉的小桥流水;"可居",要有可供栖居的房舍。当然,因为并非真隐,还要有关键的通仕之途等。对于那些庙堂之上、心忧天下又无暇赏玩山水田园的士人们,郭熙的山水画给了他们一个偶尔放歌诗心之处。

同时,他也给出了一个关于艺术立场的难度,也就是了解他画山水的初衷不难,难在理解这一初衷与艺术的关系。

当你沉浸于郭熙所画的虚无缥缈如仙境般的山水时,你却看到了皇家画院教授的一颗笃定的实用主义迎合之心;当你由衷赞叹郭

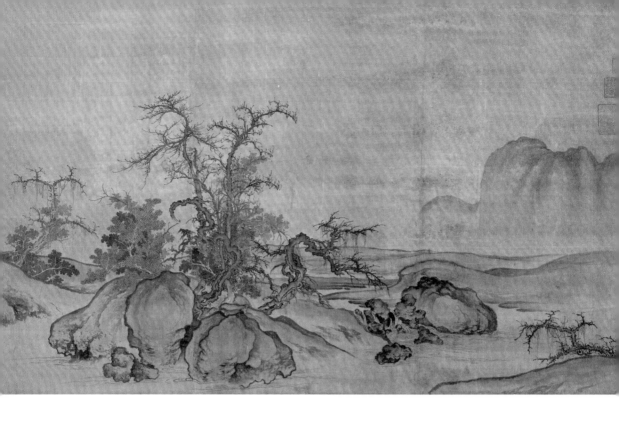

熙水墨表达技法的高妙时，又会为眼前"云烟变灭"带来的虚拟兴奋而困惑。一头雾水之后，你才发现，他的确与荆浩、关全、董源、巨然、李成、范宽、米芾的山水观照不尽相同。后者虽然画的也不全然是现实中的山水，但他们是以画为寄的独立隐士，精神上的"岩穴上士"，他们山水画的实在感，来自于表达自我的真实。郭熙不是，作为皇家画院的教授、宫廷御用的职业画家，他必须恪尽职守，为他人作嫁，他画的山水要取得"共识"，要有现实王朝政治理想的关怀，还要成为"四可"的范本。最为核心的是他要与宋神宗的"道心"相通。宋代，皇家崇奉道家。

　　能够成为典范的，当然可供审美，事实上，他已跻身北宋山水画四大名家之列，所谓"李范郭米"。他的美炙手可热的同时，也为我们提供了北宋山水画的另一种审美样式，水墨山水的皇家样式。

"卷云皴"有来历

从五代到北宋，绘画可以看作是画家们的信仰，而技艺是对信仰的献礼。

当线描的平面表达再也无法满足艺术的内在呈现时，画家便在不断地自我否定中，展示了尽力完美表现对象的虔诚。而皴法的自由多变、脱离线描的独立担当，则为它带来山水画中最伟大的技法的荣誉称号，使用不同的皴法，往往会助成画家与画家彼此不同的独特语言风格，画家们多在墨法上竞相自我，"皴法"便是各家墨法竞放的花朵。明朝人已经发现了"皴法"的语言意义，天启年间的《绘事微言》就说"如宋元至今，名笔代不乏人，人各一家，各一皴"。

卷云皴又叫云头皴、乱云皴，是郭熙表达山水的"各一皴"，是他山水画的独白与特征符号，也是他变法墨法的最大成果，倾注了他全部的信念。他用这信念构筑了一个山水幻境。

在郭熙绘制的幻境里寻找真实的郭熙，比较磨人！

有人总结他的山水画特色，最重要的就是皴法。说他用笔旋转的组结和韵律，很像云涌蔚起，浑厚滋润，借云涛作山势，山石变幻如云卷云舒。

"卷云皴"是郭熙的画语，形成固定的叫法，最早出自明万历年间的画坛上。张丑在《清河书画舫》中提到，郭熙山水"多鬼面石、乱云皴"，往后才有"卷云皴""云头皴"的说法。大画家黄公望，也看出了郭熙山石画法的劲道，说他画石如云。

但宋人不这么称呼。《宣和画谱》评论郭熙所画山石用语比较套路，诸如"云烟变灭晻霭之间，千态万状"之类。不知为何，后人多引"云烟变灭"品评郭熙山水，其实，用这句话可以品评宋代任何一位山水画家，云雾明灭缭绕，山峰高耸其间，是中国山水画天生的宇宙意识。

还是苏东坡眼利，他"要看万壑争流处"的"水中石"，南宋后村先生刘克庄对郭熙的画，也有"惊泉骇石聚幽怪"的感慨。与东坡一样，他们都在泉石中看出了郭熙的"云"端倪。

宋人皆知郭熙"画石如云"的技法袭自李成。米芾曾评李成山水，"石如云动"《图画见闻志·山水门》记录，郭熙"虽复学慕营丘，亦能自放胸臆"。《宣和画谱》说他，"稍稍取李成之法，布置愈造妙处，然后多所自得"。

黄庭坚在《跋郭熙画山水》中讲了一则故事，说他在四川青神省亲（看望姑姑）时，在苏州沧浪亭主人苏舜钦的哥哥苏才翁家，看到了郭熙临摹李成的6幅骤雨图。此前他还曾邀苏轼兄弟一同观赏郭熙于元丰末年为显圣寺所画的12幅大屏，"高两丈余，山重水复，不以云物映带，笔意不乏"。观完，苏辙感慨一整日，认为郭熙笔墨大进，正是由于临摹了李成此6幅骤雨图。

宋人邵博在《邵氏闻见后录》卷二十七写道："国初营丘李成画山水，前无古人，后河阳郭熙得其遗法。"李成独创山水，当然"前无古人"，后来者唯有郭熙一人得其真髓，受到当时众多名卿的推崇，如苏东坡、文彦博、黄山谷、晁以道、苏辙、蔡宽夫等，皆推郭熙是李成之后的一位山水画大家。

看王诜的一幅长卷《渔村小雪图》，据说最接近李成风格，而传为郭熙所画的《溪山秋霁图》，与《渔村小雪图》如出一人笔下。二人山水皆袭自李成，各有变法。郭熙画云如动，变墨法为"卷云皴"，是出于李成而自成胸臆，但他的《溪山秋霁图》的云山还是云山，《早春图》的云山也还各安其位，到晚年的《窠石平远图》则完全画石如云了。

稍微梳理一下上述各家的说法，便知郭熙"画石如云"的师承脉络。可以看出，新兴的北宋绘画界已经有了颇重出身门第的老套规矩。郭熙是平民，因善画入皇家画院，李成是唐宗室遗逸，郭熙当然有自知之明，所以他要在学统上找回自己的身份，进宫以后才师法李成，人们也一定要为他的学统找一个正当性的出身。大概米芾看出其中的俗巧，既讥讽李成"多巧少真意"，却又避而不谈郭熙。

艺术的自由品性原本就排斥师承的拘囿，"学统"其实是血统论的延展，除非你非要找个名托儿，但凡能学出来的，还是要自出胸臆。荆浩、李成便无师承，以自我意识和个体经验面对大自然，而自成一家。

焦虑转化为审美情绪

看《早春图》《窠石平远图》《树色平远图》《秋山行旅图》，除了树枝有李成"蟹爪法"的影子，山水墨笔，构图格局，完全是郭熙仙境般的画格。

《早春图》，不求崇高，但求早春欣欣向荣之象。画家的思想诉求越来越理想化，在理想的虚幻中消解了现实的凹凸感，以及由凹凸感带来的焦

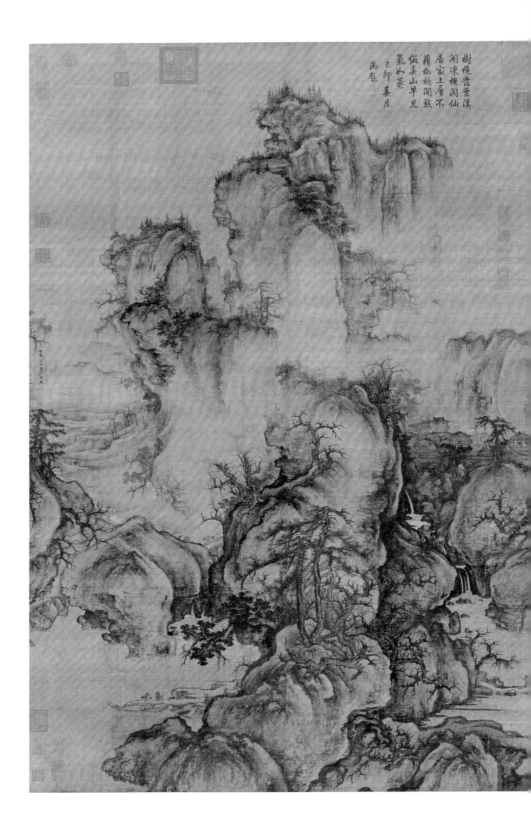

树緣崖葉溪
闹凍棧閣仙
居家上層不
搭枕柏闹题
仮春山早兄
氣如蒸
己印春月
尚题

▶ 《早春图》立轴，绢本设色，纵 158.3 厘米，横 108.1 厘米，北宋郭熙作，台北「故宫博物院」藏。

虑感，这是郭熙山水画最大的特点，也是郭熙山水画的出发点。

视线聚焦山石、激流、树木，树梢如鹰爪或蟹爪，焦点中的焦点，就在山石所呈现的画石如云的造型上，"取真云惊涌作山势"，定义早春的觉醒。郭熙的观察极为细腻，倾力打磨山石的坚硬与狰狞，线与面的结构美感便清晰起来，造成风雨侵蚀后的柔软洁雅之感，淡墨隐约、皴擦类云，一种超越浮世的审美情绪，在画面上荡漾；再用重墨粗线勾勒轮廓，带出或阴影或明暗的效果，在边界过渡中飘忽，画家自带洁癖的情感在线条上任性。造型上，近看若鬼脸，更行更远则类云端变幻，恍惚莫踪，云石错落参差，山似在腾云驾雾中拔地而起。

《窠石平远图》，绢本淡设色，左下方有隶书："窠石平远。元丰戊午年郭熙画。"藏于北京故宫博物院。据徐邦达考之，此画是郭熙晚年的作品。都说他的画艺是跟着年龄一块儿成长的，"虽年老落笔益壮"。那么，这幅作品聚焦近景再以平远放大的结构，应该可以看作是郭熙对其一生止于山水追求的一个小结，他对山水画逐渐成熟的态度也都在这里了。近景截图，小景放大，窠石虬曲树木，溪流婉转呵之护之。皴笔下的窠石如冰上初融的云朵，在花草树木的根下出没，给树石纠结地艰苦生长，以一个如云的自由态根底，其背后则一派平远。郭熙喜欢平远，他为窠石布置的背景，一定是平远。平远暗示情绪淡然，是一种无调的疏阔。

长卷《树色平远图》与《窠石平远图》如出一辙，突出小景窠石、树色，强调平远的淡然幽意。一小一远，眼前石如云动，再以平远拉长难以言喻的虚幻，小的贴近俗世，远的化解烦恼，一点点消解画面"云山雾罩"的迷离和不真实感，神秘而静谧。

立轴《秋山行旅图》，绢本设色，出处不明。

迎面一座山峰拾云而上，与范宽《溪山行旅图》构图相似，但精神格局完全不同。"溪山"孤峰独坐，如丰碑矗立，有君临天下的气势。"秋山"不巍峨高耸，但山势折叠变幻；不威严端庄，却仙灵轻柔，温婉曲致。山石、山峰皆类云团垒砌的天梯。山瀑叠泉，飞檐栈桥，渔樵、行旅，闲逸于云朵之间。让人想起巨然的《秋山问道图》，布置山石，亦类云状。郭熙不画"溪山"那种大山养就的儒家浩然之气，不画大山大境的大语词，但有云蒸霞蔚、洞天福地的清凉。云无根，秋山可作云的根基；云是浪子，巨石可为云的歇脚地，他让画面有云卷云舒之态，居家已入仙境。

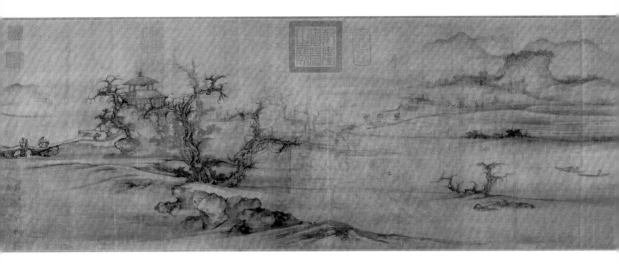

《树色平远图》长卷，绢本淡设色，纵 32.4 厘米，横 104.8 厘米，北宋郭熙作，美国大都会艺术博物馆藏。

把石画成云朵的"道理"

云，无为而无不为！

至此，真相终于大白。郭熙为什么要把山石画成云朵一般？原来，他用道眼观察自然，笔端自带道家仙气儿。这大概与他早年信奉道教、为道家中人有关。

"云"原本就是道家仙化的象征，《庄子·大宗师》就有"黄帝得之（道），以登云天"的描述。道教常用"云水道人"指行无定踪的游方道士，这也正与郭熙的早年经历，信奉道家的出身类似。从一介布衣到皇家画院教授，道家思想的熏染在他的山水意识里再获升华。他依云画石描山，有可能来自"柔弱胜刚强"的道家宗训。今天看来，这至少是他山水画的底色，也自证了他悟道之性的高妙，他以云之柔软、云动变幻的审美意象，以及云的自由属性赋予坚硬的山石。

点石成云，不仅生于他的笔墨自足，更是来自于他的精神自足，使他完美地创造了"卷云皴"里的幻境。黄公望说他"天开画图"，那是道家"画眼"。

难怪读郭熙的画有难度，入境总有不真实感，毕竟那里是郭熙布置的仙山道界，苏东坡看他的画也是"白波青嶂非人间"。翻看《林泉高致》，

处处道语。诸如"烟霞仙圣""烟霞之侣""山光水色滉漾夺目",或"白驹之诗""紫芝之咏"等。

再看,他将"养素"的道场,置于怎样的林泉丘壑之间呢?所谓"丘园,养素所常处也;泉石,啸傲所常乐也;渔樵,隐逸所常适也;猿鹤,飞鸣所常亲也"。郭熙要将这仙境通通布局于尺寸之间,哪怕居于闹市,在厅堂书房里挂起来,便是自家的"林泉高致"了。关起门,来一场彻底的自我逐仙。

精神上能有如此乐感,还是要感谢俗世。因为真实感,还是来自俗世的担当。在厅堂的正墙壁上挂一幅山水幻境,你不但不会厌世,反而会感恩现世供给依托的踏实感,以山水画治疗厌世症,正是这位皇家画院教授的终极抱负。

若论中国山水画之缘起,的确与本土化的道家山水理念有关。道家对山水的观照,是关于个体面向自然的释放,个体只服从于自然,在向自然开放的精神世界里重建自我的定义。然而,当山水画很快获得皇室以及主流士大夫的积极参与时,其天然的宇宙意识里,便不再仅仅是老庄哲学所强调的个体独立意识以及与大自然自由往来的审美意味,又叠加了儒家治国平天下的浩然之气以及禅林出世的世外关怀。山水画开始在入世与出世之间徘徊,不过,终未放弃自然作为个体精神自由出口的底线。

郭熙在山水画里放弃了儒释的参与,全然一派道家的紫云仙霞,将幻境置于现实的权力中心,但他并不想积极参与治国平天下,只为化解所有权力中心的烦恼,反倒有一种贴近宗教的真实感。

唐宋都尊崇道教,赵家皇室从第三任皇帝宋真宗开始,尤为明确信奉道教。这也许可以解释为什么第六任皇帝神宗赵顼如此喜欢郭熙的山水画了。

皇家青云也靠不住

"神宗好熙笔",熙宁、元丰年间无人不知。一个刚 20 岁的年轻人,喜欢一个江湖老道士的山水画,云雾缥缈、神秘、静谧、纯美,不食人间烟火,若有若无,隐隐约约,没有任何压力的淡然,也许他就喜欢郭熙山水画的堂奥。的确,是宋神宗成就了郭熙。这位年轻的皇帝,还同时成就了米芾、王安石、富弼,从另一种意义上还成就了苏东坡。

1068 年，郭熙奉旨随富弼进京，入皇家画院，正是宋神宗即位第二年，时，郭熙已年过花甲，但艺愈精湛，宫廷画院的待诏们无与其匹，神宗特授他为御书院艺学，此后直升为翰林院待诏直长，管理皇家画院，并作为皇家画院考官主考天下画生。这一殊荣，他享受了 18 年，直到 1085 年神宗去世，王安石变法遇阻。

宫内收藏了许多郭熙的画作，尚书省、中书门下省，以及学士院诸厅的照壁，也都是郭熙的画作，还都是大作品。据金朝刘迎说，他在京城开封"玉堂"（学士院）见过郭熙壁画，还专门题了诗："忆昔西游大梁苑，玉堂门闭花阴晚。壁间曾见郭熙画，江南秋山小平远。"应该就是苏东坡题诗《郭熙画〈秋山平远〉图》那一幅，东坡诗云："离离短幅开平远，漠漠疏林寄秋晚。"楼钥用东坡诗韵又赋诗，"玉堂会见郭熙画，拂拭缣素尘埃间"。后一句颇有真人拂尘涤俗的清高。

何等风光！主流绘画界，郭熙可以说是在一人之下，万人之上了，神宗无暇绘画，他就是天下第一了。记事至熙宁七年的《图画见闻志》称，郭熙"今之世为独绝矣"，也就是说，直到 1074 年，郭熙的画在主流评价体系中，依然难有人匹敌。神宗还将宫里所藏尽数请他鉴定等级，分门别类。能够遍览前贤名画，对于视绘画为托身的郭熙来说，真不啻为命运的再一次大大的恩临。

好运不断来敲门。王安石第二次罢相后，元丰元年，神宗走到改革前台。改革第一刀，就是裁撤冗官，新复三省。尚书省是中央政策执行机构，在禁宫外办公。而主管起草审定的中书、门下二省及枢密、学士院均设于禁中，"规模极雄丽"，其照壁屏风全部用"重布"而不糊纸。尚书省的六部照壁皆书官员教科书，即"新学"经典《周官》，中书、门下二省及枢密、学士院照壁，则由郭熙一手绘画山水，学士院画《春江晓景》最见笔力工致，据说"独深妙，意若欲追配前人者"，独步一时。

然而，世事无常，神宗 38 岁，英年早逝，他所给予郭熙的光环荣耀，瞬间成过眼云烟。

据叶梦得《石林燕语》讲，后来两省冷清，守门老卒看到画底衬是绢布，窃喜且盗，而且经常如是，后来给事中徐择之还牵出窃画半屏的公案。这些都是哲宗朝以后的事儿了。

邓椿在《画继》中谈到更甚者，则是徽宗朝事。一日，他父亲邓雍在

宫中见一仆人拿一块"旧绢山水"画布当抹布，正在擦拭几案，赶紧上前询问画布哪儿来的，告之，"此出内藏库退材所"。据说，哲宗即位后，摄政老太后不喜郭熙画，全部退入库中，即"退材所"。据邓椿说，他父亲当时说了一句"若只得此退画足矣"，第二天，徽宗即下旨尽赐，并派车将所有郭熙退画运至其家。邓椿家"第中屋壁，无非郭画"。

宋徽宗还是珍惜郭熙画的！《宣和画谱》录入御府所藏郭熙画30件。神宗逝后，不数年郭熙亦逝，大约在1090年前后，时年80左右。从宋代士人平均寿命约60岁的数据来看，郭熙已是高寿了。郭老翁既痛与他有知遇之恩的早逝皇帝，又痛少不更事的小新皇。哲宗即位时才9岁，祖母高氏听政，启用旧党。有人说郭熙是新党，才受"元祐更化"的打击，也有人认为郭熙始受冷落与政治无关。

其实，在政治无孔不入的体制里，有谁又能摆脱它翻云覆雨的折腾呢？尤其如郭熙出身卑微又居高处不胜寒之枢要者。

也许郭熙毫无痛感地走了，去他自己营造的仙山道境的清凉世界里安眠，至于人们是爱他权力给予的荣耀，还是真爱他的绘画艺术，都与死者无关了。就像陆游诗说，"死后是非谁管得，满村听说蔡中郎"，管它身后事，任凭后人说。

真是卷云皴里的幻境，无常与恒常，终究不以权力为判官，政治给予艺术的可以拿走，剩下艺术本身反倒干净。郭熙作为北宋"李范郭米"四大山水画家之一名垂画史，他的浮沉遭际、他留下的作品，再一次见证了政治的归政治，艺术的归艺术。当艺术遭遇政治时，要坚守艺术的追求，以艺术的理想不断地否定现实，才是艺术恒定的铁律。幸而郭熙虽身任皇家画院的御职，却执着于以卷云皴表达山水之美的信念，才不至于最终被政治吞没。

可米芾眼里却无他！

《画史》为何漏掉他？

继郭熙之后，独以墨法见长的就属米芾了。从卷云皴到米家云山，其实是有内在逻辑的。从工笔山水到墨戏山水，郭熙是中间过渡者，卷云皴的表现张力，令人精神一新。作为晚辈的米芾，应该看到或受到郭熙的影

响。但是，米芾在《画史》中，却偏偏只字未提郭熙，这成为北宋山水画界一大谜案。

米芾与郭熙几乎同时成为皇帝身边的近侍，只不过，米芾时年十七八岁，因母荫恩，两年后又外放桂林，一生宦游江南；而郭熙则以画艺直接入选皇家画院为艺学，后直升为翰林院待诏直长，时已是花甲老人。两人皆非科举出身，但两人家世背景可谓霄壤。

元丰年间，郭熙受命为三省两院画壁画，声动朝野，是郭熙画家生涯中最得意之际。此时米芾正在长沙，两耳不闻京城事，1080 年以前他还不算活跃，但文艺界这么大的事儿，他应该还是隐约耳闻的。1082 年他去黄州看望东坡先生以后，才开始进入并活跃于文坛盟主的士人圈子里，而且书艺大进。1087 年元祐二年，旧党重掌权要，西园雅集虽是文人圈聚会，但与时政的偏向也是有关系的。且不说苏东坡作为旧党一派在政治上的影响，仅为士人首宗，他与米芾等倡导的水墨"写意"主张，以雅集的方式传达出来，影响应该不小。郭熙已老迈，与世无争，但皇家画院还在，壁画还在。也许处于主流院体峰巅的郭熙，并未在意艺术上还未成气候的"写意"画派。但是，非主流从它挑战正统之日起，那种与生俱来的自由与勇气，必定会意识到主流的各种固守和压抑。因此，这次回京，不管米芾是否见过郭熙，看到郭熙壁画与否，仅郭熙失势事件，他都应该印象深刻。

《画史》成书于 1101 年，距元丰元年已有 23 年了，距元祐二年也有14 年了，神宗、郭熙俱往矣，东坡已逝，米芾书法盛名，不亚于当年郭熙画名，西园十六士渐成文艺复兴主流，徽宗刚刚即位。据徽宗说 1117年禁中殿阁还尽是郭熙画，米芾于 1103 年始任书学博士，1106 年任书画学博士，应该经常出入禁中，对于郭熙画是抬头不见低头见。就算《画史》早已成书，以他对书画的痴迷，怎能放过这一笔呢？何况成书前，他们已经同朝共事、同为书画中人多年了。

以郭熙在神宗朝的盛名，米芾不可能不知道郭熙。更何况把郭熙领进宫的富弼，又是苏东坡的进士座师，苏东坡与黄山谷对郭熙画有不少诗赞，作为苏、黄好友的米芾，不可能不知郭熙，甚至有可能知之甚深。只是米芾是否愿意与郭熙走动起来？还是故意遗漏？有很多人认为，因为郭熙是新党，有这种可能，但这不是米芾遗漏郭熙的理由。

米芾是不看皇帝脸色的，更遑论其他。苏东坡被流放，王安石下野，新党蔡京的升沉起伏，徽宗的喜好，都不在米芾的眼里，他只痴于真实的唯美性情，以及高妙的技艺与境界，与人交往纯粹而简单，不追逐意识形态的评价体系，也不赶时髦于政治立场的站队，他只相信他自己超越政治的审美眼光。他当然既不在意宋神宗评价郭熙画为"天下第一"，也不会因为哲宗朝不喜欢而厌弃郭熙的画。

这个理由就要在米芾的艺术立场中找，而且是非常严肃的艺术立场。

《画史》时而犀利，时而调侃，但对于认可的作品，米芾绝对充满真诚的喜悦。可对于郭熙，他连调侃都没有。他调侃，是针对不真知，不真好，无识的"好事者"，而"遗漏"郭熙，至少表明他对绘画本身的敬重。他知道，他们的不同是有关艺术的主张、立场以及境界的不同，所以，他可以不喜欢郭熙的山水风格，也不收藏他的画，但他就是无法调侃他，他以内行只眼⑩，看出了郭熙的"真知""真好"的内家功夫，他当然不可能不知郭熙的笔墨变法对写意派的启示。

以他的癫性，无法调侃，索性遗漏。

米芾看不上他的格法

恐怕还是院体工笔与士体写意的分歧。据说，郭熙常言"画山水有法，岂得草草"？而米芾正相反。他主张"信笔作之""意似便已""不取工细""草草而成"。郭熙严守院体格法，米芾不反对各种精湛的技法或手段，他只尊重艺术灵性的自由显现。他无法忍受格法以教条压抑艺术的天真热情；也不忍直视格法以教化的威权，遮蔽无辜的审美只眼。郭熙当然不能入他的画眼，最好永远被封存在皇家画院的象牙塔里。

苏东坡在《又跋汉杰画山二首》之一写道："观士人画，如阅天下马，取其意气所到。乃若画工，往往只取鞭策、皮毛、槽枥、刍秣，无一点俊发，看数尺许便倦，汉杰真士人画也。"这段品评，辨明了士人画与院体画的不同气质，士人画飙个性、扬"意气"的趣味，画工画依格法精工细描却味同嚼蜡。把人都看倦了的画工们，大概都在皇家画院里流水作业，随格法示范亦步亦趋。不过，连吴道子都难逃被苏老"犹以画工论"的命运，分歧的关键还是格法问题。尽管郭熙已经尝试变法，但米芾视之，不过是

会用"巧"的画工，缺少真意。在北宋士人眼里，供奉朝廷画院的专职画家，地位并不高，类皇帝家臣。

郭熙、王诜同出一师，但在人们的观念里，待遇是不一样的。郭熙出身卑微，又以画为生，虽高居皇家画院院长之位，仍是个画工的头儿，是不能入正史的。从当时风气来看，画师是受歧视的。《宣和画谱·宫室叙论》有明确的等级标准，"如王瓘、燕文贵、王士元等辈，故可以皂隶处，因不载之谱。"看来有些画工，身份极其卑微，如匠人奴仆，不得载入谱册，而郭熙还能入皇家画谱，画作得以流传。难怪有宋一代留下大量"佚名"作品，这种等级观又导致多少画家被湮没？郭熙毕竟是皇家画院的院长，是有具体身份的人，中国传统政治文化只看身份，不看"人"。

郭熙生前必感同身受，才不惜一切想要他的儿子拥有一个士人身份。而他自己则立定了一个特别的持守，那就是他的画无论水墨、墨笔、设色，皆不离绢本，以示他的皇家画师身份。米芾正相反，作画非纸不为也。幸亏宋徽宗搞了一个国家工程，将有造诣的画工入谱，郭熙因其才华得以入谱，死后被宋徽宗追赠为"正议大夫"，终于遂了跻身士人圈的夙愿，所以韩拙才会将他与士人公卿并称吧。

米芾与王诜这类公卿，是要入正史的。至于绘画，他与王诜皆以写意自娱，笔墨不过是士人间流行的风雅趣味，绘画不是职业，是很个人化的艺术行为。郭熙则不同，他的大部分教学与绘画行为都是公共的，多数不代表他个人的意趣。尤其是他一手承担了朝廷多座壁画的国家工程，壁画的内容和形式，必然表达"政治正确"、宣教"皇权意志"等具有意识形态语境的公共话题。这时他只是为皇家政治服务的工匠，不是从事绘画创作的艺术家。因此，郭熙很难摆脱他的画工影子，从这一点来说，他和画院里的画工一样，都是服从格法的奴隶；而他为此所做的绘事，亦可称为宣传装饰画。

"卷云皴"虽有变法的冲动，但仍恪守"形似"的格范，即使身居皇家画院院长的地位，郭熙还是皇室的画工。虽留下一部《林泉高致》理论著作，在米芾看来，那仍不过是皇家画院的教科书，而且是给画工匠人用的。其中谈到山水画的"四可"全景，"三远"的意境，也多从教学技法的实用角度格范学生，书中处处机智以迎合"格法"，而米芾要破的就是这些格法！

因为格法不光是画院的戒律，还广为北宋画界所尊奉，如北宋画家韩拙在《山水纯全集》中，将当时"名卿士大夫，皆从格法"，一一列出，所谓"圣朝以来、李成、郭熙公、穆宋复古、李伯时、王晋卿亦然"。李伯时一直为米芾诟病，至于李成，米芾早已看出他利用墨法的表演成色。他又说，王诜学李成皴法，作小景亦"墨作平远"。米芾是王诜西园的座上宾，王诜经常借米芾锁仓书画真品不还，甚至在米芾诗下缀自己的名字，米芾都一笑了之。但在《画史》中，他对王诜不褒即是贬了。

《林泉高致》成书约在《画史》前，米芾应该看到了，而且打开宋版书第一页，就看到了郭熙循循善诱的教化：太平盛世，苟洁一身，不必隐居深山幽奥，只要在家里挂一幅山水画，即可"不下堂筵，坐穷泉壑"。

如果山水画仅陶醉于为世俗洗尘的功利性索取中，那么郭熙的绘画生涯必然终结于他对自我的肯定满足于皇家意识形态的肯定中。幸而，他处于北宋文艺复兴时代，绘画以艺术自身的运行轨迹，稚拙却找到了自己的语境。"写意"的激情，澎湃在艺术体内，启蒙了水墨变法。对绘画有所追求的郭熙不会不受此影响，而且也开始探索水墨变化。但在对题材或素材以及材料的处理上，米芾则更痴于放纵本色，他遗弃了前人画"大山"的外在形式，回归到简单的小三角形，隐约在米家云烟中，传统的山水法则不见了，雄峻瑰丽的表现辞藻被他抛弃了。墨在他的手里，被削减到无法再减的小"米点"，任他自由墨戏，与他强烈的艺术灵感呼应，内化为他生命的旋律，他怎能看上郭熙将生命置于艺术之外的功利说教呢？

于是，他先自己破了格法，写自己的自由意志。

代表皇家的俗气

一名真正的艺术家应该嫉俗如仇，如米芾！

除了不看皇帝脸色，破皇家画院格法外，"俗气"也是米芾品评时人作品的常用词，而郭熙居于皇家画院直长的最高地位，也就具有了最高的俗气！米芾看李成、关仝、许道宁、黄家富贵，甚至至交好友李公麟、王诜等，皆有俗气！

米芾认定的"俗气"，是什么样的"气态"？

第一，为"衣食所仰"、饭碗所托的绘画；第二，为夺人眼球地用"巧"，

以"巧"为绘画的目的；第三，也是最关键的，绘画不为表达自我的"意"，而是代他人立言。此"三点"正所谓北宋画院的气格，所以才有士人"写意"画派的逸格遄兴。士人写意派若不出，奈艺术苍生何？

不用说，上述三点，郭熙皆合。至于他用"巧"，颇多争议。明末大画家沈颢赞郭熙"取真云惊涛作山势，尤称巧贼"。有的版本写作"巧绝"，说他技艺高超如盗天工，当然这不是贬义，而是一种极赞。但"巧"却恰恰是宋人对郭熙的微词，如《宣和画谱》说他出道时"巧赡致工"，学李成法之后，才"愈造精妙"。而李成最为米芾诟病的，正是他"石如云动，多巧少真意"。显然，这里的"巧"指工巧或智巧，把石头化成云朵一般，的确有一时灵感促成的装饰效果。"真意"，则如董北苑以江南真山水为稿本，虽精神在云间，却不会将山化成云。荆浩在大山里临摹数万棵真松，范宽弃李成而进山师法自然，皆为画山是山、描云为云的惨淡经营。

学李成会偏"巧"，是分寸感的问题，也是境界问题。"巧"并非宋人所求的绘画境界，"巧伪"也是中国精英文化所不取的审美维度，"伪"是人为，早被老庄视为"过度"的行为，借云画石，确实带来"巧妙"的惊喜，巧过了分寸，就会失真。把石画成如云动般，在米芾看来就是对山石的一种过度或过分的阐释吧。

"少真意"由米芾说出来，除了指绘画必备的天真率性外，还有代谁立言的问题。毫无疑问，米芾书法、绘画皆为自我立言，纯粹而直抵艺术根本。而李成还有一番家国抱负，他的山水还要发思古之幽情，他既不会在自然面前放下充满圣人情怀的自我，也不会在自我中放下历史的包袱。而作为师法李成的皇家画师，郭熙当然要代皇家立言，并只能以"巧"见长，而且必须是能够代表皇家级水准的高超技巧。《早春图》便传递了他的技巧信息，山川葱茏，龙脉蜿蜒，高松昂然，繁复重叠，表达王朝的祥和意志。其中，结构丰满，明暗立体，层层入妙，墨法纵横，真不愧他的积墨法第一人之称以及皇家画院第一教授的荣誉。据考，此图出自熙宁年间，正是宋神宗锐意进取、新法改革时代，此图与之呼应，堪作后世代皇家立言的范式。

《宣和画谱》编纂的时代，米芾已作古。宋徽宗有自己的判断，"论者谓熙独步一时""则不特画矣，盖进乎道欤"。由技进乎道，是给予一名画家的最高奖赏。"道"，是对美的一种信念，《宣和画谱》作为一项国家级

艺术工程，当然代表王朝对山水画寄托的美的信念，这里有载道的意味。可《宣和画谱》未收米芾画作，待米友仁成长起来，已经过了宣和时代。虽说艺术不需要钦定，徽宗做法也表明了院体与士体的分歧。

但整个北宋，艺术风气是多元的。从宋神宗熙宁、元丰到徽宗宣和七年，共有 57 年，这段时间是北宋文艺复兴最辉煌的时代，士人画借光文人政治的兴起而小有气候，与画院主流相峙的比较语境已经形成，新的审美词汇纷呈，带来观念的转变。政治也试图将山水画纳入国家的公共教化彀中，"写意"派则更多关心自我的山水，回归山水画原教旨，摆脱权力和教化的异化。在这一过程中，国家权力的直接参与保持了对艺术的克制与积极支持，所以才会有院体画也在尝试工笔之外的变法，而士体写意派几乎个个都身怀工笔绝技，工笔与写意、院体和士体并行。

不过，米芾的"遗漏"，给出了一个艺术立场，一名真正的艺术家，不要做圣人，只做精灵。

毕竟还有一卷云

云，是郭熙的信念，也是他抵达艺术彼岸的引渡者。

他本人就像一朵云，以他的山水画再将现世中的人引渡到云端。居于厅堂，便可卧游仙境；看画格物，便可致知道家的养生理想。

都说他年老落笔"如随其年貌"，可以想象一下，一位八十老者一脸皱纹，已经活成了窠石上的"卷云皴"或"鬼脸皴"，且难分辨彼此，那相貌也是十分可观的。他将坚石连同自我一并否定了，再自新为云。从这一点来看，他更像一位修道画云的终结者。可事实却并非如此，郭熙之后，还有"米家云山"，开拓出另一座山水画的艺术江山。这要为中国山水画的《皴法》击掌，只要伟大的皴法在，水墨画就不会终结，"皴"内涵了无尽的自由度。就像文字，只要文字不被消灭，人类思想、交流、生存的自由便恒在。

自然本无所谓美丑，是画家赋予其美与丑的审美判断，左右并暗示了审美的艺术趣味。如皴法，几乎都是画家通过审美意志从自然形态中抽象出来的水墨语言。

人的世界，是由人的观念构成的，如果人格作为一个观念必须有一个

对应的观念，那么是否有一个物格存在？物格可以通过图像显现，艺术便是人格显现于物格的伟大创造，而物格终究是人格的自由呈现，是人格以自由攻克各种束缚的结果，在结果中人与自己的创造融为一体，创造的本质是自由的显现，创造本身就是人格在行动。以哲学的名义，郭熙与米芾是平等的，以艺术的名义，他们的境界在不同的层次上。但郭熙身居困窘之位，还能创造"卷云皴"，以此"物格"显示了他的人格的尊严，也给了我们关于艺术的启示。

除了云，郭熙对光与时间关系的观察与处理，也极具艺术的眼光。据说郭熙老年得子，为还愿，在一座庙的三面墙上画壁画，同一座山，分早中晚三个时辰，说明他已经注意到自然光线与时间的关系，包括关于表达"远近深浅"的多层关系，以及怎样表现四季景致不同气质的关系等，他都在墨法里完成了探索。诸如"春山淡冶而如笑，夏山苍翠而如滴，秋山明净而如妆，冬山惨淡而如睡"。真山水之云气，除了四时不同外，还有朝暮不同，阴晴不同。在人眼与观察对象之间，不要忘了还有光的参与，郭熙的画家之眼看到了这束光，而且他还看到了"时光"，看到在不同空间和时段里，光给予观察对象的明暗色彩之不同，然后，寻找墨的表现张力，给出解决方案。

他格物之劲道，大抵与宋代思想风气相洽。他格物真山，远望之以取其势，近看之以取其质，竟然格出了著名的"三远"：自山下而仰山巅，谓之高远；自山前而窥山后，谓之深远；自近山而望远山，谓之平远。唯有教科书式的规范，才能成为后世的格范吧。

一名有天分的平民画家，在承受了他前辈以及同时代画家们所给予的影响后，在努力驯服了皇家画院的正统后，还能在各种压力的一番淘洗之后，以时间过滤空间的各种烦恼，在暮年生成超现实的"卷云皴"，借天工作人间山水，以道家的极简态度将错综复杂的大山化为广大微茫的平远境界，终于达成了用他创造的"卷云皴"墨法，礼赞他对山水的信仰。在山水画史上，他实在是米芾的先驱。"卷云皴"毕竟是他对传统笔法的破土，引发墨法变化的一个小惊喜，并将带来一场大波动。北宋四大家中，李、范在大语境里"年煅月炼，不得胜处，不轻下笔，不工不以示人"；而郭、米则从启蒙到成熟，奠定了文人画格的基调。

如果我们在宋画分类中按图索骥，就会发现山水、花鸟、人物、释道、鞍马、界画各类题材，都有李公麟不俗的真迹赫然其间。

在庞大的宋画群系里，与其他画家专精一科不同，李公麟被公认，于每一门类皆超拔精湛。线描作为最早的绘画符号，至李公麟大成于减笔白描。他也被后世奉为白描人物的立山之祖，独步古今的"宋画第一人"。

李公麟还是西园雅集的绘事执笔，《西园雅集图》与米芾题记的《西园雅集图记》一样传为不朽，马远、仇英、石涛、华喦等后世大画家都有临摹本传世。除了事件本身带来的人文启蒙意义外，这种自由、在野的精英圈子，也为后世士人乐此不疲地雅仿。雅集盟主苏东坡、地主王诜，以及蔡肇、李之仪、苏门四学士等，皆为冠绝一时的名流，但雅集绘事一事，还是要拜托李公麟，那时米芾还未涉足绘画创作。

李公麟官位不高，邓椿在《画继》中说他"以画见知于世"。其实，他"立朝籍籍有声"，不仅画名远播，还以"文学"名世而最长于诗；平日还博求钟鼎古器，考订辨析金文奇字，收藏圭璧宝玩，博识洽闻，在当时影响很大。

没有深厚的学养和殷实的家境，就无法进入时尚的古玩领域。据《宋史·文苑传六》记载，说他"闻一妙品"，即使千金亦不惜购藏。自夏、商以来钟鼎尊彝，皆能考定世次，辨测款识。

金石学开启于欧阳修，经李公麟承继，而后有赵明诚、李清照夫妇着力搜藏研究，是北宋新兴的一门显学。据传绍圣末年，朝廷收得一个玉玺，哲宗下旨礼部诸儒考辨，众人莫衷一是，最终还是李公麟一锤定案：秦玺，用蓝田玉，此玺玉色正青，刻龙蚓鸟鱼纹，上写"帝王受命之符"，而且玉质坚硬，"非昆吾刀、蟾肪不可治"，雕刻之法已经失传，为秦朝李斯所为无疑。

至于绘画，李公麟实际上正处于一个非常好的艺术状态。邓椿说他"以其余力留意画笔，心通意彻，直造玄妙，盖其大才逸群，举皆过人也"。"余力"不是主要精力，是主要精力之外的剩余之力，是一种不带功利的趣玩心态。这种心态应该是涉足艺术的最佳心态，纯粹的，放松的，自由的，好玩的。公麟曾自叹："吾为画，如骚

人赋诗，吟咏情性而已。"五代北宋，除了画院待诏，士人绘画几乎都是这种游戏心态，也许这就是北宋绘画横空绝世的根本原因。李公麟与米芾一样，喜藏书法名画，好言复古晋人风习。在那个文艺复兴的氛围里，他以余力涉足画界，一不小心将传统线描逆袭为画界一大流派。逆袭是说他与士人"泛水墨"之热风擦肩而过，之后便以他"集大成式"的复古风横扫风靡，成为宋代文艺复兴中百科全书式的人物。

这里，我们只探讨他对后世影响不衰的白描人物画。

伯时出岂容道子独步

在一个因热爱写意而为时人瞩目的朋友圈里，李公麟则宁愿潜水在减笔白描中精进。主张"不取工细，意似便已"的老友米芾，曾毫不客气地批评他"李笔神采不高"，又说他因学吴道子，终不能脱却吴生习气。《画史》成书时，李公麟已因病归隐一年，5 年后去世。在这五六年的时间里，李公麟无论如何都会耳闻米芾对他的看法，当然他更知道米芾的艺术立场。以今天思想之眼观之，这并非诟病他画艺的综合实力，而是以"墨戏"的先锋意识去洞察时代精神的高度，再来品评老友坚守传统线描的艺术个性及其笔意的格调。其实，坚守与传承的难度系数，不亚于突破或别创一格的写意创新，能在传统中披沙拣金、发扬光大者，必然有分辨传统的慧眼，提炼思想的能力，以及将其沉淀为经典的高超技艺。李公麟做到了，减笔白描作为中国人物画的主流，经由李公麟集大成，在宋代达到了它的艺术巅峰，李公麟在作品中展示的传统给予当下以及未来的艺术营养，得到了同时代评论者的敬重和历史的致意。邓椿就大赞道："郭若虚谓吴道子画今古一人而已，以予观之，伯时既出，道子讵容独步耶？"

艺评家虽不必厚此薄彼，但若不如此则不足以表达对李公麟艺术成就的热烈击掌时，这略带偏爱的情绪，也会激起我们急于进入两人作品中的冲动。

事实上，从中国人物绘画史的角度看，吴道子在他的历史节点依然独步，李公麟也在他应有的艺术平台上开始独步，北宋的人文精神场，给予李公麟艺术的高度，是唐代之于吴道子所不能给予的。一种师承关系，在各自的高度上独步，是人们喜欢将他们放在一起谈论的出发点，而我们观

照的，则是他们为绘画史呈现了一个清晰的人物画发展脉络。

中国人物画，可见诸实物者，从战国帛画、漆画、壁画或画像砖开始，至三国以前，基本技法，皆以线条勾勒为主，再辅以添彩着色，肖像画基本服从于神话圣王或宣教楷模的政治伦理之用。魏晋以后，佛造像从西域传来，佛教融于犍陀罗艺术，丰富并提升了中原人物画技法，人物画从两汉拙朴的古态一变而为魏晋六朝的清逸仙姿。那位来自西域的北齐画家曹仲达，善画佛像，线条被誉为"曹衣出水"，但没有真迹传世。南朝大梁人张僧繇采用西域施彩晕染法，使人物形象更丰富，被称为"凹凸法"，也未见其作品传世。有人提出这是中国人物画艺术独立的开始，但仅从技法上断定艺术独立的开始恐怕不妥。从六朝石刻、雕像、壁画来看，线条确有新姿态，自由如风，优美若仙，着色也开始呈现晕染的层次感，提升了六朝以后的审美眼界。但只要艺术依然处于附庸地位，画家的创作企图与艺术无关，亦即他们并非出于为艺术而艺术的纯粹意志，那么作为独立艺术的人物画就不会形成。

顾恺之的人物画，被誉为"神妙无方"，道出了他笔下线条的审美张力。他的高古游丝描，如铁线的挺劲，如春蚕吐丝的绵延，想必是那种时代风气的审美呈现。南朝刘宋画家陆探微将这种线条气质融入他以东汉草书为底蕴的线描语境，据说刚劲细利。但此二人的真迹亦不传世，我们看到的《女史箴图》《洛神赋图》等，最早也是唐人摹本抑或南宋以后摹本，加上文献记录，似可揣拟一二。线条有个体追求的意味，蕴含了些许自由意志的萌芽，或表达自我意识的企图。因此，也才有后人在顾、陆线条中，看到了他们作为画家必备的素质——"意"。所谓"意存笔先，画尽意在"，笔断意不断等，落笔前先立个"意"，画成后，意犹未尽。

谢赫给陆探微的人物画以极高的评价，谓之"穷理尽性，事绝言象"。只有魏晋时代的人才能讲出这种烧脑洞的"世说新语"。用线条勾勒对象的本质，绝不在浅薄的表象上兜圈子，是魏晋人才有的形而上的思辨性审美趣味。他们伸出老庄"无"的双臂去拥抱西域的"佛空"，勾勒不食人间烟火的玄学线条；他们炼丹吃药，飘飘欲仙，追求超现实的幻象。表现在人物绘画上，轮廓有点儿瘦削，线条则有仙风道骨的意象，在他们的精神现象里世俗的表象是幼稚可笑的，不具备审美趣味，但可以治疗忧郁症。这不就是米芾所追求的"意似便已"的境界吗？所以宋人的文艺复兴，是

▲ 《西园雅集图》长卷，纸本白描，北宋李公麟作，此版为宋摹本。
纵 47.1 厘米，横 1104.3 厘米，台北"故宫博物院"藏。据
传李公麟所作《西园雅集图》有团扇和手卷两种不同形式的
版本，但原作品均已失传。

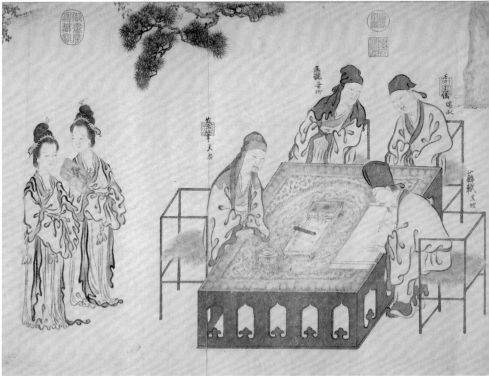

在水墨挥洒中复兴魏晋的"精神意象"。

人物线描画终于到了唐代，有画圣吴道子胜出，一改前弦。顾恺之的"铁线描"，均匀一笔到底，吴道子的线条则不再一笔贯穿，而是断断续续的、有变化的，被称作"兰叶描"或"莼菜描"。赵希鹄说，"吴道子作衣纹或挥霍如莼菜条"，见过西湖莼菜的，都会心领神会这一妙喻。"莼菜条"有粗有细，有重有轻，波折起伏，生动如小鱼儿，是个自由的底色。据说，"莼菜条"来自吴道子苦练贺知章、张旭的狂草，那莼菜在狂草风里，豪迈若挥帚，挥毫之势如旋风，与壁画的张力相得益彰，而留给世人最精辟的审美印象的描述，还是郭若虚那句"吴之笔，其势圆转而衣服飘举"的"吴带当风"。

至此，中国人物画风格基本定调。以魏晋南北朝的铁线描并施重彩的南朝人物画为一线索；唐朝吴道子以后的莼菜描或兰叶描为另一人物画路径。前者重彩绚烂，后者则开启了水墨线条为骨、略施淡彩的人物画法。

汤垕在《画鉴》中封吴道子"为百代画圣"，并不离谱。唐宋以后的线描技法基本效仿吴道子，人物画的趣味，则开始向艺术靠拢。尤其是五代、两宋重在水墨技法上的个性突破，从颤笔、减笔线描到破笔、泼墨的墨戏画法，追随人物画造像的转换，水墨线描的发展路径是清晰的。前述，中国人物画的主角，唐以前基本为帝王、女教、神话、释道；唐时，张萱、周昉的仕女画仍属于宫廷画的"绮罗画派"，五代南唐才有顾闳中、周文矩人物画视野的下移，从宫廷"绮罗人物"到士大夫之家的各色人等，皆以趣味罗列入画。可喜可贺！人物画到五代终于透露出一丝新内容和自己的语言。表达人文愿望以及士大夫精神生活的人物画流行，喻示人物画启动了人物绘画独立的端口，技法风格上有周文矩颤笔单挑吴道子以前的仙笔苗头，但设色敷彩上似乎仍受魏晋以来宫廷趣味的拘囿。

独李公麟人物画出，有独特的艺术担当，环顾左右，无一人出其右，以其集魏晋以来顾、陆、吴生等诸家众善而大成的白描画法，令当世刮目，后世仰望。至此，这一原为画家创作时打底稿的"粉本"，竟于李公笔下出新为独立的审美样式。

李公麟白描人物，有顾恺之的典丽、陆探微的精细、吴道子的豪迈，却又能去掉他们诸多不食人间烟火的僵化，放弃重彩的艳媚，彻底"色空"，从仙风熠熠的线条、工整浓丽的重色，转向以水墨为主的绝对纯色的白描

人物画。他仅用一根朴素淡雅的水墨线，或春蚕吐丝，或兰叶蓬勃，或铁线铮铮，或莼菜顾盼，简笔勾勒各色人等的表情意思、肢体趣味，其妙骇人，为北宋文艺复兴绘画界一道高耸的风景线。作为文人画新体例，白描亦为百代宗范。的确，李公麟出，岂容道子独步焉？

如青瓷开片的白描绘事

"吴生气"是什么气？

是米芾批"李笔神采不高"的底气。

《宋史》《宣和画谱》皆称李公麟的画作为世所宝，李公麟亦不负画界的众口一赞，可老友米芾为何不肯附誉而独家发出质疑之声？李公麟的画龄、画技远在米芾之上，书法真行书，亦有晋宋楷法之格，与北宋文艺界的文艺复兴步调一致。也许绕开那片赞誉，去听听米芾之声更有趣，因为这一声音带有异议的魅惑，它会呼叫转移众口一词的危险，引导我们走向深奥幽趣，走进画家的内心世界，剥茧抽丝般探究线条的精神世界。

在这个创造士人画的群体里，李公麟给时代一个怎样的审美质地？不仅仅是哲学，艺术也负有同样的哲学义务，同样要致力于回答人的存在意义。用线条回答，还是用色块回答，都不过是匆匆一瞥的图像，但却能定格画家的犀利思想与哲学意境，是否能排除芜杂的干扰而将对象的本质呈现出来，是衡量画家还是画匠的指标。不管画家还是画评家是否有这种形而上的自觉，绘画艺术的好处就是它能给出这一追问的直觉呈现，诱人跟进。

完全复古，老老实实地复古，沉溺于复古之中，在宋神宗锐意进取的时代是不合时宜的。作为熙宁年间的进士，李公麟只是个"沉于下僚，不能闻达"的下级文官，从八品，与米芾差不多，他的兴趣也与米芾一样，全在"复古"中。"文章则有建安风格，书体则如晋、宋间人，画则追顾、陆。至于辨钟鼎古器，博闻强识，当世无与伦比。"这段话来自《宣和画谱》。其才学"当世无与伦比"似毋庸再论，其文章有建安风骨，其书法绘画有魏晋自由的风采，此皆北宋文人士大夫毕生向往努力之目标、文艺复兴之时尚。问题出在李公麟艺术成就最大、影响也最大的白描人物画法上。

汤垕曾说，人物有八面，生意活动，方圆平正，高下曲直，折算停分，

莫不如意。这是赞叹吴道子做减笔线描，以一条兰叶描，就可以把人物的明暗、阴阳、凹凸、上下比例、前后照应、躯体行动，以及表情表意的内心活动，都描摹出来，而且人物是独立自在的，不需要借助其他背景的烘托，全方位立体呈现。不过，吴道子还是要略施淡彩加以微染，尽管线条上他像他的时代盛唐一样自信、霸气，可他还是未能彻底摆脱"色"的辅助，虽以"吴妆"独步，与顾、陆毕竟同属于丹青人物。

初见李公麟《莲社图》《明皇击球图》《维摩演教图》，眼前竟一扫粉黛，画作完全以线条造型，还要把物象外形、内在神采、光色以及体积、质感都充分表现出来。因手段单纯，画家只能在线条的虚实、疏密对比中，完成作业。淡墨勾勒的画面干净分明，人物朴素淡雅，姿态各尽本分，呈现出毫无审美障碍的圆熟精致。李公麟之后，白描成为中国绘画的一个新范式。正所谓"廓而新之，淡毫轻墨，自为创体，故能独步"。

用淡墨描绘勾勒，白在哪儿？当然在李公麟笔下，一张澄心堂白宣上。

《图绘宝鉴》说李公麟"作画多不设色，独用澄心堂纸为之"。"澄心堂"宣纸最早出自南唐，为后主李煜所珍视，制于徽州，藏于烈祖李昪最爱的"澄心堂"中，故号"澄心堂纸"或"澄心纸"。纸质被雅士们描绘为，"肤如卵膜，坚洁如玉，细薄光润，冠于一时"。可想文人能得澄心纸一件，是何等雅事。而公麟传世的《五马图》，用的就是澄心纸。

其白如玉，可以澄心，如孔子所云"绘事后素"。"素"是无色，是没有任何装饰的一片澄明，是空白，是无，是东方哲学里关于自由的智慧。当澄心纸上的自由度至纯时，它所显现的纯色本质是如此庞大无界又无始无终。李公麟用淡墨开始白描人物，给本质的空间一个时间状态的交代，游弋他的笔墨趣味，描绘他的自由意志，在紧巴的现实中摊开一张纸的缝隙，安插一个他塑造的人物，这大概就是孔子关于在"素"上有所"绘"的真谛！

画人最难工，以减到不能再减的减笔画人物，就更难上加难了，这便是李公麟"白描"人物画的珍贵。吴道子"不以装背为妙""只以墨踪为之"，李公麟做到了极致，除了墨，轻描淡写的墨，人物背景更无凭添，无所依赖，唯一可以依靠的是白。用白肯定唯一的线描，否定唯一之外的一切，视觉张力凸显了白与描的唯一关系。

李公麟出于顾、陆、吴，却以一次最彻底的复古，回到原初的素，反

而实现了超越。线描上的尽精微，已然亮出了前无古人的"断代史"效果。可《宣和画谱》还说他"不蹈袭前人，而实阴法其要"。看来，李公麟要在线上实现新的突破，太难了。线不过是属于技术流的绘画符号，幸亏，他找到了底色的白，给他在时空里最自由的伟大支撑，丰盈、饱满、枯瘦、凹凸皆来自"白"的铺垫与填充，"白"赋予"描"以"有意义"的韵味。

任何一名画家，下笔前，面对"白"都是忐忑的、敬畏的，都会凝聚他毕生储存的思想能量去"无中生有"。可米芾就是不满意李公麟那集古人之大成的线描对"白"的交代，所以才会说"李笔神采不高"。

白描再精微也是技法，属于技术流。技术流是可以学出来的，只要足够聪明，这一点以李公麟的才气无须证明。但艺术家的天真、性情，是学不来的。据载，李公麟与苏东坡、黄庭坚为最要好之三友，乌台诗案后，东坡流放黄州，李公麟因无党无派幸存于京。有一次，他在路上遇到苏东坡二三学生，猝不及防，他很慌张，便以扇遮面躲而避之。米芾则不同，谁落难就偏要去看望谁，忽而黄州访苏东坡，忽而南京拜望下野的王安石。故而他说艺术家"自是天性，非师而能，以俟识者"。

从古名家泡出来的技术流，应对底色执白的"宇宙流"，难免雕虫匠气，也是"吴生气"。不过，"吴带当风"还有"风云将逼人""鬼神若脱壁"的盛唐霸气，所谓"道子之画如塑然"，沾了壁画的优势。而李公麟的白描则失了霸气，倒多了些纤细无懈、柔弱紧张、内敛精微的理学气质，所以米芾说他连家藏的"天王画"都会"细弱无气格"。而北宋贵侯之家所收皆此类，浑然形成了不可逆的时代风气。

李公麟的白描，底色执白如岁月静好，气氛祥和，线描如丝如缕，如官窑里的青瓷开片，纯一精致，技法工艺在北宋无人企及，却遭遇了"神采不高"的困境。

完美不露一丝破绽，失去了挫折美、苦涩美的审美质量，不符合精神审美的习惯，尤其不符合不具备酒神精神、仅有苦茶品味的东方士人的审美习惯。现实总是跟人找别扭的，尤其是精神一旦与现实碰撞，陷阱、大坑会使人生倾斜、失衡、变形，而艺术要表达的正是这样一种不平衡状态，当然亦可以以一种理想的审美状态否定这种不平衡状态，理想是一种超越。但李公麟的人物画，都不在这两种诉说上，他的人物似乎生来就是表现他的技巧、供他把玩游戏的道具，他娴熟到所画无所不像，无所不尽其妙。

画什么像什么是绘画的一重境界，如禅门三段论：看山是山，看山不是山，看山还是山，而绘画艺术不可以停留在"看山是山"的第一重境界里。

当个体走向群体社会时，就会发生对本我的诸多否定。社会越发达、越庞大繁复，对本我的否定就会越多，个体就越不自由，人就越不像人。处于这样一种社会运动趋势中，人不可能正常。如何定格这一趋势在瞬间的表现，是对画家的考验。李公麟还在刻意于"看山是山"的人物瞬间，绘画笔触落在像与不像的细腻表现上，终致难脱艺匠之气。关于李公麟的艺评传说，也都落脚在"像"的层面，如："毫发不差，若镜中写影"，还有那些有关他画马、画虎、画罗汉的附体传说，与神笔马良没有区别，属于非艺术性的风俗画评价体系。"风流不减古人，然因画为累，故世但以艺传。"老朋友黄庭坚为他心疼，为他抱不平，他有迎合，才会为画名所累。

白描与中国人物画的困境并生，这是基于当下审美立场的思考。并不是说李公麟的人物画就不具有审美价值了，而是起码要理解他的状物写貌是华丽的，非抗拒的，亦非理想的。美不美呢？华丽当然美。《明皇击球图》《西岳降灵图》《维摩演教图》《五马图》《醉僧图》以至《莲社图》，哪一件不是"流金岁月"的奢华记录？宝马香车、轻裘环翠、祥云纷扰、仙山妙水、美酒留醉，烘托着叙事、说教、炫耀的表情包，博足了拥趸。"南渡以前独重李公麟伯时"，这真是"极高明而道中庸"的聪明，也终于回答了米芾的"李笔神采不高"的追问，大抵聪明落槌在匠艺上，而天真之神采是无法依靠竞价接近于艺术境界的。

李公麟与顾、陆、吴不可比，他的前人在线条上开始追逐韵味，奠定了中国人物画的审美原教旨；与新生代"仕女派""绮罗派"之周文矩也不可比，"颤笔描"充盈着新时代青春期的躁动与活力，颤笔带出的反抗意识，毕竟萌芽了艺术原教旨的冲动。李公麟既不创造，也不反抗，但他提炼，将古来先贤的那根墨线提炼得纯而纯，净而净。

艺术家的真实语言是什么？是发自灵魂的原创，思想的深追，肯定不是迎合！李公麟缺失前两者的冲动，只在浸淫传统里迎合主流、迎合平庸、迎合自己小确幸的小遁世的小规划。不可思议的是，经历了亡国之痛，人们反而愈发怀念这匠气里留存的奢华真相，想必是对昔日繁华的惋惜和怀恋吧。不过，这种运用减笔水墨的技法而形成的人物画新风尚，毕竟给南宋、元、明颇多借鉴，但因聚焦人物趣味的在场感，以及因单纯而单调的线描

▲ 《明皇击球图》长卷,纸本白描,纵32.1厘米,横226厘米,北宋李公麟作,辽宁省博物馆藏
　近人也有认为是南宋时人作品。

局限了人物性格和内心特征的表达，反而透露出中国人物画衰微的气息。

米芾是犀利的、直白的，他有艺术的担当，有哲学的追问。他也把玩，他以更为彻底的姿态把玩"否定"，为了突破线的束缚，他甚至否定了笔，用蔗滓、布帛蘸墨汁，自由泼墨，挑战传统权威，解构固有形式，破坏"像"的法度，确立非主流的个体审美样式。那样式也许不成体统，变形怪异，有一种幽默的放肆，自嘲的内心苦涩在天真、率性里挣扎祈望。也许他还不自觉人性对艺术的期待，但艺术却教会了他如何表达个体自由意志，使他终于有了自己的话语风格——"米家云山"，在艺术上"倾"了一把宋代山水画。

一个时代有一个时代的精神制高点，那制高点是对一个时代的敏感，因个人的际遇、悟性、禀赋不同，艺术家们对敏感的反应也不同，从这一点来说，米芾的反应尤为强烈，因此，有米芾在伯时焉能独步？

用写意手法写像

在中国绘画里，如果把"写意"与"白描"皆归类为绘画风格或技法，那就不应有褒贬之分。但"写意"从创生那天起，因分担了士人画的创作理念，从而多了一重技法之外的、艺术的形而上企图，士人在写意中找到了自己的精神出口。而白描则似乎承担着更多的技法功能，如果与"写意"相对应，白描甚至可以称为"写像"，恰如米芾与李公麟这两人所组成的北宋士人的一副对子。

"写意"，真正始于宋代士人对画境的追求，但当时还未有"写意"这个概念，从欧阳修、苏东坡、米芾等对"写意"画的描述来看，士人画基本追求"画意不画形"的"墨戏"效果。因画法更自由，所以形成了对主流正统绘画法度的一次拓宽，这一拓宽，便产生了与院体工笔画的一次伟大分歧，由此开始强调画家自我意识对绘画的参与。

其实，唐以前的绘画，就已经有工笔与写意的分化，那时称密体与疏体⑪。张彦远就说过"若知画有疏密二体，方可议乎画"，而唐画已经没有魏晋人的矫情劲儿了，就是那股"我与我周旋"的个性劲儿。宋人喜欢这种精气神儿，所以要回到魏晋，苏东坡也极其热情地将陶渊明推将出来。"减笔""粗笔""逸笔"，大抵为宋人的惯用语，以表达写意画的风格。"写意"

⑪ 疏体、密体：中国画论体术语。以描绘形象用笔的减繁而言，用笔较为简省的称"疏体"，用笔较为繁复的称"密体"。疏体与密体两种体式反映了不同的画法风格，这种风格的对比在东晋至隋唐时期已经存在。东晋顾恺之和南朝陆探微作画笔迹周密，为"密体"；南朝张僧繇和唐初吴道子作画用笔简省，为"疏体"。

二字，大概在明以后，才开始明朗化，指义明确，写意不求工。

　　作为宋代士人画的参与者，李公麟拒绝色彩，仅以减笔白描表现对水墨的理解，毫无疑问，他属于写意画流派。士人画首宗苏东坡在《东坡集》《东坡后集》《东坡续集》中，对李公麟的减笔白描，不惜笔墨，赞誉累累：

> 不见何戡唱渭城，旧人空数米嘉荣；
>
> 龙眠独识殷勤处，画出阳关意外声。

> 两本新图宝墨香，樽前独唱小秦王；
>
> 为君翻作归来引，不学阳关空断肠。

　　这是评价李公麟"用意至到""更自立意"必引的两首诗。

　　不过，显然它们不是赞誉李公麟在减笔白描上的"写意"，而是赞誉画境的画外之意，是指李公麟"深得杜甫作诗体制，而移于画"。如杜甫《缚鸡行》一诗，不在意鸡虫之得失，而将关注点转移到"注目寒江倚山阁"去了，于是，李公麟画陶潜《归去来兮图》，亦不在意田园松菊，而是突出临清流处；杜甫有《茅屋为秋风所破歌》，虽自己衾破屋漏无暇恤，却要"大庇天下寒士俱欢颜"，于是，李公麟作《阳关图》，亦不画离别惨恨，而是设钓者于水滨，忘形块坐，哀乐不关其意。伤情在画外，是学庄子吧。总之，杜甫为诗，语不惊人誓不休；李公麟作画，意不惊人死不休。

　　如此，李公麟在"立意"上，并未走出皇家院体派。那时，宋徽宗搞皇家画院招生改革，出考题重在立画外之意。如"野水无人渡，孤舟尽日横"一题，拔得头筹的是一船夫躺在船尾横笛的画作。这是宋代上流风气，李公麟身置其中，当然熟悉。苏轼曾有《戏书李伯时画御马好头赤》《次韵黄鲁直画马试院中作》两首题诗，是与黄庭坚、李公麟三人一起在科考场上做监考官时作的。在考试间隙，李公麟乘兴画马，苏黄二人题诗其上。真乃一道士人风雅的极乐景致。

　　回到公麟的"意"上，就会发现，那快乐的画外之意，是一种着意和刻意，不得不说潜藏着一种迎合的意图。当然，这种讨巧的小意，亦可以供审美一时之愉悦，但它并非构成艺术基座的自我意识之"意"，与工笔一样，仍然是一种"工意"的技术流。答案有了，难怪米芾说他"神采不高"。

　　荆浩曾评价吴道子，"笔胜于象，骨气自高，树不言图，亦恨无墨"。而李公麟的减笔白描，同样被"恨其无墨"，就是米芾说的"吴生气"，看

来他对李公麟的不满，主要针对其用墨的不自由状态，写意流于写像。唐人本就意不高，不如南朝文化渊厚，唐人是在胡风里重回汉风，霸气霄汉。宋人则回归晋风，宋人看晋人，满眼都是精神逸品。

李公麟又何尝不崇尚魏晋风采？他甚至是个不折不扣的顾、陆古体派，这也是他对士人文艺复兴运动的真诚表白。不过，吴道子对他的白描影响更为直接，至于说他画马学韩幹"略有损增"，"画古器如圭璧之类，循名考实，无有差谬"，等等，皆暗示了他在宋代推崇水墨写意的风气中，还是保守着他精准的古体派的技术流主义。

山水画是全新的，一念之动，都是新，而人物鸟马等皆自传承，创新实难。尤其减笔白描，仅用线描，不藻饰，无渲染，亦不用烘托，单纯而单调，去描绘众生相。对于李公麟来说，恐怕只能在写像中表达意趣了。"写像"不是"写生"，李公麟是否像荆浩那样在大山里写生数万棵松树，去写生各色人等，我们不得而知。不过，据载他"凡目所睹，即领其要"，恐怕此等才气反而让他无法沉下心来去现场"写生"，而他确实沉浸于临摹古画中，"凡古今名画，得之则必摹临，蓄其副本，故其家多得名画，无所不有。尤工人物，能分别状貌……台舆皂隶，至于动作态度，颦伸俯仰，小大美恶，与夫东西南北之人，才分点画，尊卑贵贱，咸有区别，非若世俗画工，混为一律，贵贱妍丑，止以肥红瘦黑分之。"这就是他写像中表达的意趣，依身份不同状貌。

白描关切什么？李公麟更关切白描本身的技术纯度，以便更好地表达他要展示的对象之惟妙惟肖、出神入化，从这一点来说，他更像一名学者。减笔白描是他作为学者信手拈来的、具有严谨品格的道具，有如哲学家展示他思想的逻辑链条。

他画《莲社图》，是表达他自己的思想主张。魏晋时代，中国思想史上出现了第一次西学东渐，佛教从西向东，在中国本土化为禅宗。东晋佛教高僧慧远在庐山虎溪东林寺结社，因寺内种白莲，号称白莲社。社员有陶渊明、谢灵运等僧俗两界诸多学者。士人结社，不仅是东晋，也是中国思想史上的一次盛况。李公麟以五米多的长卷，描绘了陶渊明、谢灵运等参与结社活动的场景，表现了儒道佛三教合流的趋势，也表达了他的思想倾向。现传《莲社图》已非李公麟原作。

从《明皇击球图》《维摩演教图》《西岳降灵图》《免冑图》等长卷叙

事画看，李公麟的白描关切的是白描本身对他笔下人物精神气质的精准写像，每一个人物，无论乘车的，还是赶脚的，无论众生繁密簇拥，还是羽扇纶巾，都是他倾尽笔力之爱的角色，令观者的审美亦观止于"笔力精劲妙绝"的赞叹中。宋人曾这样评价人物画："使人伟衣冠，肃瞻眂，巍坐屏息。仰而视，俯而起草，毫发不差，若镜中写影，未必不木偶也"，而"着眼于颠沛造次，应对进退，颦頞适悦，舒急倨敬之顷，熟视而默识，一得佳思，亟运笔墨，兔起鹘落，则气王而神完矣"。

白描多半是中锋直悬的线条，可以虚实，但难以遒劲，因此，最难藏拙，也最易见画者功力。这是李公麟的可贵处，可以说，如果没有李公麟白描人物画的参与，宋代文艺复兴是残缺的，他承担了承前启后的艺术使命，启蒙了元代大画家赵孟頫。

人物画在宋代这场文艺复兴运动中如何自处？以李公麟为案例，回到魏晋回到唐，也是一场积压千年之久的士人精神的独立运动。山水是没有社会功利纠缠的大自然，那里没有政治立场的分别心，没有是非争议，唯有审美，连审丑都不存在；那里还可以寄托肉身，重要的是可以重构自我意志的精神图像，表达精神和心灵的意趣。"意"是自我意识，它要通过自然来表达自由意志的审美诉求，并通过水墨的自由性质，把"意"的可资审美的意趣写出来，把内在的自由本质写出来，谓之"写意"。"写意"是这场士人文艺复兴运动的最伟大成果，它属于水墨艺术语言。在"写意"派们看来，只有水墨才能更为自由地表达他们的意志，更为接近自由表达的理想状态。

李公麟的人物是有情的，也是有"意"的，"意"是人文的；线也是有"意"的，藏于他笔锋里斡旋，随勾勒起伏，最终成就他的写像意图。他给他的时代建构了一个唯美的审美样式，同时也分享了他的时代的见解和偏见、深刻和浅薄。他的一生就像他的减笔白描一样，眉清目秀，黑白分明。

米芾不光与李公麟较劲，也与整个时代较劲，但他在这种较劲中走得更远些。围绕中国绘画的线法与墨法，画家们在五代、北宋竞相妖娆，线法至李公麟基本完成，成就范式；而墨法还未完成，正因为未竟，才给后世留下更为自由流淌的空间。

艺术是自由的，不安分的，它习惯于流浪，只是不知会撞上哪一颗与它呼应的自由性灵，就会火花四溅。在北宋末年，那个被撞上的幸运者，竟然是米芾。

为什么是米芾？

米芾生于 1051 年，仁宗皇祐三年，卒于 1107 年，徽宗大观元年，经历仁宗、英宗、神宗、哲宗、徽宗五朝。五朝 50 多年，不过是数千年历史长河里的一个小波段，对艺术而言，这个小波段却是个大时代，说它"大"，不是说宋朝大，而是说文化大。

有多"大"？就像文艺复兴那么大。若以文艺复兴的指标来衡量，学理上有"北宋五子"推倒汉注唐疏创立宋学，文艺上有"唐宋八大家"之"宋六家"的文学复古运动，政治上产生了"11 世纪最伟大的改革家"以及对 20 世纪的列宁和罗斯福新经济政策都有影响的"王安石变法"。

不过这里谈的是绘画，放眼世界，有宋一代的绘画艺术，真可谓横空出世。直到 300 多年后，翡冷翠的文艺复兴运动，才启蒙了欧洲人文主义绘画，自那几位文艺复兴巨人诞生之后，西洋绘画才开始如日中天起来。

并非所有的文艺复兴都能带来一场颠覆性的社会转型，但会带来一场观念转型，而促成观念转型的，往往是一批先知先觉的前卫艺术家。这些大师会带给时代幸运值，有大师才有大时代。可惜的是，北宋文艺复兴被金人打断了，文艺复兴的旗手宋徽宗被金人掳掠至北寒之地，给南宋留下"靖康之耻"。

米芾是幸运的，他是北宋文艺巨匠群星丽天时代最闪亮的一颗星。他活在北宋文艺复兴的全盛期，而且只活在艺术里。他不顾一切地痴于艺术，人们不得不送他"米癫"的雅号。论影响力，米芾远不及亦师亦友的前辈苏轼，可要谈到追求艺术的人生幸福指数，如说米芾第二，谁还能称第一？

苏轼在政治上总是个"反对派"，王安石变法他反对，司马光反王安石变法他也反对，因党派之争，一贬再贬，流离一生，所幸

他的使命不在政治而在文艺上。宋代文艺复兴运动需要有个巨人，他就应运而生了。当他脚踩政治与文艺两只船时，两船则各有所求，政治要集权，文艺要自由，因此，他很窘迫；当他放弃政治，只在艺术里行船时反而如鱼得水。

政治要集权，文艺要自由，苏轼却跑到政治那里去要自由，巨人就在这两边受难。米芾不是巨人，无法分享巨人的苦难，他只要守住自我的个体性，待在艺术的独木舟上，任艺术的灵性划桨摇橹。这是他对自我的定位，他坚守艺术与政治的边界，无论怎么"癫"，也不会跑到政治里面去翻跟斗。米芾无求于政治，但却是个政治的幸运儿，他的母亲阎氏既是神宗母亲宣仁皇太后的接生婆，又是神宗乳母，神宗对小他3岁的米芾照顾颇多，使米芾得以任性于艺术之途。

有宋一代，神宗似乎无暇涉足艺术，也许他走得过早，还未暇发力书画，便在38岁的好年华逝去。但他却成就了米芾，也成就了郭熙等艺术家，就是这位支持王安石变法的君主，将米芾引入了无忧的艺术之途。

米芾天赋异禀，6岁便可日读律诗百首，且两遍即能成诵，七八岁习颜帖，10岁临苏舜钦帖。

1067年神宗即位，16岁的米芾随母亲阎氏进京。1068年，神宗念阎氏之情，赐米芾为秘书省校书郎，负责校雠典籍订正讹误。米芾因此免了十年寒窗之苦，不再奔走科举之路。次年，神宗支持王安石变法。

1070年，米芾及冠成人，神宗恩准外放任职广西临桂尉。1076年，王安石第二次罢相，同年退居江宁。米芾到长沙任职长沙掾，"掾"为一般属员，但他做得津津有味，只要能"便养"，有五斗米，可以让他有闲，又不用折腰就好。他与陶令公精神相通，但境遇比陶令公顺遂。他未曾经历科举，能做自己，他既没有同学，也没有座师，更没有把"修齐治平"的家国情怀寄托在一份薪水里，当然也没想在仕途上憧憬灿烂的未来。他没有两院"院士"头衔，也就没有门户、山头、派系的烦恼，以及院体习气的约束，在体制内自觉边缘化。他很充实，活在水墨里。

父亲是一员武将，碰到一个文治时代，难于进取。米芾因母荫入仕，但立身士林却与母荫无关，而是基于文艺复兴的机缘。他与贤达名流交往，没有各色成见，也不把所谓的"政见"放在眼里。作为晚辈，他与苏轼和王安石能走到一起，正是基于他超越政治的审美立场。

1082年，31岁那年，他跑到黄州去寻访落难的苏轼。据说，他10岁学苏舜钦字时，就已经有了书法上表达自我意识的自觉，21年后，他开始了新的人生，追随仰慕已久的东坡先生。《跋米帖》中说："米元章元丰中谒东坡于黄冈，承其余论，始专学晋人，其书大进。"看来，苏轼、米芾二人皆追慕"晋风"。苏轼走的是陶渊明一路，从陶渊明的诗到桃花源的宋样式；米芾走的是王羲之一路，从王羲之的字到"人与山川相映发"的水墨意趣；都坚持了魏晋风度的"宁作我"，形成了个体人格的自由的款式。苏轼洒脱，变成了苏东坡；米芾癫狂，人称"米癫子"。

1083年，米芾32岁，应刘庠之邀赴金陵就职不遂，正好去拜访令他神往的王安石，与去年黄州拜访苏东坡一样，这也是他们的初识。他在《书史》中记录了这次拜访的经过：与荆公聊书法，谈起杨凝式的字，"天真烂漫纵逸"这六个字是艺术的真髓，米芾知王安石初学书法由杨凝式入手，因一般人不知，而得荆公大赞，引为知己，此后，凡与米芾往来书信皆以初学体。

杨凝式是五代时北方高才，为官后梁、后唐、后晋、后汉、后周五代，官至太子少师，却以书法闻名。初学书法于欧阳询、颜真卿，后学王羲之，一变唐法追晋风，用笔奔放奇逸，因行为纵狂，人送绰号"杨疯子"，也因行为怪诞，得免数次罹祸。其书法亦以疯行，"宋四家"之苏轼、黄庭坚、米芾、蔡襄皆受其影响。米芾更是与之相契，深知其在晋风里遣怀纾解的隐衷。米癫杨疯，各自率性。

"癫"与"疯"，皆来自于精神的孤绝之境，是只有在艺术中才能呈现的"病态的自由"，在现实的挤压与不自由中追求自由，艺术便成了自由的一个出口，艺术追求美，通过美来实现自由。

王安石年长米芾30岁，也是一狂人，不是狂人，怎么变法？两个不世狂人，因书法同好而成忘年交。米芾挚友、"西园十六士"之一的李之仪，曾在《姑溪居士文集》前卷三十九之《跋元章所收荆公诗》中谈到两人的交往，"荆公得元章诗笔，爱之，而未见其人"，后来终于在金陵相见，荆公奇之，但因刘庠又被调走，米芾因工作没有着落而不得不离开金陵，荆公颇不舍，便抄录20多篇诗寄给米芾。又说"字画与常所见不同，几与晋人不辨"，可证其时崇晋之风浓郁。荆公逝后，米芾常去坟茔拜谒诵诗。

1084年，苏轼从黄州赴汝州任，路过金陵，去拜访下野的王安石，米

芾错过了这次聚会。自黄州归来，苏轼理解了王安石，两个伟大的思想者，政见虽有不同，但他们的精神却在超越政见的审美境界上和解了。米芾作为"局外人"，能以超越政见的美的眼光，打量他所追随的两位仰之弥高的长者，并见证了他们的精神从"套中人"向"局外人"蜕变的历程，实乃幸运。

宋代文艺复兴，苏轼自然是文学艺术的代表，王安石当然是政治思想的代表，而美的代表，则非米芾莫属。这美是未经科举制拷问过的，是只有天真烂漫才能散发出来的"癫"。

从西园到皇家"宁作我"

1085 年，米芾落脚杭州，宋神宗驾崩，转年，又遭父亲过世。

适逢东坡先生以礼部郎中被召回京，写信邀米芾进京顺便纾解他的哀伤。信中引用了米芾曾写给东坡的一句话："复思东坡相从之适，何可复得？"并嘱"惟千万节哀自重"。

1087 年，元祐二年，东坡在京城召集文坛 16 人雅集，地点是驸马王诜的宅邸西园。李公麟绘《西园雅集图》，米芾作《西园雅集图记》，画面以苏东坡为核心。

"图记"将雅集的盛况传递出来："水石潺湲，风竹相吞，炉烟方袅，草木自馨，人间清旷之乐，不过于此。嗟乎！汹涌于名利之场而不知退者，岂易得此耶！自东坡而下，凡十有六人，以文章议论，博学辨识，英辞妙墨，好古多闻。雄豪绝俗之姿，高僧羽流之杰，卓然高致，名动四夷。后之览者，不独图画之可观，亦足仿佛其人耳。"一番华辞沁肺腑。

对于独立人格，米芾是有自觉的，"仿佛其人耳"是他留给历史的"叮嘱"。

其中包含着对自我选择的肯定，以及对后来者继续他们的审美理念的期望；而"草木自馨"，则是很米芾的自我宣谕。

他亲见东坡先生于名利场跌宕后，退至自我"也无风雨也无晴"的淡定，人格洒脱也带出"草木自馨"的美学意象，与《兰亭集序》传递的"快然自足"何其神似？宋代士人，在文化上超越汉制唐范，独于晋人神往，从《兰亭集序》到《西园雅集图记》，悠悠两文，一脉相承，晋宋精神，格调犹如双生。

《西园雅集图记》表达了"西园十六士"的共识，也可以说是一篇宣言，

是以雅集的形式发表的士人转型宣言，从王朝向文化的江山转型，这应该是北宋文艺复兴一次具有标志性的事件。

集权制下，士人如何生活，是把一切都绑定在权力机制上，还是给自己留有一个自我的空间？这样的问题，到北宋迎来了一个节点。由于文人政治的兴起以及科举制向寒门开放，士人作为一个独立阶层开始明晰起来，除了传统王权主义"政治正确"的语境，他们也需要自己的表达语境和话语权。于是，在与王权无关的话题中，在自己的精神生活中，他们需要一座自我的江山。这一需要催熟了北宋士人山水画的发展。

西园雅集后，米芾出京，往湖州、扬州任职。正暑热之际，他却写了一首"寒诗"："小疾翻令吏日闲，明窗尽展古书看。何须新句能消暑，满腹风云六月寒。"一肚皮政治官司，满纸世态炎凉，连炎热的六月都变得阴寒，一语写尽党争对人性的伤害，以及苏轼在党争中的辛酸，身边这位长者的经历，似乎成了一名处江湖之远的诗人的晴雨表，他宁愿在艺术里寻觅暖意。

1103 年，可以说是中国历史上社会发展综合指标的穹顶，也是宋代难以突破的天花板。

这一年，是宋徽宗崇宁二年，米芾 52 岁，徽宗 21 岁，登基已 3 年。

皇帝正值美少年，英姿勃发，政治上，他没啥想法，艺术上，他自成一家，成为艺术的最大赞助者，贡献不输于意大利美第奇家族。皇帝的优势毕竟无与伦比，他从制度上，为艺术家分得一杯羹，更何况他制定的文艺方针和文艺路线，还不单是为政治服务的，也有为艺术而艺术的，故这一时期，留下了一批千古绝唱的艺术品，他自己的作品也在其中。

他将米芾调回京，做他的太常博士、书画学博士。米芾很率性，即作诗《太常二绝》，暗示了他当时的心境。其中一句"鱼鸟难驯湖海志，岸沙汀竹忆山林"，可知，米芾之志，在大江大海，他自由惯了的心灵和魄性，已非区区皇家画院所能豢养，他不愿做一尾体制内的池中鱼，以摇摆邀宠；也不想做皇家艺术琼枝上的富贵鸟，以叽喳取悦。他要的是"宁作我"的自由艺术。

可圣旨之下，他又不能不回到那个排挤了苏东坡的朝廷中来，从体制边缘地带回到体制中心，进入皇帝预设的艺术彀中，履行皇帝品位的新文艺方针。米芾作为苏东坡的后继者，一旦回归，那就意味着宋代士人自发

的文艺复兴，将要回到皇家制定的文艺路线上去。

不过，被羁縻在皇家艺术宫殿里，米芾的格局变小了。他自己也明白，他将要变成"岸沙汀竹"了，除了"忆山林"，再也没有了他可以发"癫"的那个自由的大江大海了，但他内存了一幅自己的水墨江山，提示他时时擦拭他的精神光谱，足以重启他的"癫狂"，击水三千、扶摇万里于天地间，他的"米家云山"，便于此时酝酿成熟。

那时，米芾还没有开始画画，他被世人所推崇的是书法。他与李煜一样，书法越唐，直追晋风。

米芾开始作画，是因好友李公麟"病痹"，大概是风湿类病，手不能再握笔了，为表达对老友的敬意，他开始绘画。米芾自称师法董源，一出手，便在水墨里注满天真。李公麟被誉为画界全才，"宋画第一人"，长米芾两岁，51 岁告老封笔，6 年后过世。转年，即 1107 年，米芾亦陨。

名士程俱《题米元章墓》中提到，米芾自知大限将至，便预告郡吏，备好棺梓，便服坐卧，照常阅案牍，书文橥，洋洋自若。遗嘱一偈云："来从众香国，其归亦然。"

"衣冠唐制度，人物晋风流"是流传最广，深得人心的对米芾的评价，前一句，是说米芾往来社交必衣唐服、戴唐冠。宋人着唐装，世不以为异装，反以"颀然束带一古君子"羡称，这是对米芾的赞美！又说他"性好洁，世号水淫"，因洁癖而"水淫"，以"水淫"而入水墨，"米家云山"看起来就像有几分洁癖的水墨江山。他还盛装拜丑石为兄，"水淫"之外，人们再赠他一个"癫"字，那是慕"晋风"所致。

一个伟岸不羁、口无俗语的较真任性的"嬉皮"，却遇到了一个宽容、有审美能力的好时代。时人懂得欣赏一个天才艺术家，不吝赞他："文则清雄绝俗，气则迈往凌云，字则超妙入神。"还未提到他的画，他作画，不足 4 年，就用"意笔"，"癫"覆了中国绘画史，他"宁作我"的"墨戏"，遗馈后人。

墨戏的精神暗线

"墨戏"一说，出自米芾之子米友仁，是他落在画上的款识。

自谦中，暗含了强烈的自我认同，是对所有正统的突破与反叛，甚至

主要针对院体画当道的皇家格范。但这种艺术表达竟然被那位北宋文艺复兴的"第一推动者"和"总设计师"宋徽宗默许了。

"墨戏"，当然是一种游戏状态，是与惜墨如金唱反调的，是对一丝不苟的院体画风的一次逆袭。画法上，以皴点取代线条，不再拘泥笔致，索性就不见笔触，只见水墨的自由态，在当时应该很前卫。

南宋赵希鹄在《洞天清禄集》中提到"宋米芾墨戏"，说米南宫"作墨戏不专用笔，或以纸筋，或以蔗滓，或以莲房，皆可为画，纸不用胶矾，不肯于绢上作"。

"绢"是皇家格范的质地，"笔"是院体画最讲究的线描道具。米芾不在绢上画，也不用笔画，而是用蔗滓、纸筋、莲房等，纵逸墨法，在各种介质上寻找一种让水墨更为自由的语言。可有趣的是，宋徽宗还把他请来，让他在画院里管事，放任他"墨戏"。

米家父子，从米芾"墨癫"到米友仁"墨戏"，有一条水墨精神的暗线，不是谁都能懂的，但宋徽宗懂。黄庭坚在《书赠俞清老》说他，"人往往谓之狂生"。鲁迅曾说"伟大也要有人懂"，不然的话，一个"狂"字就足以把"伟大"扼杀；同样，"发癫也要有人懂"，不然的话，将"发狂"与"发癫"混淆了，米芾的行为艺术就有可能夭折。二者的不同在于，"癫"带有自嘲意味，而"狂"则将自我无限放大。米芾没有政治抱负，所以，他的"狂"尽可在艺术里畅游，表现出来的还是"癫"。

1092 年，苏轼除守扬州，米芾将赴雍丘任职，苏轼设宴，宴请名流。席间，米芾要苏轼为他的"癫"正名，便对东坡请求，世人皆说我"癫"，请先生为我反驳。苏轼笑答：吾从众也。众人哄笑。米芾很认真，他有些茫然，这好笑吗？

"癫"是他的天性，与韩熙载在夜宴上的"自黑"不同，他率性而为，在日常生活中，在书法绘画上，认真地践行自己的喜悦，反而惹人发笑。其实，"癫"也是所有人的真性情，只是众人被钦定在科举的窠臼里，渐渐疏离自我，异化本性，习惯于以名教虚饰人情，反而把真性情看作非正常的"癫"了。

据黄庭坚说"米芾元章在扬州，游戏翰墨，声名藉甚……人往往谓之狂生，然观其诗句，合处殊不狂，斯人盖既不偶于俗，遂故为此无町畦之行，以惊俗尔"。在黄庭坚眼里，米芾不过是"不偶俗"罢了，一位并无"町畦"

市井言行的绅士，把世俗给惊着了。

"俗"是生活习惯或生活常识，米芾的天真率性往往抑制不住地冒犯它们。他在艺事里痴情，在水墨里癫狂，偶尔会惊动"常识"的眼球，撞痛"习惯"的腰身，但他却能以真善触动人们内心的柔软，唤醒审美的宽容，去接受并审美他惹人发笑又引人深思的异行。

黄庭坚还说米芾"殊不狂"，其实米芾最善拿捏分寸，在"癫"与"狂"之间，他掌握的火候是"癫而不狂"。在中国传统文化里，"癫"是可以被接受的，甚至还可被欣赏，而"狂"则是要受排斥的，甚至还要被消除。大体宋人鲜狂，走到"癫"这一步就适可而止了。宋人"癫"而明人"狂"，明人没有掌握好自由的平衡，一发作起来，便超越"癫"，而直奔"狂"了。明代狂人多，"狂"的代表有两位，一位是思想家李贽，另一位是艺术家徐渭，此二人者，皆以"狂"名世，亦因其"狂"而命运多舛。"癫"如一盏灯，借它，可以风雨夜行，做一番独特的游历；"狂"如一把火，如一道闪电，如一个霹雳，震撼世人的同时，也会燃烧自我。有宋一代，王安石算个顶级狂人，对一切都敢说"不"，"三不主义"结果怎样？还不是被人将亡国的脏水泼在头上。

在中国文化里，如果"狂"的结局是悲剧，那么"癫"会由着嬉笑怒骂一路奔向喜剧。从米芾之"癫"，我们发现了中国传统文化有一条"精神暗线"，它表现为一种自由的智慧，用一个现代词表达，它叫"幽默"。

春秋战国时期，齐有晏子和淳于髡，常以诙谐济世；汉有东方朔，以滑稽做政治的润滑剂；一部《世说新语》，硬是把一个"狂"做成了魏晋风度。

但幽默只是"暗线"，忧患意识才是中国文化里的"明线"、主线。当愁眉苦脸被定格为时代脸谱时，你怎好意思笑？甚至不敢或不会笑了。在"忧"的主流文化里，笑是多么脆弱又多么珍贵。中国传统士人之忧，没有比《岳阳楼记》说得更清楚了："先天下之忧而忧，后天下之乐而乐""居庙堂之高则忧其民，处江湖之远则忧其君"，它已成为士人的座右铭。

这种向内的自虐的道德高标，塑造了一个"永唱衰"的悲情群体。因此，在传统士大夫的精神层面上，我们既观赏不到那种充满"酒神精神"的发自本能的快乐，也看不到质疑权威以及获解真理时的爱智愉悦。"忧"，已经不是心理情绪，也不是生理反应，它早已沉淀为一种文化属性，对士人的规范。作为一名士人，活在世上的目的就是不忧其君则忧其民，否则

就不成其为士了。"忧"是士人的政治品性，很高尚，某种意义上其实它否定了人的快乐本性。如果不做士人，就做"一个人"呢？范仲淹去世时，米芾才一岁，范仲淹带着他的"忧"走了，米芾含着"一个人"的快乐诞生了。

"癫乐"的"米家云山"

有人说，"芾为文奇险，不蹈袭前人轨辙，特妙于翰墨"。"妙"字虽好，却是泛泛而言，不及那个"癫"字，真是为他量身定做。

米芾的山水画会笑，说米芾"癫"于翰墨，尤其"癫"于中国山水，是不会错的，他"癫"覆了中国传统绘画中的"忧患"线条，抖着"戏"的激灵走进水墨山水，创作了另一番奇观，那奇观因渲染而产生了奇妙的喜剧效果，形成山水画特立独行的"癫"格！

米芾任性，用常理看，还有点"不靠谱"。他一现身"春山"云端，北宋的山水便意味深长地摇晃起来。

《春山瑞松图》，尺幅不大，藏于台北"故宫博物院"。左下角有"米芾"二字款，据说为后人所加，上诗塘有赵构题诗："天钧瑞木""以慰我心"等。但画作主题不是山峰林木，而是云峰盈目，漫滋春山。

《溪桥闲眺图》，画面上满满的幽默喜感。画家把山头伸进云里，再让我们的腿脚立定在世间原地，拔高我们脖颈以上的视线，让我们不见山腰、山腿和山脚，亦不见人，但见云雾蒸腾中的小山头、小山包，用横点重墨反复皴擦，突出阴影，看起来不够端庄肃穆，有些散漫慵懒，却一派稚拙天真、圆融渺小，像王羲之的笨鹅，又像跃出水面的肥鱼，是画家的思绪在跳跃，与山头并肩，就是为迎接云光来临。

与以往山水主角意识相反，米芾山水画的主角变了。米芾笔下，云第一，山第二；云自由了，山才舒适。云跟他一样，也在天上"漫仕"，忽而高枕山头，忽而盘踞山腰。将纯粹与嘈杂隔离，以烟云分隔空间，尽情渲染虚实、晦暗。

《溪桥闲眺图》有两座山峰，峰顶草木稀疏，被风剪裁得一边倒，迎面云光迷离，如庄子七窍未开的混沌人，又像不合时宜的画家本尊，一头栽进荆关李范的大山里，与他们的笔力嘿哈较劲，打散他们的端拱威严。

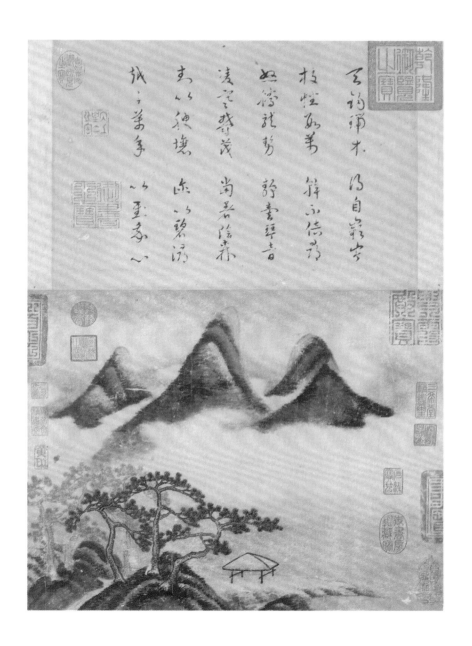

▲《春山瑞松图》立轴，纸本设色，纵35厘米，横44.1厘米，北宋米芾作，台北"故宫
博物院"藏。米芾对于水墨的运用，其幽默，令人瞠目。逸笔草草的水墨渲染，类似
西方印象主义。他将瞬间的印象涂抹到宣纸上，正是印象主义的自然选择。当印象主
义画家走出画室，在阳光下直接描绘景物时，首先面临的是处理光与色的变化，而且
是将在场的瞬间光境，涂抹成画布上的色彩形式。而水墨渲染也是光线与色谱的调和，
所传达的艺术张力却异趣。西方绘画，在反对主流古典学院派因循的形式主义、矫揉的
浪漫主义中产生了印象派，而米芾早在公元12世纪已经开始单挑皇家院体的格式化了。

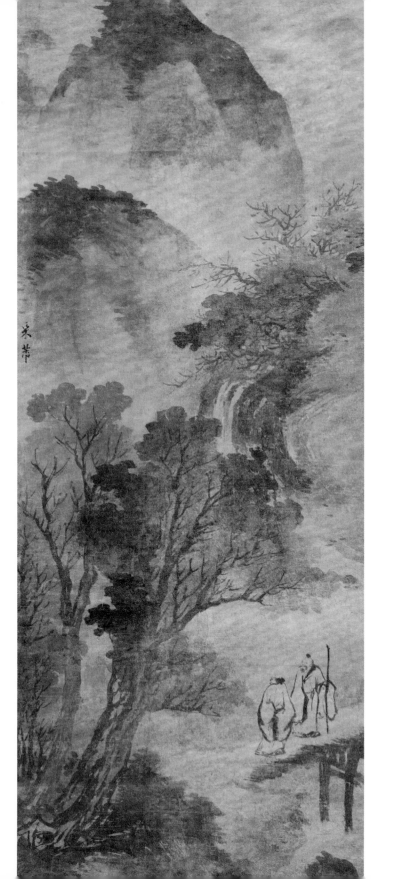

▶ 《溪桥闲眺图》，也有称《溪桥闲睡图》。立轴，纸本水墨，纵 108 厘米，横 38 厘米，北宋米芾作，美国弗利尔美术馆藏。重点欣赏的是小幅和纸本水墨的变化，米芾只要悄悄把挂轴变小，在纸本上自由戏墨，便将工笔精致的山水高调降解为云烟迷离了，疏解一下拥堵的情怀，恰好赏心悦目即可。

◀ 《溪桥闲眺图》分割图，人之上，再座山峰，一座又一座，又似人类精神之翻越。

当他从云端再出来时，全无分别，圆融淡然，浑然一独自欢喜独自乐的遗世老翁，目送轻风携光挟云，掠过山头，惊愕之后，处处"癫"趣。

"癫"，在狂气与平常心之间保持平衡，它是狂气中的不狂，是平常心中的不平常；"懵懂的云"，不是平常的云，而是"发癫"的云；"笑翻的山"，不是发狂的山，而是"发癫"的山。"发癫"之于水墨，则是"点"与"泼"的突破，突破工笔山水的皇家格范。因此，米芾的癫狂在水墨里，因幽默恪守了"墨戏"的审美分寸。

据《米海岳年谱》云，苏轼过雍丘访米芾时，米芾"对设长案，各以精笔佳墨纸三百列其上，而置馔其旁。子瞻见之，大笑就坐。每酒一行，即伸纸共作字。以二小史磨墨，几不能供。薄暮，酒行既终，纸亦尽，乃更相易携去。自以为平日书莫及也"。两个人边吃边谈，边饮边写，人醉字醉，人饱字饱，人欢乐字诙谐，此书必"癫"趣横生，底蕴充满"酒神"的欢乐。魏晋风度里有一种东方式的酒神精神。

若谓苏轼倡导了文人画，那么米芾"墨戏"，便是文人画的标志性呈现。

文人之山水，从工笔转向"逸笔草草"，从自然写实转向自我写意，开始了从客观性回归主体性的美学探索之旅。在苏轼、文同致力于墨竹上的文人旨趣时，米芾及其儿子米友仁开创了文人山水画的墨戏——"米家云山"。

他与范宽恰好成个对子，范宽画大山"四面峻厚"已带有几分端拱的模样，老成持重、高山仰止中暗示了"盛世风骨"，也是个体人格的道德宣谕；而米芾则保持了艺术的敏感天性，以天真激荡出水墨的自由属性，以纯粹的审美意志驱散意识形态的板结阴影，画面上洋溢着写意水墨的欢乐。

"墨"以它深蕴的自由度，成为表达中国绘画丰富内涵的唯一不变的底色，就看艺术家以怎样的思想去晕染它；米友仁用"戏"来与它"般配"，宣谕墨所内涵的气质，真是奇妙而又恰如其分的好，只有"戏"的张力，才能表达米家父子对墨的自由度获得新认知的喜悦。至于"戏"这一词汇在习俗之眼的"等级身份"，他们才不在乎呢，尤其在传统语境里，"戏"不能登"政治正确"的大雅之堂。

董其昌说，山水画至二米为之一变。其实，至北宋中期，院体化山水已然陷入创作的困境，被米芾用"墨戏"的方式幽默了一下，山水画就添了几分自由的风味，"癫乐"拯救了中国水墨趣味。

一朵"癫云"的独立宣言

米芾与李煜一样，书法越唐，直追晋风。米芾因集齐王羲之《王略帖》、谢安《八月五日帖》、王献之《十二月帖》三宝，狂喜之余，他给书斋重新命名为"宝晋斋"。可早在绍圣年间，他曾喊出"老厌奴书不玩鹅"，说他已经无法忍受对着"二王"的"鹅"学步了，直到他的书法自成一家，"人见之，不知何以为主"，他才释然，不宗他人，宁作我，方为真晋风。

关于独立，米芾早熟。而立之年，他曾给友人写诗一卷，发表了他的"独立宣言"："芾自会道言语，不袭古人。年三十为长沙掾，尽焚毁己前所作，平生不录一篇投王公贵人。遇知己索一二篇则以往。元丰中至金陵，识王介甫；过黄州，识苏子瞻。皆不执弟子礼，特敬前辈而已。"他为自己开启了一个文化个体性的新纪元。

据说他"伟岸不羁，口无俗语"，而任性独啸，浑然一个"人欲"。

他对理学似乎没兴趣，没见他与同时代的理学家有什么往来，天理难以羁縻他沉浸于美的内在自由，而他的独立个性似乎天生就暗含着否定的基因，他就是一个否定者，而且是一个否定的狂者。

他自称"襄阳漫仕"，"漫仕"，就是自由散漫地做个边缘化的小官，用了一种否定式的幽默，渡他到水墨世界的彼岸。他不是为肯定而来的，而是为了否定而来，为了否定之否定而来。果不其然，当山水画平静地走向院体时，他便以否定的艺术姿态起舞了。

米芾一入画界，便以"逸笔草草"展示了"宁作我"的山水姿态。他身居书画学博士，反对院体和太学体，以"点墨"渲染，否定了在书画里占主流地位的、金丝玉缕式的皇家工笔线条。

他想跟云走，并非壮志凌云，也不要青云直上，而是跟着云的自由态，找到一条"宁作我"的路，他倒不管路在山上还是在天上，总之好玩就是天堂。就这样他在水墨里自顾自"墨戏"了三年多。

在"我"的艺术里，他彻底回避了前设性的士人政治道德姿态，他喜欢艺术的归艺术，政治的归政治。他也为政，尽管他身处基层，但他很认真地为政。他以审美重启自我，实现自我的道德律，他以审美拯救自我，实现自我的自由属性。

对于绘画而言，米芾并非一个多么了不起的伟大画家，他只是在形式上变了一点点，在水墨江山中加入了"癫"的行为艺术，践行了一名癫狂艺术家的行为美学。

米芾，就是一个活在宋代的魏晋人，他像魏晋人那样"宁作我"，不光是一个原则，还是一种活法。明人张岱说过：人无癖不可与交。米芾一生，处处是"癖性"：洁癖、藏癖、石癖、唐服癖、等等，"米芾拜石"与"坦腹东床"的王羲之何其相似！据说，他喜欢徽宗的一个砚台，适逢徽宗命他在一架屏风上手书，完成之后，米芾捧着砚台跪请说，此砚经他濡染，不能再让徽宗使用，徽宗为其癫大笑，将砚台赐予米芾。

当他的艺术之心面对一堵墙时，他常常以"癖性"的幽默化解与现实的对立。他就是到这个水墨世界里来玩的，他笔下的江山，一派天真，许多烂漫，没有半点端拱的皇家格范，他以天真对狡黠、真诚对怀疑、温情对冷峻、怪诞对真实"墨戏"，保护他高速运转的艺术原创力。人生最后 4 年，他必须再掀起个波澜，于是，"墨戏"山水问世，他把魏晋风度带到宋代

▶《云山叠翠图》立轴，绢本水墨，纵115厘米，横59.2厘米，北宋米芾作，出处不明。

山水画里，扑面而来的是遗世独立的幽默感。水墨在超验的却又现实主义的欢乐变形中，以独醒的逼人气质，打开每一个审美的脑洞，敦促你跳出惯性评价，来重新审视眼前的这个人和他的作品，在给出喜剧的肯定之后，会发现，癫、狂、戏中内蕴对自由的理解和深沉的表达。这才是"墨戏"的精神暗线，是米氏父子在"戏"说江山。

墨的波粒二象性

短短 4 年，米芾能留下多少作品？的确不好说，不过，"米家云山"出世了。

目前传世的米芾作品，有《云起楼图》(美国弗利尔美术馆藏)、《春山瑞松图》(台北"故宫博物院"藏)，还有两幅便是《溪桥闲眺图》和《云山叠翠图》。米友仁《云山墨戏图》和《潇湘奇观图》，藏于北京故宫博物院，《云山图》藏于克利夫兰艺术博物馆。

据《洞天清禄集》载：米芾不肯于绢上作一笔，"今所见米画或用绢者，皆后人伪作，米氏父子不如此"。宗室赵希鹄属宋太祖一脉，南宋收藏大家，离米氏父子未远，其说应该可靠。他说米芾"纸不用胶矾"，通常，工笔或工笔设色时，为避免墨汁渗透，便在绢或纸上涂一层胶矾，而米芾要的就是生宣这种渗透的无序感，一任"墨戏"泛滥，甚或以蔗滓等蘸墨，故不用胶矾，也不用绢作画。

米芾自称"刷字"50 余年，用笔之道已入化境，但他作画，偏偏不在线条上追求，而是找到最小、最原始、最鲜活、最自由的"点"，来考验自己的艺术原创力和建构力。如上文说，"芾为文奇险，不蹈袭前人轨辙"。他不仅不蹈袭前人，连重复自己都难以忍受。他宁涉汹汹议论之险，也不能容忍自己循规蹈矩。他不是在宣纸上惨淡经营水墨，而是那颗抑制不住的自由精灵，命他在他的水墨山水里必须有它快乐的影子。于是，他找到董源所用的"点"。"点"之于董源，本来是披麻皴的"补白"，服从于表现山水细节的需要；到了学生巨然，其画山头焦墨点苔，虽有了独立意味，但还是受制于造型的线条。而米芾用点，将线打散了还原为点，成为画面构成的"原点"，在造型上弃线用点，把点从线的束缚中解放出来，从而有了"米点"。

"米点"横向，错落排布，所以又叫"横点"，连点成线，积点成片。与其他皴法不同，如披麻皴、钉头皴、雨点皴等，皆微而有形，难免为形所制。"横点"则不然，其形单一，能以不变应万变，"点"成万物之"物像"。"点"是"造物"的"始基"，是具有独立承担作用的存在，是画家自我意识的原点，是艺术之灵的"闪光点"，可以说在这一"点"上，米芾找到了360度的墨的自由。

从荆浩到米芾，山水画波澜壮阔，走过了200多年，其中，皴法就变化了几十种，而"点"则摆脱了像或不像的紧张感，促使米芾的关注点发生转变，从客观的自然山水转向水墨的各种可能性状态，更为放松地表达自我的意趣，"点"成为米芾自由进出水墨的门钥。

从传世的几幅作品中，可以看出米芾运用"横点"写意的快感。笔下"横擦"在速度中叠落纷纷，山头用密集的"横点"错落堆砌，既给出速度的印象，又在时间里排比阵势，列成山峦。

苏格拉底说过，在眼睛与对象之间，有一个第三者，那就是光。光，带给对象美妙的变化以秒计，米芾便以最小的墨点定格瞬间，获得表现宇宙意识的最大自由。对象之美瞬息万变，稍纵即逝，从色彩到形式，在时间之流里都无法重复自己。因此，面对时间无情，艺术家只有抓住恒定的一瞬，用艺术之灵为它定制独特的形式，才会产生独特的艺术语言。

古希腊哲人说过"飞矢不动"，100多年后，中国哲人也说"飞鸟之影，未尝动也"。只有哲思之眼，才能发现运动中的不动之美；而审美之眼则相反，它能发现静止中的运动之美。到12世纪初，米芾创始的"点墨写意"画，其实就是一种在"散点透视"中再叠加"散点运动"的美。

除"横点"外，米芾索性越过雷池，去探索水墨宽容的边界。他尝试放下笔，用蔗滓、纸筋、莲房等蘸墨画，画在生宣上，以泼墨法为基调，辅以破墨、积墨、焦墨等，各种墨法叠累，"刷"云山，"砸"墨树，《云山叠翠图》中，山脚下的两棵树，多么另类，像是米芾扔下的墨疙瘩炸开的。

"点墨法"与"泼墨法"双管齐下，有点像量子力学里的"波粒二象性"，"点墨"似粒子，"泼墨"如波，艺术追求竟然与科学的原理相通，当然，那是在自由的分寸上。

"米家云山" 在江南

米芾作画时间很短，《宣和书谱》说米芾"兼喜作画"。他是在朝野公认的大画家李公麟病痹之后，才开始作画的。

但米芾在《画史》中强调，他与李公麟取法不同，他说："李尝师吴生终不能去其气，余乃取顾高古，不使一笔入吴生"。"吴生"，指唐人吴道子，"顾"，指晋人顾恺之，他批评李公麟取法唐人，带有吴道子以来流行的唯线无墨的习气。米芾也不完全否认工笔线描，并且自谓在这方面，他取法的是顾恺之之"高古"，得了晋人笔意。而"兰叶描"所呈现的"吴带当风"就像盛唐气象一样汩汩外在的飘逸，一旦形成风格，成为众人效仿的格范，与绘画的内在表现就会渐行渐远了，李公麟入了唐人格范，故曰"李笔神采不高"。

"吴带当风"对于从王羲之、杨凝式、苏东坡这些放达之士门下走出来的米芾来说，简直就成了绳索，所以，米芾以大写意的"墨戏"，直接藐视了一把唐人线描的格范，也幽默了一把北宋院体。

从王维"画中有诗"到米芾"画中写意"，文人画摸索了300多年，中间有董北苑承前启后，一步一步探索山水意趣与人文精神的融汇，至米芾大写意一出，便开出"中国水墨写意印象"之花。

董源是工笔山水向水墨意象变革的源头，他的水墨笔法以及意象似王维，着色如李思训。他的山水画，是文人旨趣与院体格范妥协在自家笔下的"共和"，他用"意笔"轻轻撞了一下"工笔"的腰，光与风中的山水草木共生，便有了摇曳多姿的动态。这动态在他的捕捉中分解过滤，生成笔下的印象，还原瞬间的真实带给人的互动。不是不动，而是让你的视觉运动。

艺术对本质真实的敏感与科学精神暗合，从写实向写意转化，也许就发生在某个午后，艺术家突然发现眼前之物象格外生动，是光与风带来雾霭云树的不确定，就像他的情绪波动一样的不确定，于是他开始试图表现动态的物象，也许由于这种敏感来自董源的内在冲动，才促使他将观察与思想打通，穿透表象去触摸对象的内在意象。无论如何，在未接触欧洲印象派之前，人们对董源山水画皆曰"大体皆宜远观，近视几不类物象"，然而，正是这种带有"印象"的淡墨轻峦，在学生巨然粗笔禅意的皴染中，

《云起楼图》立轴，绢本水墨，纵149.8厘米，横78.9厘米，北宋米芾作，美国弗利尔美术馆藏。『云起楼图』四字，为董其昌真迹。

渐成中国山水画之"显学"，至米芾，尊奉董源为写意源头，且与董源一样，不喜作危峰高耸、辟刃万丈的北方山水，而将山水画主流引向江南，开拓出一片江南云山。

"写意"最宜表现江南烟雨。从此，山水画有南北之分，而以南派为盛。赵希鹄说"米南宫多游江浙间，每卜居，必择山水明秀处"，其于江南天趣，可谓了然。米友仁于《潇湘奇观图》自识中说，其父居镇江城东 40 年，每日望镇江云山最佳处，高冈以米芾号"海岳"名之。又说，他自己平生最熟潇湘奇观，每于登临佳胜处，则复写其真趣。"复写"是临摹，"真趣"是什么？镇江，宋称润州，想必云幻雨奇，于此可寄乡愁。

润州山水与潇湘奇观远隔千里，但在米友仁眼里，亦不输于他默诵下来的董源《潇湘图》，他一边观赏眼前云山之画里画外，一边想象楚天云

▲ 《墨竹图》立轴，绢本水墨，纵 131.6 厘米，横 105.4 厘米，北宋文同作，台北"故宫博物院"藏。

◄ 《墨竹图》立轴，纸本水墨，纵 54.3 厘米，横 33 厘米，传为北宋苏东坡作，美国大都会艺术博物馆藏。东坡绘竹，师法文同。作为元祐年间文艺复兴的推手，他是第一个提出在画上题诗，《书鄢陵王主簿所画折枝二首》，是他在河南鄢陵县王主簿所画"折枝花鸟"上的题诗，表达了他对水墨写意的主张。[其一]，论画以形似，见与儿童邻。赋诗必此诗，定非知诗人。诗画本一律，天工与清新。边鸾雀写生，赵昌花传神。何如此两幅，疏澹含精匀。谁言一点红，解寄无边春。[其二]，瘦竹如幽人，幽花如处女。低昂枝上雀，摇荡花间雨。双翎决将起，众叶纷自举。可怜采花蜂，清蜜寄两股。若人富天巧，春色入毫楮。悬知君能诗，寄声求妙语。这两首诗开启了诗画一体的文人画创作。

卷云舒，体会江南烟雨淋漓的"真趣"。

米芾祖籍山西，却以出生地湖北襄阳为故乡，自命为楚人，号米襄阳、鹿熊后人，还常自称"襄阳米芾"或"楚国米芾"。其实，江南烟云，才是他自我意识的故乡，才是他大写意的"山水明秀处"，他把自王维以来的"水墨渲染"、王洽的"泼墨"、董源的"淡墨轻岚"，都变成了他的"墨戏"。

据说，藏于美国弗利尔美术馆的《云起楼图》，1908 年由何德兰先生捐赠，画中"云起楼图"题字，为董其昌真迹。此画笔法是典型的米点画法，有董源、巨然苔点影子，山水氤氲，云雾盈盈，一派抒发乡愁的韵味，丘陵顶端，有一两座院落，可俯瞰江景，亦可远观云峦，让人联想到镇江"海岳庵"。

乡愁中，收获了另外一重境界，灵感寄托于水墨渲染的空间，在消解时间的愁绪中，云山烟树，更为狂放自由，却与眼前江南烟雨十分契合，写意如写生。对他来说，勾勒、皴擦都有些捉襟，而泼墨大写意的"米家云山"，分明一派率真的烟雨江南，氤氲烂漫的都是乡愁的底色。

水墨江山本有"在野"意识，除了外师造化，重要的便是士人的主体性，让灵感听从自我意识的召唤，听从个体人格的召唤，给灵魂一个并非王土的家园，那是米家云山，是烟雨江南。

皇家不收大写意

米芾的山水作品，是否有传世，至今扑朔迷离。

《宣和画谱》中，没有录入米芾的绘画作品，也没有苏东坡的竹影。而与米芾往来密切者，如驸马王诜，作品有 35 幅，文臣李公麟，作品竟有 107 幅，均为御府收藏，反映了当时绘画界主流对士人画的看法。

率性而作的东坡作品虽不入《宣和画谱》，但却有《石竹神品》《潇湘竹石图》《枯木竹石图》诸图传世。东坡画竹心法，得之于表兄文同。

文同，字与可，自号笑笑先生，人称石室先生，四川梓州永泰人，曾历任陵州、洋州等知州。元丰年间，调任湖州，未到任而病殁，人称"文湖州"，开启了湖州画派。苏东坡说，文同有四绝，"诗一，楚辞二，草书三，画四"，他还盛赞文同，德第一，文第二，诗第三，而书画，乃诗文余事。中国传统文化素以"德才兼备"论人，把"德"放在第一位，"德"若不行，

"才"不足取，东坡知人论世，仍循老例。

文同传世的作品，偏偏只有书画，尤以墨竹影响很大，而其文章再佳，也不及一句"成竹在胸"。他在洋州做官时，城北有竹林，得暇便往，携妻同游，那片竹林已成了他的精神影像。据说他画墨竹时，左右双管齐下，浓淡深浅，一气呵成。所以，东坡说他"胸有成竹"。执笔熟视，见其所欲画者，急起从之，振笔直遂，以追其所见，如兔起鹘落。

在画竹上，文同是后起之秀，却如杲日升空，得益于他"朝与竹乎为游，暮与竹乎为朋，饮食乎竹间，偃息乎竹阴"。如荆浩画松，是写真的功夫。《宣和画谱》上，有文同 11 幅墨竹图，他的竹已入皇家画眼。

宋以前，画竹者甚多，唯独文同，"笔如神助，妙合天成，驰骋于法度之中，逍遥于尘垢之外"。《图画见闻志》赞他"善画墨竹，富潇洒之姿"。

文同画竹，写实与写意兼得，这也是院画的标准，写实要越实越好，写意要适度，有点诗意就行，"画中有诗"，是用诗意提醒绘画，要有点书卷气，勿止于画匠手艺，仅此而已。

不要让写意过度，勿使写意中的自我意识膨胀起来，勿以写意来宣泄情绪，来表达自己内在的精神力量，这也就是苏、米二人的画作落选、不为御府收藏的原因吧。

东坡画竹，极其豪放，自下而上，顶天立地，不是一节一节画的，而是一气贯注而成，人问之：竹节呢？答：竹子，不是一节一节长的，而是从头到脚一起长的。另有一次画竹，墨尽，就用朱红命笔，人观之又问：岂有红竹？答：若无红竹，又何来墨竹？可见其内心何等自由，少俗见格式。

苏、米二人的写意里，有一种自由倾向，这是皇家尺度无法衡量的，有一种独立的力量，也是院体门墙无法阻挡的。东坡画竹，已自有格局，难入皇家法眼，而米家云山，就更是一改江山旧范，不以山为主，改以云为主了，以山为主体，要像《溪山行旅图》那样万世端拱，而以云为主体，岂不转向天命无常？如此云山，哪有什么皇家格范？据说，米友仁 19 岁作《楚山清晓图》就被徽宗赏识，而 1119 年，徽宗主持编撰《宣和画谱》时，米友仁已 45 岁了，想必作品数量以及时誉都不少，却亦未被录入。

可见，关于艺术，徽宗是有标准的，有关品位，绝不妥协！不光艺术品位，更有通过艺术品位反映出来的精神品位和文化品位。在艺术品位上，他懂得苏、米的价值，不是绝对不能妥协的，但他也懂得隐于艺术品位背

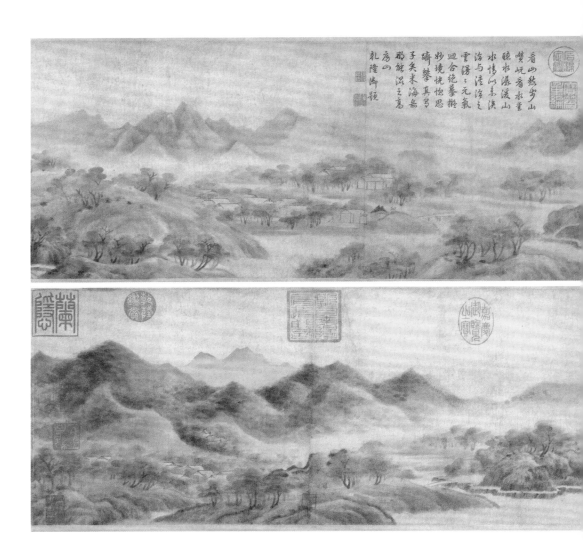

看山熟少山
黄坑看水墨
眠水濕溪山
水情似朱淇
浩與淳浮之
雲湯：元氣
迥合絕臺搬
妙境悅怡思
騎攀真写
手矢秦海岳
那能沒之高
房山
乾隆御題

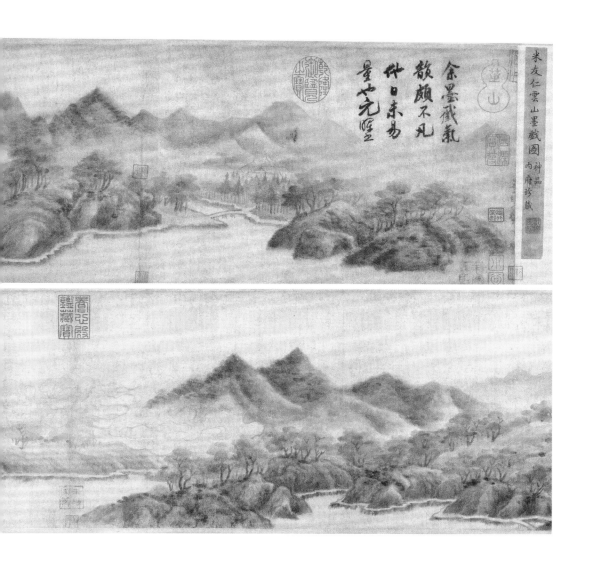

余墨戏气韵颇不凡仲日未易量也元晖

米友仁雲山墨戲圖 神品 內府珍藏

▲ 《云山墨戏图》长卷，纸本水墨，纵 21.4 厘米，横 195.8 厘米，南宋米友仁作，北京故宫博物院藏。

后的精神品位和文化品位所包含的意蕴，那种自我意识的张力，岂能容于皇家格范？

因此，他还不能接受"米家云山"的大写意，尽管米芾是他的书画学博士，他也喜欢米芾，《宣和书谱》就有文臣米芾介绍，但御府却仅藏米芾行书两件，表明他们认同米芾书法的同时，对他的绘画作品，还是有所保留。

时人对米芾也颇有争议，诸如对他最擅长的书法，批评非常尖刻，说他的字神锋太峻，有如强弩射三十里，又如仲由未见孔子时习气。这种批评，无非指米芾毕竟非翰林出身，字如武夫射箭，更像子路未经孔子教化之前好勇斗狠，如没文化的鄙野村夫。

米芾任礼部员外郎时，已是1106年了，可还有人上书异议，说他"敢为奇言异行，以欺惑愚众。怪诞之事，天下传以为笑，人皆目之以癫。……无以训示四方"。在礼部任职，像他那样特立独行，可以说最不合时宜，除非礼部以"自由之思想，独立之精神"教化天下，米芾或可作为不二人选。

说到米家云山的"懵懂云"，批评者的身体大都倾斜或站不稳了，因为米家的小山包上，皆逸笔草草，不取工细，除了"能描懵懂云"外，米友仁还好"作无根树"，批评者彻底失去了评价的支点，尤其是惯于人云亦云者，面对新事物必定失语，甚至都看不懂什么是写意。

米芾用墨恣肆，与李煜的"撮襟书"有一比；他的"逸笔草草"，亦可用"蓬头垢面而不掩其神韵"喻之。如果说苏轼是文人画转型的推手，那么米芾的"墨戏"便是文人画的标志性呈现。文人之山水，从工笔转向"逸笔草草"，从自然写实转向自我写意，开始了一场从客观性回归主体性的美学探索之旅。在苏轼、文同致力于墨竹上的文人旨趣时，米芾及其儿子米友仁，开创了文人山水画的墨戏——幽默而写意的"米家云山"。

写意是写什么

元代著名画家吴镇论画时，有过这样的观点，他说："墨戏之作，盖士大夫词翰之余，适一时之兴趣，与夫评画之流，大有寥廓。"把"墨戏"看作是士大夫"辞翰之余""一时之兴"，那也是大谬。

写意是写什么？"意"为何物？"意趣"跟情绪情感有关，"意思"

跟思想有关，"意愿"跟愿望有关，"意志"跟行动有关，写意就是把画家的思想、愿望、情绪、情感和行动等写出来。其中有个一以贯之者，那就是"自由"。"写意"写什么？写的就是自由的"意趣"，自由的"意思"，自由的"意愿"和自由的"意志"。如此"写意"，并非"草草"二字就能概括的，相反，"写意"最难，要写出"自由之思想，独立之精神"来，还有比这更难的吗？"写意"是写内在的自我。因此，用水墨画出"意"，是山水画向"人"迈近极为重要的一大步。

米芾做到了，"逸笔草草"强调了写意的自由性。"草草"并非不重视写实。其实，写意与写实相通。写意主内，写的是内心之实；写实主外，写的是外物之实。米芾多写内心之实，但他写外物之实的技法也非常坚实。

他写字，每天临池不辍，"一日不书，便觉思涩"，写《海岱诗》，"三四次写，间有一两字好"。《画继·轩冕才贤》也说米芾画"纸上横松梢，淡墨画成，针芒千万，攒错如铁。今古画松，未见此制"，这种"攒错如铁"的实笔，非一般所能比。

米芾内心之实，以"墨戏"写之，外物之实，则以工笔，亦兼工着色。据说，钦宗皇后就喜欢学米元晖的着色山水，米家父子师法董源，董源兼工着色、水墨，二米亦如之。不过，董源以着色为主，二米以水墨为主。孙承泽在《庚子销夏记》中说米芾："山峰圆秀，点法笔笔生润。林木荫翳又稠叠而不杂乱。至人物、楼阁、屋宇、桥梁、渔艇，极其纤秀，似唐人小界画。""界画"，是用尺子画亭台楼阁的。可见他于院体工笔，亦无所不精。

而"墨戏"，不仅有外在的工笔设色底气，更要有发自内心的自由动机，外在的形制，有迹呈现，可观而得之，而内在的动机，则微茫难识，无迹可求，施诸笔墨，不可落于笔迹，所以，米芾纯用淡墨。明人陈继儒评米芾作品："云山小横幅，纯用淡墨沈成，了无笔迹，真逸品也！"放任水墨晕染，毫无笔迹牵挂，应该是作画的最好心理状态。

米芾自评，"信笔作之，意似便已"，画面"多烟云掩映，树石不取细"。有知音来求画，他"只作三尺横挂，三尺轴"，这样的尺幅，是他为挂画考虑，他认为这是最恰当的尺幅，他甚至想到裱画轴长不能过三尺，这样挂起来刚好不及椅子靠背，不会遮蔽视线，又在来往行人的肩之上，

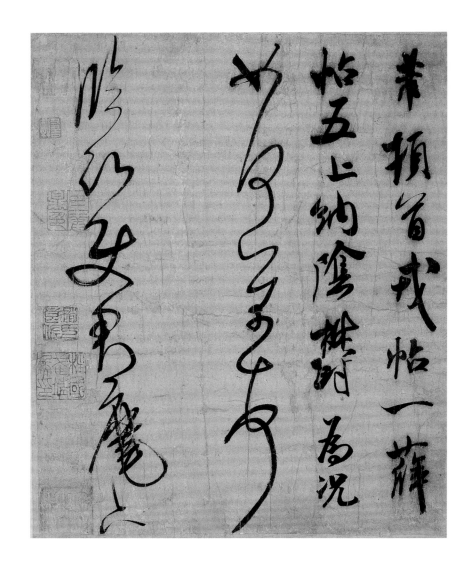

▶《临沂使君帖》纸本，纵31.4厘米，横25.1厘米，北宋米芾作，体为行草书。前两行以行书写出，至第三行「如何」开始变为草书，连绵而下，丰富多变。

一如其名号「无碍居士」，自由挥洒，毫无障碍。帖文：「芾顿首。戎帖一，薛帖五上纳。阴郁，为况如何。芾顿首。临沂使君麾下。」

不会被汗水沁到，所以，他"更不作大图，无一笔李成、关全俗气"，他不喜欢巨幅立轴。

米芾只画小幅，不作大图。他的山水里，装不下家国情怀的理想部件，也不是用来养就浩然之气的，而这些传统山水画的"政治正确"就是他说的李成、关全的"俗气"，那是自孟子以来的大丈夫狂气，为他所不取。

李成、关全是北派山水画的代表人物，他们画山，看山似山，多作巨幅奇观。而米点云山，在似与不似之间，远看为云，近看似山，再看就是山，以"信笔"伸张写的自由，以"意似"表达内心的感受，不求外在的形似，看似漫不经心，其实是挑着形而上的重担。

他的山水，仅能表达他作为一名独立个体的意趣，平淡、天真、幽趣的芳踪，在他的山水画里，任其信马由缰。不知是米芾故意小画以消解"空乏的大"，还是"信笔写意"这种画法，于大幅便有骨力失之于弱之嫌。但是，谁敢说他笔下乏力？其书法之笔力，如楚霸王不可一世，有着"力拔山兮气盖世"之势，如逆水行舟，却有一日千里之势。

谁能读懂《千里江山图》呢？千年来，解读的文章连篇累牍，本文亦忝列其中。不可否认，每一文皆可得之一体，但是否抓住了图画的本体，不得而知。反正作者早已魂化，而他留下的图画，也许依然故我展示着内心的独白——希孟就是皇子赵佶。

《千里江山图》的出场

作为一名画家，尤其是中国山水画家，并非都有一幅千里江山图的构想或理想，尤其公元 12 世纪前后，北宋的山水画家在立轴上建构"全景式"，满足于一种景仰的心理；在斗方、册页、团扇上，截取"小景式"，透露出的心思，也足够回味摄取自然的营养。绘画从工笔设色走向水墨写意，从立轴大画到尺幅小品，在水墨乐趣中，逐渐生发表达个体意志的士人山水画趋势，是符合艺术本意的。他们在完美的新艺术形式里，抒发个体情怀的江山感，沉醉于认知的乐趣中，发现自我的宇宙意识，这是北宋的千里江山带给他们的艺术喜悦。但他们谁也没有想到、也不会去想画一幅颂圣王朝江山的富饶美丽、祈福家国永固的《千里江山图》，在水墨中寻找心灵自由的艺术表现，他们还没有玩够。

董源最早画长卷山水，那正是艺术为他开启的一扇门，使他走出皇家金碧山水，再走进淡设色的水墨江山。当他在千里江山里发现另一个世界的桃花源时，便一发不可收，他的灵魂拽着他的生命跟着山水奔跑起来。时间绵延不尽，完全拓宽了他自己的精神空间，形成了他个体的宇宙意识；从《潇湘图》到《北苑山水图》，展示了他从肉体生命到内在灵魂不息的长卷。米芾更彻底，只在小幅上点染他对自然的"印象主义"，"宁作我"的文艺脾气，反倒作为一种动力，成全了他写意山水的倔强风格。院体派基本是俯首于皇家格范的画师匠奴，是不被允许也不敢有千里江山的家国情怀的。

但代表国家意志的《千里江山图》横空出世了，一幅近 12 米长的壮丽卷轴，青绿山水，金碧辉煌，满载了大宋王朝的江山理想。因此，它出现于皇家画院并非反常，皇家画院这一国家级的画府早该画出一幅代表皇家水准的山水画了，而反常的是这幅 12 世纪最

高水准的青绿山水画，竟出自一个 18 岁的生徒之手。

《千里江山图》，近 12 米长的巨作，画布是一匹完整的绢料。以淡墨与赭石铺垫，再用青、绿石染料覆盖山顶，水面汁绿晕染。尤为值得一提的是，水天一色处皆赭，体现了宋代皇家特有的古典雅致，古朴低调涵容了青绿的鲜艳，使青绿雍容而不俗，不用金粉依然贵而不奢，本幅画的配色对皇家崇尚的天青色是一次最高级的考验。画面叠落多重空间，有六组群山参差连绵，江波浩渺，但它们彼此并不孤立，深远与高远交织，将它们织起来的有跨江大桥，有激流栈桥，有避雨遮阳的廊桥，还有浅溪碇步，有大船小船，有商帆，有钓者，以及散布在江渚山坳甚至半山腰上的村落民居，连成不尽的远方。纵深则常常依靠后山的瀑布叠泉、山坳里的人家、蜿蜒盘桓的山径，给出前山深幽的背景。观看的焦点如人在纵横交错的关系中行走，透视是动态的、时间性的、美妙的散点式审美运动。郭熙说山行步步移，面面看，处处都有看点；在近景与远景的交错中，山重水复，绵延不绝。一幅卷轴六个部分各自独立，应有尽有，连接起来便无始无终，超越了时空，进入了永恒。

走到 11 米的尽头，蔡京的题跋及时终止了沉醉华美的倾斜，返身回望才发现，这并非仅仅是一场诗与远方的观看，更为重要的是观者可以徜徉在一幅家国题材的千里江山中，沐浴在一个王朝的天下观里，观赏赵家天下的风雅、富庶与太平盛世的绵延不尽。画面完美的"政治正确"，古风猎猎，给出中国传统政治的终极愿景。

看来，卷轴更适于表现天下观的胸怀，有理想，有远方；卷轴也适于深居皇宫的皇子亲眷们卧游畅想大宋的千里江山。但并不是谁都具备这样一种审美见识，天下观的建构能力，色彩的叙事逻辑以及自豪的颂圣情怀。因此，这幅画一问世，想必即赢得满朝文武的喝彩，尤其是后宫太后以及娘娘们的欢喜与憧憬，达成了"献宝"的意愿。

显然，这是一幅"献宝图"。谁有资格献宝？谁又懂得献宝？这幅国宝就在宋徽宗手里，公元 1113 年，他 31 岁，启用 66 岁的蔡京当国，徽宗将《千里江山图》与大宋国一并托付蔡京，可见这幅画在宋徽宗心目中的分量，寄托甚深。

据蔡京卷后题跋："政和三年闰四月一日赐。希孟年十八，昔在画学为生徒，召入禁中文书库，数以画献，未甚工。上知其性可教，遂诲谕之，

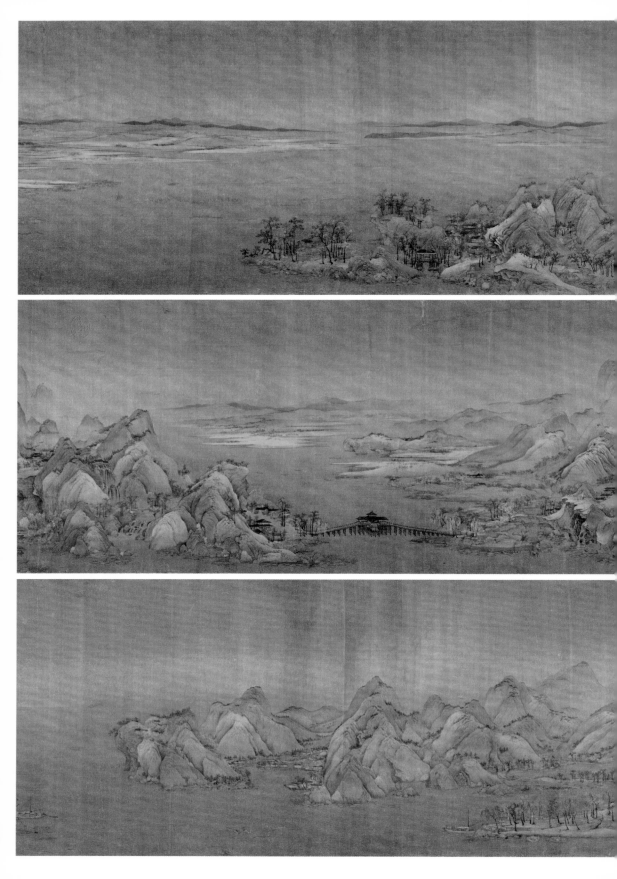

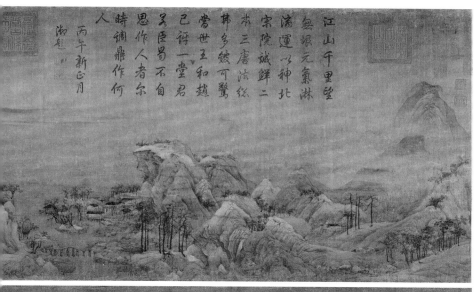

江山千里望

無垠元氣淋

滿運以神北

宗院誠鮮二

本三唐法後

希多破可驚

當世王和趙

已許一堂君

吳臣易不自

恩作人者尔

時調鼎作何

人

丙午新正月

御題

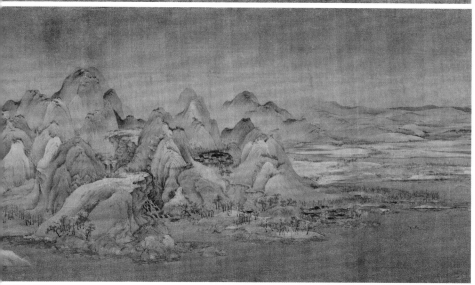

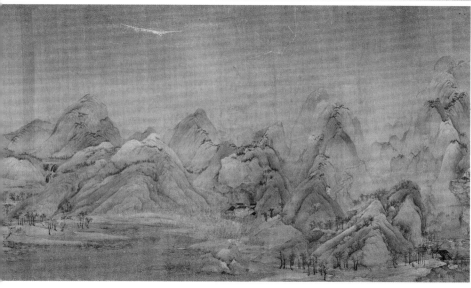

《千里江山图》长卷，绢本设色，纵 51.5 厘米，横 1191.5 厘米，北宋王希孟作，北京故宫博物院藏。（第一段、第二段、第三段）

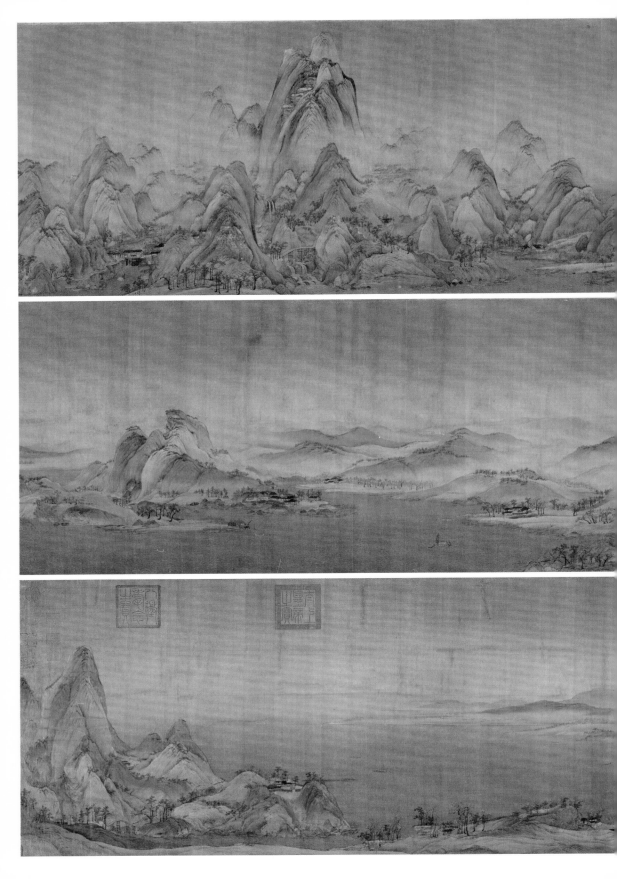

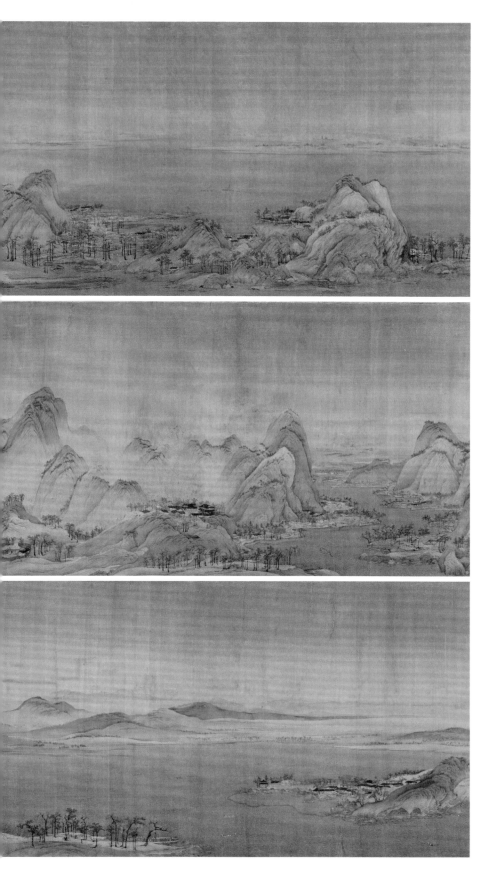

亲授其法，不逾半岁，乃以此图进。上嘉之，因以赐臣京，谓天下士在作之而已。"《千里江山图》除本尊外，这段题跋就是唯一证明其出处的线索了。

希孟就是皇子赵佶

王希孟是谁？从题跋可知，他是《千里江山图》的作者，也是献宝人。但注意，在蔡京的题跋上还是"希孟"，可到了600多年以后的清代《石渠宝笈》里则变成了"王希孟"。为什么要前置王姓？没有理由。唯一可作解释的，或许与王诜有所混淆。《宣和画谱》收入王诜画作35件，其中就有"千里江山图"，今已无传。王诜是宋室驸马，徽宗的姑父，与"希孟"也是有渊源的。可"希孟"是谁？凡与《千里江山图》有关的，此前此后查无此人。

也许是笔名。秦以后，儒学分汉、宋两支，汉学尊孔，宋学崇孟；汉学立《五经》，宋学讲《四书》；《五经》重荀学，《四书》兴孟学。孟子被宋人推举出来，在北宋被广为尊崇。可谁又能以"希孟"为笔名呢？胸怀圣人的抱负和王道治国的理想者，又是谁呢？

有那么一位美少年，年方十八，被徽宗钦点了，由画学生徒进入"禁中文书库"，成了天子门生，什么样的学生能有这样的特权？可蹊跷的是，画成《千里江山图》之后，"希孟"应该前程似锦，可他从此消失了。以徽宗爱惜画才的行事风格，对一个还迈不进画院门槛或画一枝月季的新晋少年，他都会有所奖赏，更何况作为天子门生画了《千里江山图》的"希孟"？

清代还有人把希孟列入"宣和供奉"，其实只是一种追认，跟清人有关，跟宋人无关，只要查一下"宋代院人录"，"宣和供奉"名录中，没有"王希孟"，也无"希孟"，除了传说本身要给自己一个完整的交代，宋人是没有这个记录的。

徽宗没说"希孟"逝了，蔡京题跋也没说他死。徽宗赐画于蔡京之前，"希孟"还在，此后，应该也还在，最起码在短时间内还在，就应有一个或追认一个"宣和供奉"的身份。似乎从来没人换个角度去寻找希孟，也许他没有画院身份，也没死，他是谁？

去问宋徽宗，这世上也许就没有画者"希孟"，自从有了徽宗，才有了"希孟"呀。不妨"大胆假设"一下，给这个"假设"壮壮逻辑推理的

胆，试问一下："希孟"会不会就是徽宗本人？如果说希孟正是宋徽宗呢？既然捅破了这层窗户纸，那就不妨来一次按图索徽宗之骥的探案。

蔡跋说，希孟18岁完成《千里江山图》，徽宗也是18岁登基。说这幅具有王朝天下观的巨图出自一位出身贫寒的画学生徒之手，还不如说出自一位饱受帝王学培养和政治历练的皇子之手更合理。这种王朝天下的理想样式，这样的江山感，以及"富有天下，贵为天子"的气象，唯有皇室，才能陶冶出来。

画《千里江山图》须具备两个必要条件，一是熟悉皇宫建筑，一是了解江南山水。"希孟"的千里江山，有一个最为明显的特征，他将皇宫建筑分布到江南山水民居中去。

对于皇宫建筑，"希孟"是熟悉的，但对江南山水民居的认知，他似乎并没有身临其境的体验。宋朝有规定，皇室子弟的活动范围是受到限制的，徽宗同辈兄弟赵令穰，喜好笔墨丹青，但因平时只能往来于京、洛之间，所画山水也不过是京城郊外的景物，所以，他每成一画，苏轼见之则必讽之，说他不过是朝拜皇陵回来所为。不过，皇室子弟有自己的优势，他们有更多的机会浏览名家笔迹，因此，他们画江南山水，通常是对名家巨作的临摹。

《千里江山图》远眺的静止空间，与董源《潇湘图》的烟波如出一手；近看几组群山的交错移动感，与董源《溪岸图》中山势还在生长的痕迹相仿，有人因此建立了从董源到王希孟的青绿山水谱系。还有人认为《溪岸图》，曾经被徽宗收藏，又被徽宗拿来给"希孟"临摹，成为江山图的摹本。山水画至北宋开始分支士人写意画派以来，画江南山水，基本祖述王维、董源一脉，特别是董源画格，将皇家工笔设色与士人水墨写意调和成淡设色的山水画，也逐渐成为宋徽宗的艺术主调。在《千里江山图》中，董源研磨的那种调和的趣味，成为"希孟"有节制地回归青绿山水的底色，造就了宣和时代皇家恢宏中特有的雅致，也是中国绘画史上皇家山水的独一份儿。

与董源稍有不同的是，千里江山之山，除了江南丘陵之外，每一组都有尖耸的山峰，直通云霄，如皇家建筑在自然山水中的教堂，这恐怕只有笃信道教的徽宗才能体会到的，是宋室皇家的精神寄托。

蔡跋还说徽宗对"希孟""亲授其法"，幸好有一件徽宗山水作品留存下来，以供我们参琢其技法布局，它就是《雪江归棹图》。

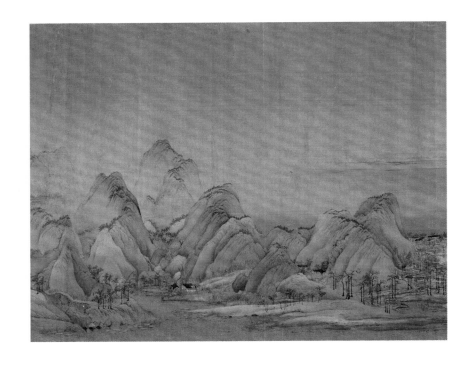

截至目前，《雪江归棹图》被认为是赵佶唯一存世的山水作品，可作为《千里江山图》验明正身的物证。画面左上方有赵佶瘦金体自题《雪江归棹图》以及"天下一人"草押。卷尾依然有蔡京题跋为证，"伏观御制'雪江归棹'，水远无波，天长一色，群山皎洁，行客萧条，鼓棹中流，片帆天际，雪江归棹之意尽矣。"如题，起笔平远疏阔，随后山势密集起来，除淡设色的雪天苍茫外，画面的江山构图、村落布局很像千里江山图的六组之一组，树枝、农舍笔法一致。不过，"雪江"图笔法更老道，且更多一重超越画技的画家个体"写意"，更体贴审美的情绪。《千里江山图》则尽情渲染颂圣的高调，不敢流露小我意志的蛛丝马迹。《雪江归棹图》已开始含蓄内敛，笔意见拙平淡。淡设色的水墨沉吟中，有画家自己独到的审美韵味。其实，早在做端王时，徽宗就常去同辈赵令穰、姑丈王诜宅邸赏画论艺，工笔与写意早已在他的绘画观里握手，到宣和年间，皇家绘画谱系基本成格。

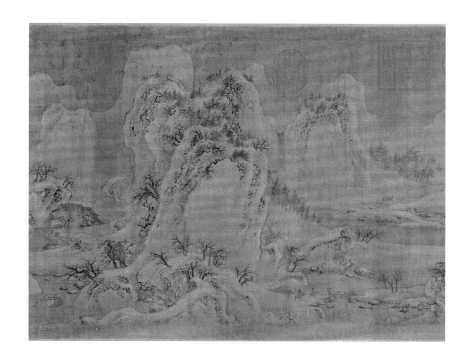

《雪江归棹图》长卷，绢本设色，纵 30.3 厘米，横 190.8 厘米，北宋赵佶作，北京故宫博物院藏。（局部）

据说徽宗画过春夏秋冬四季四组图，除冬季"雪江"图外，其余三季三组皆失传。《雪江归棹图》卷后有瘦金体"宣和殿制"，表明此图作于宣和年间，而《千里江山图》则出现于政和三年，若为徽宗 18 岁时所绘，那么距"雪江"图已是 20 年了，好好端详，两图除题材有所不同外，的确如出一手，并不违和。

因此，人们翻来覆去强调"拿藏品给希孟临摹""在徽宗亲自指导下的创作"等，如此繁复追加的解释，多少有些想象的牵强和烦琐，还不如证实希孟就是徽宗来得更合理。最起码，它符合了思维经济原理，适宜于审美简明标准，更何况它比"希孟"说更接近事实，真没有必要在"希孟"那里搅浑水，越搅越摸不着鱼。还有《千里江山图》的绘制成本，除时间成本外，关键是材料成本，也非一般人所能承担，一匹整绢，用石青、石绿着色，色调"有如蓝绿宝石般晶莹"，颜料本就由绿宝石、孔雀石等昂贵材料制成，所以才能历时近千年而鲜亮如新。这一切，作为文书库小吏

的"希孟"当然承担不起。若徽宗爱才，愿意支助，那也会成为画院项目，属于国家工程，就必须作为国家祥瑞进入《宣和睿览册》中，最后还得由徽宗题款、钤印验收。可画面上，既没有徽宗印、款，也不见"希孟"印、款，这是为什么？只有一种可能——那就是徽宗18岁所作。

也就是说，这卷《千里江山图》便是那位18岁的少年天子，在自己登基那年，自己为自己做纪念的作品，那时，他还没用后来的印、款，但他已有了自我的江山，有了他的理想。

"希孟"是一个王道理想

公元1100年，兄长哲宗病逝，无子嗣，由谁来继承皇位，朝上争论纷纷，赵佶作为神宗的十一皇子，也是备选之一，但并非所有人都赞成他继承皇位。反对派章惇说了一句很有分量的话——"端王轻佻，不可以君天下"。口吻多像孟子！当年孟子也这样说梁惠王，"望之不似人君"，章惇像孟子看梁惠王那样看端王，还把孟子那句话的意思，换了个说法，用在端王头上。对于想做皇帝的端王来说，这个评价是致命的，但也居然一语成谶，既给了他励志上进的机会，也给了历史演绎他国破家亡的机会。

"轻佻"应该不只是章惇的看法，恐怕是满朝的共识。据说，神宗某日端详李煜像，再三叹讶，刚好后宫传报，有娠者，梦李后主来谒，随后生赵佶。果然，端王的喜好、兴趣以及他的艺术气质，愈发使他被看作是李煜的转世。"李煜转世"，平日里放到诗词绘画里是个好话头，但在政治上可是不吉利的。所以，端王要摆脱这个不幸的阴影，要给人以"人君"的印象，对他来说，最好的方式，莫过于画一轴君临天下的理想山水了。通过绘画，暗示他的民本主义理想和他的施政主张。于是，他先给自己取一个像"人君"的笔名"希孟"，以迎合北宋尊崇孟子的时尚，孟子的政治理想是民本主义的，甚至主张"民贵君轻"。他开始在卷轴上描绘以民为本的大宋千里江山，将皇城宫廷建筑与山水民居结合在一起，展示了太平盛世的国泰民安。什么是"人君"？端王交了一份最美的答卷。

诸位皇子中，只有端王用"希孟"调整了人生的价值取向，在绢帛上修炼皇储的理想国，交了一卷思想性与艺术性完美统一的《千里江山图》，图一出手，王者气象，人君情怀，都表达出来了。谁还能妄言他"轻浮"？

谁还能说他"不似人君"？诸多皇子，竟让他这位"希孟"的皇子拔了头筹。

向太后有可能是《千里江山图》的第一见证人，也许她看过《千里江山图》以后，才选择了端王。对于赵佶来说，作为年少的端王，他以绘画得天下，当他成为人君之后，又以绘画的理想治天下。因此，他内心深处，一直珍藏着美的初心——美少年"希孟"。

13年后，他为什么又把《千里江山图》赐给蔡京，把他的初心、他的"希孟"一并托付给了蔡京？蔡跋里，没有一字对作品本身的评价，没有一字表达对圣恩的感激涕零，不露声色地记录下徽宗对他说过的话。不知是君臣之间早已心心相印，还是蔡京城府太深。徽宗赐画，赐的不是花鸟，而是江山，不是个体性的水墨山川，而是代表家国天下的青绿山水，这分明是一次托国，徽宗希望蔡京不忘他的初心，坚守他当年那个"希孟"的理想，可惜徽宗所托非人。

31岁时，徽宗已被朝廷政治陶冶一阵子了，可他那颗审美之心还在，时常会想起"希孟"与千里江山的愿景，可惜蔡京不是王安石，王安石是"希孟"理想的倡导者，蔡京不是，虽号称王安石的学生，他与王安石却不是同一路人。

其实宋徽宗早知他们的不同，当年他一即位，便罢免蔡京，少年天子很想有一番"希孟"的作为，他当然看不惯两面人蔡京。不久，他就发现，他还是需要蔡京的，蔡京虽然不符合他的"希孟"理想，却能为他表达王朝本质的要求，帮他体现制度安排的职能。而一国之君，首先要担当的，就是王朝本质的要求；要落实的，便是制度安排的职能。"希孟"理想，只是天下观里的追求，并非王朝本质的必然，亦非制度安排使之然。

徽宗也有两面性，他是艺术家，也是王朝政治的发言人，他既要追求"希孟"理想，又要享受王朝政治带来的"丰亨豫大"，这两者，有时一致，有时不一致。两者不可兼得，矛盾犯冲，就是蔡京"四起四落"的原因。徽宗知道，唯有蔡京或可能将两者结合起来，为此，他鼓励蔡京："天下士在作之而已。"

关键是那个"作"字。这两个"作"男，徽宗在天下观里"作"，要用他艺术化的理想文明千里江山；蔡京在国家的本质上"作"，要把徽宗的千里江山与王朝的本质衔接起来，结果严重错移，倾天下财富却建成了一个山寨版的微缩景观。徽宗对江南的热爱，反而变成对江南的祸害，当《千

里江山图》的现实版"艮岳"出现时，江南花石纲北上，那已是拆了江南的脊梁建皇城了。

当徽宗第三次想起千里江山时，他已是亡国的北囚了。据说，当他听说财宝殆尽，还能承受；妻妾受辱，也能承受；可听闻他的藏书古画等被劫掠时，他竟仰天长叹，悲伤不已。毕竟艺术家的精神支撑还是精神，毕竟君王以文化天下为首责。但他还没有绝望，毕竟千里江山中还有江南。他写了一首诗："彻夜西风撼破扉，萧条孤馆一灯微。家山回首三千里，目断天南无雁飞。"这首诗可与李后主一比，但他更有行动力，他想起命臣子曹勋为南飞大雁，送信到南宋："（复谕）如见康王第奏，有清中原之策，悉举行之，毋以我为念。"他还懂得国事优先，国家为重，不管怎么说，他还有一片千里江山，在江南。

如今，但凡见了《千里江山图》者，无不惊叹"希孟"为天才，可有宋一代，除了徽宗，这样的长卷巨作，有哪一个18岁的少年能画出来，又有哪个18岁的少年有条件画出来？

一幅作品，有自己的命谶。在北京故宫博物院，宋徽宗赵佶也许有两件传世作品安然。

宣和年间，宋徽宗的家底很厚实了，他的艺术藏品究竟有多少，看宣和四大艺术名著的谱录已经足够惊人，其中还不包括不入谱的当朝画院诸生的作品，以及大量退回"退材所"的过气画家的作品。宋徽宗有足够的炫资，所以，他经常举行雅集派对，展示皇家的艺术成就。

宣和年的"年终奖"

邓椿在《画继》里谈到了"宣和四年三月辛酉"那一次君臣雅集，时公元1122年。

那一天，徽宗驾幸秘书省，政务事毕，便召集群臣一起观赏画院创作的图画作品。"派对"上，除了向群臣展示国家艺术工程的成果外，皇帝照例要拿出一些书画藏品赏赐大臣。

徽宗吩咐蔡攸，按官阶，或"赐书画两轴"，或分赐"御画兼行书、草书一纸"，以国藏奖励大臣。于是，群臣踊跃，邓椿说他们"皆断佩折巾以争先"，争得身上的玉佩和头上的帽子都掉了，在审美狂欢中，暂时放松一下朝廷礼仪。看到这样的情形，徽宗笑了。这只是个引子，活动的重头戏就要开始了，是要展示徽宗临摹的展子虔作《北齐文宣幸晋阳图》。照例，君臣先瞻仰祖宗御书，然后观摩徽宗宸笔。到此，狂欢结束，肃穆开始，审美如行大礼，礼毕逡巡而退。

《宋会要辑稿》也提到了这次活动，说法就不像是一场雅集活动，而是一场"恭阅祖宗谟训"的庄严盛典，于宣和四年秘阁搬迁告成之际，徽宗"诏宰辅从臣暨馆阁之士观书于秘阁"，同时陈列太祖至徽宗八位皇帝的御书，由太宰王黼主其事。《宋会要辑稿》里，除了提到徽宗命少保蔡攸分赐御书画，还提到徽宗命保和殿学士蔡绦拿出宋真宗御书《圣祖降临记》及徽宗宸笔所摹展子虔画一同陈列于书案。

有趣的是，蔡攸和蔡绦，都是蔡京的儿子，蔡攸是长子，父子三人同朝为官。据说，蔡京偏爱四子蔡绦，引起父子兄弟失和，而有一番你争我夺。那次活动，有可能蔡京并未参与，因为不仅《画继》

和《宋会要辑稿》没有提到他，就连蔡絛在《铁围山丛谈》中谈起此事也未提到他。据《宋史·蔡京传》记载，宣和六年，也就是两年以后，蔡京再被徽宗起用，第四次当国任宰相，时年78岁，已老昏，事皆决于蔡絛，"凡京所制，皆絛为之"，而且还代蔡京入奏。当时若有蔡京在，那活动也许就由蔡絛主持了。

蔡絛的《铁围山丛谈》也记载了秘书省落成时的那次活动，与《宋会要辑稿》所述有所不同，他提到徽宗曾亲手持来"太祖皇帝天翰一轴，以赐三馆"，还对群臣说，世人但知太祖"以神武定天下"，都不知道"天纵圣学笔札之如是也，今付秘阁，永以为宝"。群臣因此才得以瞻拜太祖赵匡胤的书札。蔡絛说，太祖御书"有类颜字，多带晚唐气味"，这是从书法上说的。从书札的内容来看，蔡絛说太祖多作"经子"语，"经子"，指"经史子集"中的经部与子部，这应该是文章的最高标准了，因为太祖诗文，一如其跋云"铁衣士书"，虽"游戏翰墨"亦似"雄伟豪杰，动人耳目""宛见万乘气度"。同时，又生不祥之感，因为徽宗还带来了李昭道的《唐明皇幸蜀图》，蔡絛一见，便在心里嘀咕：御府名作，不啻数十百，"今忽出此，何不祥耶"！唐明皇入蜀，乃避安史之乱，大唐至此由盛转衰，果不其然，他心里嘀咕的事，后来终于发生，在宋徽宗身上应验了。

那是3年之后了，1125年宣和时期结束，宋徽宗没有唐明皇那么幸运，还有机会把逃命说成"幸蜀"。他只能顶着大金完颜国"昏德公"的封爵，在诗里纾解一下思念。所谓"家山回首三千里，目断天南无雁飞"。这次宣和年间的雅集，似乎是在大宋国即将没顶之前的一次告别奖赏。此外，更有一巨轴手卷，以绘画的方式，给出了徽宗治下全景式的社会图画，像似一份不菲的"年终奖"，终结了宣和时期。那就是著名的《清明上河图》。

《清明上河图》里的"全景式"世相

"全景式"是指山水画的构图方法，将山水最理想的元素布局在一个画面上，在散点透视、动态透视的美学观照中，尽显大自然的理想块面。若借来谈《清明上河图》，倒也恰如其分。画面徐徐展开的是一卷全景式的北宋京城的社会风俗盛景。

比较《千里江山图》与《清明上河图》，就能看到北宋王朝的家国样式。

这也许是那些宋代拥趸最想看到，却又没有想到的。恐怕宋徽宗反倒会时常掂量这两轴巨画，甚至每一个角度他都熟悉。别忘了，他是画家，他深知画家布局时选择的考量，他还是一国之君，他没有忘记《千里江山图》的初心，更熟悉《清明上河图》的世相。目光所到，他都会有自己的联想，也许他还有几分暗自得意呢。想想他偶尔溜进市井的越制，有哪条街道他不熟悉？《清明上河图》是他手把手教出来的学生的作品，以他对写生的严谨，他不会放过任何细节，才会赐个"御题"。

这个充满艺术气息的"近世"或"新社会"究竟是个什么样式，引来众多今人好奇的目光？有些人从文献里看到了盛世风景，还有些人在张择端笔下似乎嗅到了危机四伏的气息。尽管宋徽宗、张择端甚至清明上河的众生，都被今人当作织就历史的一枚梭子，用今人的观念重新编织宣和年间的历史图景。

其实皇家画院早已画出了一个审美的轮廓。上层建筑是年轻的皇子当初描绘的大宋千里江山的蓝图，而经济基础则是画院画师张择端写实的"清明上河"时节的市井风情。两幅画几乎同时诞生，一个理想，一个现实，刚好组成一副对子。如果加一个历史的横批，恐怕"渐行渐远"四个字，再恰当不过了。因为宋人不仅没有走近"千里江山"，反而连"清明上河"都不可能了，大宋亡了。

当然，观赏《清明上河图》，不仅品评你所看到的，还要琢磨你所认知的；你的认知不只在画面上，还要在画面背后的风景里，如此方可审美与认知共利。《清明上河图》作为十大传世名画，早已不是一轴"界画"所能定义的，千年来，它还承载了除绘画之外的历史的、政治的、道德的、社会的叙事功能。

的确，历来过眼或收藏过《清明上河图》的人，都会为其中的细腻写实所动，同时也都要留下几句感慨或明见，盛极而衰的历史毕竟发生了，甚至如今还有人认为，张择端早已将宣和时期的盛世危机暗藏在图画里了，并叠拼出每一个暗示危机的细节。其实，这还是国家"忧患意识"针对消费型文化的拒斥，居安思危的思维惯性，一直以来，都是"政治正确"的考量标准。

汴京人把赶集叫作"上河"。张择端画《清明上河图》时，也许就坐在汴京闹市中心的某个角落里，茶楼酒肆、店铺船埠、桥头巷尾，都有他

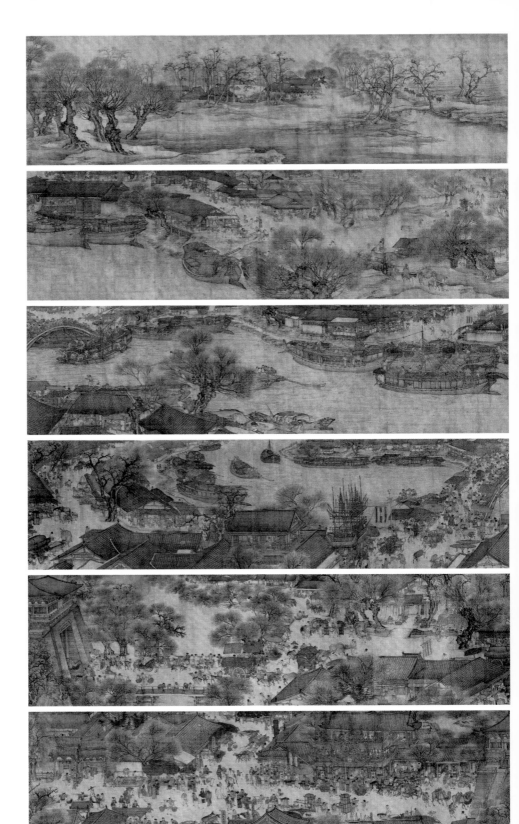

《清明上河图》长卷，绢本淡设色，纵 24.8 厘米，横 528 厘米，北宋张择端作，北京故宫博物院藏。

的身影。张择端那双被宋徽宗训练出来的皇家画院画师的眼神，几乎捕捉到了所有细节。他不画类似唐朝长安的那种大国气象，也不画皇家傲世的奢华，这些似乎都被汴京的市井气给吞没了，他只专注于市井的活泼景象。他是"界画"画师，最擅长于"舟车、市桥、郭径"，以及楼阁酒肆，除此以外，还有那些生动的人物、山水、树木等，繁繁复复，大大小小，甚至小到一个小人儿的眉眼、一粒小算盘珠。

在《清明上河图》里，可以看到商品经济如"柔情似水"，进入百姓日用。皇都气象却在沸腾的市井里偃旗息鼓，几乎就看不到有什么庄严肃穆的场景，画面上充满了活泼的市井气息，劳作奔忙的市井小民。他们中间，有木匠、银匠、铁匠、桶匠、陶匠、画匠，有箍缚盘甑的、贩油的、织草鞋的、造扇的、弄蛇货药的、卖香的、磨镜的、鬻纸的、卖水的、卖蚊药的、卖粥的、卖鱼饭的、鬻香的、贩盐的、制通草花的、卖猪羊血羹的、卖花粉的、卖豆乳的、货姜的、贩锅饼饵蓼糫的……据日本学者齐藤谦《拙堂文话·卷八》统计，《清明上河图》共有各色人物 1643 人，动物 208 头，比古典小说《三国演义》（1191 人）、《红楼梦》（975 人）、《水浒传》（827 人）中任何一部描绘的人物都要多。画面上，各色人等，应该将芸芸众生相都画尽了吧！他们是构成宋代近世文明的基石，汴京市井的风景线。

在消费文化里安居乐业，就有了《清明上河图》那样繁荣而淡定的世相。

那是以消费为导向的小商品经济的卖场：纸扎铺、柏烛铺、刷牙铺、头巾铺、粉心铺、药铺、七宝铺、白衣铺、腰带铺、铁器铺、绒线铺、冠子铺、光牌铺、云梯丝鞋铺、绦结铺、花朵铺、折叠扇铺、青蔑扇子铺、笼子铺、销金铺、头面铺、翠铺、金纸铺、漆铺、金银铺、犀皮铺、枕冠铺、珠子铺……共有 410 多行，如花团锦簇般开放，又似鸟鸣悠扬、钟鼓齐乐交响。

除了物质消费以外，他们还要在勾栏瓦肆里享受耳目之乐，诸宫调吟出了那个时代的民间风情，繁华里，平添几许喜怒哀乐，那是对人性的自信，是市民社会成熟的态度，是民间话语权的倾诉。

《清明上河图》还有 200 多只动物，大部分是驴，然后是牛，马很少，马是身份的象征。运货载人的交通工具，主要是驴、牛或人抬的轿子，当然还有汴渠里的大小船只。为什么？马呢？王安石不是立了"保马法"，号召天下人都来养马吗？他就在汴京发号施令，可偏偏就在汴梁城里马很少，骑马的，仅有几位穿长衫戴巾帽的人，其中一位头戴官帽，在飞虹桥

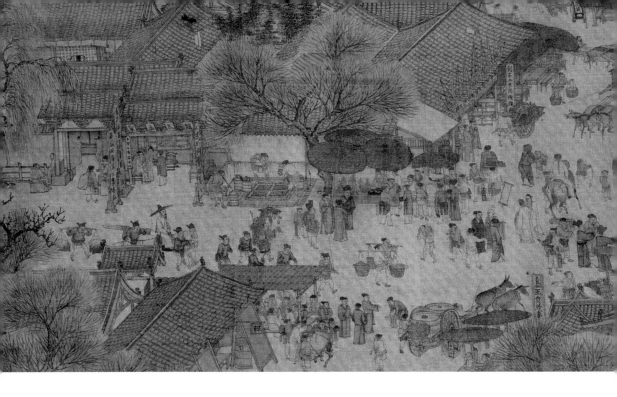

上蛮横着，与抬轿子的互不相让，倒像个衙内。

看唐朝长安街上，川流不息的胡人牵马走来，带来五花八门的贡物，走在繁华的长安大街上，活色生香。诗人更是意气风发，在长安街上跑马——"春风得意马蹄疾，一日看尽长安花"。可张择端画了1600多人，却不见胡人，只见一队骆驼走进城门。他画了多少船？汴河里的船足以与长安街的马相比，水上之路更发达；他画了多少驴？陆上的驴可以与河里的船相当，就是少马。北宋文治久安，虽有王安石"养马法"，但养马始终受限于各种条件。据说，因缺少种马而养的杂种马还不如驴壮，市井实用还是以驴为主。

有人说张择端在《清明上河图》里不画城墙，是向宋徽宗暗示城市没有设防，以及繁华背后隐藏的政治风险。那么，他为什么不画胡人以警世？在他的眼里，恐怕还是一位职业画家的观察更胜于其他的考量，尤其是宋代画院画家的奉旨作画。

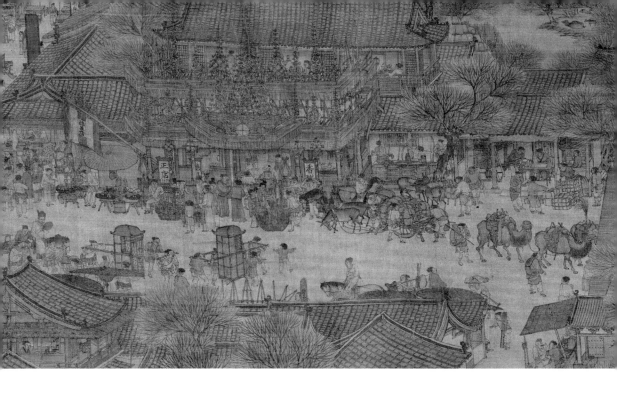

　　因此，他写实的部分，几可与南宋孟元老《东京梦华录》中所记一一印证。当时城墙的构造，除了城门楼是砖砌的以外，城圈全是版筑的土墙，汴河由西向东穿城而过，京城人叫"上河"。以木构券形的飞虹大桥为《清明上河图》卷轴中心，是当年汴京城最繁华的地段，桥上两豪相争，喻示了太平日久新生代的骄纵。还有"正店""脚店""欢门彩楼""平头车""太平车"等皆可以与书中所记应对无讹。

　　《清明上河图》目前所见为残本，据李东阳说，全本有二丈多长，正德十年以后，大概失去了一丈多。现存北京故宫博物院残本，纵 24.8 厘米，横 528 厘米。从临摹本，尤其是明代仇英本可见，近郊之山蔚然而高，远山重重、贵家楼台、园圃，直画到汴京城西北角金明池为止。在被丢失的那一截出现以前，只能想象张择端的笔意情绪了。从历代题跋中也可以得到大体相近的印证，仇英应该是见过全本的。真迹左右两边的古鉴藏印不存，宣和装潢的宋绢隔水、标题以及宋徽宗的题印也都一并被拆掉，也许

《清明上河图》细节

毁于"绍兴裱"。

《清明上河图》有徽宗御题，但并没有入《宣和画谱》，这并不奇怪，是徽宗制定的原则，凡本朝院人作品皆不入谱。郭熙是神宗朝院人，待遇就不同了，至于有人说张择端不入谱是因不附和蔡京，应为臆断。

《清明上河图》最初藏于宣和"御府"，有徽宗签题，后历经辗转，频繁易手，民间宫里几进几出。据说，1925年，此画被溥仪盗出宫带到天津，后又带到了东北长春；1948年长春解放以后，又在通化一带浮出，裹在被收缴的溥仪逃遁时携带的书画中。20世纪50年代，《清明上河图》又回到北京故宫博物院。

年终奖的终结

对于写实画家来说，绘画与现实仍然是两个世界，画家需要以自己的方式将两者沟通起来。张择端是皇家画院的"界画"画师，写实功夫得自宋徽宗的言传身教，写实不是画规划图纸，不是画建筑样式，所以界画也要有写生的功夫，观察力如猎手，随时捕获时空运动中的敏感主题，将清明时节上河来的不同阶层，在不同环境、不同时段的各种"生态"写实出来。有动态的才叫写生，除了张择端笔底的时间意识使画面生动起来，还有卷轴的时间优越性，可以让视觉跟随时间的内容，走进清明时节的生动里。同时，他还在城外草坡、树木石陂等处，找到了虚实的缝隙，给拥挤的汴河水道以及两岸，开拓出一点点"疆土"来，以供他跃跃欲试的自我意识，在写意里浅尝游弋，开辟一点点写意"自留地"。"兼工带写"是画院谱系的艺术风格，调和工笔与写意是宋徽宗定的调。被他打开了写意之眼的张择端，当然要在《清明上河图》上留下些许自由的意笔，尤其对远山的画家语境表现出工笔兼带写意，最为考验画师的笔力。

当写实将绘画与现实紧密连接起来时，审美会因为拥挤难受而执意将它们分开一点儿空隙，让艺术喘口气。这一自由的呼吸，在中国绘画里就是"写意"，《清明上河图》的魅力之所以超越画家另一幅颂圣画《金明池争标图》以及清代徐扬的《姑苏繁华图》，就在于张择端在市井的自由气息中找到艺术"虚无"的缝隙，填补一点儿个性的趣味，来几笔艺术的点睛，画面便生动起来。"写意"是写实与现实的界河，区分它们又连接它们，

是写实通往艺术的形而上桥梁，将现实升华为艺术。

《清明上河图》应该颇合徽宗心愿，从画法技艺到内容叙事，皆是《千里江山图》的一个现实版的注脚，那青绿山水的初心，在清明上河的市井风情里朦胧兑现。宋徽宗不是"希孟"吗？他治下的东京汴城不正是希孟的理想吗？

1004 年景德元年，宋真宗亲至澶州督战。1005 年，北宋与辽国签订了历史上著名的"澶渊之盟"，换来两国百余年和平。有时，一个统治者放下政治虚荣，会给多少人以生命的尊严？至少使两国得以休养。休养生息之后，人民有了钱，市井才能繁华；国家有了钱，也才能参与文化艺术的建设。

关于要民生还是要国计，北宋是有争议的，王安石变法几起几落正是争议的曲线。

如果王安石走在汴河旁，看到漕运繁忙，他大概会想，要供养这样一个充满艺术风流的汴梁、消费的天堂，还不得累断了皇家大粮仓的江南脊梁？事实上，后来花石纲就是累断了大运河上的舟楫。他会一声叹息，会生忧，会自问！这样的消费是在提升国力，还是消耗国力？而苏东坡若是漫步在这里，他可能会自己投入风流中去，与民同乐。苏东坡要美的生活、人性化的生活、小民百姓的好日子，对汴梁这一充满艺术气质的城市给予直接的肯定；而王安石则不同，他是国家主义者，他计算的是国计，要提高经济总量，是主张国家富强的重商主义。

重商主义反对消费型经济，反对将国家财政重心放在消费领域，因为热衷于消费，如何能富国强兵？重商主义者就像守财奴，双手紧紧握住货币，绝不让它流失。正是这样的重商主义，以战争和贸易，推动欧洲列强崛起。而中国的商品经济，从来就没有发展出类似的重商主义。北宋的富庶，早已迷失在消费主义的品位里，难怪王安石要忧虑。

王安石时代过去了，宋徽宗不想养马，只想以国家之力发展艺术。可当张择端画完长卷《清明上河图》之后，北宋的半壁江山，便落入金人手里，金人把开封的繁华悉数掳走，收藏到北国。

《清明上河图》就像宋徽宗宣和七年的"年终奖"，为 25 年前的希孟颁奖，为宣和年间的艺术芳华颁奖，还未及念颁奖颂词，金人就打进来了。宣和年终结了！

赵佶，作为画家、艺术品收藏家以及皇家画院的领导者，当他以皇帝身份参与朝政活动时，即便与文艺相关，也应当统称为"宋徽宗"，而当他以个体的姿态进行绘画艺术的创作时，则称他"赵佶"，似更适合艺术家的身份。

"游于艺"的喜悦

作为宋代文艺复兴的代表人物，赵佶凭借国家力量倡导艺术，收藏艺术品，发展皇家画院，并从事各种绘画创作，他本人也是颇有艺术成就的天才，因此，对他的评价，并非一句"亡国之君，多善诸艺"就能打发了事的。

那么，对他怎样定位？我们需要考量他是否是一个以艺术形式追求精神境界的人，是否承认艺术形式对于精神的影响，以及艺术本身在精神世界的分量，这样或许能将他从亡国之君的深渊里救赎出来。

王国维说，唯有哲学与艺术的目的才是真理。哲学就不说了，赵佶之于艺术，虽不如李煜一般血性，但也付出了真性情。丹纳在《艺术哲学》中说，每一个人的内心都会有一小块纯净之地，是世俗尘埃无法入侵的，那是留给艺术的，有人打量内心时会发现它，而有人则非常遗憾，一生都不曾惊动过它，也没这个打算。而赵佶，就用他那充满艺术灵性的手指，触碰了一下他内心深处那"一小块纯净之地"，他的人生便有了光亮。

借助那光亮，我似乎看到了，在通往内在的艺术隧道里，王国维与丹纳两位先贤相遇了，擦肩而过时，他们相视一笑，带出一个伟大的启示，那就是真理不是什么外在的客体，它必是人的内在诉求，而艺术便承担了这一诉求。

赵佶对于艺术，有这种担待。在中国传统政治文化里，艺术离不开道统，政治挂帅的"道"为根本，"艺"没有独立性，是为政治服务的"末技"，尤其唐宋以后，"艺"被明确为载"道"工具。

就在"道"风头十足之际，赵佶却不那么"讲政治"，他还会时常提醒"志于道"的臣下，勿忘"游于艺"。

　　显然，"艺"有它自在的特殊性和尊严，并非完全依附于"道"。"游"，也是中国传统文化里一种特有的自由状态，"游"是游历，是游离，有时是积极的出走，有时又是消极的逃遁，这两点也许赵佶都有，表现于他，就是他常常忘情于"艺"。他曾自谓"朕万几余暇，别无他好，惟好画耳"。绘画让他有"游于艺"的喜悦，有放养心性的驰骋或回避烦恼的清净，他才会"忘情"或"惟好"。

　　他以画品取士，提高画家待遇，亲自主持皇家画院以及画院科考，指导学生写生，与画家们一起探讨作画，研习观摩历代名画，注重历代画作的收藏与整理，引导画院"游于艺"，也是他"游于艺"的乐处。

　　他书写，骨感挺劲，自美他的字是书法中的黄金，故取富贵之意，自诩"瘦金体"。

　　他绘画，不拘一格，皆为上品，人物画有《听琴图》、摹张萱《捣练图》、摹张萱《虢国夫人游春图》等，山水画有《雪江归棹图》《祥龙石图》，花鸟画传世最多，艺术成就也最为突出，长卷如《瑞鹤图》《五色鹦鹉图》《池塘秋晚图》《竹禽图》；立轴《腊梅山禽图》《芙蓉锦鸡图》《鸭图》；斗方《梅花绣眼图》《桃鸠图》；团扇《花鸟图》《戴胜图》《紫荆山禽图》《梅雀图》等。

　　这些作品，都是他个人在"游于艺"的艺术活动中产生的成果，其中有些作品，虽有待诏或学生代笔之嫌，但只要画作上有他本人的题款，多半就可以确认为是经他亲自认可的作品。

花开鸟鸣的写实"戒尺"

　　赵佶亲笔花鸟，简约质朴，多用水墨，有文人逸笔的趣味。

　　即便将他名下的工笔花鸟作为代笔存而不论，其存世之作也不算少了。

　　不过，他的画作，基本是工笔设色和墨笔写意双管齐下的。值得注意的是，赵佶工笔作画，皆为绢本，而写意则用纸本，作小图。无论"工笔设色"，还是"墨笔写意"，他两者兼长，形成自家"宣和体"画风，他似乎要以一个调和的视角，"御批"一个工笔与写意、皇家与士人融合的时代画风。

　　当代艺术批评多以"主义尺度"来衡量他的花鸟画，定格为"花鸟写

低映端门众皆仰而视之倏有群鹤
飞鸣于空中仍有二鹤对止于鸱尾
之端颇甚闲适余皆翱翔如应奏节
往来都民无不稽首瞻望叹异久之
经时不散迤逦归飞西北隅散感兹
祥瑞故作诗以纪其实

清晓瞷硡拂彩霓仙禽告瑞忽来仪飘
飘元是三山侣两两还呈千岁姿似拟碧鸾
栖宝阁岂同赤雁集天池徘徊嘹唳当丹
阙故使憧憧庶俗知

御制御画并书

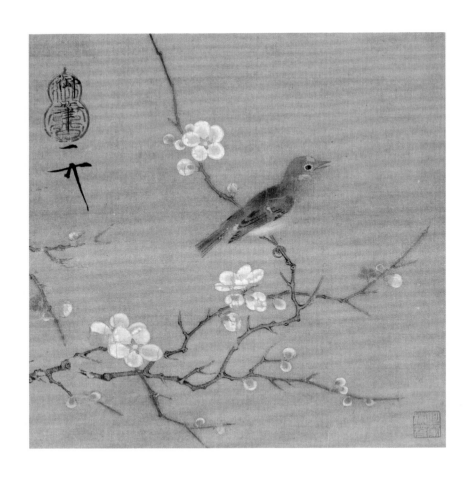

《梅花绣眼图》册页，绢本设色，纵24.5厘米，横24.8厘米，北宋赵佶作，北京故宫博物院藏。

实主义"，并将他的花鸟画格式化为皇家"祈求祥瑞"的政治化的暗示，那些花鸟画所呈现的审美真谛和艺术价值，则被政治的马赛克遮蔽了。

花鸟画与人物画始于教化样本还是有差别的，它们源于祈福审美的装饰作用，一般用于庙堂内的装饰，极尽富丽堂皇，被称作装堂花或铺殿花。到北宋花鸟画大家崔白，在京城新艺术的浓郁氛围中，开始突破近一百年来"黄家富贵"的宫廷花鸟画体制，他不再满足于铺殿花的装饰图案，而是作画境上的追求，形式上也由屏风向画轴转变。画面上，将季节叙事或败荷枯寂等情绪代入花鸟，营造意境，不是静止的华丽，而是变化带来的荣枯。除了勾勒填彩的工笔技法外，新增墨染写意，以粗笔参差工丽，画

面殷殷诚恳与观赏者交流情感。藏于台北"故宫博物院"的《双喜图》，是人们最乐见的崔白案例，写生、写实中追求表达意境的绘画精神，震动了整个画坛。崔白为宋神宗时画院待诏，但他以粗笔写意兼并黄筌工丽的画风，一直影响到赵佶，所谓"佑陵（赵佶）画本崔白"。

与崔白齐名的吴元瑜，老年时，常到端王府邸作画，是赵佶花鸟画的启蒙师，主张描绘花鸟的野趣，如《宣和画谱》记载："祖宗以来，图画院之较艺者，必以黄筌父子笔法为程式，自白及吴元瑜出，其格遂变。"这一"变格"影响到赵佶的艺术观念，赵佶更多着力于写实与写生。工笔设色他仍然固守"黄家富贵"的绘画传统，水墨则继承了崔白、吴元瑜的自然情趣。

人对于自然，有科学认知，有格物利用，还有有别于认知和利用的，诸如花开之于视觉、鸟鸣之于听觉传导于心灵的感发，得到自然的天真天趣，花开鸟鸣激起人的审美灵感，花鸟是美的启蒙天使。

对于一位职业画家来说，绘画必定是分两个层面进入，一是认知层面，一是心灵层面。认知层面对于画技的要求，主要表现在写生上，赵佶不仅重视写生，还特别讲究物理法度。他提出绘画要把握对象的"情态形色"，要符合物理，不可倚傍前人。《瑞鹤图》中展现了鹤的 20 种不同姿态，一定是他平时反复观察练习的结果。认知层面对于画技的要求，是对职业画家的基本判断。

一种文化，如果忽视了对技术导向的提倡，那么它就会趋于"虚妄"的倾向。绘画时，片面写意，尚未师法自然，就要取法自我，从来不曾格物、研究对象，便要"心外无物"，未及智巧，已先归拙愚，如此等等，这都是后来绘画界的一种固陋倾向。而赵佶所谓"游于艺"，则是一种技术文化观，他特别强调了对文化样式的技术性导向和技艺性要求。他对绘画，先要"格物致知"，知其物性，观其本质，顺应本性，方能考验认知的纯粹，这是对于画者本人进行的知识论的理性训练，但只有这还不够，还有绘画本身所必需的笔墨技法的训练以及绘画工具及其材质的工艺性方面的讲究，都在他"游于艺"的范畴。

赵佶本人的作品，不管是他亲笔，还是由画院待诏代笔，应该都是符合他"游于艺"的标准的。整个宣和时代，主流画坛也都以这一标准为尺度来衡量绘画作品，《宣和画谱》中著录并收藏的画作，应该都是这一标

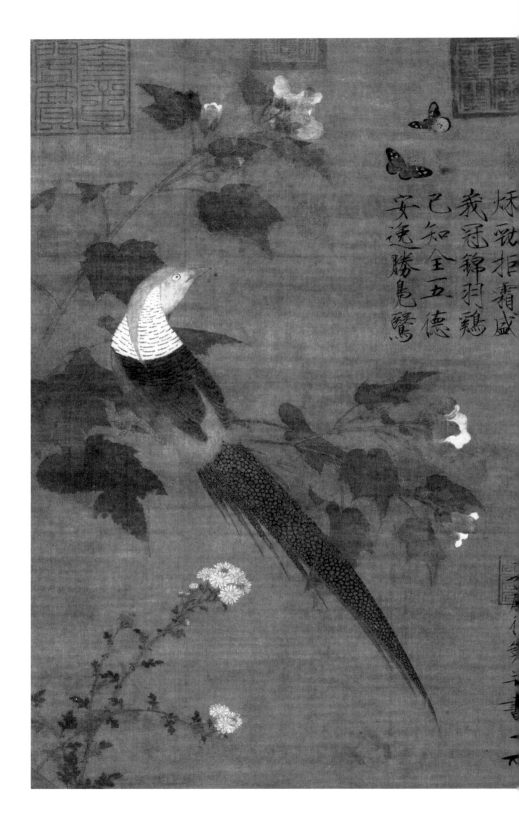

秋劲拒霜盛
羲冠锦羽鸡
已知全五德
安逸胜凫鹥

准之因缘所成的果。他之所以没有收藏苏轼、米芾二人的作品，就因为苏、米在"游于艺"方面有所不足，在作为画家的专业素养和职业成就方面还不够，尤其在写意上与他唱反调，唱得本末倒置了，他唱着"游于艺"中要写意，而苏、米唱的却是大写意里"游于艺"。

在宋代，宋词里的文人趣味，与苏米所倡的"写意"野趣，诉求一致，孕育了时代的普遍气质，可以说是文化的时代性的一种表征。而赵佶把定"游于艺"的工笔技术，鲁迅说了，可为一个时代的文化"戒尺"。

为一个时代制定艺术标准，除了以他的皇帝身份，更为重要的是，他肯于追随时代精神，同时在"筌格"与"意趣"的调和中稳定审美的脉搏。其"瘦金体"书法，同他的工笔花鸟一样，来自同一个艺术精神共同体，以及由此而生的贵族式严谨，一点一勾，一撇一捺，不趋汉隶唐楷，只持守汉字结构的尊严。

"工笔写实"是赵佶作为职业画家尽精微的技术操守，而"墨笔写意"则是他完成个人内在精神追求所达到的自由状态。

工笔写意的调和分寸

"墨笔写意"，是赵佶在花鸟里对文人逸趣的追求。写意无关乎画家的职业操守，纯属"精神就是精神的事"。

"墨笔写意"，重在水墨趣味，要有文人诗意。宋徽宗在画院里，甚至以"野渡无人舟自横""踏花归去马蹄香"这样的诗句为题，命院生作画，要他们在画面上含蓄地表达诗意的趣味。

这当然是写意的一种，是"画中有诗，诗中有画"的初级阶段，还未能上升到精神的层面。人在精神层面上，不需要背诗，但要真正感动；不必故意经营画面的诗意，但要投入自我。赵佶在投入方式上，与苏、米二人有分歧，不是那种自我意识大写意式的忘我投入，而是在绘画的进程中，跟随技术导向的节奏，有意识、有分寸地进入，是毋过度。

可艺术本色却敦促他笔下的花鸟，从客体向认知者主体转移，由自然进入自我，花鸟所表达的审美图式，便成为他的自我意识与外在世界交流的态度。在他的花鸟世界里，他就是自己的君王，一位为艺术而艺术的君王。

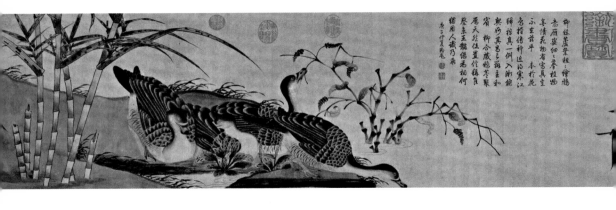

他用钤章御押"天下一人"，时时提醒并展示他那颗孤独的王者之心，还有他寻寻觅觅的灵性，都在他的"墨笔写意"下，"不动声色"地呈现。

艺术的价值，永远是表达你自己那颗自由之心，"文人逸趣"所要表达的，便是人"生而自由"的姿态，这带有终极意义的美学姿态，在中国绘画中是通过"墨笔写意"达成的。

与山水画不同，水墨写意花鸟，首先在皇家画院流行，若论始作者，赵佶可算其中之一。

《柳鸦芦雁图》，纸本淡设色，是"柳鸦"与"芦雁"二图合卷，也是在"墨笔写意"与"工笔设色"的调和中，开辟中间道路。

画面以水墨为主，略施淡彩；坡上老柳恬淡，犹有院体风雅，坡边，数茎凤尾草，设色淡雅，牵引着整个画面；寥寥几笔杂草，偃俯中，主角出场了，上下栖居白头鸟四只，鸟身浓墨，不求墨韵浅淡层次，不见笔迹，黝黑如漆，羽留白线为界，黑白分明。画面的氛围，简拙憨稚。如此处理墨笔，不仅在皇家画院，即便士林中亦难见一二。有人认为，"芦雁"部分是宋人描摹的，但细看墨笔与"柳鸦"一致，墨笔不再勾勒，而是用设色的技法表达。黑白在羽毛间条分，不见笔毫，工丽但并非线条，细腻在细节里层层推进，山野逸趣幽然一默，贵气恬然如菊，素净明雅，一派简约风华。

这一切的背后，是坚实的写生基础上自我意识的蓬勃，以及在"从心

所欲不逾矩"的皇家底线上"毋过度"的写意，故其写意仅止于"雷池"，调和着院体工笔与文人率性的异趣。

如果说文人逸趣是那时士人追求自由的审美样式，那么赵佶已得先机；如果说自由是一个艺术家的必然归宿，那么赵佶正从工笔写生的花鸟画的必然王国走向墨笔写意的自由王国。艺术的内在逻辑为人类导演了如此美妙的精神归宿，但只有具备一颗纯粹的艺术灵魂的人，才能发现它。

意大利文艺复兴以后，人生而自由，在西方表现为法权形式的确认，在中国则表现为与西方完全不同的另外一种形式——自由的归宿在审美领域。

庄子哲学在山水与人文之间开凿了一条走向自由的通道，在审美领域筑就了一道精神独立的风景线，但它通往的是审美领域，而非占领价值领域。赵佶同样是在审美领域寄托了他的那颗寻寻觅觅的自由之心，而非在权力领域伸张人性的价值。在审美领域，庄子和赵佶所追求的自由视野还是有所不同的，庄子是在纵浪大化的宇宙洪荒中满足精神的自由走向，而赵佶则在具体而微的花鸟实体上，且独于翎毛的精微处尤为着意，画中鸟的翎毛的光洁度、精致度，散发着来自天堂的光彩，他要画出光源的细节。

他是调和的，他要以调和工笔与写意的中庸调，由衷地赞美花鸟给他带来的诗意感悟："诗人六义，多识于鸟兽草木之名，而律历四时，亦记其荣枯语默之候，所以绘事之妙，多寓兴于此，与诗人相表里焉。"这话

245

出自《宣和画谱·花鸟叙论》，若非其自撰，亦应属于他本人的观点，因为编纂《宣和画谱》是他亲自抓的项目，名曰"画谱"，实则欲效法孔子编《诗》而自立"画经"，以劝谕画者效法诗人，还引"诗人六义"入花鸟绘画之中。在调和诗画中，他对笔下的花鸟寄托甚深，说它们可以"粉饰大化，文明天下"，为国家"祈求祥瑞"。

艺术不是宗教，但它可以取代宗教抚慰人心，以审美来为人民"祈求祥瑞"。赵佶对花鸟的痴迷，当然也有他根深蒂固的"圣意"。

色是江南"落墨花"

艺术批评还要回到作品本身，一切外在于作品的评判都显多余。

《池塘秋晚图》，又叫《荷鹭惊鱼图》，赵佶亲笔，卷前有"宣和"印，钤"御书"葫芦印。而御押"天下一人"及印玺，皆粗劣不堪，许是卷尾遭遇了"绍兴裱"，后人又加伪押。

据说，紫宸殿宴上，赵佶即席而作，写在刷了粉的粉笺纸上，还印有卷草纹图案。粉笺新纸，润而养墨，质地极为讲究，不晕染，而有焦墨质感，宜于秋凉之际，表现枯荷。

画面上正是秋荷将息时，茎干筋脉暴起，撑着凋而未零的荷叶，莲叶或匍匐在水面，或欹倾斜立，姿态寂而娆，独立一棵莲蓬，同岸上的红蓼

《池塘秋晚图》长卷，纸本水墨，纵33厘米，横237.8厘米，北宋赵佶作，台北「故宫博物院」藏。

与水葫芦呼应，两只鸳鸯，一飞一游，皆由重墨完成。画面核心，简笔白描一白鹭，迎风而立，背依一竿残荷，一脚独支水里，纤细而坚实，高蹈水中央，却烘托了墨荷甚至整个画面的用墨意图。

白描简笔，行笔缓和，将他对水墨的理解，一点一点，从容释放出来。

明万历初，装裱匠孙凤著《孙氏书画钞》，载赵佶《荷鹭惊鱼图》，附南宋邓杞跋曰，祖父邓询武，侍宴紫宸，酒酣乐作，徽宗兴起，即席亲洒，精神溢纸，"得江南落墨写生之真韵"。张丑在《清河书画舫》中也说，《荷鹭惊鱼图》，完全仿江南落墨写生遗法。

"落墨"，又称"落墨花"，为徐熙始创，用水墨写生花鸟，于皇苑富贵丛林，添了一份江湖野逸。苏东坡曾诗：却因梅雨丹青暗，洗出徐熙落墨花。又有：何须夸落墨，独赏江南工。

《图画见闻志》说徐熙"落墨为格，杂彩副之，迹与色不相隐映也"，《圣朝名画评》也说："熙独不然，必先以墨定其枝叶蕊萼等，而后傅之以色，故其气格前就，态度弥茂，与造化之功不甚远，宜乎为天下冠也。"徐熙在《翠微堂记》自称"落笔之际，未尝以傅色晕淡细碎为功"。

由此可知，"落墨花"画法，是先以墨笔定其枝叶蕊萼，然后敷色，以墨为骨，用色如用墨，色似墨蕴深沉；用墨又如用色，则墨发彩以润微，故善用色者必善用墨，反之亦然。以墨法见长者，基本源于着色一派，如董源；而得用色如用墨之精髓者，如米友仁。

247

米芾收藏中，有徐熙花鸟两轴，赞曰："江南装堂画，富艳有生意。"到赵佶，双钩填彩与水墨淡染通用，既承"黄家花园"富贵气象，又兼徐门落墨花之野逸，双管齐下，一并得之。

从构图看，有人认为，以荷鹭为主体，将各种动、植物分段安排的空间表现形式，是唐代以来常见的构图方式，还是强调花鸟画的装饰性。可转变已经开始了，以便携的手卷取代矗立的屏风，绘画的审美意义已经发生了变化，欣赏卷轴如同阅读竹简，使花鸟画带有了文人的书卷气。

《红蓼白鹅图》，绢本，立轴，纵 132.9 厘米，横 86.3 厘米，设色画，无名款，收传印记有"宣和殿宝""嘉庆御览之宝"等十余方印，现藏于台北"故宫博物院"，是否真迹，历来颇有争议。

何以画上未留赵佶任何印记却被认为是赵佶的作品？这大概是对作品风格的认同吧。还有一点，是不确定中的确定，那就是留了他印记的未必是他的真迹，或为代笔，或为仿制，而未留印记却被一致认可的，反倒有可能是真迹，因为它一上来就排除了代笔或仿制的可能。题款也有可能被"绍兴裱"革掉了。

尤其作品本身，那一份对安静之美的理解，会悄然启动人的自我观照。画面上，仅一根红蓼，只一只白鹅，还有那半露半隐的老树虬根，呈现了一种孤独之美的自我意识。

白鹅安卧，曲颈侧首，姿态闲雅，翅若鱼鳞白云，纤细但绝不屈服于任何视觉的挑剔。它不像晋人之鹅惯于天放，也不像唐人之鹅动辄"曲项向天歌"，它目光淡然或若端拱，有一种确认自我的精神姿态。一棵红蓼，草本纤弱，却虬曲着挺立其孤傲，他喜欢红蓼的秋意，不抱团迎风，独自摇曳，那是画者内心的宇宙场，在自然面前人是卑微、渺小的，那是上天给人的一种命定的孤独感。

红蓼花垂坠，暗示着命运的庇护，庇护基于善良，但要有雄心支撑，因此，那三五朵红蓼花，便以稳定画面空间的意志力，顾盼着依偎它们的白鹅。每一片红蓼叶，都带着不安分的自由期许，而白鹅的安静则给出了另一种自由的肯定，自由并非随风摇曳，而在于固执内心。叶脉张开了叶片的经纬，卷曲的分寸是对秋的认知，寥寥叶片，宣谕落叶的季节，飘落了夏季的倦怠，带来精神的秋收。地面上，树根裸露，不见古树，但从地面隆起的粗壮树根，知其已然沧桑的年轮。白鹅闲雅高贵，红蓼花独立寒

秋，老树根蓄养着未来，晚秋就要被冬天终结了。一个洁白的生命就应该在这样的时刻，等待白雪般命运的到来，它能带来祥瑞吗？以一个自然的审美意象，作为祥瑞的象征，这是艺术之福。

还有他的"瘦金体"，也带有江南墨落花的笔意，那可是他墨笔写意的另一重境界。有人说，其书，点如菊，撇捺如兰，横直如竹，行间，如幽兰从竹，冷冷作风雨声，其意已得自然形声之美。而其书重顿如"鹤膝"，收手现坠尾，鹤舞翻飞，彩蝶翩翩，自由飘逸，"我"如行云流水，已然自由挥洒。再入草书，则似瘦金体之天放，发怀素禅狂，入山谷诗乡，皆本于其内在的精神对自由的终极渴望。

皇帝也有个体性

宋徽宗赵佶，半百人生五十四年，龙袍着身二十六载。

他在历史上留下一笔惨淡，便在公元 12 世纪初伤逝了。

元脱脱撰写《宋史》，写到《徽宗纪》时，不由慨叹："宋徽宗诸事皆能，独不能为君耳！"这是胜者说手下败将的口气，却为后世评价宋徽宗定调。宋徽宗在太平盛世做了太平皇帝，乱世一来，就沦为乱世囚徒，客死他乡，不仅断送了自己，还断送了一代王朝，为读史者扼腕悲叹之共识！

"独不能为君耳"，使一个伴随文艺复兴而来的近世国家，戛然中断了。国土沦丧，百姓流离，作为一国之君，他难辞其咎。可他"诸事皆能"，为有宋一代带来的艺术辉煌，亦自有一番中国式的文艺复兴气象，有一种文化国家的范式。他本人以及他以一国之力赞助艺术家的创作，留下了一笔奇异硕大的世界文化遗产和人类精神财富。

美国诗人布罗茨基曾说：一个人的美学经验愈丰富，他的趣味愈坚定，他的道德选择就愈准确，他就愈自由——尽管他有可能愈不幸，但他对美的追求也许可以凌驾于一切之上。

这段话就像为赵佶量身定制的一样，他将美凌驾于一切之上，厚赠遗美了后人的精神指数，自己却国破家亡。金人的入侵戛然中断了正在兴起的宋代文艺复兴，赵佶的悲剧也是中国文艺复兴失败的悲剧。如果没有金人入侵，宋代文艺复兴能够走向何方呢？其实，赵佶的悲剧性症结，不是文艺复兴随着金人的入侵而结束，而是他开启了中国的文艺复兴，却不知

吟徵調高竈下桐
松間疑有入松風
仰窺低審含情客
以聽無絃一弄中
　　　臣京謹題

聽琴圖

《听琴图》立轴，绢本设色，纵147.2厘米，横51.3厘米，北宋赵佶作，北京故宫博物院藏。

走向哪里！除了艺术向人性开放之外，西方有宗教改革带来的社会力量，有思想解放带给人性的核裂变般的理性爆发力，以及复兴古希腊罗马运动所带来的无穷尽的思想资源。赵佶以及宋代，都还不具备如此种种的配套，甚至赵佶既得不到社会力量的支持，更难以超越王权力量的掣肘，只能开花，很难结果。

而他最大的悲剧莫过于儒家文化对他的评价和定位，他们用脱脱的那句话"诸事皆能，独不能为君耳"，将他定性为亡国之君和历史的罪人。从审美角度看赵佶，他是生活在艺术世界里的一位王子，就像哈姆雷特，真诚、热情、高贵、忧郁构成的艺术气质，遭遇了政治世界里丛林法则的致命一剑。在政治、道德、艺术、真理之间的黑白变幻中，命运只给他开了一个口——艺术。

历来评价赵佶，多半只看他的皇帝身份，而忽略了他的文化个体性，作为皇帝的失败，未必不是"塞翁失马"，他在艺术活动中失去了家天下的朝廷，却赢得了属于自己的文化个体性。站在朝廷的立场上，你可以说他是个昏君，若以他个人的立场而言，他却是一个在艺术活动中实现了自我的人，是为一个即将到来的新时代开启了文艺范式的人，他是一个属于文化中国而非王朝中国的人。

考查中国历史，应该有两种尺度，一是传统的王朝史观的尺度，现在还在通用，还有一种，便是现代的人权尺度，这是历史研究中用之甚少且有待确立的基于个人权利的尺度。若用王权来仲裁，赵佶作为皇帝，不应该那样搞艺术，即使爱好，也要适度，应点到为止，哪能忘我投入？然而，以人权来考量，从事艺术活动是他的个人权利，他尊重了自己的内在禀赋，在艺术活动中实现了自我，在文化的江山里，哪怕只是添了一草一木，他就是个成功人物，何况他还以自己掌控的国家财力，为一个时代赋予了艺术气质。勿以成败论英雄，更勿以王权得失论英雄，他是个艺术英雄。

有人会说，如果他从事的艺术活动导致了王朝覆灭，给人民带来灾难呢？

这当然是一个理由，是一个压倒一切的理由，但事实是，没有一个王朝是因为君王从事艺术活动而亡的，他若不搞艺术，或者换了另外一个君王，北宋就不会灭亡？显然不是这样。他是一个不称职的君王，更不幸的是，他接到了王权内外交困、危机重重的一棒，这一棒的命运，注定了他

搞不搞艺术，北宋都要灭亡。让我们庆幸的是，他在北宋灭亡之前，让艺术绽放文艺复兴的光芒，文化中国曾经被他照亮。

一千年过去了，赵佶的艺术作品陈列在世界各大艺术馆、博物馆，甚或还躺在印刷机上，他在精神传递中获得永恒。

文艺复兴的挫折

南宋

北宋以来，绘画艺术的前途，建立在皇家画院以外，由士人画以至于文人画担待起来。赵宋南渡以后，皇家画院解体，但院体画派犹存，画家们大多以待诏身份围绕在宫廷上下。"写意"随着带有特定含义的、具有鲜明艺术立场的那一代人逝去而逐渐消沉，同时作为高超而纯熟的技术流，写意普及为院体画家信手拈来的创作手段，士人写意画与院体画合流，在南宋，写意既是艺术立场，也是技法流派。

南宋初年，宋高宗麾下，米友仁是特立独行的，南宋"御前"泛滥之际，唯独米友仁画作上不见"御前"字样，也不见为高宗特别"订单"作画。当然，他是兵部侍郎、敷文阁直学士，是朝廷大臣，不是"待诏"画家，是独立的艺术家，他的书画艺术观念秉承其父米芾，家学薪火相传，有时他会为高宗鉴定书画。

与米友仁同一时期的李唐，是南宋院体画派首宗，从他开始，北宋山水画向南宋山水画转型。李唐是郭熙的同乡，也是晚辈，宣和画院待诏，山水既学荆、范，又创大斧劈皴，也受江南董源的披麻皴的影响，从宋高宗为他的《长夏江寺图》题写的"李唐可比唐李思训"可知，他也有金碧山水遗范，可见他融院体金碧、士人写意、南北风格于一身，其荣耀与地位可比郭熙在宋神宗时期的煊赫。

南宋模仿北宋的一切，模仿的格调已定，从汴梁到临安（今杭州），甚至连画舫酒肆的名称牌匾都照搬汴梁时代。绘画也模仿，从李唐开始，南宋院体画派"萧规曹随"，基本仿效宣和画院，而南宋院体则以李唐为范式，确立临摹李唐的规矩。李唐画法，成为南宋院体教科书，而非米友仁写意，米家"墨戏"的自由气质始终不入院体格范。

面对北宋"全景式"山水，李唐也只能是模仿技法，也许来自半壁山水的集体无意识或"残山剩水"的集体潜意识，南宋院体画已经无法面对当年北宋宏大叙事的山水画了。如李唐画"江山小景"，他在"临水看云"时，还不忘为小山小景泥金点苔，虽然失了北宋江山，但不可失去皇家格范，也许这是他对大宋江山的执念，从《采薇图》中也可以看出他这份心情。花鸟画也转向以孤鸟折枝的片段表达小体小性，重在抓住眼前的真实感。

南宋没有画院，就没有统一考试，画家进入宫廷基本都是通过推荐、庇荫或进画等途径。被誉为南宋院体范式的李唐，幸亏偶遇太尉邵宏渊才被推荐入宫。宋末元初，苏州藏家庄肃在《画继补遗》中供出李唐初入临

安时的困窘，正如李唐打趣自己陷入困境的打油诗："云里烟村雨里滩，看之容易作之难。早知不入时人眼，多买胭脂画牡丹。"刘松年则是通过进画途径受赏进宫的。因此，南宋院体画派，基本是师徒庇荫、子孙荫补的体系，且不说水平参差不一，维系院体的保守格局，才是荣捧"金饭碗"的头等大事。

从汴梁到临安，在寻找失落的士人画家群体时，虽然再也看不到像北宋那样群星丽天般灿烂，但在南宋仍可以触摸到为艺术燃烧灵魂的若干火炬。

当小山小景平静地走向院体时，有一个人以在野的否定姿态掀起波澜了，他就是梁楷。艺术和历史一样需要激情，生命的本体是激情而不是意义。梁楷似乎以一人之力储蓄了一个时代的激情，并将它们全部注入"写意"的士林精神中，如火山喷发，燃烧沉郁的南宋画坛。

据说减笔描创自梁楷，这是一种粗笔写意线条，在一气呵成的变幻莫测中，助他完成简笔人物画的新意象。与院体传统的游丝描、兰叶描不同，减笔描被赋予一种新写意精神。

除了梁楷，马和之的人物画，也具有鲜明的个性。柳叶描在风中起舞，

清风掠过，满面晋人风雅的香气，他的《毛诗图》，掀起一股诗经时代、古典的闲雅清朗之风。

梁楷、马和之的山水画皆在小景中自化，尽管从马远开始南宋小景山水被讥刺为"残山剩水"，家国不全的时代情绪，却不管画家们的意图如何，总能在江南烟雨微茫中若隐若现，提供给后来者沉思。

这正是南宋画家们的艺术贡献，他们纷纷以内在的自我起誓，宣谕艺术是个体性的自觉想象，为人们提供了对艺术本身恢复记忆的路径。

历尽千帆仍是少年，家国离乱如山抹一微云，在历史的现实激情中渐行渐远渐模糊，南宋人还得以南宋人的激情将历史演绎下去。

无论现实给予南宋画家怎样的重创，从艺术的角度看"残山剩水"，边角构图带来鉴赏的新体验，即豁然疏朗的审美体验，用董其昌的话说，谓之"简率"。用水墨表现"留白"，用"留白"表现老庄哲学中的始基，给"无"创建了一个艺术的形式，无中生有，"有"在若明若灭中闪烁，晕染闲逸、率真、散淡的氛围。总之，南宋山水画的当下意识，无常不确定的悲剧感，

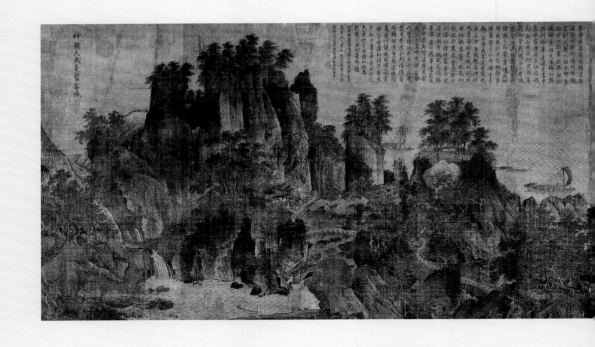

在随意截取的小景中氤氲，表达了与北宋山水画完全不同的意境。

现实中，饱满与虚无交织，丰盈与无常博弈，南宋的画家们在内在的充盈激情下，解构了北宋山水画的造山等级。但思想家忧郁了，朱熹喊出了"存天理，灭人欲"，陆九渊"发明本心"，画家则仅画一个山水的边角，便过滤了无常的焦虑。这个世界有趣的现象很多，比如画家与理学家，风马牛不相及的各自表达，就像一条河的两岸。

事实上，南宋还有张满风帆的世俗景象，所谓"失之东隅，收之桑榆"，北方沦陷了，丝绸之路断了，那就向大海拓展，开拓海上丝绸之路。国土沦丧一半的残山剩水，面积缩小了，纳税人也相应减少了，但地理活动范围却因航海贸易的发展超过了北宋，大海开阔了视野和胸襟，有了新视野和胸襟的人，恐怕不只以一当十。被后世反复诟病的输币、纳贡、主和、停战等一系列政策，为南、北都赢得了安定的环境，南宋社会经济得到了空前地发展，王朝的财政收入和人民的幸福指数皆不低于北宋。航海带来丰富的信息，打开了南宋人的视野，商品经济发达，降解了人们对政治的热情，转而青睐日常生活的趣味，找回属于自己的世俗日子。

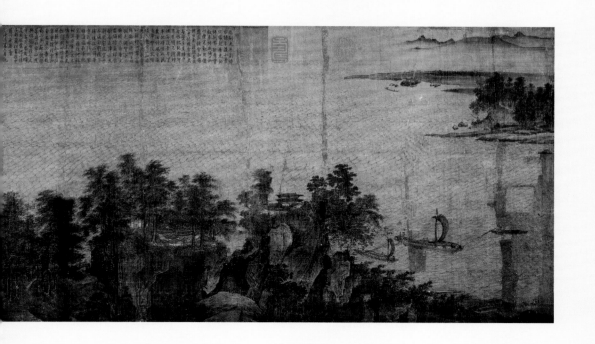

▲ 《江山小景图》长卷，绢本设色，纵 49.7 厘米，横 186.7 厘米，南宋李唐作，台北"故宫博物院"藏。

李唐是从北宋画院复入南宋画院的一名画家，兼有前后两种不同的风格。北宋的山水画在构图上是全景式，即上留天，下留地。而南宋山水画往往截取其中的一角，即上不留天，下不留地。而此图综合了北宋的全取和南宋的分割，采用了上留天，下不留地的构图方式，标志着山水画构图的变化。从时间上来说，这幅画创作于北宋向南宋过渡期间，属于李唐前期较后的一幅画作，是在他南渡杭州之前创作的。

金朝有个画院

公元 12 世纪 20 年代末，北宋绘画艺术遭到了洗劫。

金人南下，掳掠徽钦二帝以及皇室所属的一切，土地和人民，金人无法全部搬走，但是作为胜利者，他们几乎把整个北宋的绝代文华运到了上京会宁府，还来个釜底抽薪，将京城艺术家以及百工技艺等人力资源一锅端走。据说，金国是第一个提出"中华一统"的朝代，即使会宁府位于黑龙江阿城，依然无法隔碍他们要一统宋朝繁华的强烈愿望。

1149 年正月，金国第三代皇帝金熙宗，拿出府库所藏的司马光画像再配些珠宝珍玩，送给完颜亮，作为他 27 岁的生日礼物，送完又后悔了，立马派人追回，想必这些都是 20 多年前从北宋掳掠来的珍品。不料，风水轮流转，到年底，完颜亮就把整个金朝变成囊中之物了，而金熙宗祸起萧墙的祸种正是这批追回的生日礼物，完颜亮因此而得知金熙宗对他的不信任，开始筹谋篡位。

王朝这种金字塔式的权力结构，是一座越接近塔尖越不能另作他想的坟墓，胜利者只能以迅雷不及掩耳的速度奔向顶端，在完颜亮的霹雳手段下，没等过年，金熙宗便死在皇宫床榻之下。

1153 年，已登基 4 年的第四代金帝海陵王完颜亮，将首都南迁至北京，金人称之为中都燕京，完颜亮想在制度上加快汉化，开始大规模建设北京。

1161 年，他撕毁"绍兴和议"，对南宋发动全线进攻，想在长江流域重演"靖康之变"，欲把"三秋桂子、十里荷花"的杭州再次收入囊中，可他还未看到"望海楼"的实景，就在扬州遭遇兵变而亡了。此后，宋金两国疆界仍然维持在东起淮河流域，西至秦岭、大散关一线。

第五任金帝金世宗完颜雍开始守成，致力于内修，金朝出现了治世局面，到完颜雍的孙子金章宗完颜璟即位时，这位金国第六代皇帝，已经被熏陶为一位风雅的君主了。他住在北京的宫殿里，享受着"大定之治"带来的繁荣稳定，而他最热衷的，便是自比宋徽宗，于诗词书画无所不好，书法则直接临摹"瘦金体"，不过，比起宋徽宗，

他的字还是少了些贵气，多了些扭捏。

但这并不妨碍我们欣赏他，虽然有点儿历史的时差和艺术"倒挂"，但他对宋徽宗艺术成就的膜拜，以及对艺术的执着，使得他在动用国家的力量为艺术服务这一点上，与宋徽宗几乎如出一辙。

在秘书监下属，他设了书画局，作为金朝的"皇家画院"，整理皇家库藏的书画精品，使得历代的艺术珍品得到了传承和保护。

北宋大量艺术瑰宝，皇家的、民间的，为金朝画院的兴起打好了底子，皇家热爱艺术，带动了上流社会追捧，好画不愁卖，他们一边讲究书画名迹的收藏，一边继续搜集南宋书画，又一边溢价卖回南宋。

在金朝书画局主持鉴定工作的王庭筠，生于渤海，将北宋江南的笔墨精神传到燕京。他被金章宗召入馆阁，与秘书郎张汝方一起，整理宫廷旧藏，其鉴品，以掠来的北宋内府所藏为基础，加上民间搜集，定出品第，编辑成 550 卷，由金章宗以"瘦金体"题签，再仿效宋徽宗，在整理好的书画上钤印。其中，有王羲之《快雪时晴帖》《自叙帖》顾恺之《女史箴图》《洛神赋图》、尉迟乙僧《天王像》等，还有李思训、张萱、王维、董源等的画卷，苏轼、黄庭坚等人的墨迹。

"世章之治"从 12 世纪中叶始，将近半个世纪，正是南宋孝宗、光宗以及宁宗祖孙三代稳定江南半壁时期。

南宋无画院

南宋有院体画家没有画院。"靖康之变"后，徽宗第九子康王赵构，在南京应天府（河南商丘）即位，庙号高宗，建立南宋，被金人追逐，渡江南下。

高宗，跨越北、南两宋，登基时 20 岁，应该熟知父皇朝政的艺术风格，子如其父，他自己也是一位艺术家、艺术皇帝。

1129 年金人攻陷扬州时，宋高宗以及朝官、皇亲国戚四散奔窜，皇太后携六宫先往洪州（南昌）避难，高宗奔定海，遁入温州，臣僚分散窜逃。1130 年金兵撤离，逃亡 4 年之久，宋高宗再回越州时，终于可以喘口气，歇歇脚，定定神，想想以后怎么办了！

一般来说，皇帝要想干点儿什么，首先要从改年号开启一个仪式，年

号的仪式感非常重要，它预设的寓意，应该就是皇帝对未来的预支。于是，他下一道诏书，宣布翌年改年号为绍兴元年。

这是他的第二个年号，表明他期望"绍奕世之宏休，兴百年之丕绪"。不要指望宋高宗开启一个新时代，他们赵家天水一朝、累世的宏业、百年的皇统圈定了他的想象，就像他下单订制理想国的水车画一样，诗意的毛驴拉着磨盘，从脚下起步，比如改越州为绍兴，升杭州为临安府，使南宋有了临时安顿的都城。祈愿他复兴宣和盛世，也许指日可待。他用"绍兴"励志，开启了一个小小的"文艺复兴"。

但一切并没有设想的那么顺遂，直到 1138 年绍兴八年，定都杭州之前，南宋王朝一直处在惊魂未定中。高宗首先考虑的是，将散藏于各地的祖宗神像、牌位以及象征王朝合法性的钟鼎礼器等迎回安奉，还有那些散藏各处的书画文物，也要运回临安库藏。

而这一切，都得在修建宫殿、城池、省部百司、府库等以后，这个过程很漫长。比如，1131 年，高宗就想重建秘书省，以便修国史实录，但真正在杭州天井巷之东划地施工，已延宕至 12 年以后了。

即便如此，那也是损兵折将换来的。1141 年，宋金签订"绍兴和议"，主战派大将岳飞以"莫须有"罪名下狱，1142 年被杀，南宋主战派失势。随后，宋金两国进入和平期。南宋政权复国大势已去，回汴京无望，朝廷这才终于落定建都临安的决心，开始大兴土木，营建大社、大稷和太庙，三省六部及其下辖机构的官舍。

从 1143 年到 1148 年这段时间，朝廷把重点放在了重建礼仪教化机构上，如国子监、太学、秘书省、教坊部、律学、小学、算学、御书院、武学等，诏书名单上还有书学，却唯独不见画院。

既然如此，那么"南宋画院"之称，又是怎么来的？

最早有"御前画院"一说，出自《武林旧事》，作者周密为南宋遗民，不仕元朝，怀抱丧国之痛，隐居在杭州的小巷子里，追忆前朝旧事。但对照南宋彼时政府文件，却不见"御前画院"。

截至目前，各种谈及南宋绘画史或绘画艺术的著作中，对"南宋画院"，基本都一笔带过，或语焉不详，大都延续《武林旧事》旧说，如清初厉鹗著《南宋院画录》，其史料多半来自《武林旧事》《梦粱录》《图绘宝鉴》以及《画史会要》等。

南宋画院，究竟兴建于何时？画院地址何在？隶属于中央治下哪一个部门？美国籍艺术史学者彭慧萍在《虚拟的殿堂：南宋画院之省舍职制与后世想象》一书中，做了详尽的史料考证。

作者认为，从1141年到1162年，这20多年里，是高宗开始有余力重点抓礼仪教化的时期，再也没有比绘画更好的教化手段了，但他却没有重建南宋画院的打算，为什么？

北宋宣和画院盛况灼灼域内，食君之俸的艺术家彬彬丽天，皇家藏品仅《宣和画谱》一谱，就收录魏晋以来包括当世画家的绘画作品6396件，更何况宋徽宗还是宣和画院的总设计师。奖掖艺术，历史上，没有哪个朝代比得上宋朝，而在宋朝，没有哪个时期能比得上宣和时期。

宋代画院制度基本沿袭五代的西蜀与南唐，朝廷赐予画院画家的地位和待遇都很高，如黄居寀在太祖、太宗时屡授"翰林待诏、朝请大夫、寺丞、上柱国、赐紫金鱼袋"。一直到北宋真宗时期，画院的画家地位才开始下滑，如宋真宗诏书云："伎术官未升朝赐绯、紫者，不得佩鱼。""佩鱼"是朝廷赐予画家象征其地位的一种鱼形契符。画家不能"佩鱼"就不是画家了，只能是画工，至少宋真宗是这么认为的，正如他称画家为"伎术官"，在他眼里他们就是画工。之后，宋仁宗（1010—1063年）、宋英宗（1032—1067年）两朝，画家的待遇仍受到严格的限制。从宋神宗（1048—1085年）开始，画院伴随新皇新政有了新气象，仅从崔白的《双喜图》中，就能看到花鸟画的新风尚，他绕开了黄筌花鸟画派百年来形成的装饰画正统，避开因循与平庸，直接面对自然的生气写生花鸟，他的弟子吴元瑜，与少年赵佶交往很深。赵佶当上皇帝后，他的艺术喜好升级为国家意志，在他的主持下皇家画院的发展达到了高峰。

想必高宗以及臣僚应该都不会忘记——一个处于艺术巅峰的王朝，收藏的上千年的文物风华，顷刻间被人抢走——那种说没就没了的心痛和茫然。

谁愿提起这个话头呢？哪怕一个念头，都如鬼魅般掠过噩梦，挥之不去，这个想法闪烁于人们的眼神间，引发了南宋初年一种普遍的情绪，认为大宋亡掉半壁江山，就是徽宗沉湎于绘画的结果。

一时间，南宋君臣，还缓不过这口哀伤之气，更何况政治就是各方势力妥协的结果。南宋君臣上下彼此心照不宣，哪里会提重设画院？

《双喜图》立轴，绢本设色，纵193.7厘米，横103.4厘米，北宋崔白作，台北「故宫博物院」藏。

"绍兴裱"愚昧的"小动作",想必就来自于这一朝野上下的集体无意识,宣和年间的艺术存照,就不得不为这一集体无意识买单。

大宋艺术瑰宝被抢掠至金地,那还只是宝物归属的转移,除战火运输损失一些外,其他基本得到珍存。而"绍兴裱"对"宣和裱"大刀阔斧的裁撤,则是自己人藏于家国之情的集体作"恶",再一次给仅存的宝物留下阉割性的伤口。但凡画作中见到"宣和"以及与赵佶有关的诸多题款,必欲除之而后安心。人们的情绪被裹挟着奔向非理性——包括高宗本人,尽管有很多文字记载,他常常拿着父皇的一把折扇以泪洗面,还下旨大规模搜寻散佚民间的皇家书画藏品,尤其是一听说哪里有父皇徽宗的真迹浮现,立即高价回收以填补他的情感深渊,但收集、鉴藏的矛盾,鲜明地反映了绍兴年间南宋君臣对宣和艺术路线左右为难的心态。与此同时,朝廷开始收拢陆续南渡的艺术家,广征绘画人才,但又唯独寻觅不到重建画院的只言片语记录——矛盾无处不在。

所幸赵佶的《五色鹦鹉图》辗转到了南宋临安,但画上瘦金体题字已经破损,引来鉴赏收藏者的惊异,也得以流传到现在。

赵构即位后,南宋政权一路南逃,辗转5年,直到绍兴二年1132年,南宋王朝终于在杭州临安府行在安定了下来。赵构即宋高宗,皇位稳定后,作为南宋第一任皇帝,他要"绍兴","绍"是继承,"兴"是复兴。

"绍兴"宣谕赵构权力来源的合法性,以及他要光复大宋的决心。复国之余,他依然重视艺术,派人在民间寻找徽宗御府所藏历代书画下落,包括赵佶本人的作品。

据《画继补遗》载,绍兴年间,御府收得书画千余卷,高宗"驻跸钱塘,每获名踪卷轴,多令(臣下)辨验",周密的《齐东野语》、陶宗仪的《南村辍耕录》对此都有记载。

也许是百废待兴吧,高宗未能一一御览,而由南宋画院待诏马远的祖父马兴祖负责鉴藏,将晋唐宋以来的书画重新装裱,由此开始了一段"绍兴裱"革命"宣和裱"的荒诞"裱事"。

新朝初立,人才短缺,所谓"人品不高,目力苦短",更甚者竟视"宣和"年号为不祥,但凡见到书画上有"宣和"御书题名的,一时间,一律拆下不用,重新鉴裱,并重新撰写书画条目,画面上凡有宣和前辈品题者,亦必拆去。经历这么一番折腾,南宋御府所藏书画便多无款识了,以至于

◀ 《文姬归汉图》立轴，绢本设色，纵147.4厘米，横107.7厘米，
南宋陈居中作，台北"故宫博物院"藏。

"文姬归汉"讲述的是蔡文姬归汉的故事。东汉末年，蔡文姬被
匈奴左贤王掳走，并生下两个孩子。后来曹操派遣使臣将其从
匈奴那里赎回，但此次归汉，已是12年之后，大汉不再是那个
文姬熟悉的大汉，曹魏逐渐取代了刘汉，控制了北方地区；而
经过黄巾起义、群雄逐鹿后的中原，民生凋敝，富庶不再，对
远赴匈奴的蔡文姬来讲，是一场人生灾难。

两宋之际，许多画家都曾以"文姬归汉"为题材进行创作，迄
今存世的多为李唐和陈居中二人的作品。

藏品的"源委授受"全部紊乱，"岁月考订"从此混淆。新朝还对装裱裁制的尺度、印识标题的仪式，都做了修正。就这么"绍兴裱"一下，似乎就可以雪"宣和"之耻了？这哪里是什么"绍兴"宣和？分明是要革"宣和"的命，而且是否定加破坏式的文艺革命。

宣和文化代表人物宋徽宗的御笔题识，当然亦难以幸免。宋徽宗的数件花鸟画就这样被裁去了御题，连书画上的嵌章御印也一并裁了，这不是笑话，而是"绍兴裱"的革命传奇，是绘画史上的一个悲剧传奇。

待到可以"直把杭州作汴州"时，高宗已到晚年了，他开始回顾徽宗画迹，"睿思殿有徽祖御画扇，绘事特为卓绝"，高宗时时"持玩流涕"，但为时已晚。"宣和题识"在"绍兴裱"中被毁甚多，给后世辨识带来极大的难度，历来争议颇多。所幸赵佶传世书画风格十分鲜明，争议基本限于代笔说和亲笔说，对于待诏代笔说，又分为他认可了代笔画后御书，或经他修改后的代笔画御题，也有画院学生或待诏作品，被他品题后，也挂在了他名下。那时御题，并非侵占，而是作品本身的荣耀，是作品达到艺术高峰的标志。

据徐邦达先生考证，现存具名赵佶之画，面目很多，大致可分为两种：简朴的一种，大都是水墨或淡设色的花鸟；另外一种为工丽堂皇的，花鸟

以外，还有人物、山水等，而以大设色为多。关键宋徽宗名下的画作，不但工拙不同，而且差异明显，即使同为工丽之作，也各有各的不同。一人作品，不同时期虽然变化，但不会忽拙忽工，变化无端，比较起来，显然并非出自一人之手，经考订鉴辨，还是代笔、挂名的居多。

徐邦达在《宋徽宗赵佶亲笔画与代笔画的考辨》中逐一考订，院人代笔，多为工丽之作，题材富贵，皇家多宠，赵佶当然也欣赏这类精致的画，看到兴致处，便拈笔题识。如流寓国外的《五色鹦鹉图》（又名《杏花鹦鹉图》）、北京故宫博物院藏的《祥龙石图》、辽宁省博物馆的《瑞鹤图》等，皆为可致祥瑞的"诸福之物"，属于《宣和睿览》一类，赵佶的亲笔之作，反倒是那些简拙质朴的水墨，最能表达他的精神意趣。

蔡京之子蔡絛，在《铁围山丛谈》卷六中谈到："……独丹青以上皇（赵佶）自擅其神逸，故凡名手，多入内供奉，代御染写，是以无闻焉尔。"蔡絛是徽宗身边的人，目睹了"代御染写"的情形。邓椿在《画继》中，记载了另一番景象，说："政和间，每御画扇，则众官诸邸竞临仿，一样或至数百本，其间贵近，往往有求'御宝'者。"看来临摹"御宝"，也不算冒犯。汤垕在《画鉴》中也说："徽庙乃作册图写，每一枝二叶十五板作一册，名曰《宣和睿览册》，累至数百及千余册。余度其万机之余，安得工暇至于此，要是当时画院诸人仿效其作，特题印之耳。然徽宗亲作者，余自可望而识之。"院体必遵循筌格，完成一幅作品，需要耐心和时间，恐怕徽宗盖印有时都需要他人代行。

从宫廷到画院，从画院到民间，从亲笔到代笔，从代作到仿作，流品之杂，流传之广，盛极一时。这在徽宗时期，或可视为他文教天下的举措和艺术政治化的成果。到了高宗时期，国家经历了"靖康之耻"，要反思，要拨乱反正，不仅治国之道，就连"宣和裱"上的御笔"宣和题识"、御印以及装裱制也要修正。从"宣和裱"到"绍兴裱"，重要的不是装帧，而是暗示了"绍兴裱"对"宣和裱"的一次文艺革命。

画家去了哪里

虽然有时对于一种痛失，或者对再也无法超越者，最好的纪念是阙如，可没有画院，南宋朝廷把画家们安顿到哪里去呢？

赵构一众君臣，毕竟经历过宣和时期的艺术熏染，一出手就是大写意，将回流的画家们像泼墨一样，分散到不同的有司。

时人就有"画家十三科"的说法，出自南宋人赵升撰《朝野类要》一书，书中有"院体"一条，记载很简洁，云："唐以来，翰林院诸色皆有，后遂效之，即学官样之谓也。如京师有书艺局、医官局、天文局、御书院之类是也。即今画家亦称十三科，亦是京师翰林子局。如德寿宫置省智堂，故有李从训之徒。"

德寿宫，在南宋宫殿中，扮演什么角儿？据载，德寿宫原为秦桧故居，位于今天杭州西湖柳浪闻莺的西边河坊街附近，1155 年秦桧去世后，收归朝廷所有。1161 年完颜亮大举南侵之后，宋高宗萌生退意，1162 年禅位给养子赵昚，他住进德寿宫颐养天年。

而省智堂，则应该是安顿御前各种"待诏"的居所，除了"画家十三科"的画家之外，应该还有医官、乐官等诸艺之官。因此，与其他御前侍奉一样，"画家十三科"不是画院类机构，而是按绘画题材分类的画科——佛、道、儒造像及山水、花鸟、走兽动物、楼台界画、耕织民生等分科，如李从训善画佛道、人物、花鸟。

李从训，是南宋初年画家生存状态的典型。

作为杭州人，他在北宋京城汴梁任宣和画院待诏，南宋绍兴年间又回流到杭州临安行在恢复官职，补承直郎，赐金带。承直郎在宋代属秩比八九品，是个散官，虽赐金带，也要等待召唤，直到高宗逊位，作为北宋遗老，他仍被派往德寿宫"待诏"。李从训应该是追随高宗回杭州的，由北宋的画院待诏变成南宋的杂役待诏，像他这样，在南宋宫廷中这类遭遇变故的画师应该不少。

李唐被画评界公认为南宋院体画的前辈和奠基者，他的遭遇，比李从训更颠沛，也更加传奇。作为宣和画院的待诏，他从被金人掳掠的队伍中逃脱，又在山中遭遇劫匪，幸亏萧照改辙，追随他，到了临安。初始，他投门无路，靠卖画自给、摆摊为生，经人发现后，被举荐"复宫"，官阶为"成忠郎"，低至九品，九品之外，就是"不入流"的流官了。李唐与李从训应该熟稔，同为宣和画院待诏，又都到了杭州。

还有宣和待诏成忠郎刘宗古，在"靖康之乱"中流落江左，绍兴二年进了车辂院，负责车辂式绘图，提供皇家乘辇的礼仪规制。

不管怎么说，有画家十三科，应该就有不少画家散见于各宫各殿，以及皇宫以外的中央各部，还有退休后住到宫外的太妃，也要配给各色"待诏"，其中不乏画家待诏。尤其秉承热爱艺术传统的宋王朝，无论多艰难，哪怕皇家画院再也无法恢复，画家"待诏"绝不能减持。有需求就有艺术的生存之地，就这样，南宋画家们的人生际遇若写意般被打散，又如泼墨般流散到各个部门。

宋高宗举重若轻，挥一挥手，将画家们打散，再通过命题作画，将他们羁縻在皇室周围：既回避了南宋君臣讳莫如深的情感难题，又给画家们一个散官闲位，"待诏"之余，可以自由创作，这应该是画家比较好的状态了。即便新王朝大兴土木、重建宫殿时，高宗也没有"召唤"他们为当时正在兴建的宫观、官署之墙壁、屏风等作画的举动，而是宁愿再从宫外招聘画匠或画工，由工部直接办理。

高宗对南渡的画家，如李唐、萧照、李迪、苏汉臣、李安忠、刘宗古、马兴祖等，给予的待遇并不低，甚至比徽宗时期还高，他常以赐金带的方式表达对宫廷画家的恩赏，给画家赐金带，此前未有；而且高宗夫妇常在画家们的作品上题字以示恩赏，但这一切并没能改变什么，画家们的画工倾向反而愈发严重了。

北宋画院隶属翰林院下辖，南宋翰林院不复画院，但有"画苑""画作""画坊"等匠作子局，非常明确归工部管。天壤之别！

翰林院，本是王朝国家礼遇大儒的殿堂，麇集了所有教化职能，作为培养帝王师的象牙塔，成为引天下士人翘首的精英俱乐部，在这里，诗词书画是士大夫技能的标配。

北宋皇家画院，全称为"翰林图画院"，与"翰林"同位，可见画院在北宋的地位。而工部，南宋时一度兼领内廷营造，成为宫廷服务的大管家。朝廷的宫观壁画要请画匠来完成，表明南宋时，壁画大概更多是教化手段，或者只是一种象征某种文化符号的装饰画，已不再有北宋郭熙创作壁画时那种对光影的独特艺术追求了。当然，画坊里的工匠与皇家画院的艺术家，艺术追求也许不同。

还想有个画院

没有画院，何来"南宋画院""御前画院""院画""院体"诸说呢？

这恐怕源于南宋人的集体潜意识，在缅怀往日辉煌时，他们还有着对昔日画院的光荣与梦想。

南宋定都临安，意味着"临时安顿"，这意味深长幽远，暗示了汴京才是正宗。但是偌大一个王朝的运行不能将就，所以，临安的所有布局，皆按老章法"萧规曹随"，临安是开封的翻版，正如从《东京梦华录》到《梦粱录》，是一个京城体例，只是到了临安就不见画院了。

不过，南宋人似乎并没有纠结有无实体画院，也许基于前朝记忆，理所当然依循惯性，他们以为赵佶的儿子赵构登基了，北宋有的，南宋自然有，因此，赵构理应是赵佶时代"院体"的直接继承人。

作为皇帝，他的艺术造诣虽不及父亲徽宗，但他得魏晋书家精髓的传世书品不比徽宗少，他对书画的鉴赏品位以及使命感，亦可告慰父亲而引领南宋宫廷艺术，只是他不敢沉溺，生怕重蹈父皇的覆辙。总之，他对绘画的评估或兴趣，直接影响并形成了南宋"院体"画风。他就像一位精神领袖，鹤立于精神画院之巅，培养并领导了南宋绘画的"院体"风格及艺术群体。

据明代书画评论家郁逢庆在《续书画题跋记》所载，"宋高宗南渡，创御前甲院，萃天下精艺良工，画师者亦与焉。院画之名，盖始诸此。自时厥后，凡应奉待诏所作，总目为院画"。"院画"一词流行于南渡后，而作为院人画或院人范型，由黄筌父子滥觞，风靡一时，争相效仿。

因此，南渡的画家们，自带宣和院体的画风，即便被高宗的泼墨精神化整为零，但依然同朝为官，食君之禄，听君调遣，无论御前奉旨所绘，还是雇主订单所命，抑或命题之余各自的创作，承续院体画风顺理成章。他们上接北宋翰林图画院之遗续，下开南宋"院体"风气，因此，南宋虽无画院，确有"院体"画，而且"院体"画就来自这批分散隐蔽的画家群体，只不过他们创作的绘画作品，不再是北宋那种风格——人物画娴雅风趣、山水画在立轴或长卷上追求"全景式"的宏大叙事等。南宋的画家们流落在"三秋桂子""十里荷花"的暮雨中，寻找柳永的"烟柳画桥"，在"吟赏烟霞"的小景小样上浅斟低唱，将涕泗滂沱化为烟雨，为救赎自惭形秽

的病态，去感染"自古钱塘繁华"的古来丰腴，渲染出无可奈何花落去的复国精神。

画家被化整为零，他们的画眼也多半化整为零，聚焦局部，在团扇或册页间"内卷"，君臣同戚，举国同悲，造就了南宋一代的院体氛围和半壁江山的院体风格，形成一种无形的画院院体意味，传递出集体悲情味的美学，加上南宋画家多被冠以"御前"，于是"殿下"与"御前"两相朦胧，氤氲而衍生出"南宋画院"的错觉。

南宋虽无画院，却因北宋画院遗续的"院体"或"院画"风格，形成了一个主流画派，或者叫宫廷画派更为恰当，以宋高宗为首，引天下画家马首是瞻。按照儒家理想国的设计，圣人治理天下，什么都不需要做，只要做天下人的老师，去行教化，天下就会大治。

高宗麾下的宫廷画家们

大部分时间，宋高宗都在北望中原，他的远方没有诗意，只有国恨家仇，在他嫡祖鸩杀李煜150年之后，想必他终于懂了"故国不堪回首"的那一番心情，只是诗人仅供审美的、独特的赤子般纯粹，恐怕他今生无缘了。这一点，甚至他还不如父亲，杭州的明月吊不起他对汴京的乡愁，赵家的"清明上河图"早已凋零。风水轮流转，霉运也会轮流到来，而且如影随形般一路随着他仓皇流亡，奔逃在金人马蹄前，那也是上天赐予他独有的"形而下"体验，实实在在，毫不虚妄。

还有另一种威胁，是皇家独具的，那就是来自更北方的父亲和兄长的遭遇，让他纠结也让他警惕自己的皇位是否牢固。不过，他与李煜不同，他仍然拥有绝对权力，可以与命运讨价还价。

安顿在临安之后，家国和自身的不安却带给他无尽的灵感，他开始下诏给"御前待诏"，命题作画，期望将他吉星高照的命运曲线画出来。

连环画《中兴瑞应图》，首先诞生了。此画由御前画家萧照完成，共12幅，从赵构降生、成长、出使金兵金营、逃亡渡河，等等，一直到他登基。这恰似向世人宣谕，每当大宋危机，总有皇子扭转乾坤，而每到皇子危难，也总有神迹佑之。一部皇子神迹应验史，昭示了赵构登基乃天命所归，天意毋庸置疑，确立了赵构即帝位的必然性和合理性。《中兴瑞应图》也有说是萧照与李嵩共同完成的，还有题刘松年画的。总之，宋高宗一手策划的皇家项目，作为御前画家哪有不踊跃参与的道理？

《中兴瑞应图》，展示了赵构一个人的天人感应史，为他稳坐南宋第一任皇帝，铺好了金色地毯。在"中兴"的鼓舞下，李唐先后绘制了豪华的复国阵容，高宗亲自操笔，君臣精诚合作《晋文公复国图》长卷，李唐绘一图，高宗楷书《左传》内文一段。据说，赵构还曾在一匹绢上抄写《胡笳十八拍》诗句，每一拍旁边留一空白，命李唐绘图，包括李唐的《采薇图》，应该都是这一时期他们君臣彼此激励、勿忘国耻的作品。

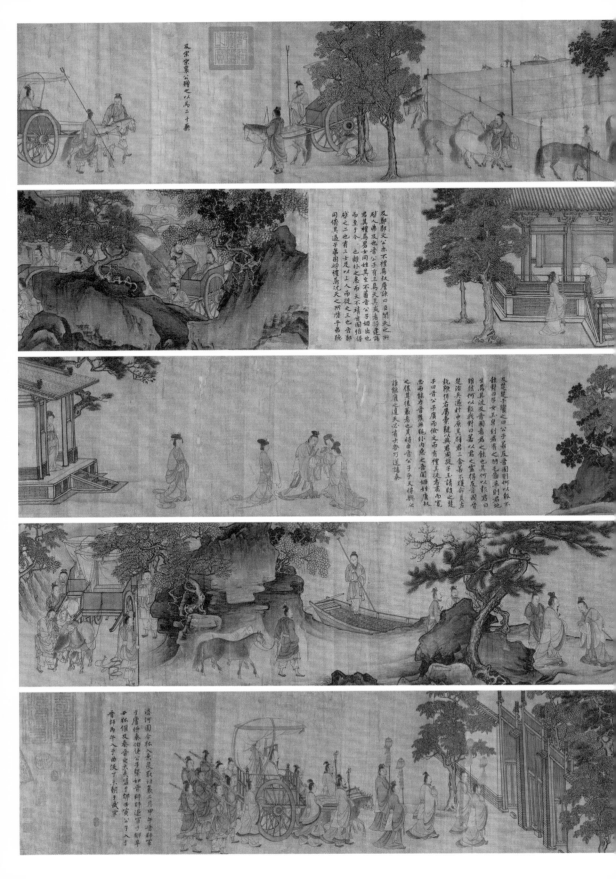

秦伯纳女五人怀嬴与焉奉匜沃盥既而挥之
怒曰秦晋匹也何以卑我公子惧降服而囚他
日秦昏晋昭曰君之子犹子也何相拜之公子
公子赋河水公赋六月赵曰重耳拜赐公子
降拜稽晋公降一级而辞焉晋公晋籍代公子之文也请使焉从
太子布令贯耳賣月耽不辉

及河子眺以盘授公子口臣负羁绁从君巡行
天下之罪甚矣臣犹知之而况君乎请由
此亡公子曰所不与舅氏同心者有如白水投

275

马和之，杭州人，正宗南宋进士出身，官至工部侍郎，被誉为南宋御前画师十人之首，深得高宗、孝宗器重。据说高宗、孝宗联手笔书《毛诗》三百篇，频频下诏亲谕马和之绘图配诗，"每书毛诗，虚其后，命和之图焉"。

为皇帝手书《毛诗》三百篇配画，隆重而规模宏大，马和之一人难胜，应该是马和之主持，由工部下辖的画工们集体完成的。《孝经图》也是同样的方式，可能是马和之起稿，画工们敷色填细。难怪我们看到许多南宋画作小品多为佚名，若没有御前画家牵头署名，出自工部局工匠一人之手或众人之手，也就不署名了。

集体创作，也正合高宗本意。按照儒家对君主的设计，君主的第一职能就是圣人行教化，宋代的君王对武力开边没兴趣，都热心做圣人，所以宋代理学发达。

高宗除了对神迹、复国、孝道、文质彬彬、雅化等题材感兴趣，对耕织、水车等民生题材的绘画尤其喜欢，这些题材也是这一时期宫廷画的热门题材，多由画工完成，亦多无款题。

至少在南宋初年，高宗领导他麾下的画家，创作了诸如上述几类题材的院体画，它们成为宋高宗教化天下的最优质教具，达成最具凝聚力的"临安"共识，以至于绘画史上总以为南宋中央依然设置画院这一艺术机构，且皆挥笔书之。皇家画院从后蜀、南唐肇始至北宋末年连绵近 200 年，虽南宋暂停，但它酝酿的审美能量，如春雨润物潜入宋人的集体审美意识，昭示了它不容忽视的化育人心的功能。

南宋士人画的失踪

南宋虽无画院，却因北宋画院遗续的"院体"或"院画"风格，形成了一个主流画派，或者叫宫廷画派更为恰当，因为"院体"毕竟还有"体"，它表达了画院的教育体系和艺术标准，这一制度早在北宋徽宗时期便臻完善。

谈南宋画坛失踪的群彦，要从北宋说起。

正如前文所述，徽宗将画学纳入科考，从他亲拟的绘画专业考题来看，他对绘画艺术的自由本色了然于胸。画者一旦被画院录取，会被严格训练，包括徽宗的亲自调教，皇家画院就这样培养了一大批宫廷写实画家。同时

传统的工笔画法被严格规范化，从而形成一套写生的法度和体系，工笔画法作为皇家画院的主流技法，塑造了宋代的院体画风，一时煌煌。

当以皇家画院为代表的主流画界沉浸于复制宫廷的审美趣味时，以苏轼、米芾为首的士人群体，开始不甘于"院体"泛滥带来的审美疲劳。

宋徽宗钟情于纯粹时，他是艺术的同道；可当他承揽了圣人的伟业时，他那双凡夫俗子的手，便会给艺术涂上浓重的教化口红，引起许多颗艺术心灵的严重不适。

以苏、米为代表的宋代文艺复兴群彦，他们对艺术的内在追求，注定要越过缺少自由魅力的盛唐，而直接进入不那么盛世的魏晋，因为魏晋人的"宁作我"，才是从事艺术者的人格标配。

魏晋名士富贵不能淫，威武不能屈，玉朗朗灿若星河，有嵇康"越名教而任自然"，王羲之"适我无非新"，王子敬"山川自相映发"，殷浩"宁作我"，陶渊明则最终选择了在桃花源的东篱下，细细打磨他的特立独行。

诸如般般等等，每一份灵魂的精致呈现，皆启迪了宋人文艺复兴的灵感。他们是一群生活在魏晋时代的宋代名士，又是一群生活在公元 10 世纪以后的魏晋名流，精神衔接竟如此有趣，有趣于笔墨线条上的"宁作我"，勾勒出宋人"写意"的艺术姿态。

宋人开始自觉于"宁作我"的绘画表现，在笔墨中追求"写意"的内在体验，在"写意"中践履"宁作我"，与魏晋人共享"宁作我"的精神逸趣。在北宋绘画艺术的巅峰时期，一个伟大的"士人画"流派终于形成，并将"写意"的绘画语言弥散到了整个古代东方世界。这一流派发展到元明，被称为"文人画"。

什么是写意？北宋画评人刘道醇在评价南唐花鸟画家徐熙时，给出了"写意"的艺术段位，依赖于"自造乎妙"的原创力；而在绘画中，没有谁比米芾更好地表达对"写意"的敬意和诠释了。他用"逸笔草草"，为"自造乎妙"这一形而上的悬解，搭建了一个落地的方案，画家要表达的是自我与对象之间的瞬间感悟，并在它稍纵即逝之前，以笔墨的速度与艺术的激情将"意"诉诸"形"。

"意"是什么？"意趣"跟情绪情感有关，"意思"跟思想有关，"意愿"跟愿望有关，"意志"跟行动有关，写意就是把画家的思想、愿望、情绪、情感和行动等写出来。苏东坡就有"归来妙意独追求"的妙悟，用水墨画

出"意"，成为北宋士大夫反求自我的"始基"，以及表达自我的最好凭借。

"形"是什么？"形"诸物，也许是一棵树，一棵没有经过画家情感认知的、深入参与的、纯粹的、自然的树，一棵看起来因工笔而极致的仿真树。从欧阳修、苏东坡、米芾等对"写意"的定义来看，他们否定的正是这种"象形"树，所谓"画意不画形"，恰如其分表达了北宋士人群体在绘画中的自我确定，是这一群体基于内在精神的共识。

但这并不表明画家可以忽略艺术有赖于一种特定形式的创造力或者建构能力，遵循一种解决问题的笔墨的特定逻辑，即如何表达"意"，这其实是对画家形式能力的艰巨考验。"意"的确是无形的，也是无法固定的，画家千人千意，画树就有千人千树。

"意"不能忍受忽略它本身存在的"形"，"意"的"形"也无法编成教科书被仿效；它缥缈着艺术哲学的意味，又因形而上的超越偶遇了抽象，而被赋予了艺术尊严的形式感。

"意"在形之上，便会敦促画家停止对形制的严谨思考，转而去寻求解脱的自由答案，如此画家对艺术的表现才能自畅。正如"米点皴"对江南山水的沉思中充满了肃穆的散漫，以及"米家云山"流露出豁解"意"与"形"内在关系的幸福感。我们在《云山墨戏图》和《潇湘奇观图》中，有幸分享了米友仁作画时充盈的诗性、优雅和自由的文艺格调。米家云山，不画线条，而是用幽默的水墨横点，打散了皇家精致华丽的线条，将点皴连成片，画家的自由意志便随着云山烟雨伸展，进而画家于其中获得自由感。这种自由感于米友仁非冲口而出的"墨戏"不足以言表，"墨戏"遂成为米友仁绘画的口头禅。"戏"本身蕴含迷人的自由韵味，是米氏父子为山水定义的"意"的形式。

关于"写意"的艺术性，真正始于宋代士人画境的追求。但当时"写意"这一概念还未普及，它是带有突破性的新风气，吸引艺术家们在探索中使用各种概念表述，诸如早期针对"密体"提出的"疏体"，或"减笔""粗笔""逸笔"以及"写意"等，这些大抵皆为宋人混搭使用的专用语。这些词汇自带新生能量，凝聚成一种绘画新风尚，其中蕴含的浓郁的个人趣味，拆解了工笔院体对艺术对象的宫廷格式化。

画法更自由了，客观上也拓宽了主流绘画的法度，这一拓宽，便产生了与院体工笔画的一次伟大分歧。由此绘画开始强调自我意识的参与，引

发审美重心的转移，由聚焦外在的具象转向倾力内在的寄托，形成与画院趣味完全不同的士人绘画流派，为后来文人画之滥觞。

在这场从工笔院体解放笔墨的文艺复兴运动中，"米家云山"在"逸笔草草"的笔墨之间定义了"写意"的格调，给出了写意的水墨样式，宣谕了士人画求诸内在精神的艺术风格。

刘道醇是米芾的前辈，他活跃在汴京时，米芾不过幼童。从他"自造乎妙"于形而上的提炼，到米芾将"我与我周旋"诉诸形而下画笔中的"逸笔草草"，"写意"的画风，很快风靡北宋画界，水墨意趣里饱蘸了士大夫的精神向度。

北宋文人在文艺复兴魏晋人的独立精神中，探讨写意趣味，形成了北宋士人群体；他们继承了魏晋人唯迎合自由，讨好自我的激情与幽默，形成了士人群体倾于文学艺术的精神气质。

魏晋人的自我是崇高的，北宋人的自我是浪漫的。然而，至南宋，士大夫们暂时放下自我，救亡图存去了，工笔与写意的根本分歧，似乎也被共同的艰难时局消弭了。在"西园雅集"中呈现的士人精神共同体在南宋画坛上失踪了，南宋画坛或终其一代都没能成就诸如以"西园十六士"为时代符号的画家群体。

艺术批评的价值坐标

晋人"宁作我"的人格精神，在北宋士人画的"写意"中复兴，并以深蕴人类艺术共享的人文价值，确立了我们对南宋绘画艺术的批评立场，成为我们衡量南宋画家作品的艺术尺度。

中国主流传统关于绘画的评价体系，更多倾向于题材的载道抱负，而南宋绘画艺术则是这一评价体系的发扬光大者，尤其在南宋初年，主流绘画几乎一边倒地围绕主流教化功能进行创作。北宋形成的"宁作我"的"写意"精神，到南宋渐渐疏离于内在的自我表达，"写意"趋于技法的单纯操练，与工笔并驾，又因"写意"稍抑工笔法度的强势，"写意"的意趣比起徽宗追求的院体变法有所倒退，但毕竟在主流体系中保留了"写意"技法。

从画面上可以看到，笔法微微一"倾"，便如一股清风吹过画面，撩过庄严的线条，笔底漾起的涟漪虽被节制在旧体制里，但作品里隐约飘逸

▲ 《豳风·七月图》手卷，纸本水墨，纵 28.8 厘米，横 436.2 厘米，南宋马和之作，美国弗利尔美术馆藏。（局部）

的韵味，会带来一些新的审美体验，为南宋院体画加持了艺术段位。如马和之的《豳风·七月》，用"写意"的自由笔法，打散了线条，营造了一种放松而温暖的家国氛围，打动欣赏者进入崇高的道德审美层，这是自宋徽宗以来致力追求的宫廷调和风，至南宋在士人画群体失踪后与写意走向合流。"写意"宫廷化了，写意的意味虽然流于肤浅，却恰好迎合了更为普遍的人性浅滩的部分，接受教化的抚慰，南宋院体画因此而完成了由"误国"向"卫国"的过渡。

时代变了，风气也变了。北宋，士人词、士人画、士人文学艺术家因文化艺术满帆而浩瀚为时代的主流，连皇帝也要侧目他们的风向，甚至与之共鸣，并加入其中。《千里江山图》的金碧山水与米家云山虽然是完全不同的两种画风，但潮流是士大夫化的。面对耸立在北宋艺术山头的米家云山，徽宗并无不适感，反而激赏米芾献上的其子米友仁画作《楚山清晓图》，委任米芾做他的书画学博士，想必欲借助米芾的艺术思想带动皇家画院里的"馆阁体"画家们锐意改革。当然，米芾也并不完全排斥着色山水，在不汩没因"写意"培养起来的士大夫特性的前提下，据孙承泽记录，他自己也画院体小品，米芾则以墨戏的态度临摹皇家的金碧山水。米芾会调侃，但那是发自艺术的声音，是内心不带怨怼的温和捐弃。可见，北宋人懂得共和的品位，他们共和得很有格调。

南渡以后则不同了，在院画误国的诟病中，理学风气大炽，南宋大理学家朱熹就看不惯北宋大文豪苏东坡，如果说北宋词婉约豪放中还夹杂艳词的风流遗韵，在"写意"中风云际会并无违和，那么南宋诗已经依附于"存天理、灭人欲"的庄严华表下，雕琢"写意"的理趣，即写诗必以哲理或禅意胜出才算入流，宋代艺术的格局，似乎也随着国土丧失而缩减了，宋画亦然。

在王朝体制下，北宋士人刚刚铸就了士人群体独占的绘画高地，炼成选择"写意"的习性，而且取得了文艺复兴式的成绩——与诗词一样，绘画成为抒发自我、表达精神的自由出口。

可瞬间，北宋就亡了。南渡以后，画家们的地位很低，又没有画院可去，基本沦落为依附性的隐形群体，但他们依然以绘画经世致用，如南渡以后四大山水画家李唐、刘松年、马远、夏圭。面对优美的残山剩水，甚至美过记忆中的开封汴梁，他们小心谨慎，以精工之笔，细细描绘小山小水的

自然片段，尽可能抹掉自我，顺从自然，唯恐一丝自我冒头就会斫伤自然，表现出理学的无我精神。他们不再像北宋人那样，截取山水的不同画面归入一框，以自我意志选择，重构理想山水；花鸟画则如扬无咎墨梅，一枝或三两枝，傲立雪中，沉湎于孤独，象征格物的理学精神。

在南宋，当"写意"流为一种绘画技法时，画面上借助了写意的自由趣味，但却翻篇了写意的原教旨。

士人画的意义，就在于表达"写意"的勇气，并因"写意"的过程，从画工中分离出艺术家，有了艺术家的独立创作，才有绘画艺术。自盛唐以来，士人画家们无日不在寻找摆脱附庸的途径，终于在北宋文艺复兴中，从魏晋人"宁作我"的启示中，找到通往"自我"的崎岖山径，终于可以在"墨戏"的氛围里自由高蹈。

然而，南宋初年，在绘画的政治使命要求下，南渡的画家们依附于宫廷，又重蹈画工的前辙。

总之，北宋南宋的画坛，风气迥异。有人说，北宋饶有"士气"，南宋流为"匠气"。

南宋人的空间感的确缩小了，潜意识里的"残山剩水"，因南北对峙以及主战与主和两阵的残酷之争，沉淀为时代的隐痛，如薄暮晚烟在山水画里弥散。

作为时代最敏感的反射区，艺术的表现往往领先。南宋初年，在宋高宗亲自领导下，李唐、萧照、马和之等人参与的历史题材创作，无不被时代主题所激励，君臣励志收复失地，同仇敌忾要把残山剩水补全。而山水画作为主流画坛的主流，虽然比起人物、花鸟等其他题材更偏向于艺术，但它仍无法超越它所处的时代命运，"残山剩水"也是它的时代印记。尽管也总有人愤愤于历来评论者对"残山剩水"基于时代情怀的政治解释，但那是南宋山水画的胎记。一般来说，出身的底色，会在生长中如影随形。所以，你可以从艺术风格的创新来赞赏它，也可以从艺术的立场来辨析它的精神底色。画有画风，也有画格；风格，风是形式，格是精神。两种评价都无法否认，南宋山水画浮游着一种颓废的伤感，暗示了艺术之所以为艺术的"非分之想"。

残山剩水无态度

北宋人应运而生，他们懂得如何诞生宏大并在宏大中保持独处。如张载"横渠四句"⑫，恐怕是继孟子之后儒生喊出的最具抱负的口号；而苏东坡却在流放生涯中自塑个体人格之美，并成为后世典范；王安石在变法中将他的人格理想奉献给他的国家主义之后，如一颗悲壮的流星划过 11 世纪；范宽在《溪山行旅图》中再造高山仰止的全景式山水；米芾则以"逸笔草草"开创了大写意的山水款式，具有里程碑风范；如此等等。这种恢宏的、文艺复兴式的人文风景，在南宋转而内敛了。

陆游、杨万里、朱熹、陆九渊、辛弃疾、陈亮以及文天祥，在他们的诗词里，大好河山都在北方，南宋的秀山丽水，拢不住他们的"全景"意志。他们的主战共识，会时时提醒迫不及待要安顿下来的南宋人，在临安中不安，在偏安中难安。

南宋画界，像苏东坡、米芾、李公麟等"西园十六士"那种士

⑫ 横渠四句，语出北宋儒学大家张载的《横渠语录》，即："为天地立心，为生民立命，为往圣继绝学，为万世开太平。"当代哲学家冯友兰先生将其校作「横渠四句」，由于其言简意宏，一直被人们传诵不衰。

林已不复存在，马远和夏圭作为宫廷画师，与北宋画家的精神格调完全不同了。他们既没有承继北宋士林精神，也不属于南宋士林圈。因此，他们既不过分渲染儒家的入世人格，也没有铺张老庄的出尘气质，他们似乎只要一种"临安"，过着隶属于皇家、工匠化的艺术家生活。

生命无限堆砌，在这个地球上，谁的人生不是一种临安状态？如果"临安"还居然能留下一点儿痕迹，人类便沾沾自喜，自以为永恒了。

精英制造时代精神，也反映时代精神。因此，不断有人批判南宋山水画中的"残山剩水"，是一种偏安临安的安逸态度，尽管这态度带点儿伤感的风月调。据说唯元朝灭宋后始谓之"偏安"，"偏安"还有点儿中原中心论意识，南宋人不算偏安，他们在安居中向海外发展，开通了海上丝绸之路，他们不是"直把杭州作汴州"，而是放眼世界，据史书记载，当时的泉州已经是世界三大港口之一了。直到面临被元朝灭国的威胁时，南宋人才如梦初醒，来自海上的大多是贸易，而来自北方的铁骑，则已经由抢掠上升到坐拥天下了。南宋亡得固然酷烈，但日本人所谓"崖山之后无中国"这一提法，不仅会令人误解，也会引起歧义。"无中国"，是指不光赵家王朝亡了，还有文化中国也亡了，创造文化中国的人种也灭亡了。事实是，文化的中国，一直得以传承和发展，即便元明清王朝嬗替，但文化中国犹在。

元朝治下的南人又重启了往复上千年的兴亡反刍，"残山剩水"的院体画便成为他们咀嚼的"边角料"。也许是遗老遗少们遗恨难释怀，正如一首诗所吟："前朝公子头如雪，犹说当年缓缓归"，"残山剩水年年在，舞榭歌楼处处非"，从此，南宋山水画格的鉴赏路径就被带偏了，偏离了艺术判断的轨迹，诸如"截景山水"或"边角山水"的空间关系，留白的暗示与让渡、幽邃与聚焦的联想，等等，这些艺术的新表现都被拿到兴亡的镜片下显影。

明朝人接着说："是残山剩水，宋僻安之物也。"

若谈残山剩水，首推杜甫"剩水沧江破，残山碣石开"经典，而在残破的废墟上建国，则数宋高宗赵构践履非凡；就在艺评家们为残山剩水的画格嘉誉时，辛弃疾已经开始在词里拿捏这种风月调了。

宋高宗南逃之际，家国覆灭的残酷虽然带给他如影随形的晦暗影响，但并未改变他坚持北宋文人政治的信念，抗金期间南宋的头条，就是君臣励志于"艺以载道""礼乐教化""耕读民生"的国策，在公元12世纪上

半叶，同样彰显了一种废墟里的国民尊严，以及士人精神不可缺席的态度。这态度表达了一代新王朝落定杭州的理性，也是一个新王朝存在下去的理由。怎奈即便是残山剩水也难掩天生丽质，诱使金人咬定青山不放松，屡次南下。主战与主和的激烈对峙，如云遮月给战时的朝政风月带来阴晴圆缺的摇摆。明知起点是风月，终点便是第二个"宣和时期"，辛弃疾也只能作一声无奈的长叹，将叹息落在朝廷的"无态度"上。

所谓"剩水残山无态度，被疏梅料理成风月"，这是"词中之龙"辛弃疾的扼腕名句。这位"醉里挑灯看剑"的伟大词家，仅15个字，便将南宋朝廷的政治画风料理分明，他借用"马一角"和"夏半边"的山水画格，讥刺朝廷不思北伐、躺平在残山剩水间，还要把这种政治风格打理成疏梅折枝、吟风弄月的一派风雅。

历史的折射常常是模棱两可的，我们可以赞宋高宗在废墟上的精神建设，也可以同情辛弃疾北伐无望的长叹，关键从哪种立场进入。

"归正人"的态度控

辛弃疾与马远都生于1140年，他们出生的第二年，南宋便"绍兴和议"了，宋高宗终于结束流亡生涯，"临安"杭州。

辛弃疾出生于沦陷区金人治下的山东济南，而马远则生于刚刚荣升为南宋首都的杭州。夏圭与马远同乡并誉，位列南宋院体画"四大家"。在南宋人眼里，李唐、刘松年、夏圭、马远最懂山水，而马、夏两人的山水画风，竟如一对孪生兄弟，一个栖息于"全景山水"的某一处最佳角落，一个截取全景山水的半边凭依，沉浸在有节制的山水情怀中。天生一副对子，"马一角"和"夏半边"，格调对称，温暖的阴影，也能与南宋人民居于半壁江山的心理阴影重合，而且天衣无缝。

艺术与时代的关系，还有如此贴切的吗？只能说他们高度概括了时代的心理特征，带给时代强烈的暗示，诱请人们住进"残山剩水"，躺平卧游。

1161年，辛弃疾在北方起义抗金，1162年手刃叛徒南归，被宋高宗任命为江阴签判。此后，却因他是"归正人"，又为主战派，在朝廷上总是被排挤，仕途几起几落，一直到1204年出知镇江府时才受赐金带。作为64岁的南宋宿勋，身披宋宁宗赐予的荣誉勋章，想必龙性难驯的"归

正人"对这份迟到的荣誉早已倦怠，具有讽刺意味的是，此时的赏赐变成了对倦怠的加冕，而对辛弃疾来说，它本来就是个纯装饰品。

不过，"归正人"的提出，是南宋政治的败笔，也是南宋走向衰亡的诱因。1178年南宋淳熙五年出任丞相的史浩，在历史上首提"归正人"的概念，朱熹解释为："归正人元是中原人，后陷于蕃而复归中原，盖自邪而转于正也。"一看便知，这是对从北方沦陷区投奔南宋的人的统称，而且是带有怀疑和歧视性的圈定。

史浩在十几年前曾识破了北来间谍刘蕴古，并与高宗时名臣张浚有过辩论，他说："中原绝无豪杰，若有，何不起而亡金？"史浩说出这种奇葩言论时，正逢辛弃疾在北方首义后投奔南宋之际，那时辛不仅仅是热血青年，还是手刃叛徒的英雄豪杰，以史浩的纯儒见识，他也不会侧目一个年轻北人是什么北方豪杰。即便十几年后，史浩仍未因辛弃疾在南宋的贡献而改变对北人南投的看法，反而更加警惕，将北人南投定义为"归正人"。

史浩、朱熹都是江南原住民，朱熹是南宋理学大家，官也做到了皇帝侍讲。就因为北人食了"金粟"，南投便是"改邪归正"？真让人怀疑一代思想大家是怎样一副心肝，迫同胞于两难。史浩，堂堂一朝宰相，不会不知拥一国之力的朝廷，为什么不"亡金"而南逃，却去谴责北方无豪杰？北方难道不是尧舜禹汤文武所立之地？北人不是周公仲尼所化之民？北人不是大宋天子南逃时带不走的遗爱子民？

在"家天下"的秩序里，家仆式的惯性思维，向来训练有素。一切正义，皆围绕以家长——"皇帝"为核心确立的既定秩序。这种思维培养不出政治家的视野、心胸、风度以及智慧，只会形成以家长为圆心的半径心胸和半径眼界。不管他们对朝廷有多么忠孝，不管他们多么擅长宫闱智慧，他们本人的心态以及伦理习惯都是家仆式的；他们大多熟练家仆式的狡诈，但那并非政治家的智慧，而对北人南投的怀疑和歧视，才是王权治下的正常逻辑。

在"归正人"提法正当化两年后，辛弃疾开始在江西上饶修筑带湖庄园以明志。明什么志？当然是归隐之志。他不能像岳飞那样还未踏破"贺兰山缺"，便出师未捷身先死，他要把带湖庄园修得既有桃花源的归隐气质，又有园林式的雅致，表明他已经没有岳飞那种武将雄心了，他要向文人转型，像陶渊明那样挂冠归去，"归正人"不管北人、南人，总之，他不要岳飞那样的结局。褪去英雄本色，辛弃疾以归隐的方式，逃离家天下的权

力半径，也是传统体制和传统文化给士人留下的一个可以回归自我、还原自由的唯一路径。

一个人若在内心打开了审美之眼，他便无法对丑宽容或熟视无睹。那份执着的能量，只能依据它所隐藏的痛苦来揣度。整整 8 年，辛弃疾在带湖庄园熬制他欲作北方人杰而不得的痛苦。1188 年，老友陈亮来带湖庄园拜访辛弃疾，二人相携再游铅山鹅湖，自称中国历史上的第二次鹅湖之会。陈亮索词，辛稼轩欣然命笔，豪抒北志难伸之 20 多年的积郁，用他自己的话来说，"可发千里一笑"：

> 把酒长亭说，看渊明、风流酷似，卧龙诸葛。何处飞来林间鹊，蹙踏松梢微雪。要破帽多添华发。剩水残山无态度，被疏梅料理成风月。两三雁，也萧瑟。……

萧瑟之处，风景别幽，总有二三知己把酒，辛弃疾还是有一些幸运的。终宋一代 300 多年，荣与苏词举世并誉；幸与陈亮莫逆顾盼，豪杰气概冠宇。尤其，辛、陈皆有卧龙之志、经营天下之才，却又不得不审美渊明的生活方式。先觉者必定孤独，当"两三雁"被体制疏离而又不妥协时，为了避免宫斗，辛只有选择归隐。归隐，这种带有远观的审美生活方式，也许可以称它为士林精神的一个终极。

▲《寒江独钓图》立轴，绢本设色，纸 26.7 厘米，横 50.6 厘米，南宋马远作，日本东京国立博物馆藏

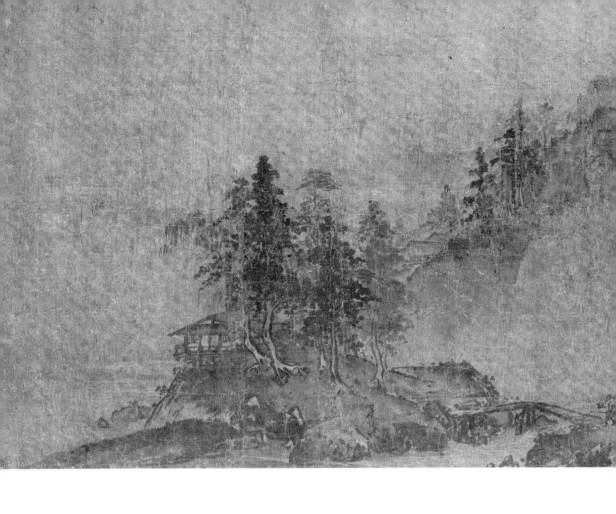

▲ 《山水图》册页，绢本水墨，纵25.9厘米，横34.3厘米，南宋夏圭作，日本东京国立博物馆藏。

另一终极，当然是修齐治平。孟子早就说过：穷则独善其身，达则兼善天下。这句话居然印证了一种机缘，巧合了孔孟和老庄两极，而且深蕴于知识分子心灵，对士林的精神指标和古老的理想主义，影响深远。儒家入仕，老庄出尘，均根植于辛弃疾的精神体内，无论是将带湖山庄改为"稼轩"山庄，还是在瓢泉庄园誓种"五柳"，他都是在跟自己歃血为盟，明归隐之志，以归隐自囿。

辛弃疾与马远同朝为官，想必对"马夏"并不陌生。1188 年辛、陈第二次鹅湖之会时，辛、马都已经 48 岁了。马氏家族五世画院待诏，先祖叔侄皆画，画格家风薪火相传，作为宫廷画师在北、南宋主流画坛独领风骚，佳话流行南宋。夏圭虽没有显赫家世，纯粹以画鹊起，担任宫廷画师的时间与马远大部分重叠，两人同仕宁宗朝，受赐待诏、祇候。

辛弃疾为"归正人"，虽被压制到从四品龙图阁待制，那也是朝官，待制可不是没有品级的待诏、祇候，祇候与待诏意思差不多，为恭候静候之意，都是皇家的家臣，与上朝议事、主政管理地方的大臣地位不可同日而语，而且家臣进不了正史，《宋史》会为辛弃疾专门立传，但不会为马、夏立传，所以马、夏的事迹是模糊的，而辛弃疾是有年谱的。一个是家臣，一个是朝臣，圈子不同，各执其事，各自完成自己的风范。但不管是家臣、还是朝臣，身为人臣谁又不是臣子呢？谁又能逃离家天下臣子的命运藩篱？谁又不想拼命隶属于体制这个大圈子呢？本质上，朝臣与家臣不都是为臣的命吗？好处是各执其事，才有辛弃疾借宫廷画师的画风讥刺小朝廷在残山剩水里品味风月。

山水无常有态度

从艺术的角度看，残山剩水是有态度的。

读南宋"小团扇"，画面上的小人物，姿态谐趣，比大人君子正襟危坐有趣多了，方悟其精妙在于放下。放下"全景式"大山的理想与完美，也放下踽踽于山根小路上朝圣的谦卑。画家们更喜欢坐在松下抚弦撩风，与水面吹来的琴声握手，叹息无常带给个体命运的凌乱，内心却更加笃定人间烟火的一角，感怀时有半边山水足够一人寥落。

北宋那种撑满画面的神圣高山，烟消云散了。即便是半边山、一角水，

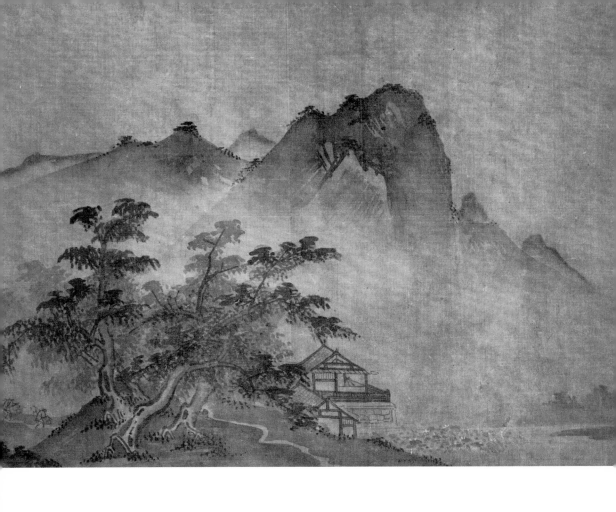

▲《山水图》册页，绢本没色，纵 28.2 厘米，横 38 厘米，南宋马远作，日本东京国立博物馆藏。

也总会隐约在烟峦之间，谦卑的命运感，留给无常一个渺远的空，是让看画的人看空吗？南宋的山水画，似乎更重视一种不确定的印象表达。以马、夏为例，在山水的一角或半边的后面，即将到来的是什么？谁也不知道。无常的守望和不确定的乡愁，在残山剩水间静候，在无常结构的时间里等待，等待成为留白……留白中汩汩着无尽的伤感美学，打动了历代画坛，称誉之为"残山剩水"或"真山真水"。

随意截取目之所及的山水边角料，敷衍身在其中的气氛，写生"人与山川相映发"，当然是"真山真水"，不过，作为山水画风格的"真山真水"，主要还是针对北宋"全景山水"提出的。"全景山水"是剪裁自然，而且是黄金剪裁，将山川最理想的截面拼接到一个画面上来，它不是真实的，却是理想的。

而经南渡之变，无常感使南宋人转而珍惜身边实景，珍惜小而精美之物，珍惜有时间感的、可供掌控、近在眼前的美物。黄金剪裁、金玉拼接，不都被命运肢解了吗？什么是顺应自然？就是眼前景是什么就画什么，真山真水并不都是完美的，自然的美多半是残缺的美。南宋的这种残缺美，在日本发展为不对称的美学范式，日本人谓之"倾"。

既然放下"大全景式"，"小团扇"因更适于表现山水一角或半边山水，流行为专门的绘画形制，南宋的画家们很喜欢在小团扇上作画，表达小的意志，表达小的极致。正如董其昌之记小幅画所说："宋以前人都不作小幅，小幅自南宋以后始盛。"

从审美意识来说，相对于范宽的《溪山行旅图》，南宋人不擅长应对宏大主题了。以脚度量道路的南宋人，不管是人脚、驴脚、牛脚还是马脚，他们不再努力去识别形而上的大山的真面目，而是轻手轻脚地走在山中小路上，也不再像北宋人那样着力用理念建构全景山水的宏大叙事，而是专注于用温情点染"真山真水"甚至常有留白飘过，画面上因无奈而趋于宁静，那种几乎能听到的颓废的寂静，浮泛着一股惆怅的魅力。南宋人抒怀太吝啬了，只在一角半边里挥洒，却一再强化柔弱的意蕴，文质彬彬中将忧郁化为诗意。如果说北宋山水画如谢灵运的山水诗，那么南宋山水画则如陶翁的田园诗。

从艺术的角度，画家关注人生，也关注现实，是必不可少的美德。从某种意义上来说，为现实营造一种氛围，应该是继批判之后更具有建设性

的知行合一，当南宋人走进他们营造的审美氛围里，人们可以不用歌颂，只要倾诉。而歌颂会疏远，倾诉会拉近。

有人说"残山剩水"隐喻南宋偏安是后人的附会，从绘画艺术的角度理解，应为一种绘画风格的转变，甚至是一种对北宋山水画的批判或叛逆。的确，艺术的本质就是不断超越、不断寻找表达自我感受的符号语言以及与之呼应的独特形式。

如上述，画面所传达的情绪与时代的伤感情调吻合得天衣无缝，这又何尝奇怪？画家是一群最敏锐的时代气息呼吸者，他们身份卑微却又在时代主流中潜泳，不管他们自觉抑或不自觉，时代或痛苦或欢欣的影子总会隐约闪现在他们的作品中，何况表现时代气质，也是艺术的本分。因此，隐喻也好，风格也罢，都是作品本身自带的张力，对于画家来说，每一笔都只表达那一笔瞬间的领悟，每一笔都在为情绪谋求出路。鲁迅说它们"萎靡柔媚"，踩着南宋时尚的点儿，大概就是一种"安"的状态吧。

南宋人的空间感缩小了吗？如果仅从具体的个体对于生活空间的感受来说，在开封和在临安没什么大小之分，是时代的窘境造成士人普遍的心理逼仄，精神空间的折损在剥蚀岁月里填补痛点，连杨柳岸都要晓风残月，而弥补疼痛的良药便是神游在这残山剩水间。

现实中，饱满与虚无交织，丰盈与无常博弈，艺术家兴奋了，他们解构了北宋山水画的造山等级，不再高山仰止，可望而不可即，而是就在饱满与丰盈的世俗边上营造一个幽邃的空无，在物欲的边上给出一个精神乡愁的栖息地，而且触手可及，随时追随神思消失在眼前的迷雾里。但思想家忧郁了，朱熹喊出了"存天理，灭人欲"，陆九渊回到自我"发明本心"，画家则仅画一个山水的边角，便过滤了无常的焦虑，即便在一把小团扇上，亦可卧可游。这个世界有趣的现象很多，比如画家与理学家，风马牛不相及的各自表达，就像一条河的两岸。

北宋山水画在新生代面前反而古意浓郁了，端庄严谨、对称完美，却被新生代的无常山水撞了一下腰；那种期待永恒的全景山水被南宋带有时间感的"边角"山水，又倾了一下角。大山的主题主角消失了，只有边角配角，留给时间一个残缺的美。而深蕴哲学意味的"倾格"，作为美学样式，始于南宋，流变于日本战国时代。

在中国绘画史上，梁楷与米芾，皆属于开创性画家，他们为"写意"创造的笔墨语言表现，刷新了那个时代的审美视觉，给体制性的主流画坛泼来一瀑激情，在反抗院体过于精致的描述性写实中，来了一场表达个体意志的"印象性"的"写意"实验。写意艺术放下传统的工笔勾线法则，凭借速度带给水墨的无限变幻，获得了前所未有的自由表现，堪称公元12世纪前后的先锋绘画艺术。

在历史里寥寥"留白"

公元11世纪，当米芾在山水画中苦苦追求个体自由意志的表达形式时，全世界的绘画还在记事阶段。作为"写意"萌芽阶段的提炼，米芾的"逸笔草草"虽然来得很"印象"，也很"草莽"，但这种绘画语言已经具备了艺术的抽象能力，创造了"米家云山"的"墨戏"范式，虽未被《宣和画谱》鉴收，但对后世的影响程度，从我们熟知的泼墨大写意可窥一斑，"米家云山"这四个字的确具有"艺术哲学高度"，它启迪了宋人与自我零距离的艺术审视。

米芾去世100年左右，梁楷在人物画上实验"逸笔草草"，用写意技法完成了难度最大的人物画水墨画像。关于人的个性化的内在表现，看梁楷写意、留白、狂禅人物画的画像样式，的确给人物画带来一次伟大的艺术转折。

苏州书画大藏家庄肃，南宋亡后不仕，隐居著书《画继补遗》，称道梁楷人物画风"飘逸"；同样，家藏丰厚的夏文彦，在湖州著书《图绘宝鉴》时，已近元朝末年了。他在《宋·南渡后》篇中，第一次使用"减笔"一词定义梁楷的人物画风。原文为"传于世者皆草草，谓之减笔"，把上述这两位对梁楷的称誉组合起来，便可见他们鉴赏梁楷人物画作品时，仍然袭用了"逸笔草草"的审美意象，亦可见梁楷在人物画上践行北宋以来在山水画上的写意追求。

据载，写意人物，宋初就已经有名家了，如石恪《二祖调心图》，简洁幽默，郭若虚《图画见闻志》说他的人物画"笔墨纵逸，不专规矩"。不过，那时"写意"还未充分自觉，士人画还未成气候，到梁楷时就不一样了。经过北宋以苏东坡、米芾为核心的士人群体

的自觉倡导，士人写意画洪波涌起，至南宋，"写意画"的文人逸趣已经饱经风霜，被院画派泛用为装饰性技法了。但梁楷似乎完全沉浸在写意的"原教旨"里无法自拔，以至于"挂金带"出宫。这是他为写意艺术保真的本性的延展，而并非表演性的行为艺术，笔墨写意的激情充盈于他天真的本我中，敦促他放大写意的艺术快感。远离宫廷画师，走进禅林，可以看作是他践行大写意的行为艺术。

因此，在他的简笔写意作品里，总能看到禅宗公案的快意豁然，或禅机顿悟。有别于士大夫们的"画中有诗"的写意画，梁楷别出一支禅林简笔写意画。

禅宗士林化是从宋代开始的。唐代佛道皆盛，诗人更盛，思想家却寥寥无几。原来，在遭遇佛教思想碰撞后，思想者都进山了；到了宋代，进山的思想者开垦出一片片山中禅林，儒道佛的思想趣味在士人中间普遍共和，绘画艺术也在禅意顿悟中找到简笔形式的审美语言表达，与院体画格物精工和士人画的"逸笔草草"并驾，其中梁楷的禅意简笔人物画成就最大。

禅宗深邃的思想表现形式是禅宗公案，通过起话头和极简的对话交锋，获得顿悟；禅宗思想绝不接受形式逻辑的制约，话头要"不落言筌"，故常有惊鸿一瞥式的高难度奇思，再以飞瀑跌崖式的"顿悟"姿态，落在日常中，却又突破常识。换句话说，禅宗以反逻辑的方式谈哲学问题，它不仅反了常识中的逻辑，还反了形而上学的逻辑，再以富于审美的诗的形式，触及语言与存在。作为有效的方法论，"顿悟""反常"和"犯上"等禅宗思维方式，似乎更适合代理绘画艺术的先锋性实验。梁楷的泼墨大写意就是从这里出发的，他在禅意中去寻找米芾"逸笔草草"的绘画目标，起点就已经有了超越性。

历史文献中，关于梁楷本人的记载，只言片语，零碎在1201年到1204年3年间，因此，解读梁楷没有连绵的、可供对照的人生轨迹旁证，唯有进入他的作品本身，才能发现他"写"的人物画，禅"意"氤氲。

梁楷自"挂金带"出宫以后，就皈依了"留白人生"。如前述，他与马远、夏圭同样，事迹模糊，有据可查的，寥寥数语："嘉泰年间画院待诏，赐金带，楷不受，挂于院内，嗜酒自乐，号曰梁疯子。"出自夏文彦《图绘宝鉴》。

宋宁宗赵扩嘉泰年间正是上述那三年，可南宋遗老周密在《武林旧事》之"御前画院"中，却没提梁楷。有人以为大概梁楷在13世纪初已经去世，

故而周密不记之。这可不是理由，以梁楷"挂金带"出宫之名声，加上梁楷的画名，周密不会不知。晚于《武林旧事》76年的《图绘宝鉴》，虽寥寥数语，对梁楷的评价却不低，"院人见其精妙之笔，无不敬服"，更何况以宋宁宗在书画方面的见识，也不会把金带赐给平庸之辈。恐怕是周密的立场决定他的选择取向，也许正是因为梁楷挂金带出宫，以至这位为赵宋亡国而痛心疾首的遗老，不愿再把他算作院画人。

无论如何，梁楷一生，是"留白的人生"，留给世人惊鸿一瞥的惊艳后，便杳无踪影，可他创作的"留白"作品，原本属于他自己的艺术风景，却千年流传，令所观者化。

"留白"最早出于庄子。距梁楷一千多年前，庄子所处的"人间世"，就已经被欲望熏染得晦暗不堪，他保持着曳尾于涂、捧着泥汤相濡以沫的身段，也保持着不与金山银海摩肩接踵、与世俗决绝的脱节状态。当他的人世之累告罄，内心便"虚室生白，吉祥止止"了。这恐怕是"留白"的最早出处了。"室"是心房，庄子说：人啊，要给心灵留白，不要塞得太满。这与古希腊的德尔菲神谕"人啊，勿过度"何其相似。看来，人之初的理性觉醒，东西方几乎同时，而且悲剧精神源于"虚室生白"或"勿过度"的理性训诫，心灵有空间了，灵魂才有地方住，这是人渴求精神生活的共同诉求。

至宋，中国士人画的"写意"诉求，使"留白"成为审美的样式，为"写意"留守了艺术底线；而禅宗"不立文字"的教义，也为"留白"提供了形而上的源泉。

梁楷在历史中寥寥"留白"，却在禅林中高蹈，在绘画艺术里永恒。

人物画的禅宗话头

《泼墨仙人图》是梁楷写意人物的代表作品，它为我们欣赏南宋人物画提供了一个耀眼的线索。"泼墨"，既是一种新技法，也是一种新艺术表现，而且它的自由气质，似乎更适合开启禅宗话头。

"顿悟"是禅宗特有的思维训练方式。"仙人"，一身含蕴着"顿悟"的爆发力，一路飘升"顿悟"的喜悦和热情，突破传统人物画像常识，塑形也不再依赖精准的线条，更没有为身段划分黄金比例，仅寥寥数笔便刷

地行不
识名和
姓大以
高阳一
酒徒
气陵轰
仙宴罢
淋漓襟
袖尚模
糊梦阁

出一个"快意"人生。

大概这就是传说中的"但求神似悦影",或"意到便可",或"舍形脱落实相"吧。一个泼墨大写意的仙人走来,一看便猜得到他是梁楷本人吧,没准儿真是梁楷为自我量身定制的写意画像。

梁楷的"意"是什么"意"?当然是"禅意"。禅意又是什么"意"?

我们看画面"写意"的氛围,充盈着豁然顿悟的"意趣",笔锋内蓄变幻,外呈潦草漫散,泼墨氤氲,表现人物气质中一种前所未有的自由逸格。

"逸格"又是怎样的"格"?仙人一脸笑容,眉眼口鼻聚在一起,硬把个额头高举顶天;他笑得豁然,笑得得意,笑得寂静无声,但并非酒醉之笑。很多人说这是梁楷本人酒醉独行的样子,非要有酒才醉吗?不,泼墨的酣畅,逸笔草草的快意,同样醉人,自由才是梁楷的醉格。

看他步履矫健,双肩高耸,仿佛抖掉了生前身后诸端尘世俗务,轻步如飞;齐胸一条肉线轻灵而又抒情,重墨腰带刚好兜住命悬一线的幽默,活脱脱一个大写意的人体"三段论",每一段都充盈着自由的喜悦;几笔刷出的襟袍,就像刚从泼墨里拎出来,披上就走,一路淋漓,任性晕染,追着狂逸的脚步,向自由奔去。

前面就是禁宫大门,于是,梁楷顺手就把皇帝宁宗恩赐的金带挂在树上,拂袖而去了。如果说"泼墨仙人"是梁楷的自画像,那也是写意自画像,作者与被创作者主客难解难分了。

"仰天大笑出门去,我辈岂是蓬蒿人?"是这句诗触动了梁楷"挂金带"而去?至少他画李白像似乎可以给这一猜测一个极大的支持。南宋人没有留下这方面的采访记录,不过,这并不重要。从"泼墨仙人"的狂禅气质中,我们已然看到他诸多"艺术行为"的动力,与李白的"行为艺术"出处相同,那就是他们的内心冲突。艺术在他们的内心埋下了一颗同样的种子,萌芽出自我意识。艺术家一旦被自我意识激荡,就会像被囚禁的鸟儿或狮子,在浮世的牢笼里东撞一头西碰一脚,将痛苦挥霍一空后,幸运的话,内心的"酒神"若还在,便会进入唯"我"独尊的狂禅境界。

正如李白,他最大的优点,就在于他不懂面对皇权收敛自我,任凭自我意识"野蛮"生长,直到涨破大唐宫墙。一朝辞别皇宫,他便在庐山上宣谕:"我本楚狂人,凤歌笑孔丘。"

李白的自我意识,良好到无以复加,就像那只非梧桐不息的凤,迎着

《李白行吟图》立轴，纸本水墨人物画，纵80.9厘米，横30.5厘米，南宋梁楷作，日本东京国立博物馆藏。

晨曦朝露鸣唱，睨视那些一旦没能进入体制便惶惶如丧家之犬的儒者，这位佛道之徒与那些腐儒，简直相去霄壤。

就在凡人为李白出宫烦恼之际，李白早已"轻舟已过万重山"了。李白的洒脱里有一份深入骨髓里的自由，那是他"上下与天地同流"的游仙式的自由；还有一种自在，把放大的、外在的、端拱的自我放下来，放在"无我"的境界里。一颗没有自由的心，怎能审美李白出宫的行为艺术？

唐时狂人真不少，他们多半远离体制，藏龙卧虎于山林，涓涓汇聚，终成禅宗流派。李白原本禅林中人，曾专门"学禅白眉空"，看他在诗中频繁使用禅林词汇，可知他造诣非凡。他对禅学的体贴和顿悟的喜悦，时常冲口而出，正所谓"茫茫大梦中，惟我独先觉"，这又是李白的"有我"。"有我"是"乍向草中耿介死，不求黄金笼下生"。这响当当的绝不奴性，怎能去迎合外在的评价体系？看空外在附加的意义，正是"无我"，就好像是"落羽辞金殿，孤鸣咤绣衣。能言终见弃，还向陇西飞"。

李白天生狂人，入禅则如虎添翼。作为唐代"道释"中人，他的佛道人格比例远大于儒冠，他借楚狂人的戏谑宣示他是当代"楚狂人"。

唐代诗人群星丽天，却少有思想者。仿佛思想者失踪了，他们失踪到哪里去了？诗人通过科举取士，皆入体制之彀；不愿被体制枷锁的思想者，便抬脚进山了，成为佛教士林化的接引者，也是禅宗的缘起。

其实，魏晋以来，从达摩开始，和尚谈老庄就是一种时尚，严格来说，思想者并非佛教信徒，他们选佛，也并非为自己选一个教主，而是选择一条道路，一条走向自我之路。他们为珍存自我意识，从儒家治世里跑出来，从孔子门下跑到达摩那里；为免于个体人生被俗世之累打折，他们进山林、走江湖，这种突破物性重围去释放灵性的惊世骇俗之举，非狂者不能为也。他们奠基了"狂禅"的精神质地和原教旨，也只有这种"狂禅"精神，才能解释李白和梁楷在宫中"狂妄"的行为艺术。

"狂禅"，在人群中，是一种稀有的品格，它成长于以"精神自我"设定的人格底线上。正如李白和梁楷，"精神自我"一旦受到外在的压迫，他们的人格底线便无法苟且，而且立马反弹，于是，引发了李白出宫的长安事件、梁楷挂金带的临安事件。如今看来，这样的底线，太高标了，与我们一般设定在"正负零"之间的常识标准，不在一个海拔上。

如果说《泼墨仙人图》是梁楷出宫的狂禅风格写照，那么《李白行吟图》，

则是他表现"留白"艺术的巅峰。

正如人们的追问，梁楷在宫廷的日子究竟发生了什么？他为什么不顾一切地挂金带出走？是什么事件直接刺激了他？他的"狂禅"或"留白"这些大写意的艺术作品都创作于什么时候？是在哪里创作的？是什么情绪下的创作？我们都不得而知，因为他给自己出宫以后的人生"留白"了。"留白"的艺术秘钥是庄子的遗产，也许我们从庄禅中，可以读懂他出宫的行为艺术。

梁楷和李白有着共同的"进宫"再"出宫"的经历。"出宫"是对庄子的"行年六十而知五十九非"的践行，是对过去的完全否定，是开启一个人的"留白人生"，是"虚室生白，吉祥止止"的狂禅悲喜剧。

梁楷看李白，哪怕高力士为他脱 10 次靴，也不过是为李隆基或贵妃娘娘写诗的"御前待诏"，画李白也是画自己，李白出宫，诗仙的仙气儿与他隔空呼应，莫逆于胸，不做"御前臣"，而要做艺术的自由精灵。

"撇捺折芦描"来自哪一段故事的梗？不得而知，人们都这么评价梁楷画《李白行吟图》的技法。如果有人说"撇捺折芦描"就出自梁楷的《李白行吟图》，我会确信不疑。画法上的较劲儿与玩世、笔法上的叛逆与讽刺，评价为登峰造极不为过也。"大写意"与"大留白"，缘于以玩世不恭的态度叛逆正统，反抗主流。

诗人李白就在梁楷的一撇一捺中诞生了，而且是折了两根晚秋的枯芦苇，一撇一捺勉强作两笔，看似懒散的笔法，却内蕴了枯草的顽强和坚劲。发髻如秋割后的秸秆根，被梁楷重重地扣在李白的头上，胡须亦如枯草。脚下要重墨，因为诗人要吟游、要行走，不光要"头重"以便承载所有的精神世界，还要"脚重"以便有足够的力量去移动承载所有精神世界的头颅。高傲的鼻子托着直视的黑眼球，在无边的寂静中，点睛之笔饱蘸悲悯，轻轻一点，霎时如寂静处忽闻惊雷，这便是"禅意"了。抓住稍纵即逝的眼神，一点定睛，点出凛然不可犯的庄严风度，迎接世间万物扑面而来，宁静而悲怆。"墨戏"的氛围，全身最聚焦的，也不过两根折芦描的线条，这线条是梁楷叛逆的抓手，充满了讥刺的情绪。画像唯独眼睛没有玩世与不恭，没有讥刺与戏谑，唯有悲悯折射出的崇高——一则别有沉郁质感的狂士款式。

古往今来谁最李白，唯此李白最李白。画李白，梁楷偏不画酒仙诗仙

的狂傲不羁，偏把诗酒收敛在他的一撇一捺两笔折芦描内，唐玄宗的荣誉利禄拢不住他，却被梁楷收拾住了。人物通身造型稚拙，李白的人格比例渲染得恰到好处，人们津津乐道的诗仙酒仙的仙气儿都在留白里跌宕涌出，宣谕"无"的造化，可与天地造化相媲美。

为李白留白也为自己留白，人物的外在意义在梁楷的笔下完全被抽空了。仙人？圣人？君子？士人？这些标签都在点睛的一瞬间消解了，他只为李白留下了一个纯然本体，表达李白的内在精神，这种内在精神只属于李白，表现李白生命的本体意义，当然他的本体意义是"狂禅"精神，"狂禅"做不了他人的榜样，不具有普世性，它只能疯狂地表达自我。

狂禅的悲剧精神

泼墨仙人，表现了狂禅的悲剧意义，但他却有一脸的喜悦表情，那表情来自庄子，从大悲中爆发的大喜，那是一个"至乐"的样子，梁楷的艺术之灵与庄子的艺术精神实现了完美地统一。

但凡绽放在人性中的冲突，都会引发同类的唏嘘和共鸣，因此而具有悲剧性的审美价值。如古希腊悲剧，在命运的舞台上，以人性献祭，铸就德尔菲神谕的永恒性——"人啊，认识你自己"，教化所有人之初的人，无论贵族、平民抑或奴隶——"勿过度"。不过，"过度"了也不怕，人性朗朗，被命运教训之后，卑微会沉淀，崇高会在人的精神维度升华中显现。这就是古希腊悲剧，它给出的终极性启示，至今仍然紧锁人类的野性，并时刻提醒人类：命运并未停止寻猎人性的桀骜，人要懂得过滤欲望的膨胀系数。

终极启示的背面，其实是终极敬畏的渊薮，深渊里陈列的哪一出不曾是悲剧舞台上演过的关于人的悲剧案例？

不过，古希腊悲剧具有国家法律意志的意味。一千年以后，禅宗以"顿悟"的悲剧形式，继续人性的命题，诞生了东方悲剧精神，那是与古希腊"酒神精神"相酹的"狂禅"精神。但"狂禅"没有走向舞台，去教化大众，而是远离家国情怀，甚至否定常识，挑战共识，叛逆群体，蔑视传统，只为回到内心。因此，它营造的东方悲剧精神，则完全是个体化的。

悲剧在内心上演，所有悲情都潜藏在不动声色中。内心是一个人的舞

台，舞台上，一个人用一生，只演绎一个问题，对，正是那个被设定为终极的人生意义问题。但它并非遥不可及，在禅宗里，它不过是日常言行的自我兑现。因此，台下常常是一个人的观众，这位观众的全部注意力都集中在内视，关注个体精神，进行自我启蒙。人类历史上，还有什么比绝不放过自己并与自我为敌的博弈更具有悲剧意义呢？

悲剧是理性的，眼泪是感性的，只有悲剧才具有毫不妥协的、超越的审美人性的能力。

比起古希腊悲剧，"禅宗公案"里，"遇佛杀佛""遇我杀我""自我杀伐"的悲剧，俯拾皆是，只是它隐蔽于时代的先锋实验性中。人性自我博弈的刀光剑影从未平息，禅宗以降龙伏虎之勇，沉潜于自我教化，尖锐深刻在简约、自由、本色的"顿悟"瞬间，直抵唯一能收拾得住的"狂禅"巅峰，体验孤绝的形而上之乐。

佛教有渡人的怀抱，庄子有渡己的格局。佛教经历了一番古希腊精神的洗礼，以犍陀罗的精神样式继续走向东方，从"轴心时代"到公元10世纪前后，踽踽一千多年，因彼此内在精神的共鸣，在中国与老庄因缘际会了，禅宗公案里也满是庄子与惠施抬杠的影子。佛陀的精神苦难、古希腊悲剧难以释怀的命运感、庄子"独与天地精神往来"的孤绝至乐，成就了禅宗个体修为的人格风范，"狂禅"抑或"庄禅"是禅宗关乎个体人格审美的范式，它的最大意义就在于解决了个体抗拒外在的内在支撑问题，直白并强调了个体的悲剧意味。

庄子一生都在为"留白"做清道夫。他用"留白"与智者惠施抬杠，放钩濮水钓"鱼之乐"，与骷髅同眠共枕，直至为死妻鼓盆而歌，达到至悲至乐，诸如种种，一生内含了怎样的悲剧情怀？原来，庄子是一条想飞的至乐之鱼啊，他将生命的负重减持到死亡的脚边，是死亡承担了活着的一切，活着还有什么放不下的？他是一尾鱼却要像蔚蓝天空下的一只鸟，在自由飞翔中解读自己的命运。这样的人才有无量之勇，当辩友惠施归家脚下时，庄子更像一位孤独的勇士，像"徐无鬼"中的那位"大匠石"，抡起斧子嗖嗖，"运斤成风"，横扫装饰在人性鼻尖上的白粉，将人性多余的枝杈砍伐干净，与整个常识意义的世界决斗，走向悲剧意义的"庄狂"。

当然，他把斧子也抡到了孔子的鼻尖上，当他称赞孔子"行年六十而知五十九非"时，却否定了孔子"此在"以前的所有过往和历史。庄子是

在加持还是减持孔子？人们都会为这句话精湛的修辞艺术而击掌，其实"留白"仍然是庄子这句话的潜台词。一个人，如果能留白历史，便不会再有以往的牵挂和遮蔽，当下的生命状态也许会更加开放而疏朗，甚至完全可以毫无腾挪前提地接纳当下。

如今日之我否定昨日之我，就是一种"留白"的生命艺术，但却是历史的反动，谁都知道这意味着对自我的背叛。"自斫"是东方意味的悲剧精神。俄狄浦斯自刺双眼，是再也不想看这污浊的世间了，他自我流放，命运却不依不饶，直至他万劫不复。当眼泪无法赢得命运的同情时，人只好在追求崇高中寻求拯救的慰藉，这是悲剧的升华点。而庄子则愈战愈勇，对任何名利都消极倦怠的他却乐此不疲追问人生的归宿。他和第欧根尼，一个是从不缺席以慵懒的行为艺术对抗庄严世界的叛逆之人，一个则是古希腊的倦怠勇士，躺在木桶里挑战亚历山大大帝的权威，他们都在完成各自的精神人格作品中，创作了一种个体性悲剧的崇高。与犬儒第欧根尼以行乞的方式追求个人自由不同，庄子以"独与天地精神往来"的方式解决个体救赎问题，使自己重新回归自然，作为自然的一部分，这当然是一个乐观主义的解决方案。庄子所有努力都是为这一终极的至乐提供解决的方案，因为他只想得到一个很个人化的喜剧结局，这就是"庄狂"。

"庄狂"也是"狂禅"，它表现为东方式的、个体性的悲剧精神，"狂禅"只对个体性精神负责。狂禅之"狂"，是个体自我的堤坝，它所有的"狂"举，都是在加固这座堤坝，以防俗世的溃败。筑坝的沙土，即简约、自由、本色，是前所未有的"禅意"。

简约是自由的内在自律，而律格则来自本色，它们共同组成了自我的个体人格，也组成了画家的艺术品格。正如没有一颗至乐之心就不会有对个体悲剧的悦享能力一样，米芾是标榜的，也是妥协的，并且很满足于半推半就式的宫廷艺术风格；而梁楷不标榜，有关品位也绝不妥协，这就是他们之间另外一种能力——"狂禅"意志的能力差异。陶渊明挂印归去，米芾戴着镣铐狂草，梁楷是绕不过去的，日日笔墨会在内心起波澜。

艺术起源于冲突，当内心在冲突中耗尽对现实的期待时，艺术人格的位格，不是悲观和绝望，而是在悲剧中获得崇高，从崇高中找到至乐。至乐并非喜剧，而是悲剧的抖擞范儿，对崇高的东方式正解，唯梁楷在《李白行吟图》中的表达。而我们从"泼墨仙人"的笔墨趣味里，则看到了来

▲ 《雪栈行骑图》册页，绢本水墨，纵 23.5 厘米，横 24.2 厘米，南宋梁楷作，北京故宫博物院藏。

自庄子"至乐"境界的"庄禅"式悲喜剧，那是庄子，也是梁楷自己。

梁楷自足的精神圆满，留给我们的启示——皈依"留白"是中国审美的宿命。在审美的精神原地，庄子开始的简笔人生，成为中国艺术的灵魂，奠定了禅林底色。"留白"的本质是一种审美性的抗拒，以"无"的巨大张力抗拒"有"，这本身就蕴含了人类性的普遍悲剧意义。

佛教雕塑和绘画艺术，以犍陀罗艺术的面貌传到中国，唐以前影响至盛。宋代禅林崛起，儒释道三教合一以后，佛教艺术开始士大夫化，特别是在南宋世俗化后，"曹衣出水"或"吴带当风"的偶像人物，在士人追求的大写意的狂禅中实现了艺术表达个体自由意志的转型。凡一切神圣庄严的意味渐趋于世俗的审美，这是中国绘画艺术之幸运，无论东方西方，早期人物画像，基本都涉及宗教题材，在中国宋代因人文关怀的品质，士大夫将宗教题材降解、世俗化为美的幽默。宗教士大夫化，到了南宋更加成熟了。山水画越发达，士大夫艺术的地位越稳固，佛教被士大夫墨戏化，与禅宗禅林崛起同步，这个过程中梁楷是里程碑式的人物。

从比例上说，终宋一代，赵宋皇族出身的画家，人数之多足以形成一个皇家画派。

研究宋画谱系，才发现在院体画和士人画之间，还悠游着这样一支王孙画流，如一股清溪，点化顽石，抚慰草木，设色青山绿水，自成一脉"王孙美学"的风格。

作为艺术家个体，他们或生在当朝，或为前朝子遗，在中国绘画史上熠熠生辉上千年，直到中国帝制结束，王孙不继，但王孙画派的艺术风骨，影响至今。

向"士人人格共同体"靠拢

没有比宋代王孙画家们更为独特的艺术家群体了。正如他们散淡的人生一样，这一画派基本处于松散而又似有若无的呼应中，他们甚至没有流派意识，与同一时期以苏、米为首的士人群体自觉于艺术话语权的"写意"运动相比，他们倒不在乎放弃一些"青绿"或"工笔"话语权，而多一些像士人那样表达个体情绪的写意观照；通观中国绘画史，他们也的确没有给一个"流派"的定位。当我们观赏每一位王孙的作品时，才发现，王孙画家们无心插柳，却早已在非主流的岸边摇曳成荫了。他们在通往艺术的彼岸，留下一条向"士人人格共同体"靠拢而又无限趋近的轨迹。他们大部分怀抱着前朝的"青绿"遗恨，渡尽劫波的余生将阴影消磨于醉眼蒙眬的大写意里，已然形成一个绘画上的王孙流派。

向"士人人格共同体"靠拢，几成宋代共识，也是宋朝开国的国策。由于向文治倾斜，终宋一代都呈现出对士人相对宽松的气氛，与此相反，当政者对宗室子弟则格外提防。宋初就有详细的规定，宗室子弟只能任职虚衔。除了向"士人人格共同体"靠拢，宗室子弟不能乱说乱动，如不能出京城，不敢显露家国抱负，将自己"修齐治平"的理想、冲动和才华转移到诗文书画上，是他们人生最好的选择。如宋徽宗因书画而被诋毁，也因书画而最终胜出；赵令穰埋首书画，王诜在画外的生活低迷颓丧。就这样，"夹生"的宗室皇族子弟，皆在书画上实践他们的理想，形成了一个王孙美学流派。

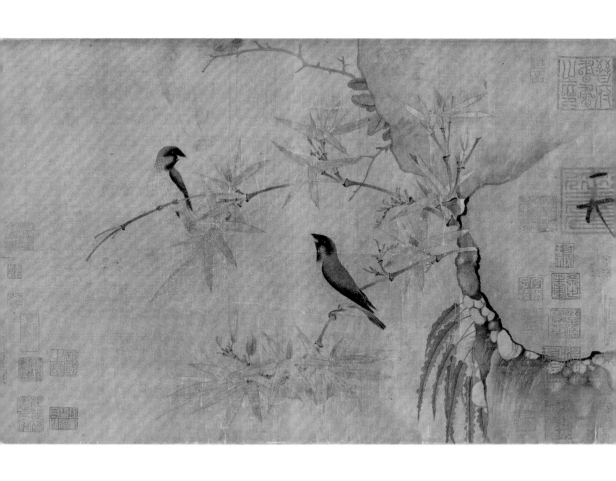

▲ 《竹禽图》长卷，绢本设色，纵 33.8 厘米，横 55.4 厘米，北宋赵佶作，
美国大都会艺术博物馆藏。

这一流派虽然并非自觉聚拢，但也不是盲目滑行，有赖于时代共识的引导。

"君子人格共同体"，最早出于西周礼制的设计，它表达了公元前11世纪西周人对理想人格的预期，与商朝向巫的神格相比陡现人文精神的高度，由此奠定了中国人文精神的基础。而以六艺自律的"士"成为西周人文精神的载体，形成作为社会主流和国家栋梁的精英文化的代表群体，在历史上时隐时现近两千年，演变至宋代才有社会中产精英规模化的成熟表现。

用今天的眼光来看，宋代科举制平民化的仪式，具有后现代的意味，它冲淡了魏晋隋唐以来世家大族以及军功贵族政治的"诗歌体"，随之而来的社会风气就像很接地气的宋词"白话体"了。

虽然科举制创始于隋唐，但因九品中正制的门第遗续，隋唐时科举考试很难真正向寒门开放。宋代则完全不同，自太祖"杯酒释兵权"为宋朝文人政治定调以后，科举考试全面向寒门敞开，得以培养大量文人参政议

《莲舟新月图》长卷，绢本设色，纵 24.2 厘米，横 591.8 厘米，传为南宋赵伯驹所作，辽宁省博物馆藏

政，形成以士人为主体的中产阶级。科举制的普及，不光使"士"阶层有足够的体量，还表现了"共同体"存在的质量；除了"修齐治平"赋予他们的家国志向传统语境之外，他们还要争得表达个体意志的话语权，一个新兴的拥有精神内涵的阶层正在崛起。他们以文艺复兴的方式，在绘画领域首先实现了审美话语权的把握。他们制定评估标准，主导审美意趣，创造艺术潮流，转动文明风向标等，因此，发生在中国 11 世纪的绘画"写意"运动，不仅仅是从晋唐以来皴染绘画技法的探索，更为深层的意义是绘画个体的独立意志以及自我意识的表达。自苏、米等"西园十六士"发起画坛上的"写意"运动以后，北宋士大夫在绘画艺术上开始显示话语权，很快飙出一个流派。

如果说中国历史上有一个文人政治的好时代，那就应该是宋代了，它至少实验并实现了文人政治。北宋遭灭朝重创，以苏东坡为代表的士阶层

被打散，而被打蒙的画家群体，又回到宫廷的庇护下，重拾"待诏"身份以及接受命题作画的画匠命运。不过，作为精神楷模，"士人人格共同体"的影响深远，毕竟北宋未远，南宋遗韵犹浓，谁接受了这一影响，谁的自我完成就更为出色，比如梁楷。

北宋的风气，塑造了苏东坡可供审美的人格样式，以他为精神领袖，才有"人格共同体"的琢玉成器。元丰年间虽党争激烈，但少有突破人格底线以至肉体消灭的残酷行为，反而在宦海浮沉之后，再现了抛却分歧的彼此审美共和。"从公已觉十年迟"，便是苏东坡发自肺腑地审美王安石的人格。作为宋代"士人人格共同体"的象征和凝聚力的源泉，苏东坡的人格被普世化为共同体的"人格"底线，他的人格影响力，提升了整个中产阶级的道德标准与格调，赢得普世的击掌。

王安石逝世，哲宗命苏东坡代写悼文，也代表了一种倾向性，表明宋代社会对"士人人格共同体"的普遍认同与共鸣，以至于被后世盛赞的"宋代士人社会"，也多半来自"士人人格共同体"的启示。

这是一份历史启示录，启示我们更多地关注士人社会或士人在社会中的地位，宋人士人地位并非仅仅取决于顶层设计者的宽容与雅量，还取决于"士人人格共同体"自塑能力。一个健康或健全的社会，需要"人格共同体"的引领，作为社会的中间阶层或中产阶级，如果没有负责任地塑造一个"人格共同体"，只是单纯地追求话语权以及用话语权实现各自的功利诉求，却缺乏人格建设作为底线的保证，那么这一庞大的精神体面对社会伦理失序时，也会碎片化为人性的散落姿态，而被社会抛弃在无底线上。

关于人格底线，"常识"以为，应该在常识上设置"底线"，可常识属于认知范畴。一个社会的底线值，不在于认知，在于审美，而人格才属于审美。

以常识还是以人格为底线，结果或许不同。以常识为底线，是认知的最低标准，从最基本的人性出发，依赖于经验性的判断，虽然保持了人性的尊严，但其中潜伏着认知固化的危险，而且很容易迷失在乌合之众的廉价流量上，殊不知"乌合之众"正是集权制下的精英福利。以"人格共同体"为底线，具有超越性的升华期待，诱使人性皈依形而上的精神追求，底线的高度就会落在精神向度上。

"人格共同体"不需要高深的理论，但需要士人的伦理衬托，为社会

提供审美或引项趋之的目标。正如苏东坡与王安石的不同，前者可以作为"人格共同体"的精神领袖，后者是可供观瞻的个体独立的思想标本。在同一个"人格共同体"里，才能坚守共同的底线，作为社会的中坚，扶持着一个具有"人格"审美能力的社会。因此，"宋代士人社会"的根本，是建筑在士人自身的"人格共同体"的自塑能力上的。

具有"人格"审美能力的时代不会变形或毁形，他们不会沉浸在整体非理性的扩张中，而更多地倾向于审美的度量中，在自信又有节制的氛围里保持文明的身段。美的本质是真善，简单而平凡，它们被哲学从人性中提取出来，以形而上的普遍法则升华为人格底线。若一个社会能与具有超越性的人格底线保持不断接近的状态，就会是一个启人向上、诱人回归内在的、具有美学风格的、以中产阶层为责任人的社会。

宋代王孙们，受现实政治环境的挤压，不仅仅生活在一种价值认同倾斜于"士人共同体"的环境里，关键还处在这样一种人格境界的耳濡目染中，敦促他们的精神向上超拔，向"士人共同体"靠拢。

《画继》的启示

公元 12 世纪后半叶有一位艺术批评家叫邓椿，写了一本绘画艺术论著，名为《画继》。继谁？邓椿说他要继唐代张彦远的《历代名画记》与北宋郭若虚的《图画见闻志》之后，续论画史。

三本书排列，前后相继，补遗拾漏，《画继》略显疏散，但作者志不在此，从《画继》的起始时间来看，邓椿重在当代，即北宋至南宋初年的画坛风气。

据余嘉锡先生考证，靖康末年，邓椿 20 岁左右。《画继》成书于 1167 年以后，就是说，当他手捧这本耗费他审美灵魂的宋版书时已经 60 岁了；又过了 10 年，约值南宋孝宗中期，邓椿逝世，应该在公元 1178 年以前，因此，他所感受到的还只是北宋初渡南宋时的风气。此后，诸如南宋光宗、宁宗时期，自临安成长起来的画家新生代，与北宋南渡、带着宣和时期记忆的画家是不同的，而邓椿就属于后者，带着宣和时期的记忆，书写《画继》。

宣和时期，士人画意气风发，开启"写意"风气，至南宋绍兴、淳熙年间在邓椿评论体系中重新焕发神采。他将"写意"与古意对接，谢赫的"气韵生动"便在画家个体人格以及内在精神的写意中复活。《画继》通篇都

水禽不一族水
草尤多般和
芰渚湘澗同
游天地寬嘉
他宗寶筆題
山畫圖端頗
覺脆與暈邃
盟胡乃寒
戊戌新秋月
洪邁

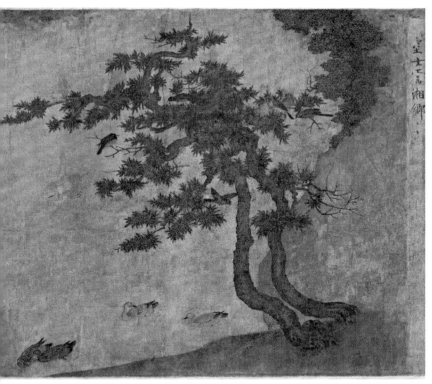

《湘乡小景图》长卷，绢本淡设色，纵43.2厘米，横233.5厘米，北宋赵士雷作，北京故宫博物院藏。

313

在复兴士人画的精髓，批评"院体"与个体精神无关的"形似"临摹，以及用装饰性的金碧奢华弥补呆板的审美疲劳，主张"自然清逸"的文人气质，对元明画坛影响深远。比起宋人的清逸，明人则狂逸。大概宋人的雅性，由理学孕育，明人的狂性，则与心学相关，皆是中国古典美学的特征。

邓椿出身显宦世家，曾祖、祖父及父亲，在神宗、徽宗时期皆任要职，两朝艺术氛围浓郁，春风化雨。邓家习文弄墨，累藏颇丰。从宫廷到家藏，邓椿所见名迹想必不少。从书中记载来看，作者录入的219位画家，上溯自1074年，正值宋神宗改革最酣的熙宁七年之际，王安石被罢相，苏东坡、米芾亦不在京城，但士格精神已渐成披染之势。《画继》通篇皆为"士格精神"所染，推崇绘画表达士人精神是本书的出发点。《画继》下限至1167年，即孝宗年间。

作为南宋初期的文艺批评家，想必邓椿的艺评洞见，来自于彼时以苏、米为首的"士人人格共同体"的启示。苏、米追求的写意精神与他身处的南宋画界着力"残山剩水"的院体小景以及"写意"逐渐失去士人精神的内核，正呈鲜明的对比。他一边兴奋地盯着画史上南来北往的画家们在他眼前穿越，一边斜睨着被他贬鄙的现实中的院体画匠们，当然他也会拷问当下，对当世画家萎靡于院体风尚的现状，并不避讳他的品评姿态，甚至责之尤甚。

因此，对作品的赏析以及褒贬尺度，他没有因袭，而是有着超越前两部书的、鲜明的时代特征，作为《画继》的异彩，引导我们去发现，作者的洞察力和思想力是如何穿透传统的评价固习，迈过南宋初年院体的复国散调，而延续北宋以来"士人人格共同体"的审美趣味，观照和品评他选取的画家及其作品中人文精神的呈现。

在《画继》里，邓椿探讨了关于绘画的文艺性灵问题。

他认为士人画要"自然清逸"，要有"放乎诗"的文艺性灵。他说"画者，文之极也"，是在强调绘画应为文学艺术的最高表达形式，士人画要以士人的文学主流之诗书六艺为底蕴，画家与画匠之别，就在于"文艺"。因此，作为"文之极"的士人画，才会被他超拔为"逸品"。取去褒贬，皆依据他裁定的"逸品"话语权，画，被他赋予一股独特的文艺底蕴。

《画继》开篇，发凡体例，立场鲜明，与以往的画论相比，他高标异趣，"特立轩冕、岩穴二门，以寓微意焉"。"轩冕"，指朝服累冠治国平天下的士人，

"岩穴"，即归隐之高士，这两类人士构成中国士人"人格共同体"的主流成分。他以为，无论出仕还是辞禄，无论入世还是出世，他们被社会认同的价值，就在于自带社会人格再造之责任，因此，他们作为绘画艺术的创作主体，作品才能传达出滋养社会的美学精神，这也是邓椿著作此书的目的。

"轩冕才贤"与"岩穴上士"，即以苏轼、米芾等为首，虽然被邓椿安排在卷三和卷四，但《画继》的体例，大体还是围绕着这两类群体的价值观念和美学趣味进行分类架构的，显示了邓椿的使命感以及与之匹配的见识，他已经有了风格意识或流派意识，而这种类别意识，则来自于他对价值观念和审美趣味的自觉判断。《画继》具有未来性。

《画继》一共 10 卷，将 219 人依类别分散到 10 卷里。

卷一"圣艺"，仅宋徽宗一人为一类一卷，不仅因皇帝的身份，更因他的作品以及他对绘画艺术的贡献，亦可攒足"天下一人"的气场，同时，他既是院体画派的领袖，又是王孙画派的创始人。

卷二"侯王贵戚"类，虽然对这一类，他并没有像"轩冕""岩穴"类那样在序言中给予特别的点评，但在本书里却尤为独到。为什么？

这一类接续宋徽宗之后，原本就顺理成章，从帝王到侯王贵戚的顺序，也是再自然不过的等级逻辑，而且作为宋朝的第一家庭，他们想组多大的群都不愁没有子孙跟进。但是，组一个画家群能成立吗？偏偏赵氏王孙就给了邓椿一沓信心，他在梳理王孙画家时，发现具有绘画专业艺术水准的侯王贵戚，足可以组团再建一个"皇家画院"，把他们归为一类，一点儿也不单薄，而且他们大多艺术禀赋厚实，各自的作品中才华异彩纷呈。以邓椿的艺术禀赋和敏锐，不会看不到他们作品的共性，因此，他的侯王贵戚类不单单来自身份和数量上的考量，还有对作品的审视。

至此，我们欣然获启《画继》的预设，天才艺术家一个人就是一个流派，宋徽宗就是这样一位天才艺术家，绘画界的王者；同时，他还带出来一支在中国绘画史上举足轻重的王孙画派。邓椿发现了他们，启迪了我们，一同去关注王孙画家在中国绘画史上的影响力。

据卷二"侯王贵戚"载，第一位是宋徽宗次子郓王赵楷，人称状元皇子，据说他"克肖圣艺"，酷似其父宋徽宗，作品有《水墨笋竹》《墨竹》《蒲竹》，皆为水墨风格，当然是士人的画风。随后为赵令穰、赵令松兄弟。善画马者赵匡胤四弟赵廷美之玄孙赵叔盎，叔盎曾将自己的作品和诗词并

投于苏东坡，得到回赞。宋太宗五世孙赵士雷，长于山水，有《春雪》《早梅》及《小景》。赵宗汉是宋太宗曾孙宋英宗赵曙之弟，作《芦雁图》，得到米芾一再的诗赞，其中有句"野趣分苔水，风光剪鉴湖"，表明此图有文人诗趣。宗室赵士暕工画艺，赵士衍善着色山水。宋高宗皇叔赵士遵，在绍兴年间，已经开始在妇女服饰、琵琶、阮面上画小景山水了，据说风靡市井之间。宋太祖六世孙赵子澄，流落巴峡 40 年，壁画飞瀑，笔力惊人。宋太祖七世孙赵伯驹、赵伯骕兄弟长于山水，宋太宗五世孙赵士安长于墨竹。到此为止共 13 人，当宋太祖十一世孙赵孟坚、赵孟頫成长为一代宗师时，邓椿则早已作古为历史人物了。

许多人谈论绘画史，都没有把王孙们作为一个有影响力的流派看待，不是他们没有看到王孙画的作品，而是他们完全忽略了王孙画家们在向士人人格靠拢的同时，因坚守"青绿色的自我"而所形成的风格意义。直到我们沿着历史的精神轨迹上溯时，才看清王孙画派渊源的线索魅力。直至晚清民国王孙们随着帝制的结束而不再，但王孙画派对绘画史的贡献却渐露锋芒。而翻阅《画继》才发现，其实邓椿早在南宋初年就已经关注了这个群体。

自我身份认同

王孙们的确有着一脉相承的艺术基因。无法解释其中有多少属于天分，多少缘于一个家族的文化基因，总之，这一家族的历史轨迹闪烁的艺术亮点，引人侧目。宋太祖赵匡胤遗留两支后裔，周旋于宋太宗赵光义的阴影下，次子赵德昭早逝，在文人政治的大环境里，子孙们还算平安无事，直到南宋末年才开始翻身。宋太祖十世孙赵昀于 1224 年登基，是为宋理宗，在位 40 年，享世安稳；赵禥于 1264 年登基，为宋度宗，在位 10 年，年仅 34 岁便死于福宁殿；随后，他的三个儿子赵㬎、赵昰、赵昺轮番登基，恭帝、端宗、末帝，三帝共同坚持了 5 年，其势已不能再"穿鲁缟"了，陆秀夫背着 8 岁的赵昺崖山蹈海，与南宋俱亡。宋太祖四子赵德芳一支，除了他本人的传奇外，还福及子孙做了南宋最好时期的三任帝王，而且更为出色的是宋代王孙画家群体，几乎都出自这一支赵氏脉系，这个家族几乎为纯一色的书画艺术家。如果说做帝王是身不由己，那么赵德芳的子孙们

则更多出于自觉，为克服王朝的阴郁而走向了艺术。

当然，他们与以宫廷画师为主的院体画派，不仅画风异趣，身份也截然不同，甚至他们没有一个曾侍奉过皇家画院。作为院体画派主体的宫廷画师们，政治身份很低。画院"待诏"，顾名思义，若从身份属性上定位，他们几乎都属于吃皇粮的家仆。

画院待诏被允许闲暇时可以自由创作，也可以请辞"待诏"不从召，如梁楷，加上他们从事与美相关的精神事业，人格地位得到了肯定或保障，甚至生前荣誉已经叠加而来。但待诏们毕竟还是在为功利性的事业之需而创作，是有固定收入又不以卖画为生的职业画家，还要凭借绘画打通进入士阶层的通道。

宋代是士人社会，整个社会的评价体系就建构在对"士人人格"的审美之上，王孙们也嗅到了来自"士人人格共同体"的芬芳，自觉或不自觉地向士人靠拢。他们的靠拢，不需要跨越某种等级制限，只要打通性灵去"沦落"就行了。因为他们不需要按照儒家"修齐治平"的政治说教去心系天下，只要一味耽溺于诗词书画就是完美的人生。侥幸于宋代皇室崇奉"道教"，老庄审美哲学的流风遗韵熏熏然宫廷每一个角落，皇子王孙们一旦被审美启示，就会激发自身的潜质，不艺术都难。事实上，从这一点来说，他们基本都是独立的艺术家。

宋徽宗赵佶就自称"道君"，还在做端王时，他就任性于诗词书画，同辈堂兄弟赵令穰也时常去端王府切磋书画技艺。端王登大位后，还时时敦促臣下不要整天板着一副政治的脸，要勤"游于艺"。他似乎在努力培养一个具有审美能力的朝廷，将他治下的臣民带入像"千里江山图"那样布局的一个理想社会，这也是他曾把这幅他颇为看重的卷轴赐给蔡京的深意吧。这位艺术家皇帝，接着改革家皇帝老父亲宋神宗的锐气，继续拓展文人政治的美学风格，在制度上将绘画纳入科举考试，以画取士，扩大"士人人格共同体"的影响力，赋予"宣和时代"以一种"士"的审美气质，以超越政治功利的审美为标准，以美为施政的理想底线，形成以美修齐治平的政治文化。

王孙们不需要为所谓的事业画画，也不用为取得某种功名去画画，他们是一群更为纯粹、更为"专职"的业余画家，总之，从画院待诏到王孙子弟，他们之间横亘着一段革命的距离。没有革命，王侯将相还是王侯将

相。但革命似乎是宿命，改朝换代总要来的，王侯将相难免沦落为前朝王孙。宋代开始给王孙们留下了一个曲径通幽的传统，他们还可以以艺术安身立命。

赵家王朝管束王孙的理念，意外地颇富远见，王孙子弟们尽可能不理朝政，尽可能避免宫廷斗争，而将兴趣投向可以让性情悠游的"艺"，即便是后来发生了天翻地覆的"靖康之变"，王孙子弟也依然不改兴趣所在。可哪一次改朝换代不是翻天覆地呢？渡尽劫波的赵宋王孙，还可在艺术里保持体面和尊严，他们也许更多地认同自身的艺术家身份。

皇族子弟、王脉遗续，从出生那天起，他们的命运就已经被预设好了，有爵位世袭，有严格的等级俸禄给养，以及从读书开始，就培养对士大夫文化的认同感。这种认同感，从固化的君臣身份旨趣来看，他们天生就有一种上对下的认同优越感，但士人理想主义的感召力，却又涵养他们在下对上的认同仰视中完成了对自我身份的超越。这种"上下"交织的认知网，使他们拥有自我转变身份的轻松的内在渠道，上可以为王侯，下可以为士人，上下变动并无太多的精神违和或心灵不适。当他们的兴趣安于绘画艺术时，这种认知网也引领他们为中国绘画史留下了一道流派的风景线。

从端王赵佶开启王孙绘画，这些皇族出身的画家们，无论身居要职，还是身居虚职，抑或赋闲悠游，与他们自身的任何职业行为相比，他们的绘画成就都足以成为一个时代的翘楚。不料，宋代皇族始创的王孙美学，影响至中国帝制结束的民国时代。

即便以最严苛的艺术标准来看，宋徽宗赵佶、宋太祖五世孙荣国公赵令穰、宋高宗赵构，赵令穰弟赵令松、赵伯驹、赵伯骕兄弟，以及太祖十一世孙湖州掾赵孟坚、出仕宋元两朝的赵孟頫，他们各自的书画作品都毫无保留地表明，他们有着共同的高级绘画经验、相同的艺术心灵磁场以及欣赏趣味。

在青绿设色上写意

如何向"士人人格共同体"靠拢？赵宋王孙子弟们适逢北宋士人"写意"滥觞。历史的机缘，往往就这样在某一时空突然转弯，偶遇在街角的闹肆里，撞了个满怀，灵感的汤汁四溅，于是，得到激情补充的历史又重新出发了。

历史从不缺乏食物，因为它不挑食，可历史学家挑食——所有时间都是构成历史过程的要素，但不是所有的时间都能会成为历史，只有经过史家选择的时间，才能转化为历史，而历史家的历史观，是选择时间的尺度。于是，本文试图把散落在不同时空的宋代王孙艺术家们聚拢起来，将他们的作品呈现出来，在这一过程中，发现这竟然是一支颇富个体意识而又极具保守主义格调的绘画流派。

首先，王孙们想给精致而又工笔化的皇室生活加一个写意的布局，在华贵的设色旁添一抹水墨，引一股轻风吹皱严谨的线条，还要给现实的画面一团温暖柔和的光，以放松紧绷或不得不端拱的宫廷姿态。

其次，怎样借助青绿设色表达难以言喻的自我？王孙们并没有打算彻底放弃烙印在他们心灵底色上的青绿，而是从装饰性的浓郁退到表现性的淡然，他们在青绿着色上直接写意，用淡设色的皴染消解了皇家无处不在的金碧青绿，在心灵的"青绿"和精神的"写意"之间，将王孙的心灵和士人的精神重叠在一幅画上，相看两不厌，还可共一夕谈，酣畅于笔墨兼工的坦荡，一种"相见欢"的"新青绿"意象，袅袅于花草山水之间，氤氲不散。

新旧的不同在于，院体以金碧青绿为装饰性的主色调，而王孙派则以淡绿皴染为写意底蕴。就这样，王孙们将母体渐渐疏离为背景，这种带有淡淡忧伤的典雅，来自对"水墨表现"的妥协。不妥协是对皇家艺术保守主义致敬的姿态，妥协是对士人绘画精神的臣服。作为"写意"所要表现的自我，早已被各种社会关系驯化成"非我"，艺术的使命是将它们还原并表现出来，这就是宋代士人追求"写意"的价值，王孙们也许体验更深刻。他们在赵家历史的衰变中凸显个体，在绘画的新旧交替中自成了一个画派。

宋代画坛，原本工笔与写意并驾，青绿与水墨齐驱，王孙画家们在这两者之间得意悠游、任意摇摆。他们不慌不忙，淡定从容，并没有在追逐时尚中迷失他们传统的保守主义风格，他们懂得自己的血管里涓涓泪泪的青绿血液，是一笔足够他们恣意挥霍的艺术遗产。他们并没有想脱胎换骨去皈依水墨的世界，也没有强烈的非此即彼的分别心。相反，包容的教养，使他们分外珍惜青绿的艺术表现力，写意在色温的渐次过渡中也许更恰如其分。一般来说，自下而上的"下克上"行为，多具有风暴般的革命精神，而自上而下的变革则有更多包容的气质。

▲ 《湖庄清夏图》长卷，绢本设色，纵19.1厘米，横161.3厘米，北宋赵令穰作，波士顿美术博物馆藏

如果按作品风格归类，王孙子弟的作品既不同于院体，也没有屈服于"逸笔草草"。王孙画家，无疑来自同一个艺术亲缘，每一件作品的坯子都天生有一副皇家院体艺术的底色。浓重堂皇的青绿山水、典雅富丽的设色花鸟，都是他们接受严格而又准确的沿袭训练后形成的习惯，工笔与敷色的院体传统或教条，通过他们的艺术激情，不断地获得改良与矫正，竟也演变为日后不断传承的雅训，自然而然保持了皇室的精神品位，严谨、典雅、富丽，沉淀为一种潜在的不妥协、不退让的精神质地，生成中国绘画史上的保守主义格调。

最重要的是，在这一保守主义的质地上，王孙画家还保持了艺术的开放品质，对于绘画艺术的内在表达，表现出持久的热情和探索，才使他们的作品有幸驻足于艺术史。

作为王孙画派的首席，宋徽宗还在做端王时，就充分沐浴着父亲宋神宗聚拢的艺术家群体的熏染，诸如苏东坡、郭熙、王诜、李公麟等名家，并悠游其间，他对士人画的艺术趣旨和审美取向都非常熟悉。不管是做端王还是做宋徽宗，他在绘画界的影响，可以说是当之无愧的"天下一人"，艺术里的王者。他的山水画、花鸟画，放在公元12世纪全球视野下，都是人类精神共同体的一朵奇葩。这种超越时代的艺术性，在北宋宫廷里启蒙并唤醒了王孙们对艺术的热爱，以及对人文精神的欣赏。

如果说王孙画派肇始于端王赵佶，那么这一流派从一开始就具备了俯瞰众人之姿。这并非因为他完成了由皇子到帝尊至高位置的转变，而是由于他对绘画表现的沉浸式探索，意外开启了追问艺术本质的形而上的性灵姿势。这也许正是他能接受、并参与发生在身边的，以苏、米为首的士人画的写意倡导，甚至聘请米芾担任皇家书画学博士的原因。赵佶欲以米芾的影响力敦促北宋山水画的复兴，他自己不仅尝试在山水画里表达强烈的内在激情和自我意识，进入一种"大写意"的状态，而且还试探着在皇家最不可动摇的花鸟设色上涂抹笔墨，渲染意境，模糊设色与线描的边界。他的《池塘秋晚图》以及《柳鸦芦雁图》，开创了将工笔与写意融于一画的新风格。画面上，既有工笔的严谨，又有水墨跃跃欲试的自由表现，工笔兼带写意，在他似乎很自如。

王孙画派从一开始，艺术的精神就不在禁宫了。

赵令穰是太祖五世孙，属赵德芳脉系，与宋徽宗同辈分，年轻的王孙们，

常切磋画艺。虽然难以想象王子们总角之时在皇宫里的生活，但从他们二人作品风格中，还是看出了来自相同教育背景下的文化基因。同时，赵令穰曾学苏东坡"小山丛竹"，可知他的审美趣味，也来自士人画的嫡传。

在批评家笔下，如苏东坡，每当见到赵令穰展示他的山水作品时，便会略带同情地嘲笑他："此必朝陵一番回矣！"调侃他的山水小景，不过是朝拜皇陵的沿途风景而已。

宋代除设防军人之外，对皇族宗亲子弟的禁规很多，其中就有居于皇城内的王族不得远游，外出不越五百里，因此，王孙们只能往来京洛（开封与洛阳）之间。这对画家的视野来说，所见不过盈尺，赵令穰的才华的确受到限制。不过，正因条件所限，才使他不得不截取眼见的小景，将内在的艺术激情全部倾注于小山小水的表现上，开创了山水画的"青绿小景"样式，以寄托他的大景情怀。凭借艺术的禀赋、严格的训练以及家藏晋唐书画的渊厚，赵令穰终究沉淀成一位具有开创性的王孙画家，在画坛和画史上的影响皆不输堂兄弟赵佶。

黄山谷深懂苏师座心意，也倾慕赵令穰的才华，为赵令穰的小景题了不少好诗，如，"水色烟光上下寒，忘机鸥鸟恣飞还。年来频作江湖梦，对此身疑在故山。"又如，"挥毫不作小池塘，芦荻江村落雁行。虽有珠帘藏翡翠，不忘烟雨罩鸳鸯。"诗画融于写意趣味，虽小景却意境寒远。邓椿说他胸中虽有百万卷的抱负，却无法施于家国，反倒成就了他画中的文艺范。

严谨到近乎尖刻的米芾都被他打动，在薄薄的《画史》里为他留了一笔位置，"作小轴清丽，雪景类世所收王维，汀渚水鸟，有江湖意"。这个评价很高，小轴写意早已飞越皇宫，处江湖之远了。皇家五百里山水，被他的小景幽邈为千里江山了。于是，北宋末年，宫里流行"小景"，赵令穰、宋徽宗、王诜皆喜作小景。

如果荆浩的"全景山水"，是理念中的山水，是画家选择山水最美的截面拼接到一个框架内的理想化展示，那么从米芾开始就不满意这种凌空蹈虚的理念布局，他只画踮起脚就能触摸得到的小幅山水，峻山雄峰在他的"逸笔草草"下，几乎被"写意"为清一色的小三角形，自嘲而又意味深长地隐约在"懵懂云"的环绕中，解构了雄伟峻峭，人们似乎更喜欢走进之、拥抱之，不用再敬而远之。

其实，荆浩的理念山水还是写实的，米芾的山水理念则完全是写意的。无论谁，他们二人的"山水"，在真实的自然面前，都不可以"理"喻，但这样的"山水"却很鲜明地表现了创作者的态度。之所以中国绘画史称它们为"山水画"，而不是"自然画"或"风景画"，正是因为它们表现的是"写意"中的自然，表达的是个体对自然的审美体认，又是以自然为境的认识自我。

在荆浩和米芾之间还有一种山水样式，那就是赵令穰既写实又写意的青绿山水小景，被时代误会为复古风，以为他在复古晋唐的青绿。其实不是，也许他嗅到了晋人的自由气息，所以他全程都在降解，降解唐朝李家父子⑬的金碧山水，降解荆浩的崇高理想，逐渐接近米芾。在艺术观念上，他更尊重每一个视觉元素的孤立性以及表达的局限性。因此，小景印象里的宇宙意识，应该表现为平视的平等，他拒绝宏伟的压迫感，崇高被他折叠在潜意识里。青绿重叠，在晕染下疏朗为谦卑、和平、放松，这一点也许他更接近董源。

荆浩的时代过去了，米芾对赵令穰的影响当然更多些，除了他们的交集外，还有王孙的山水局限。这就是那个时代，他在向写意靠拢之际，在青绿小景中，找到了属于王孙自己的命运。

赵令穰的"青绿哲学"充满了惊喜，惊喜于他找到了表现自由的出口——"写意"。

《湖庄清夏图》，宣谕了他所看到的山水小世界。

卷轴小景山水，汀渚垂柳，一片青绿写意，不仅打动了苏东坡、黄庭坚、米芾，还打动了后来者董其昌。董其昌说他"自带士气""超轶绝尘"，已"脱却院体"了。这一切似乎完成得很顺利，并未见他过多用力在水墨渲染中另谋出路。一池消夏小景，锁定青山，不改着色，乘兴起意，淡染青绿。于是，桃花源在一幅小景中生成了，烟云割暑、风过荷塘、草舍掩映。陶渊明被苏东坡发掘出来后，赵令穰将桃花源在他的青绿意境中兑现了，台北"故宫博物院"还藏有一幅赵令穰的《陶潜赏菊图》，略见其意。有南宋人题诗，很接地气，也应景，所谓"三株五株依岸柳，一只两只钓鱼船，水天鸭鸭斜飞去。细草平沙兴渺然"，青绿的岁月无比静好，正是董其昌说的"超轶绝尘"。

董其昌还说："宋以前人都不作小幅，小幅自南宋以后始盛。""南宋

⑬ 李家父子：指唐宗室画家李思训和李昭道父子。二人皆长于山水画，后人称他们为大、小李将军。李思训的山水画在继承青碧画风的基础上，加以发展，形成富丽典雅的金碧山水画风，为五代和北宋时期的山水画发展奠定了基础，被认为是北派山水画之祖。

始盛"，想必他忘记了几位王孙画家的"小品"，在北宋宣和年间就已经流行起来了。

自从写意怂恿水墨晕染了士林精神之后，工笔青绿几乎被迫独享皇家御宠的地位。从未走出宫墙的赵令穰，倒坦然他笔下的青绿宿命，在皇家圈养的京洛之间，他看不到荆浩、范宽笔下的水墨大山，就画被苏东坡嘲笑他上祖坟时看到的小山小水，设色他清明恬静的青绿心境，借写意的自由度，寻觅内心与视觉的真诚关系。他开始相信他是艺术的王孙，他把生于皇家不甘平庸的抱负，全部托付给小山小景，青染那生气万千的美妙细节，在他的画里他就是王者。他既不贪心水墨的自由扩张，也不眷恋皇家设色的旧日辉煌，而是将两者的表现趣味融合为一种适宜的氛围，在画纸上敦促工笔的严谨忠诚与士人反传统的写意表达握手言和，完成从青绿向淡青绿的过渡，在荆米之间塑一片小景山水，不过，不用水墨，而是直接在青绿上写意，带着一种新生的冲动，形成了一个不同于院体的"王孙画派"的第三种风格。

宋人的审美，不刮烈风，不闪电霹雳，不非此即彼，而是涵容的、优雅的，底线在于可供审美的，这些品格都在《湖庄清夏图》中呈现了，这一片青绿岁月，的确无比静好。

从王孙向士人身份转型，从工笔向写意观念转变，从金碧设色向淡染青绿的画风转换，一切似乎都轻而易举，看不出赵令穰的心理落差，也看不到任何观念冲突的蛛丝马迹。

正如凡·高，他内心千丝万缕的痛苦，在夜晚都表现为绚烂至极的蓝色安宁，同样，我们从《湖庄清夏图》中似乎可以听到燥热退却之后黄昏时分的寂静，却难以体察赵令穰的苦闷。画面隐约掠过的惆怅，加强了审美的情调，将所有的忧郁都转化为诗意，诗意过滤了创作者的情绪。而赵令穰也会"掷笔大慨"道："艺之役人如此！"他是艺术的王者，却痛苦到扔掉画笔，因为同时他也被艺术奴役。艺术的本质是不平衡，而艺术行为则是为弥补这种不平衡，艺术家就像西西弗斯，永远负重，永远向上逆行，永远痛苦，为弥补艺术的不平衡。而艺术的本领是不断地激发人的怀疑、抗争和超越的冲动，为艺术的不平衡献身。

赵令穰超越了对工笔金碧的因袭，的确是天外飞来的好运，给了他"写意"的落脚之地，但他无法满足他的青绿岁月，因他对自己的"诛求克期，

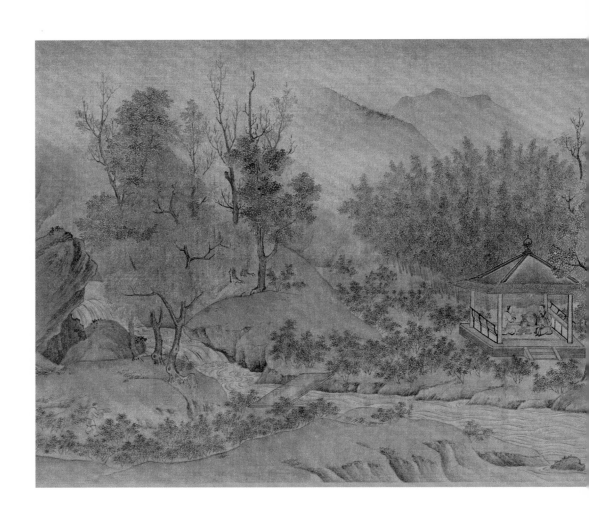

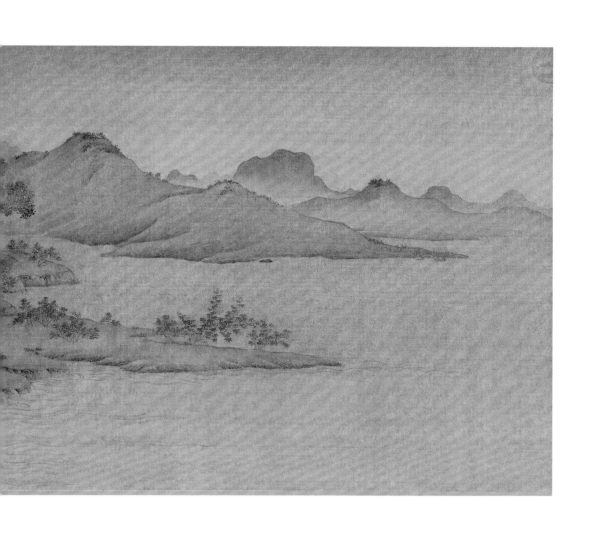

▲ 《陶潜赏菊图》长卷，绢本设色，纵30厘米，横76.7厘米，北宋赵令穰作，台北"故宫博物院"藏。

无少暇时"而无法"静好"。没错，他的小景山水无法大包大揽，只能截取局部的安宁，对现世进行形而上的、精雕细琢的加工。他该走向何方？因袭自我的小景山水或淡青绿？他终于被艺术的追问所擒拿。

如果说荆浩的"全景山水"和"全真山水"，给出的审美体验除了憧憬的理想性外，还引起了额外的同情和遐想——对抗体制或世俗社会的不平衡，那么只要走进山水画，潜意识里也许就会埋伏着某种对抗或怀疑的共鸣，而且它们不是"额外"的，它们才是中国山水画的原教旨和原始基因。事实上，当赵令穰以淡设色走进他的小景山水时，已经开始弱化这种对抗或怀疑性，他的王孙青绿基因与山水画的原始基因发生冲突了。因此，他是摇晃的，不是徜徉的，摇晃在工笔青绿和水墨写意之间，摇晃在唯美的形式和自我缺失之间，摇晃在桃花源和现世的不平衡之间。

赵令穰的青绿山水，对南宋山水画影响也很大。南宋小景山水，所谓"残山剩水"，其实从赵令穰就开始了。南渡之后，荆浩、范宽的风格，已经不适应杭州的迷人景色和南宋人的心情了。以李唐为范式的南宋院体画，正忙于历史题材在宏大叙事上的"北伐"，加上李唐毕竟出身宣和画院，对苏、米的精神底蕴缺少境界高度的体察或共鸣，而米友仁则因沉迷"墨戏"，渐渐孤掌难鸣。反倒是王孙画派的赵令穰，赵伯驹、赵伯骕兄弟的画风，似乎与南宋人的心灵山水恰好适宜。

赵伯驹、赵伯骕兄弟，是赵令穰的孙辈。互联网上以讹传讹，传成赵令穰的儿子了。赵氏家族令字辈之后，是"子"字辈，然后是"伯"字辈，伯驹、伯骕兄弟是赵令穰的孙辈。据《宋史·宗室表》记，秦王德芳幼子南康郡公赵惟能一支，传到吴兴侯赵世经，长子为赵令穰，赵令穰有六子，为"子"字辈，赵子并等兄弟六人。赵家"子"字辈中有一位画家，就是《画继》"侯王贵戚"篇中，记录的那位流落巴蜀、在墙壁上挥毫的赵子澄，说他人格高尚，"廉介修洁，藉添差禄以自给"，诗书画皆能，绍兴末年在秭归任小官，当地士子重其风度，喜欢与其载酒舟游。由此看来赵子澄已经转型为士风凛然的画家了。

赵伯驹、赵伯骕兄弟二人，继承了家族的艺术基因，作为赵令穰的孙辈，沿袭并传承了写意青绿山水的画风。不过，赵伯驹在绘画史上呼声颇高的《江山秋色图》，更多偏于李思训父子的金碧山水，也有宋徽宗设色山水的影子，但远不及《千里江山图》的格局以及《雪江归棹图》的士气。在这

幅画里，赵伯驹除了把写意作为技法运用外，画面更着意表现皇家设色的豪格，写意"表达"几乎被技艺的"表现"所淹没，似乎有过誉之嫌。

比起这幅3米多的《江山秋色图》长卷，他的《莲舟新月图》，与赵伯骕的《风檐展卷图》，这两件青绿小景作品，反倒鼓足了士气，颇有赵令穰之风，以青绿表达水墨意境。荷塘隐舟、不知归路的小景平添了一缕超然的馨香。他们对自己的作品也有一种很自觉的自豪，发表艺术见解，也用昂扬自豪的语调，坦言"吾辈胸次，自应有一种风规，俾神气飘然，韵味清远，不为物态所拘，便有佳处"。"不为物态所拘"，那"佳处"便是"写意"。从米芾的"逸笔草草"到"不为物态所拘"，士人画为"写意"下定义，是一个逐渐清晰明朗的过程，定义"写意"，是一千多年前的画家们对印象艺术的定义，同时也定义了王孙画派的特质。

董其昌在《画禅室随笔》中说："赵伯驹、伯骕，精工之极，又有士气。"赞二人在院体和士人画之间的态度，宋高宗也赞赵伯驹有董源、王诜的"气格"，皆指"写意"的气韵生动，但董源绝无宋院体气格，而皇室姑爷王诜则与赵令穰一样，悠游在青绿与水墨之间。同样，赵伯驹继续游走在被院体和士体这两大势力边缘化的中间地带上，却成了主流。他将水墨山水的趣味融入唐朝李思训父子的金碧大青绿中，形成了一种介于院体画和文人画之间的"精工之极，又有士气"的风格，为青绿山水注入新活力，可见赵家兄弟的趣味，与南宋的画坛风尚更为匹配。当然，他们与南宋四大家之李唐、刘松年、马远、夏圭等宫廷待诏们，就不属于同一个朋友圈。

春草忆王孙

王孙的人生还要学会享受重彩被命运无常颠覆之后的忧郁之色，一种淡墨微渐但绝不越"青绿"雷池一步的色调，只在宿命般的青绿底色上淡染深植于士人内在的审美情调，向"士人人格共同体"靠拢，却还未完全炼成承担忧患的习性，这大概就是赵令穰王孙世家的心路历程。

不过，在被命运狠狠撞了一下腰之后，越了"雷池"，也不是不可以，比如赵孟坚的"墨兰"，就彻底放弃了"皇家设色"，他只用水墨勾染一个"群玉凌波"（乾隆帝语），在"墨池"里花开自奇，便收获了写意花草的完美表达。他传世的3幅水墨花草作品，透出灵魂的韵致，总有王孙的高致隐

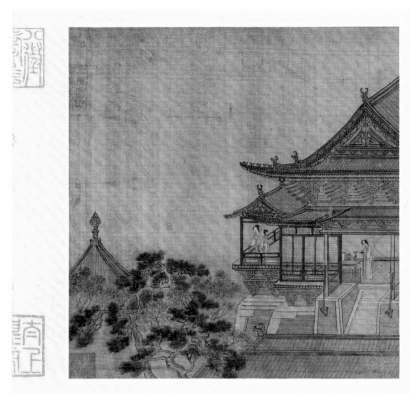

王詵飛閣延風

趙伯驌風檐展卷

▶《飛閣延風圖》冊頁，絹本設色，縱26厘米，橫23.5厘米，北宋王詵作，北京故宮博物院藏。

▶《風檐展卷圖》團扇，絹本設色，縱24.9厘米，橫26.7厘米，南宋趙伯驌作，台北「故宮博物院」藏。

约外溢，那是记忆的回溯，再苦也抹不掉的生命底色。

至于青绿的命运，在动荡不确定的年代里，追随散落各地的王孙，还始终保持着以艺术的基因羁縻同一血缘的固执，在形成王孙美学的轨迹中，一点点被剥蚀掉奢华的金碧，留下淡染的底蕴。除此，王孙们不过是躲在自己的掩体内，各自为战的艺术个体，各个完成自己的艺术风范。

一个多世纪后，赵孟坚，字子固，依然是浓郁的王孙脾气，纯然在名士的水墨里种花养草。春草忆王孙，至南宋末年，似乎只有赵孟坚才懂得春草的深意，在春草中，他找到了安身立命的寸土。

王孙画派的写意轨迹，从赵令穰到赵孟坚，把"意"从小山小景完全转移到花草上。在花草上写意，表现艺术的个体之魅，子固是开创者，可谓第一人。

他创作的《墨兰图》《水仙图》和《岁寒三友图》，第一次给出了一种象征"士格"的审美样式和审美体验，将人们从花草之美中所产生的春之想象转移到人格之美的高境上。这位王孙公子用水墨将他的"士格意志"，直接写在"松、竹、梅、兰、水仙"的草木上，赋予"草格"以君子人格的道德寓意。

在向士人人格趋近的过程中，也许子固的天启来自于花草，在花草的秉性、花草的姿态上，他发现了君子人格的前世与今生，于是，他每天与春草两两相顾，每一笔婉约的兰，每一点鲜若的瓣，摩挲掩映，与画家的人格共砥砺。朱熹老夫子喊了那么多年的"格物致知"，其实并非认知上的焦渴，而是道德强迫症，他要"格"出"物"的道德属性来，抽象为君子修身自律的戒条，把善恶强推给物性，却丧失了审美的调性，压抑人性。其实，中国历史上，有一种审美的活动似乎更擅长"格物"，诸如庄子"神与物游"，王献之与山川相映发，都带有宇宙意识的美感，升华人性。晚生朱熹 69 年的赵子固，更沉迷于大他约 150 岁的米芾的艺术人格，甚至坐卧行次皆模仿米芾，他就像刚刚从"宝晋斋"神游出来的晋风精灵，在变幻不定的水墨里神与物游，与松、竹、梅、兰、水仙相映感发。如此"格物"，他格出了水墨"写意"里的、一个"君子人格共同体"的样式。

画家以春草自况，却带出来丰富的审美意味。他第一次以水墨定格了春草的人格审美意象，笔尖饱蘸的思想汁液是新鲜的，滴入春草，如晨露初绽，不求永恒，但原创的美，就是永恒的。

宋院体的设色花鸟画，偏向装饰性的意义大于写意的诉求，花鸟们的地位接近于庙堂偶像般的待遇。因为它们要象征富贵，要为人们祈求祥瑞，所以必须完美地呈现。如果说绘画不能像原始艺术那样用象形来思维，那么花鸟画在中国绘画里的确进化迟缓，原始特征深厚，审美的观念基本停留在原始艺术的某些功能上。尽管赵昌、赵佶等诸多画家先后都做了水墨写意的尝试，但多半不离理想性的呈现。

赵子固则偏取花草而舍禽鸟，他也用象征，但他以水墨笔意转换了象征的主题，象征君子人格。借咏物以自况，因写意以抒怀，自我砥砺，关注自我人格的成长和审美的格调，花草在画家笔下成为以文学趣味烘托君子人格的审美主体。至此，梅、兰、竹、松以及水仙，被赋予了文人的美学想象。子固表现的花草，当然已经与自然花草和院体花鸟都不一样了，他赋予它们另一番情绪，同时，对于被设色花鸟所拘囿的有些视觉疲劳的宋代画坛，乃是一次审美的拯救。人的世界不能没有花草，万物皆吾与也，如何与万物大同？这是留给画家的永久话题。

继山水之后，春草也成为"士人人格共同体"的一员了。从此，春草不仅是赵子固的自画像，也是"君子人格共同体"的自画像。《绘事微言》是明人写的，其中有句话说："画中惟山水最高。虽人物花鸟草虫，未始不可称绝。"士人写意画，从山水到人物花鸟，再次完成复兴。

士人指有功名的人，文人包括归隐名士，因此，士人画与文人画尚有区别。自元以后，经历赵孟頫及元四家后，士人画渐渐弥散为文人画，文人画风披靡，风过草必偃，至明盛极，始于王孙画派的努力，之后向衰，与赵孟坚就没关系了。

王孙们在陌生的世界里寻索熟悉的感觉，对于赵令穰来说是青绿，而对于已经完全士人化的赵子固来说，水墨则令他更为兴奋，水墨的美是无法定格的无常美，它无法引导我们去认知，它的智慧是诱惑我们去审美。想必，落魄王孙对这种"无常"格外相惜。而春草的无常之最，人的无常之悲，一切的无常都令他倾心沉醉，他开始用水墨的无常雕琢兰草，将三个无常的命运定格为瞬间的永恒。

卷轴《墨兰图》，长不过一米，纵不过尺余，纸本淡墨，上有两丛水墨兰草。兰根深植的土地，应该是画面最坚实的部分，画家却故意"飞白"，省略了大地。也许画家没有想好脚下的土地应该如何展示，也许是画家有

意忽略而布置的画眼。画眼留白，极高明而道中庸，文人画追求减笔或简笔写意，精髓就在于"留白"哲学，它最能令人体会形而上的深意，形而上是对精神的考验，一幅画的精神内涵以及最紧要处就依赖于"留白"了。哲学是思想之地，应该在脚下，于是，画家便把大地"留白"了。回顾他的人生上半场和下半场，他找不到可以表现大地坚实的艺术元素，精神里几乎没有养成的经验，他只好放弃了。不过，在飞白中，他还是点了两笔"重墨"苔点，暗示着大地的无尽意味。是曲终人不见，还是犹抱琵琶半遮面？

除了这两笔"苔点"，全篇淡墨勾勒，犹不乏层染变幻的细腻对比，兰花在竞放中微微浓郁。些许地平线上的朦胧曲线上，缕缕弱草围绕兰根风靡，几朵墨兰在轻风中初绽，如画家的性灵在苏醒。可春寒正料峭呢，画家就忙不得"安排醉事，寻芳唤友"，不知是醉眼还是泪眼，当用它们凝眸笔尖时，才发现"最是堪怜，花枝清瘦，欲笑还羞寒尚遮"。罢了，那就把兰叶画得扶摇些，为花朵驱寒。

可画家又最怜无常墨，为淡泊缩得紧，于是，长长兰叶，在淡墨简笔的极致中，层染变幻，俯仰参差，凤眼交融，如黑色光芒，照亮整个画面。画家意犹未尽，"浓欢赏，待繁英春透，后会犹赊"，我先赊账，提前与你相约。

轴尾有画家自题诗："六月衡湘暑气蒸，幽香一喷冰人清，曾将移入浙西种，一岁才华一两茎。"诗后画家款署："彝斋赵子固仍赋"，钤印一枚"子固写生"。

诗也好，纯然写兰，伴随孤寂的画家之旅，来龙去脉无涉多余，唯美，没有一丝人间烟火气，表达一种精神归隐。中国士人必定有双重人格，家国情怀与辞仕隐逸，两者纠结，难以取舍，便在纠结中形成一种可供审美的人格状态，一边淡泊着，一边忧君忧民着。

画家爱兰，游宦时将老家兰带来，迢迢千里，吴越之兰在荆楚之地花开一二茎，以无常之水墨，画出吴越的倔强以及根植楚地的狂逸姿态，隐约有来自米家的"墨戏"遗韵。底款"子固写生"，有人说，此兰，书法用笔，仅善写生者亦不可。子固书法，自比米芾，得米癫墨戏的真髓，才能写生如此难抑的狂逸之气，一股难驯的内在张力充盈画面。总之，子固已经自觉将书法与画法结合，这是宋末文人画的表现特色。

名士的"狂逸"，王孙的庄雅，浮世苍茫，自由流徙，随遇而安，不需要根深蒂固。此乃子固托画言志，写出王孙遗孤的别有悲凉，无奈风尘

《墨兰图》长卷，纸本水墨，纵 34.5 厘米，横 90.2 厘米，南宋赵孟坚作，北京故宫博物院藏。

仆仆于仕途，却要人格如兰而不染，清雅有尘外之韵。后人因此传"露根兰"，以喻不仕异族之清绝，不过，境界上已略逊一等，下行入俗了。

《墨兰图》右上方有元人顾敬题诗，"国香谁信非凡草，自是苕溪一种春。此日王孙在何处？乌号尚忆鼎湖臣"。后纸有文徵明题诗："高风无复赵彝斋，楚畹湘江烂熳开，千古江南芳草怨，王孙一去不归来。"又有文徵明题："彝斋为宋王孙，高风雅致，当时推重，比之米南宫，其画兰亦一时绝艺云。"据今人书画鉴定家徐邦达按："赵子昂也传他的遗法，不但文衡山之辈而已。"在徐老看来，赵孟頫、文徵明不过是赵孟坚的遗续后学。有人说文人画完成于赵孟頫，诗书画印四者皆在赵孟頫时有自觉的行为，但《墨兰图》已全然具备诗书画印，只不过，子固生性散淡，并没有在意盟主或绘画流派等艺术之外的别趣，于画画则纯然任性而为。从绘画史看，子固应该是融王孙画与士人画以及文人画于一身的画家；身份上，融洒脱不羁的名士、家国情怀的士人以及破落王孙为一体。

"芳心才露一些儿，早已被、西风传遍。"正如赵子固这句填词，如果说《墨兰图》是"芳心才露一些儿"，那么《水仙图》卷，则是子固面对春天的生姿，感泣一万种悲喜交集的情绪，随春风潜入水墨天涯，在墨笔双钩渲染的水仙数十丛中，生出叶繁纷染，俯仰自得，浓淡疏密，恍若魏晋的灿烂。可细赏呢？花蕊花蒂若清泪泫然，点洒岁月的星河，"望极思悠悠"，思念王孙奔车登舟，山一程水一程，"看帆卷帆舒""鹭飞鹭立"，"逝波不舍山常好，只白少年头"，如今青春已迟暮，水仙已染少年白了头，"杜若满汀"，静听王孙叹无常，"离骚幽怨"一丛又一丛。

用子固填词的《风流子》，解读子固绘的《水仙图》卷，形成的审美意象，真可谓相映成趣，那意象、趣味，正是文人画的特征。所谓文人画，评价的天平，重量在文人一边，是向文人倾斜的。画要表达文人的趣味，而诗文则凝结了中国传统文人的全部趣味，所以画中要有诗。"画中有诗"分两说，一是在画面上题诗，二是画面上要涓涓汩汩有诗意的情绪和氛围，如果用古意表达，叫"气韵生动"，只是这句凝练的话语被大众用坏了。正如乾隆的"名画过眼录"，凡经他手的珍品，必题诗于画中央，气韵生动被他的题诗行为破坏而大打折扣，不过，他在赵子固这幅《水仙图》卷前隔水题款"群玉凌波"虽庸常，却也贴切，不知子固应允否！

双钩渲染水仙始于赵子固，成为后世范式。

▶《水仙图》长卷，纸本水墨，纵25.6厘米，横675厘米，南宋赵孟坚作，天津博物馆藏。

春草忆王孙，据叶隆礼云："吾友赵子固，以诸王孙负晋宋间标韵，少游戏翰墨，爱作蕙兰，酒边花下，率以笔研自随，人求画，与无靳色……晚年，步骤学逃禅，工梅竹，咄咄逼真。"叶隆礼与子固为乡谊，不知生卒年，1247 年淳祐七年进士，晚子固 21 年的进士，无论如何都是子固的晚学。扬无咎自号逃禅老人，以墨梅名世。

子固晚年学逃禅，画梅已是归隐的笔意。"倦回芳帐，梦遍江南山水涯。谁知我，有墙头桂影，窗上梅花。"折枝放到纸上了，这就是他放在纨扇上的《岁寒三友图》吧。

三支春草，缠叠绵绵，松竹铺垫，梅花含苞，折痕犹存，天真、野趣，全无尘气，在"春早峭寒天"的日子里，子固"重温卯酒整瓶花"，毕竟寂寞，"忽听海棠初卖，买一枝添却"。可"抬头看尽百花春，春事只三分"，何况纨扇上的三枝折春，春事有几分呢？看各人的心情吧，"百花春"不如一枝梅，子固写《梅谱》时，就像荆浩写《山水诀》的心境，那是为梅立法，给春开药方，疗愈忧郁病、无常病。

春草忆王孙，南宋遗老周密，不仕元朝，隐居杭州，著《武林旧事》，传遍域内。他在另一本《齐东野语》里，详尽描述了他与忘年交赵子固的交游趣事以及子固的性格与人格形象。

周遗老小赵王孙 30 多岁，二人却能以知己相待，想必周遗老的渊博内涵和敏锐的史眼，也颇合子固的脾气。据说，子固有收藏癖，尤爱收藏三代以来"金石名迹"，遇到"会意"的，则不惜倾囊易之。若按人无癖不可与交的文人座右铭，赵子固当然是可交之人。

周遗老说子固"襟度潇爽"，有"六朝诸贤风气"，那就应该是名士风范。还说道：诸王孙子固，善墨戏，连泛舟都要学米芾，常常"东西薄游，必挟所有以自随，一舟横陈，仅留一席为偃息之地，随意左右取之，抚摩吟讽，至忘寝食"。子固所乘舟舆，认不认识他，皆曰"米家书画船也"。有一年菖蒲节，周野老偕一众好友邀子固，各挟自家所藏珍物，买舟湖上，相与评赏，"饮酣，子固脱帽，以酒晞发，箕踞歌《离骚》，旁若无人"。黄昏，待船靠岸，子固指着林麓最幽处，瞠目绝叫"此真洪谷子、董北苑得意笔也"。何等气魄的王孙，以荆浩、董源两位山水画鼻祖为之所仰。

在南宋，还有谁能有荆、董的精神高度，真诚地去追随荆、董呢？赵子固何来灵启，冥冥之中与两位先贤的神韵不期而遇？当然来自他追索一

生的艺术之精灵。荆浩离开体制，一个人进山的独立气质，是士人山水画的灵魂，想必子固获启亦如此，他在水墨里与个体精神做无尽的周旋，才能使他转型得非常彻底。胸襟何等苍茫、宽容，内心又何等温柔、酷爽，意志又何等沉浸、坚忍而又耐性。

据说，子固罢归赋闲，酷嗜收藏，曾从藏友处，购得孤本五字不损的王羲之《兰亭帖》，兴奋至极，竟连夜乘舟返回，夜遇大风翻船，所幸接近港口水浅，行李衣衾皆淹没无存，子固披着湿衣站在浅水中，手持宝物，大呼："'兰亭'在此，余不足介意也。"于是题写八个字在卷首："性命可轻，至宝是保"。后"四库"称之为"定武本"或"落水本"。

子固在周遗老笔下，活脱脱一身王孙习气，天真豪迈，有世外气韵，他的春草莫不如此脱俗，内心优美才能画出王孙的春草。据周遗老讲，子固"修雅博识，善笔札，工诗文，酷嗜法书"，又善作梅竹，往往得"逃禅、石室之妙"，扬无咎、文同是也，还说他"于山水尤奇"。可惜，不见他的"尤奇"山水画模样，但从他对洪谷子、董北苑的惊异来看，对山水的体会想必与荆、董相知。

据载，子固做过贾似道幕僚，并与之交好。这是怎样的历史场景？只要放到历史场景里，就会有一个理性坐标评之，丝毫不影响子固以及子固的诗词书画带来的艺术真诚。在南宋画坛，可爱者除了梁楷，就是这位王孙了，他们身上都有着共同的、纯粹的艺术精灵，始终生动着。

春草忆王孙，相看两别离。

赵孟坚，字子固，号彝斋，生于1199年，宋太祖十一世孙。南渡后，流寓嘉兴海盐县广陈镇（今浙江海盐）。一位"天支末裔"，因离乱而家境落魄，只有"面墙独学于穷乡，艰辛备至"。他已经不能像赵令穰那样悠游画画、自娱自乐了，他要一边靠卖画为生，一边重走举子之路。27岁之前，靠父亲赵与采的庇荫做个小官，维持温饱，27岁即公元1226年，他考中了进士。宋理宗宝庆二年，他在身份上完成了向士人转型，作为转型的标志之一，便是这位王孙画家从此开始了游宦生涯，余暇兼及琴棋书画诗酒收藏，其中书画、收藏最为精到。授集贤殿修撰之后，他出任湖州掾等诸多地方小官员，最出彩的是他出任严州知府时，正值大饥荒，据说他果断开仓赈济百姓，"活民五万余户"。1260年，他终于获得升迁的机会，授"翰林学士承旨"，即翰林学士院的院长，不过没多久就被言官弹罢了。1264

《岁寒三友图》册页，纸本水墨，纵 32.2 厘米，横 53.4 厘米，南宋赵孟坚作，台北「故宫博物院」藏

年逝世，谥号文简。

1234 年蒙古灭金，赵孟坚 35 岁整，他的人生上半场，苦读、科举、望中原，在金觊觎江南的阴影下，何时起干戈？他随时准备着。金灭亡，宋理宗亲政，一口气都还未及大畅，蒙古大军将开封北部的黄河寸金淀决堤，宋军被淹大败。人生的下半场，一开始就遭遇了蒙军南下的惊心动魄。赵孟坚仕宦人生相伴宋理宗征北梦想，两人同年去世，他们又怎能看到南宋向新世界转型时的命悬一线？

赵孟坚是"士"，是王孙兼画家的士。每当人们谈起他的作品时，先于作品的第一句，总不忘提起"太祖十一世孙"，可见他的王孙出身是抹不掉的，当然重点还是第二句，王孙美学的魅力。而每当人们谈起他的仕途时，则几乎不无啧啧，惋惜他没有得到重用，顺带以体制化的偏见腹黑他与贾似道的关系。所谓重用，无非是指进入王朝政治的核心，与其空耗高贵的智慧和情商，还不如在地方为百姓做点儿实事。他在《蓦山溪（怨别）》词中有一句诗，应该是对自己现状的懊恼："流年度，芳尘杳，懊恼人空老"，人不能空老，要老得每一秒都很实在，而对赵孟坚来说，最实

在的就是创作，它会拯救时间于"空老"。因此，每当人们谈论他创作的艺术作品时，不同时空却众口一词，誉美纷纷。三重身份留给世人三种结论，唯审美为纯粹，无是非、无功利且无瑕，它总能带给人们以美的享受。

赵孟坚个人身份的转型，代表了一种王孙落寞的路径，却在士人画中获得了救赎。这一心路历程，是王诜、赵令穰以及之前的王孙画家们所没有经历过的命运恩赐，晚生的他意外地收获了时间给予苦难的红利。

正如人类自己的絮语：艺术必须经历痛苦，经历痛苦的艺术家才能真正成长起来，天分、禀赋、环境、机遇、训练等，都可能成就艺术家，但经历痛苦磨难的艺术家，才能自我成就特立独行的人格。人在痛苦中才会启动自我意识，才会想起"人啊，认识你自己"，认识自我是艺术的基本功。真的艺术就这么磨人，经历磨难之后，赵孟坚才真正完成了由王孙向士大夫向特立独行的艺术家的转化。

赵孟坚的王孙磨难之路，开始于皇族最惨痛的历史记忆，"靖康之变"将国恨家仇深深刻在他的遗传基因里，他以落魄王孙之身，时刻枕戈以待金、蒙铁蹄过江；以士的责任挺过朝廷争斗的内耗与煎熬，面对大势已去，任谁都无能为力；他也曾"敲遍阑干，默然竟日凝眸"，人在万般无奈时才会想通，于是想放下一些拿不动的东西，他想归隐了。"几年修绩，总待荣亲老"，还不如"向寿席，花花草草"，盼望"杯盘了，一对慈颜笑"。这些宦游时的词句，出自一首《蓦山溪（初改官为慈闱寿）》词，平实朴素，表达他想奉养双亲、寄心书画的愿望。可他一忽儿要"愿亲强健，绿鬓长长好"，一忽儿又要"官尽大，尽荣亲，待受金花诰"。他要尽世俗的孝道，还要在书画间为自我意识寻觅个出路，他的自我意识就在这无边的外在挤压中东突西撞。不过，他很淡定，没有因为救亡图存而弃艺术于不顾。赵孟頫比他更淡定，直接出仕了。他们可以放弃赵家王朝，但不能放弃他们的文化和艺术，赵孟坚是被罢归的，艺术家的敏感终究被时代所伤。他身后留下的作品除了绘画作品，还有书法墨迹《自书诗卷》，以诗歌写就的画谱《梅谱》，以及《彝斋文集》4卷，这些作品与他的绘画作品一样珍稀可鉴。

如果水墨是一种艺术立场的话，王孙画派从11世纪初便开始寻找水墨在绘画中的艺术表现，追随以苏、米为首的士人画"写意"话语权运动，却意外形成了一道王孙画派的艺术风景。

写给美的感谢信

终于付梓了,这本书的诞生,既像《周南》里的《关雎》,又像《秦风》里的《伊人》。确定选题时,我已经看到了她"在河之洲",可"蒹葭苍苍",她飘忽不定。我知道"寤寐求之"的历程将是一场考验,但也没有退路。不管"道阻且长",还是"溯洄从之",遥望"参差荇菜",我必须"左右采之"。"辗转反侧"5年,终于可以"钟鼓乐之"了。

一般来说,一本书写到最后,"后记"最为忐忑,那种期待读者的肯定性批评的不安,直到此刻终于尘埃落定。而回顾初始,必是满心感慨,满怀感动、感恩、感谢!

我也一样,未能免俗,也不能免俗,因为我也要在不安中感谢!

我第一个要感谢的是本书的两位传主:李煜和赵佶,他们二人的性情与经历,吸引了我全部的兴趣,甚至情感偏向,让我欲罢不能,我是跟随他们走进宋画的。

从时代来看,如果说李煜是五代十国的文学艺术旗手,那么赵佶则是北宋主流艺术的风向标。可他们都是王朝政治的失败者,却是艺术的胜利者,并成为各自时代文艺复兴的推手,将前后两个时代连接起来。在公元10世纪以后兴起的文艺复兴艺术风景中,从李煜到赵佶,一个含苞,一个绽放,一个推波,一个助澜,一个开始,一个大成。

从微观个体来看,相比君王的使命,他们更能沉浸在笔墨里描绘具有美学意味的哲学追问,这就是他们的命运,因为他们在绘画里发现了自我。有了自我,还要君王干什么?他们在艺术里是缔造者,是创世者。

这类被艺术唤醒本性的君王,在成王败寇的政治斗争中几乎都是失败的君王。但他们的个体人格是可供审美的,而且是东方悲剧美。一个在乱世中含苞惹"花溅泪",一个在末世里绽放令"鸟惊心"。

但他们并不孤单,在他们的麾下,还有一批巨匠,与他们共同担待时代的艺术使命。这是我满心欢喜要感谢的一群伟大的传主,他们是美的制造者,给了我很多具体的美的启示。比如,在比较荆

关董巨时，我发现了关仝的山势，好作"竦擢""峭拔"状，用笔如杜诗"语不惊人死不休"。他的《关山行旅图》，立轴上方，危峰欲倾，直逼眼前，峰脚下密植如张弩驳杂的枯枝纷纷刺向天空，忙碌的人群则如蝼蚁般匍匐于土地上，构图"头重""脚轻"，并非愉悦的审美体验。表明关仝的山水抱负，或是个体境遇的自况，都是极度紧张的，他的个体自由意志在危耸语境中，似乎正面临抉择与晦涩的混沌状态。也许这是他的痛点，也是他作品的审美价值所在。他可以屈服于自然，但他痛苦的张力不会在回归自然中与任何以痛苦为前提的存在和解，他不会给树枝一片绿叶，更不会给出"小人物"的舒适姿态。 比起关仝的用力，董源则显得轻灵，他在笔下找到了自由的出口，他的影响才会大，他才会成为中国主流山水画的鼻祖。而本书对董源不辞笔墨，对关仝却未立传，幸好有后记，在此特别要感谢关仝的启迪。

还要感谢那些"善假于物"的发明者。公元8世纪前后，宣纸的出场，与随后到来的具有艺术担当的绘画汇合了，这场关于纸的技术性革命，使后来提高绘画品质、普及绘画成为可能。当青檀皮与稻草在清溪中轮回成一张张草木肌理的宣纸时，它似乎就是为中国水墨而生的。据说苏东坡就自制松烟墨块，润如寸玉，在细腻如凝脂的石砚上研磨，一汪清水便溶解了彼此，生成墨汁，再加上一杆毛笔，便定格了中国绘画的水墨特质。

"设色"，在绢帛上曰"随类赋彩"，在宣纸上叫"敷色"，被称作中国式水彩画。中国画填彩涂色的颜料，基本为矿物和植物两大类，矿物质颜料谓之石色，如朱砂、赭石色、石青、石绿、石黄色、白粉、金粉、银粉等；而植物质地的，谓之水色，如花青、藤黄、胭脂红、洋红等，花青是我们熟悉的蓝靛草。

古代画家用色讲究，基本自己动手制作颜料，经过研、炼、沉、汰的过程，分出深浅精粗，矿质颜料较多，掺以植物颜料，制作精益求精，出手各因怀抱而纷呈个性，纤细不同，锱铢必较，历千年而不变色。

无论矿物还是植物颜料，皆用清水调和，它们带给画面的色泽，充满了自然的鲜亮。也许是得益于水彩的"天生水质"，才会有"渲

染"这一"着色法"的含蓄演进,渲染着"活色生香"的中国水彩画。

最后，要感谢促成本书的第一人何寅女士，我和她有缘相遇，但却因果分际未能合作此书。幸好她在出版界越做越好，而我也幸好不知"尚能饭否"将至，沉浸于宋画、元画、明画、清画、民国画里而不能自拔。还要感谢促成本书的第二人陈丽杰女士，她有柔软而坚定的灵魂，就这样若即若离、忽远忽近地陪伴着我，与我同乐，陪我感泣，因好书欢喜，与学术结缘，对美的事物执着与向往，希望本书在她的操作下，能成为我们共同为中国绘画史的研究与赏析迈出的一步。还要感谢余玲女士，我们是多年的朋友与同道，她是陈丽杰女士与我的牵线人。

又，感谢使我有幸观赏到原作品的各种机缘，走进每一座博物馆的万里周折和感人花絮，都是令人兴奋不已的回忆和感动。

林风眠先生曾说过，我像斯芬克斯一样，沉默地坐在沙漠里，看眼前过去的一切。是的，在文化臆想症里，时尚的浪潮一波又一波地过去了，唯艺术永恒。人类为此永恒，至今不辞劳苦，我们为美亦无怨无悔。

艺术关注了终极问题，那么艺术评论在行使批评与审美终极的话语权时，或可为中国绘画坚持了自然主义与人文主义的风格而点赞。

2021 年 12 月 24 日于京郊蝲蛄斋

参考书目

[1] 徐邦达.古书画过眼要录：晋隋唐五代宋绘画（徐邦达集 8）[M].北京：故宫出版社，2014 年

[2]（宋）佚名.钦定四库全书：宣和书画谱 [M].北京：中国书店，2014 年

[3]（明）唐志契.绘事微言 [M].北京：人民美术出版社，2016 年

[4]（宋）邓椿,（元）庄肃.画继；画继补遗 [M].北京：人民美术出版社，2016 年

[5]（清）厉鹗.南宋院画录 [M].杭州：浙江人民美术出版社，2016 年

[6] 陈高华.宋辽金画家史料 [M].北京：文物出版社，1984 年

[7]〔日〕中村不折,〔日〕小鹿青云.中国绘画史 [M].郭虚中译.杭州：浙江人民美术出版社，2013 年

[8] 云告.宋人画评 [M].长沙：湖南美术出版社，1999 年

[9] 童书业.童书业绘画史论集（全二册）[M].童教英整理.北京：中华书局，2008 年

[10]（清）孙岳颁,（清）王原祁等.佩文斋书画谱 [M].杭州：浙江人民美术出版社，2014 年

[11]〔德〕雅斯贝斯.历史的起源与目标 [M].魏楚雄,俞新天译.北京：华夏出版社，1989 年

[12]（宋）黄休复.益州名画录 [M].何韫若,林孔翼注.成都：四川人民出版社，1982 年

[13]（宋）郭若虚.图画见闻志 [M].北京：人民美术出版社，1964 年

[14]（宋）孟元老.东京梦华录 [M].邓之诚注解.北京:中华书局，2005 年

[15]（宋）陶谷,（宋）吴淑.清异录;江淮异人录 [M].孔一校点.上海：上海古籍出版社，2012 年

[16]（宋）刘道醇.圣朝名画评；五代名画补遗 [M].徐声校注.太原：山西教育出版社，2017 年

［17］（宋）欧阳修．新五代史［M］．北京：中华书局，2015 年

［18］（明）张丑．清河书画舫［M］．上海：上海古籍出版社，2011 年

［19］〔德〕莱辛．拉奥孔［M］．朱光潜译．北京：商务印书馆，2013 年

［20］（宋）郭熙．林泉高致［M］．周远斌点校纂注．济南：山东画报出版社，2010 年

［21］（宋）米芾．画史［M］．四库全书影印版

［22］（元）汤垕．画鉴［M］．马采标点注译．北京：人民美术出版社，2016 年

［23］〔日〕宫崎市定．东洋的近世［M］．张学锋译．上海：上海古籍出版社，2018 年

［24］〔日〕宫崎市定．宫崎市定中国史［M］．焦堃，瞿柘如译．杭州：浙江人民出版社，2015 年

［25］〔英〕阿诺德·汤因比．人类与大地母亲［M］．徐波等译．上海：上海人民出版社，2001 年

［26］陈师曾．中国绘画史［M］．杭州：浙江人民美术出版社，2013 年

［27］（宋）邵博．邵氏闻见后录［M］．北京：中华书局，1983 年

［28］（元）脱脱．宋史［M］．北京：中华书局，1985 年

［29］（明）赵希鹄．洞天清禄集（外二种）［M］．杭州：浙江人民美术出版社，2016 年

［30］（清）孙承泽．庚子销夏记［M］．杭州：浙江人民美术出版社，2012 年

［31］（宋）蔡絛．铁围山丛谈［M］．北京：中华书局，1983 年

［32］（清）徐松．宋会要辑稿［M］．北京：中华书局，1957 年

［33］（明）陶宗仪．南村辍耕录［M］．北京：中华书局，2004 年

［34］〔美〕彭慧萍．虚拟的殿堂：南宋画院之省舍职制与后世想象．北京：北京大学出版社，2018 年

图书在版编目（CIP）数据

走进宋画：10—13世纪的中国文艺复兴 / 李冬君著 . — 北京：北京时代华文书局，2022.5
ISBN 978-7-5699-4605-5

Ⅰ．①走…　Ⅱ．①李…　Ⅲ．①中国画－绘画史－中国－宋代　Ⅳ．①J212.092.44

中国版本图书馆CIP数据核字（2022）第073284号

拼音书名 | ZOUJIN SONGHUA:10—13 SHIJI DE ZHONGGUO WENYIFUXING

出 版 人 | 陈　涛
图书策划 | 陈丽杰
责任编辑 | 陈丽杰　袁思远
执行编辑 | 杨志新
责任校对 | 薛　治
装帧设计 | 朱赢椿　小　羊
内文排版 | 孙丽莉
责任印制 | 訾　敬

出版发行 | 北京时代华文书局 http://www.bjsdsj.com.cn
　　　　　 北京市东城区安定门外大街 138 号皇城国际大厦 A 座 8 层
　　　　　 邮编：100011　电话：010-64263661　64261528
印　　刷 | 天津图文方嘉印刷有限公司　电话：010-84488980
　　　　　 （如发现印装质量问题，请与印刷厂联系调换）
开　　本 | 710 mm×1000 mm　1/16　印　张 | 23.5　字　数 | 396 千字
版　　次 | 2023 年 1 月第 1 版　　印　次 | 2023 年 1 月第 1 次印刷
成品尺寸 | 170 mm×240 mm
定　　价 | 177.00 元